氣勢撼人

JAMES CAHILL

# The Compelling Image

*Nature and Style in
Seventeenth–Century Chinese Painting*

# 氣勢撼人

十七世紀中國繪畫中的自然與風格

高居翰

石頭出版股份有限公司
Rock Publishing International

# 氣勢撼人：

## 十七世紀中國繪畫中的自然與風格

*The Compelling Image: Nature and Style in Seventeenth–Century Chinese Painting*

作　　者：高居翰（James Cahill）
初　　譯：李佩樺、傅立萃、劉鐵虎、任慶華、王嘉驥
譯稿修訂：王嘉驥
執行編輯：洪　蕊
美術編輯：曹秀蓉

出 版 者：石頭出版股份有限公司
原英文出版者：Harvard University Press
發 行 人：龐慎予
社　　長：陳啟德
副總編輯：黃文玲
編 輯 部：洪蕊、蘇玲怡
會計行政：陳美璇
行銷業務：許釋文
登 記 證：行政院新聞局局版臺業字第4666號
地　　址：106臺北市大安區敦化南路二段34號9樓
電　　話：(02) 27012775 （代表號）
傳　　真：(02) 27012252
電子信箱：ROCKINTL21@SEED.NET.TW
郵撥帳號：1437912–5　石頭出版股份有限公司
製版印刷：鴻柏印刷事業股份有限公司
出版日期：1994年8月 初版
　　　　　2013年3月 再版
　　　　　2023年12月　再版二刷
定　　價：新台幣1,700元

ISBN 978-986-6660-23-8(平裝)
全球獨家中文版權　石頭出版股份有限公司
有著作權 侵害必究

Address: 9F., No. 34, Section 2, Dunhua S. Road, Da'an District, Taipei 106, Taiwan
Tel: 886–2–27012775
Fax: 886–2–27012252
E–mail: ROCKINTL21@SEED.NET.TW
Price: NT$1,700
Printed in Taiwan

# 致中文讀者序

　　本書的中文譯本在英文原著發行後十年，才與讀者見面。在這等待的過程中，我不僅心懷興奮，同時也有些許的惶恐。原本這即是一部頗具爭議性的書，如今它以中文的版本出現，想必對中文的讀者而言，更是如此。

　　本書原本是根據我在哈佛大學的講稿寫成，而當時我在講演時。即已知覺到本書可能會帶來一些爭議。在我發表完有關董其昌的第二講之後，一位專研明代繪畫的年輕學生來到我的面前，他說：「老董今晚可說是受到重擊了！」我頗有些吃驚，原來我並未想到我對董其昌特別地嚴苛。我當時的看法是：對於董其昌的說辭，我們不能僅是單純地照收，即使是董其昌對自己畫作的說辭，我們也不能祇看皮相，而將他的說辭看作是顯露他自己畫作的真理，再者，董其昌的言輪與別人並無太大的不同，也同樣受到了時代的侷限，並不是放諸四海皆準的，到底他還是從某一特定的觀點出發的。稍後，我的同僚約翰・羅森菲爾德（John Rosenfield，他在哈佛大學教授日本藝術史）告訴我：「大家都認為你的講演很精采，但是你的觀點令人感到錯愕（換言之，也就是非中國式的觀點）。」同樣地，對於這樣的評語，我首先的反應仍是為之一驚，但是，等我進一步地思索時，我愈發能夠看清楚其中堂奧之所在。為了能到為明清之際的繪畫注入一些新且豐富的思考方式，我當時的確是讓自己從那些既傳統、且已廣為人所認定之中國思考模式中抽離開來，無怪乎有些聽眾會覺得我的觀點極令人不安。

　　自從本書出版以來，中國學者在評論時，往往臆測更深，有時甚至認為此書是對中國學術界的一種攻擊。其中甚至有一位評論者認為這是「東方學」（Orientalism）的幽靈復現，也就是認為我用了外來帝國主義的價值觀點與詮釋法，強制地套用在中國本土傳統之上，在我看來，這樣的說法其實是根本無關宏旨的。本書當然不是為此目的而撰寫的，而有讀者以這樣的方式去讀它，祇怕也是誤解了我在書中的立論。我所要辯說的，乃是：今日我們所賴以依循的論畫文字，全都出自中國文人之手，也因為如此，中國文人已長時期主宰了繪畫討論的空間，他們已慣於從自己的著眼點出發，選擇對於文人藝術家有利的觀點：而如今──或已早該如此──已是我們從他們提出抗衡的時候了，並且也應該質疑他們眼中所謂的好畫家或好作品。我認為有許多優秀的中國藝術家──諸如本書所討論到的張宏與吳彬兩位畫家，以及其他時代的一些畫家等──都因為文人的偏見，而未能獲得應有的認可，在此我們

應該一一地重新給他們讚揚。我同時也認為，在藝術研究的領域裡，傳統中國人對於自己能夠自給自足的文化自信，我們也應該加以一番質疑，因為在其他的中國研究領域裡，此一檢討也已經被提出。

最後，則是一個棘手的問題：究竟明末清初的畫家是否深刻地運用了西洋畫中的風格元素與「圖畫概念」呢？所謂西洋畫，指的是有插圖書籍中的那些圖畫與銅版畫，這些圖畫書籍被耶穌會傳教士帶進中國，並用以示之當時的中國人。我個人相信這答案是肯定的。也因此，當我在書中極力主張某些晚明畫家確實深刻地受到西洋圖畫風格的元素所影響時，也就成了倍受爭論的一個議題。有些學者甚至提出反駁，想要推翻或削弱我的論證，他們指出，我所提出的那些受西洋畫影響的晚明畫風，都可在中國固有的繪畫中找到先例，如此，「西洋的侵略」是不足以解釋這些繪畫現象的。但是，姑且不論這些講法極不具說服力（不僅許多學者如此認為，我也有同感），這些反論並未像我在本書的章節中一樣，提出可資對比的畫例，看起來這些反對的說法似乎有些文不對題，在立意上，他們顯然認定了一旦承認中國藝術與文化受到外來「影響」，便等於使中國蒙羞。1970年，台北故宮舉辦國際性的中國古畫討論會，蘇立文（Michael Sullivan）和我各有論文發表，當時與會者對我們的反應，我至今仍記憶猶新。蘇立文的論文考據說明了在晚明時，耶穌會士所傳入中國的圖畫為何，以及中國人如何因而得件這些圖畫；我的論文則舉證說明晚明的一些畫家，如何地運用這些西洋圖畫，我主要是以吳彬作為討論的主題（也是我的論文題目）。這兩篇論文，連同我們所作的一些猜測，都受到中國學者激烈地否定，他們老調重彈，重申中國繪畫重精神，不像西洋是以物質為主，並且說中國畫家，至少是那些優秀的畫家，並無需要、而且也不會想去求助於西洋藝術中的視幻技法。

然而，我們所見到的情況卻不如此，我相信任何心思客觀的人一旦看了本書所舉的一些圖證，或是其他可能的排比，想必都會同意我的說法。正當明代的理論家議論著舊傳統與美學的課題時，晚明的畫家也和任何時代、任何國度的有創意的藝術家一樣，力圖擺脫那些往往使人不知如何是好的傳統包袱，並竭其所能吸取那些能夠為他們所用的質素。而在接觸了那些奇特且氣勢撼人的西洋圖畫之後，有些畫家自然就受到了影響，其中也包括了一些最優秀的畫家。對於外來的「影響」，這些藝術家並非被動的接受者——所謂跨文化借用的說法，其實是值得商榷的，因為這其中暗示著一個文化強制另一個文化的觀點——相反的，這些藝術家都是思慮敏捷、心胸開放的人，他們吸取了外來資源中，那些原來在中國前所未見的繪畫觀念，為的是裨益自己的創作。天佑這些藝術家，他們萬萬不會知道，數百年後，中國的「衛道之士」根本不允許他們作此種選擇，但是，他們當時並不顧慮這麼多，而祇是一股腦地作了。如此，晚明與清初的繪畫為之一攬，結果豐富了這一時期繪畫的內容——正如十八世紀時，日本的繪畫亦因借取了中國明清繪畫的質素（早些年，這曾是我研究的主要課題之一），而又重新有了生命力（即所謂的南畫），或乃至於在十九世紀，歐洲繪畫因為接

觸了日本版畫，而頗有裨益地受到了震盪，再或者，到了二十世紀時，美國的藝術家受到中國書法形式的激發，而以健康的態度回應，如此產生了抽象表現主義。就好比是異族通婚，跨文化的結合，勢必會繁衍出特別健壯迷人的後裔；所幸的是：自以為是地想要拒絕這種融合，終究是無益的。

然而，此一爭論想必是會持續下去的，而且，對於某些讀者而言，本書所呈現的，可能極不悅耳，或甚至令人難以接受，但是，如果說我的書成功地凸顯了一些前人所未曾真正探及的問題，且從而開啟了一道討論之門，使吾人得以突破傳統的詮釋方式，那麼，本書便算是達到目的了，最重要的是，我想要說明：無論詮釋的方式多麼地正統、或老生常談，作品的意義內涵都不會因此而有所枯竭；而且，中國藝術家的偉大之處，也遠非他們當時代的作家所能盡括——同時，其偉大之處，也不是今日的「我們」所能說得完全的。但是，我們仍得繼續地努力；而本書便是此種嘗試之一。

高居翰
于加州柏克萊

# 序

　　1979年三至四月間，我應哈佛大學諾頓講座（Charles Eliot Norton Lectures）之邀，發表了一系列的講演，本書所收錄即當時講演的內容。此處，我僅僅稍事改寫，並附加幾處簡短的說明。這些講稿（在此以重新編次為篇章的形式）的原意，並非在於交待整個十七世紀的中國畫史；有關十七世紀畫史，我在別處另有處理，拙著中國畫史系列中，第三冊與第四冊將分別以晚明與清初的畫史為探討主題。如果讀者對於突然切入此一主題感到無所適從，可以參考上述畫史系列的首二冊，《隔江山色》與《江岸送別》，以建立背景知識，不過，讀者在閱讀本書時，實則並不需要此種背景知識，因為本書寫作的原意即在於作為專書發行。

　　從任何相關的參考書目中，我們可以發現，在過去二十年中，中國繪畫研究的範疇多集中在十四世紀左右的元代，以及十七世紀的明末清初階段，其他的階段幾乎完全被忽略。這兩個階段乃是中國畫史中極關鍵的時刻，一旦我們了解了其中的堂奧之後，同樣的，也能進一步地明白分列在這兩個階段之前或之後的繪畫景況。本書所處理的乃是明末清初這一階段，亦即十七世紀的中國繪畫，而且，藉由當時代繪畫與相關的畫論著作，我們也進一步地探討了一些藝術史性，與藝術理論方面的課題。

　　諾頓講座以詩為依歸，而「詩」所指的，乃是一種較廣義的意思，也就是說：凡是藉文藝形式來傳達意義的，都可算是「詩」；這也正是我在書中所要處理的主題：中國畫（尤其是山水畫）中究竟有那些含義呢？而這些作品是如何傳達這些含義的？我運用了一些新的方式來探討書中這些作品，希望能夠盡力看出這些畫作在含義上，是否有某些結構存在呢？有些重要的課題，諸如畫家的社會處境等等，我僅輕描淡寫地點到為止。至於明末清初的歷史是否透露了當時繪畫的形態，這並非我所關心的主題，我所在意的，反而是：明末清初的繪畫充滿了活力與複雜性。從這些作品之中，我們是否能夠看到當時代的社會處境、以及思想上的糾葛呢？或者，當時耶穌會引進西方觀念，而滿清入主中國，凡此種種，我們是否能夠從這些繪畫中，看出中國人在面對這些重大的文化逆流時，是如何調整自我的軌跡的呢？

　　在我原本的計劃裡，此次講座的推演正如中國宇宙論中的開元創世一般。在進入主體之時，如一片「混沌」，我們用清楚明確的陰陽二元觀點來切入中國繪畫，這約莫也是最簡單不過的一種藝術理論了：一端是在繪畫中追尋自然化的傾向，另一端則是趨向於將繪畫定型。這兩股力勢互相激盪，而衍生出其他諸流，直到「萬物」形成，或者，即使不能稱說是

「萬物」，至少也可以說是出現了眾多差異分明的藝術家與圖畫。後面幾章所見的種種畫風上的對稱與呼應，不難使讀者感到這種錯綜複雜的變化，而全書最後是以一兩極的對立收場。更肯定地說，這是一種文學、或戲劇的結構，不過，在我認為，此一結構卻頗能與此一時代的畫風流向、和繪畫派別之間的互動規律相應和。

我在哈佛大學期間，主要承蒙弗格美術館（Fogg Art Museum）、美術系、和哈佛燕京圖書館資助。很感謝這些部門的教授們與工作人員，尤其是約翰·羅森菲爾德（John Rosenfield），沒有他，我在哈佛的這一年不可能如此暢意且多產。娜塔夏·史多勒（Natasha Staller）對我的論文提出了許多建設性的看法，裨益我修正並澄清文字的內容。另外也有多人提出頗富挑戰性與啟發性的回應，諸如：休夫·瓦士（Hugh Wass）、杜維明、雷納德·內登（Leonard Nathan）、安妮塔·賈波琳（Anita Joplin）、渥特·米里安（Walter Melion）、以及我在柏克萊大學的一批中國藝術史研究生。對於這些人士，我都非常感謝。

在此，我願意以我在哈佛講座的開講辭作為本書的獻語：「今天得以站立此處，個人倍感受寵若驚。我覺得此一光榮不僅僅屬於我，而應該歸給整個中國藝術史學界。在短短數十年間，中國藝術史的研究從一個相當落後的階段——與歐洲藝術史的研究相較——而到了今日，能夠在藝術史學界當中，成為一個受人敬重的學科，並且在諾頓講座中佔有一席之地，我站在此地，有一種與諸多先輩、同僚、和眾學生共享此一講台的感覺，希望能夠以此次講座的內容，作為對這諸多人士的獻語。」

# 目錄

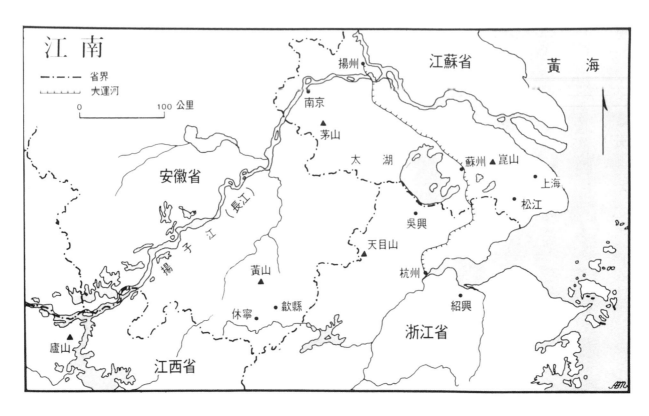

# 張宏與具象山水之極限

　　十七世紀的中國繪畫為什麼這樣吸引我們？無疑地，這是由於這一時期的畫家創作了許多感人至深的作品。但是，這一時期之所以引人注目，並不僅僅在於個人作品的美感與震撼力。誠如羅越（Max Loehr）所曾經指出，中國早期繪畫係一長期、緩慢而持續不斷的發展，到了宋代，在大師們極致的成就中，達到了高峯。[1]其後，元代畫家放棄了在繪畫中刻意追求氣勢雄渾的效果，而為中國繪畫史開啟了第二個截然不同的階段，此一發展在明末、清初時，達到最高點。宋元以及明清之際，乃至於其後的幾十年間──亦即十四與十七世紀──是中國晚期繪畫史上關鍵、且具劃時代意義的時期。這兩個時期不但產生了許許多多不朽的巨作，同時也開創了許多繪畫的新方向。在這兩個時期裡，從事各種復古創作的畫家們對於整個繪畫藝術的過去，進行了影響至深的再思考。在這兩個時期裡，傳統自省，進而反饋，又成為傳統的一部分，這種過程自來便是中國文化中所特有。再者，到了晚明和清初，幾個世紀以來中國畫家所面臨的問題，似乎更較以往來得迫切，而且受到畫家更為慎重的處理。這些問題到清初以後，便幾乎不再受畫家們所關切了。

　　中國到晚明階段，已經享受了超過兩個世紀的太平歲月，多數畫家所在的長江下游地區尤其顯得安定繁榮，畫家和藝術贊助人均能過著頗為穩定自足的生活。明代於1644–45年間正式結束，在大臣們自相傾軋殘殺之際，中國淪入了滿清「異族」的統治。但明王朝統治的崩潰，實際上自十六世紀末即已開始。朝廷內激烈的黨爭、君主的昏庸無能、以及宦官的囂張跋扈，在在都使得仕宦一途即無道德成就感，也無利可圖。當守正不阿的節操無法為有德之士贏得應有的報償，當正直之士可能因堅持原則而遭殺身之禍時，儒家經世致用的理想再也難以為繼，甚而整個儒家行為與思想體系都受到了質疑。儒家體系的崩潰過去雖也屢見不鮮，但卻不曾如此次般地導致人們對整個體系的全面而廣泛的質疑。李贄與狂禪派人士信奉個人主義式哲學，他們所著重的，乃是自我的實現而非社會的和諧，這與鼓吹回歸儒家根本和政治改革的運動，同時並存著。這是一個充滿矛盾和對立的時代，也是一個思想和藝術都走極端的時代。這種情況固然讓有強烈自我目標的藝術家得解放，但卻使得那些需要穩固的傳統，以及遵循規範的藝術家們更形見絀。這種情況表現在藝術上，則是繪畫風格史無前例地分裂，同時，也迸發了持續百年的旺盛創造力。

　　如果我們嘗試在這裡描述十七世紀繪畫的多樣性，恐怕也會導致類似、且令人不悅的支離破碎感。但另一方面，我們也不應當依循常法，試圖在這個時期的繪畫、或甚至在整部中國畫史當中，找尋一種根本不存在的創作目的與方法上的單一特性。一般而言，近五十年

來，中國繪畫的研究多半（而且理當如此地）著重於畫史延續性的建立，以及驗證各發展階段裡，此種延續特質之顯現。有些對整個傳統的看法，很早以前就已提出，之後便一再地被覆述至今，諸如：中國繪畫重表現山水之真諦，而非稍縱即逝的現象；其目的在重視內在的本質，而非外在的形式；其根本上是一種線條與筆法的藝術；特重臨摹過去的作品，尤其到了畫史晚期更是如此；而且原創力也絕少受到強調，等等。這其中的每種說法都含有部分真理，然其真實的程度如何呢。我們可以用一種相對的說法來說明。有些中國、或仰慕中國文化的作家對歐洲繪畫也持雷同的看法：他們認為歐洲繪畫反映了西方文明中物質主義的特性，過度地沈迷於人像，且泰半未能開發敏感筆法裡所含的表現力。可怪的是，有的人會因為這種過度簡化的說法而惱怒，但是，他們自己卻往往很能接受上述那些有關中國繪畫的泛泛之談，而且，他們對於那些想要開導我們，為我們講述中國繪畫之「道」及其玄妙本質的作家，也都表現得心悅誠服。

在經過四個世紀逐漸了解之後的今天，我們（按：指西方）視中國文化為單一整體的習慣，仍舊揮之不去。此一觀念的背後，無外乎認為中國人總在追求一種和諧的理想，並採行中庸之道，雖則此一觀念在其他學科的中國研究中，早已喪失其權威性，然在中國藝術的領域裡，卻仍是一個根深蒂固、且普遍認定的觀點。（以我個人的經驗而言，）有敏銳眼力的藝評家們，可以在看完一個十七世紀獨創主義畫家的作品展之後，卻認為眼前的作品似乎與較為人所熟知的宋畫並無不同。他們會問：所謂個人獨創主義與非正宗派，究竟是什麼呢？另外，我也聽過有人對歐洲繪畫作類似的反應。一位眼力深厚的中國藝術家暨評論家，曾在瀏覽完藝廊所展出的涵蓋義大利文藝復與之前至畢卡索等西方畫家的作品之後，抱怨這些畫作的風格雷同，並惋惜畫家忽略了正確的筆法。[2] 所幸，今日已少有人嘗試在那樣的層次上去議論中國繪畫。由於其他領域的藝術和文學相關理論，以及中國社會和思想史的研究，提供了辯證方法上絕佳的例證，使得我們終於被迫知覺到了中國繪畫史的變遷與消長，並開始從每一時代、每一畫派、或甚至每一位畫家本身所面對的多重選擇，以及從各種流風對立的理路出發，來建構畫史。而我研究十七世紀繪畫的方法，即是屬於這一種。

首先，我們可以用兩張晚明階段的繪畫來闡明一種熟見的二極性（圖1.1與圖1.2），一張是那種依傳統形式所建構而成的作品，另一張則至少嘗試相當忠實地描繪一段自然的景色。（若有讀者發現難以立即看出哪一張畫代表哪一種畫法，其咎正在於我適才所描述的現象：想在視覺上區別作品的異同，必須先在視覺上對於素材本身有某種熟悉度。不過，這兩張畫應該要不了多久，便可看出其明顯的不同。）這兩張畫，其中一張是董其昌1617年的作品，根據畫家自己的題識，他所畫的是位於浙江北部吳興附近的青弁山。另一張則是同時代，較董其昌年輕的張宏的晚年之作。畫上的年款為1650年，所以應該算是清初，而非晚明的作品。雖然這兩張畫的創作相去三十餘年，卻不影響我們進行比較，因為我們同樣也可以拿畫家相隔僅數月的作品來作相同的比較。張宏畫裡所描寫的是距南京東南約五十哩左右的

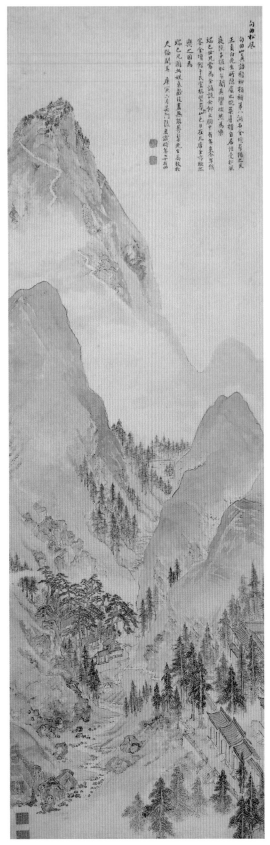

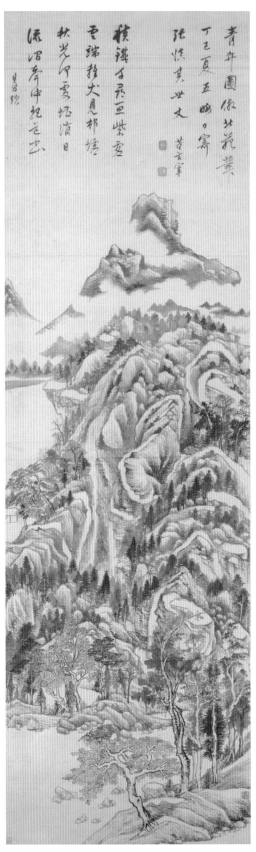

1.1 張宏（1577–1652 以後）句曲松風 1650 年
　　軸 紙本設色 148.9×46.6 公分 波士頓美術館

1.2 董其昌（1555–1636）青弁圖 1617 年
　　軸 紙本水墨 225×66.88 公分 克利夫蘭美術館

句曲山。

　　藉這件作品，及其所在的創作背景，我們恰可引出晚明畫家面臨的主要課題與選擇。張宏活動於蘇州（參閱地圖），且就我們所知，是一職業畫家。董其昌則係鄰近以松江為中心的山水畫派宗師，同時也是一顯赫的文人士大夫，對他而言，作畫乃是一種業餘的嗜好。在這段時期裡，含董其昌在內的中國繪畫理論家，以「行家」和「利家」來區分職業畫家與業餘畫家。對董其昌者流而言，這種分野雖則實際上頗為含糊，然在理論層面上，卻有其根本的必要性。董其昌所屬的松江派業餘畫家經常指責同時代蘇州畫家商業化的傾向，並攻擊他們對過去畫風一無所知。張宏的作品確實沒有任何明顯或刻意指涉古人畫風的意圖；另一方面，董其昌畫上的題識則告訴我們，其格局乃承襲自十世紀某大師的風格，不過，實際上他所採用的卻是另一位十四世紀大師的形式結構。對當時代具有涵養的觀畫者而言，這兩個層面所指涉的古代風格，他們必定能夠一目瞭然。我們可以將這兩張畫視為自然主義與人為秩序兩種相反且對立方向的具體表現，此種相反與對立亦即是貢布里希（Ernst Gombrich）在論及文藝復興時期繪畫時，所提出之古典的對立：「可以想見，一幅畫若愈是……忠實於反映自然的面貌，則其自動呈現秩序與對稱的法則便愈形減少。反之，若一造型愈有秩序感，則其再現自然的可能性也就愈低。」[3]（董其昌作品中所呈現的秩序感，以及內在於此秩序感的反平衡、和特意造成的無秩序感等，詳見第二章討論。）

　　董其昌與其青弁山的畫題之間，因而便隔著一層密實的古人畫風的簾幕。董其昌曾在別處提及，有一次他行船途經青弁山，憶起了曾經見過趙孟頫與王蒙兩位元代畫家描寫這座山的作品；在董其昌心中，當他在認知此山的真實形象時，這兩幅畫的記憶必定已成為其中不可或缺的一部分。[4]趙孟頫的畫已經佚傳，不過，王蒙的作品卻仍流傳至今，是董其昌用來標示其畫作裡文化軌跡的另一藝術史座標。因此，真正決定董其昌畫作的主要元素，並非記憶或實地寫真，而是作品本身與過去畫史之間複雜的關連性。畫家對於筆墨結構的關注，完全凌駕在空間、氛圍、和比例的考慮之上，而筆墨結構則部分源自於既往的作品。同時，純水墨的素材表現也對作品的抽象特質有所助益。相對地，張宏所描繪的句曲山，是以淡彩烘染，展現出畫家對空間、氛圍、與山水比例細微的觀察。晚明的評論家唐志契在〈蘇松品格同異〉一文中，簡要而貼切地道出了此二派畫風的區別，亦即「蘇州畫論理，松江畫論筆，理之所在，如高下大小適宜，向背安放不失，此法家準繩也。筆之所在，如風神秀逸，韻致清婉，此士大夫氣味也。」[5]

　　董其昌本人在揭示有關真山真水與山水畫之區別的名言中，也同樣地暗示云：「以境之奇怪論，則畫不如山水。以筆墨精妙論，則山水絕不如畫。」換言之，若你要的是優美景色，向大自然裡去尋；若你要的是畫，找我即可。[6]

　　這兩張畫的不同，非僅在於風格、流派、或手法上殊途同歸的問題，而在於兩張畫分屬不同類型。我們習於將中國山水畫視為單一類型，實則它是多種類型的組合，這在晚期的

山水畫尤其如此。董其昌《青弁山》圖屬於「仿古」創作，他在題識中也如此寫著。張宏的《句曲松風》圖則為一實景（topographical）山水，這一點畫家在題識中也明白指出。

張宏的題識（圖1.13）告訴我們，他的畫是他客居于端家時所作。從于家可以眺望句曲山，每天他坐在書桌前凝視窗外句曲山的景色，想起了于端告訴他，五世紀末，篤信道教的陶宏景曾隱居於此。張宏遵循在中國行之有年的藝術家與贊助人之間的交易模式，作了這張畫來回報于端的慇懃款待。他在題識的末尾寫道：「媿於衰齡技盡，無能髣髴先生高致於尺幅間。」[7]

在獻辭末尾并題自我貶抑的謙辭，這在中國是很平常的。但是，張宏的這番謙辭卻顯得有些不尋常。按照中國人的算法（畫家附帶將年紀署於名款之後），張宏這一年雖然已經七十四歲，但他的筆力完全沒有衰退的跡象，這一點，不但我們從這張畫或畫家其他晚年之作中可以看出，既便是張宏自己，想必也很清楚才是。從畫家在其他作品上的題識，我們知道張宏雖非自誇之人，卻也不慣於貶抑自己的能力。如此，我們應如何來理解，何以他會在一幅生平最好的傑作之中，作出此等反常的謙沖之詞呢？

張宏生於1577年，約卒於1652年或稍晚，因為在他有紀年的作品中，以1652年為最晚。我們對張宏生平所僅知的，便祇是這些年款資料，以及他畫上題識所提供的一些有關旅行的記載。此外，沒有人作過任何記載。張宏從未被視為晚明大家，也無知名的後繼者。後世的論著也很少注意到他。少數畫評家對他雖有所讚美之詞，但卻都仍頗有保留。其中一位十八世紀初的畫評家將他的作品納入「妙品」之列，這樣的品評聽來不惡，其實不然，因為中國畫的等級裡，妙品尚次於「神品」與「逸品」，僅算是三等。另一畫評家評得更低，認為他的畫僅介乎妙品與能品（最低一等）之間。一位十九世紀的畫評家則乾脆置張宏於「能品」之流。[8]眾家之中，無一言及我們今日在他畫中所歡賞的特質，譬如：他的風格創新，跳脫於傳統之外，而且，他傾向於描繪特定的實景，以之取代歷來傳統山水所推崇的形式和固定造型等。

一般的理念認為中國山水祇描寫理想山水，而不表現特定實景。實際上，山水畫可說是根源於對特定地方實景的描繪的，而且是在經過了幾世紀以後，才在五代和宋代的大師手中，一變而為體現宇宙宏觀的主題。然而，即便是這些大師所作畫，也不全然偏離山水的地理特性，相反地，他們是根據自己所在地域的特有地形，經營出各成一家的表現形式，後來，這些自成一家的表現形式成了區分不同地域派別的指標，譬如屬於南京的董源風格、或者活動於山東的李成畫派等。到了元代，多數的地域派別均已式微，繪畫上創新的潮流，主要集中在江南的一小塊地區。這種情勢，配合著繪畫上力求以更主觀的方式來表現的風氣，使得許多畫家受到鼓舞，發展出本質上已抽象、且理想化的山水類型。趙孟頫於1295年所作的《鵲華秋色》圖，仍然以描寫真景山水為口實，雖則就畫面來看，這種說法並不很令人信服。而黃公望1347–1350年間所作的《富春山居》圖，我們的確可以臆測它與富春山一帶有

1.3
陸治（1496–1576）
支硎山
軸 紙本設色
83.6×34.7 公分
台北故宮博物院

著某種實在而重要的關係，雖則我們今日已無從得知究竟此等關係為何。相對地，從1360–80年代左右，倪瓚在這二十年間所作的畫，則不斷地重複著一種簡單的構圖公式，畫面的設計安排遠多過主題的變化，好似一並不實際存在的山水景色，其構成的要素無止盡地重新排列組合著。若說這些作品旨在呈現任何特定的地方，我們也祇有閱讀題識時，才能看出。對於後世的畫家而言，不管他們是刻意、或是無意識地選擇以形寫心中山水——「心」者，指的乃是經過文化陶冶、或甚至囿於傳統的心——來取代對客觀山水的描繪，這成為了一種他們可遵循的模式。

然而，對地方風景的描寫，自十五世紀末，亦即沈周的時代以來，便一直是蘇州畫家之所長。他們描繪蘇州城附近的湖光山色，但這些畫的構圖極可能因為未能對這些地方的實際景致，提供足夠而明確的描寫，因此，即使是當地的居民也可能認不出來。不過，畫中描繪了知名的寺廟、橋樑、和寶塔等等，這些不但有助觀畫者對於景致的識別，同時，也藉由這些當地文人紳士所常朝拜並遊覽的古蹟，得以喚起人們對歷史、文學、和宗教的聯想，繪畫因此超越了僅僅再現景物的層次，而充滿了意義。

1.4
卞文瑜
（約活躍於 1630–1670）
支硎春曉 1654 年
冊頁 取白蘇台 | 景冊
紙本淺設色 30.4x21.8 公分
台北故宮博物院

　　這一類的作品暗示性超過描寫性。若我們將兩張《支硎山圖》並置在一起，便可看出這一點。（支硎山去蘇州以東僅數哩。）其中一張為十六世紀中葉的蘇州畫家陸治所作（圖1.3），另一張署年1654，出於亦來自蘇州的卞文瑜之手（圖1.4）。兩位畫家皆以蘇州當時所習見的構圖型式為本，作了必要的增減，使之看起來僅微微彷彿支硎山，兩張畫都是從同一個視角來觀望支硎山，亦即：左下方有流水和小橋，一條兩旁羅列茶館與店舖的道路，向上延伸而到達畫面中央偏右的廟宇，又另一條蜿蜒而上的步徑，繼續通往更高處次要的山寺。兩幅作品的裱式──分別為掛軸和冊頁──決定了畫面山坡陡峭的程度，以及各部位的空間結構分配。這一類的作品具有輿圖（picture-maps）的特性，好比是將地方志中常見的版畫地圖的風格，加諸於傳統的山水畫之中。[9]

　　我們在十八世紀初期的木刻版畫中，找到了一個這樣的例子（圖1.5），雖然這張版畫為橫幅，但卻依樣表現了相同的結構，反映了前述作品謹守傳統的特性。雖然這種作品通常出自蘇州畫家之手，但是，除了風格以外，並不意味著祇有蘇州畫家才「可能」作這樣的畫──換句話說，這些作品並未在我們的視界中，勾喚出任何對實際景物的特殊或親切的熟悉感。但是，無庸置疑地，也正是基於對景物的熟悉度，畫家才有可能用約化的形象來形容它們，從而觀畫者得以自這些約化的形象中，確認出實景的所在。

　　張宏的真景山水一開始便以重要的方式，打破了這種模式。他所選擇的景致並不一定列在當地的名勝指南中，而他作畫的方式也愈有推翻成規之勢。1613年，張宏偕伴赴吳興近郊的石屑山遊歷，並為友伴作成一畫（圖1.6）。整幅畫的構圖遵循我們所熟悉的吳（蘇州）派構圖形式，圍繞著一條河谷發展，河谷順著立軸狹長的畫面，在中間蜿蜒而上。然而，畫家以俯瞰的視角來描寫石屑山，畫面各部位間前後的連續感，則顯得異乎尋常地一致，在視覺

1.5
佚名
支硎山圖
木刻版畫
取自《古今圖書集成》
（1725 年編纂，1884 年版）

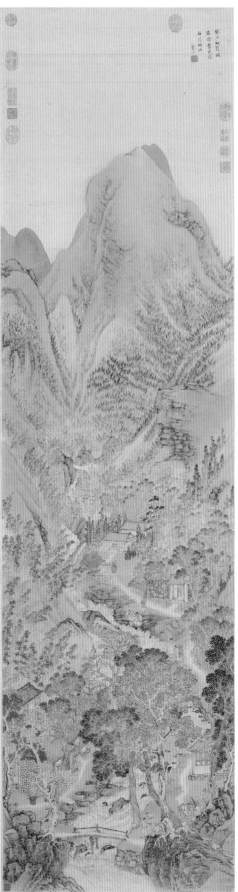

1.6
張宏
(1577–1652 以後)
石屑山圖 1613 年
軸 紙本淺設色
144.5x81.2 公分
台北故宮博物院

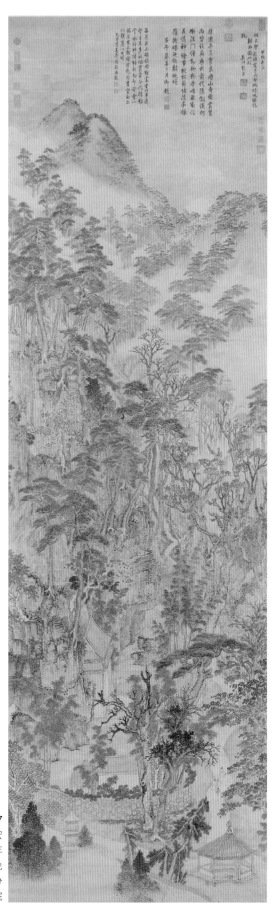

1.7
張宏
棲霞山 1634 年
軸 紙本淺設色
341.9x101.8 公分
台北故宮博物院

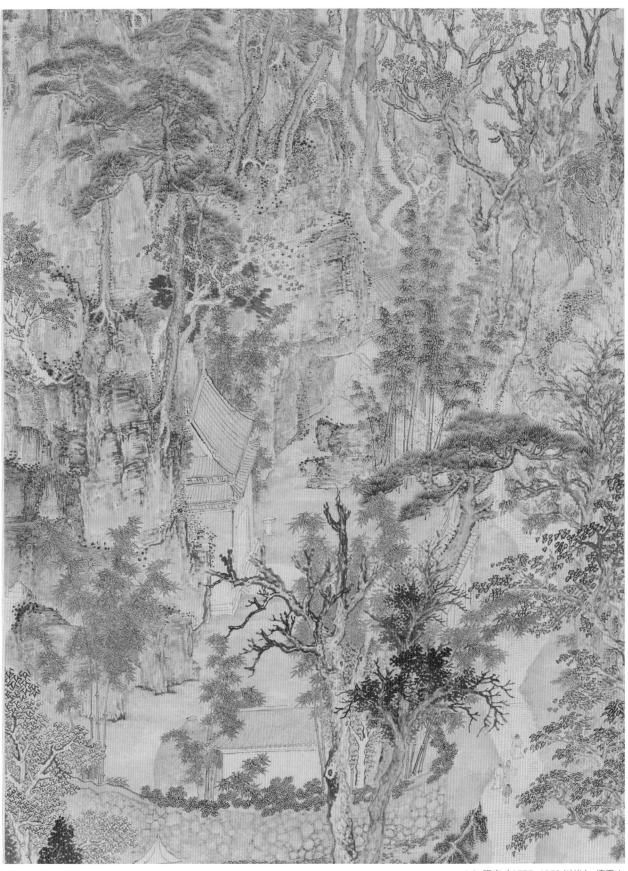

1.8 張宏（1577–1652 以後）棲霞山
（圖 1.7 的細部）

上，遠處的樹叢與竹林，也和其背景溶為一片，並非按照歷來中國人的畫法，以一叢叢樣式化的固定造型列植在山腰間。張宏所關切的是客體世界中表象的美感，而陸治顯然不是。

1634年，張宏以南京近郊的勝地棲霞山為畫題（圖1.7），棲霞山以禪寺和石刻千佛巖聞名於世，此一畫幅以濃密如屏的樹叢遮掩了其下山腰的輪廓，更進一步地違反了中國人觀畫時的心理期望。在中國的山水畫裡，樹木一般謙立一旁，以不掩視線為原則；而在這裡，觀畫者必須先穿過樹叢方能找到通往寺廟之路。張宏所要呈現的並非登覽廟宇的經驗，而是從雨中遠眺的感受。他在題款中寫道：「甲戌（1634年）初冬，明止挈遊棲霞，冒雨登眺，情況頗饒，歸而圖此。」

由畫幅下半部的細節（圖1.8），我們更可見出張宏的手法。張宏祇畫了廟門，這扇門也祇畫了局部，並且明顯地按照遠近比例法縮小。岩壁間石刻壁龕的描寫，並未如預期的那樣顯著，相反地，它與石壁和樹蔭溶合為一視覺整體。雖然畫家秉承了某些筆法的傳統，我們卻仍不禁會懷疑，如此忠實地再現視覺經驗，以至於犧牲了主題及構圖的明確性的現象，在中國過去的山水畫中是否曾經出現過呢？

一張攝於1930年的千佛巖照片（圖1.9），肯定了張宏畫中形象的忠實性：佛龕位於岩壁間，有一部分為樹木所掩遮，從我們這個距離看去，僅能依稀辨認。張宏將此景壓縮為因應掛軸裱式的垂直畫面，佈局也較乍看之時來得更具巧思；雖則如此，這張作品的視覺效果仍使人感覺如面對一段未經匠意經營的自然景色一般。同時，高十一呎有餘的畫幅本身，亦強化了如大銀幕電影或電視超大畫面般的臨場感，宰制了我們很大部分的視野。

我們無法得知，若以較正宗的傳統風格來表現相同的景致，會是怎樣的光景，因為就我們所知，存世的畫作中並無此類之作。不過，我們或可以一張晚明的版畫（圖1.10）來窺知

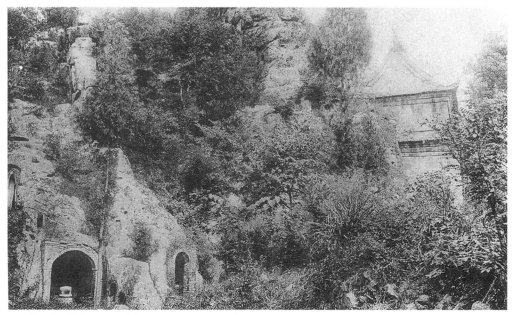

1.9　棲霞山千佛巖照片　取自常盤大定與關野貞合著《支那佛教史蹟》（東京，1926–1938）

1.10 佚名《棲霞寺》木刻版畫 取自鄭振鐸輯
《中國版畫史圖錄》
第 4 冊（上海，1940）

一二。實則，此幅版畫極可能是依據繪畫作品而刻。一尊尊佛像，彼此的形容彷彿，好似以同一模子印蓋出來的一般，分別被安置在岩壁間的洞格裡——這是一種極古樸的表現傳統——另外，樹木則畫得很小，以免遮住建築物。

經過一連串簡要的討論之後，我們可以還《句曲松風》圖（圖1.1）的本來面目：此一山水所要訴諸的，並非形式的建構，而是在於引人凝神遐思。相較之下，1613年的《石屑山圖》（圖1.6）便顯得平板而樣式化，且仍受傳統畫風所束縛。《句曲松風》圖與《棲霞山》圖相類，在佈局上，似乎比較依循地形的實際型態，而不是依賴任何既存的構圖法，雖則兩件作品仍為窄長的畫幅形式所限制。一如我們在許多宋畫中所見，張宏對細節的描寫與皴法之使用，祇限於局部的畫面；中景的人物和建築物也不再顯得過大而不自然。

就實景而言，自偌遠處眺望，人物除位於近景者之外，其餘大約都是極難辨認的，而張宏的畫裡（圖1.11）也的確如此描繪。畫中共有三人，一人坐於松林間院落的閣樓上，一僕坐於其下的門口，而訪客正由外邊朝此處迎來。由於此三人極不顯眼，以至於一位十九世紀的收藏家在著錄中描寫時，祇提到了一個人。[10]據說南朝篤信道教的陶宏景曾經隱居於此，因性愛松風，故庭院中多植松樹。畫家描寫這一片場景的目的，即使不是為了據實表現此一段歷史的淵源，想必也有呼應陶宏景隱居一事之雅意；明白了這一典故之後，則張宏未在畫中凸顯此一場景之重要性的作法，益發顯其不尋常。[11]誠如早期人物畫的構圖，人物大小的比例與其在畫中的重要性成正比，所以帝王總是比侍者高大許多；同樣地，傳統山水裡饒富人文趣味與文化意義的元素，也多被放大，且凸顯出來。

然而，我們亦可在宋畫中找到某些罕見的例外。其中，最特出者為十一世紀范寬的《谿山行旅》圖（圖1.12）。此一畫幅，一如張宏的作品，廟宇和人物都與自然景物溶成一氣，予人一種高度自然主義的感受；不過，這種自然主義是經過調和的，帶有一種秩序感，大約是藝術史上前所未有的最完美的成就：畫家經營出了一種近於建築結構的秩序感，用來呼應新儒學與道家的自然秩序觀。如此，無論是在描寫，或是在宇宙觀的表達上，《谿山行旅》圖的意義便是源自於此種呼應關係之下，畫家對自然所作的一種特別的領會。張宏並不以山水畫來作此種形而上的表達；北宋巨嶂山水中，主要山形的等級式排列，構圖上有機的緊密感，以及山石肌理的一體性等，這些都不是張宏所要追求的。再且，地方景物引人發思古之幽情，以及其在宗教上引人聯想與否，也都非張宏作畫的目的。這些元素在他的山水中都退居到次要的地位。

在張宏的畫中（圖1.13），位於遠峯之上的道觀可能是德裕觀，而在近景右方的，或許是崇禧宮。在一部成書於1671年，有關茅山（即句曲山）寺廟與古蹟的專書中，這兩座道觀都可在其中的木刻版畫插圖中得到印證（圖1.14）。[12]張宏將遠峯上的道觀畫得極小，僅依稀可見，而近處的道觀則完全被推向畫面之外——在斟酌的遠近比例之後，畫家僅僅以廟門和寺牆交待道觀。以這幅作品來看，畫家似乎無意將茅山描繪成一道教聖地。

1.12
范寬（11 世紀初）
谿山行旅
軸 絹本淺設色
206.3x103.3 公分
台北故宮博物院

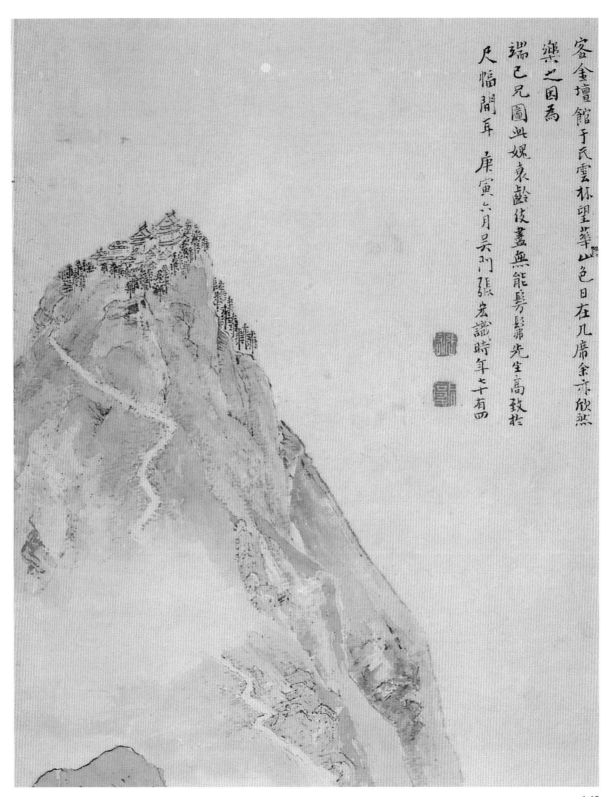

容金壇館于氏雲杯望華山色日在几席余亦欣然

樂之因為

端己兄圖此娛衰齡後畫無能鬚髮蕭先生高致於

尺幅間年 庚寅六月吳門張宏識時年七十有四

1.13
張宏（1577–1652 以後）
句曲松風
圖 1.1 的局部

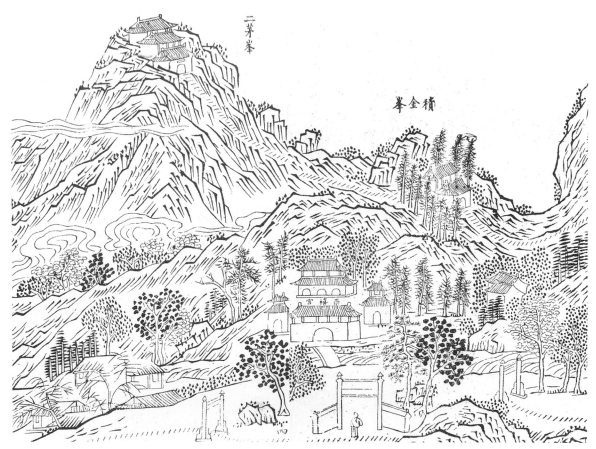

1.14　佚名　茅山上的德裕觀與崇禧宮　木刻版畫　取自《茅山志》　1877 年　翻刻版（原版刻於 1669 年）

　　那麼，張宏的目的何在呢？我想，我們唯一能夠想到，且合於他畫中特質的，便是：表象世界的再現。若有畫評家對這樣的看法感到不安，並且要指出：中國畫家不作表象之再現，此乃眾所皆知的現象，再者，此畫「看上去」仍具中國特色。如此的話，他們實未了解我此處的重點。我們所期望的，並非張宏完全推翻他自己的文化傳承。重要的在於他能夠擺脫層層傳統的束縛，而追求一種自然主義式的描繪。張宏在許多方面都達到了這樣的境界。他以合乎地質特性的準確度，描寫了河谷沿岸因受蝕而裸露的鵝卵圓石，而不以定型的傳統筆法來勾勒（圖1.15）。典型吳派的設色法是在水墨輪廓上，平板且樣式化地施以冷暖二系的色彩，我們在張宏的畫裡則幾乎看不出這一點。他巧妙地將赭紅與淡青二色調和，用以寫坡麓，形草茵繁茂之姿，成功地捕捉了天朗氣清下，山丘的形貌。輪廓線隱而不顯，被多數晚明畫家視為風格之本的筆法，在此也被徹底改變，以適應寫景的功能，這樣的作法大約會讓中國的畫評家覺得難以置評。挺立的樹幹是以傳統的方法描繪，在畫面裡顯得有些突兀，除此之外，整幅作品看起來像極了某些西方的水彩畫。

　　以上的觀察並不是要暗示西方的影響——張宏不太可能看過任何這一類的水彩作品，進而引發他從自己所在傳統中脫胎換骨。雖則如此，促使他走向描寫性自然主義新畫風的誘因

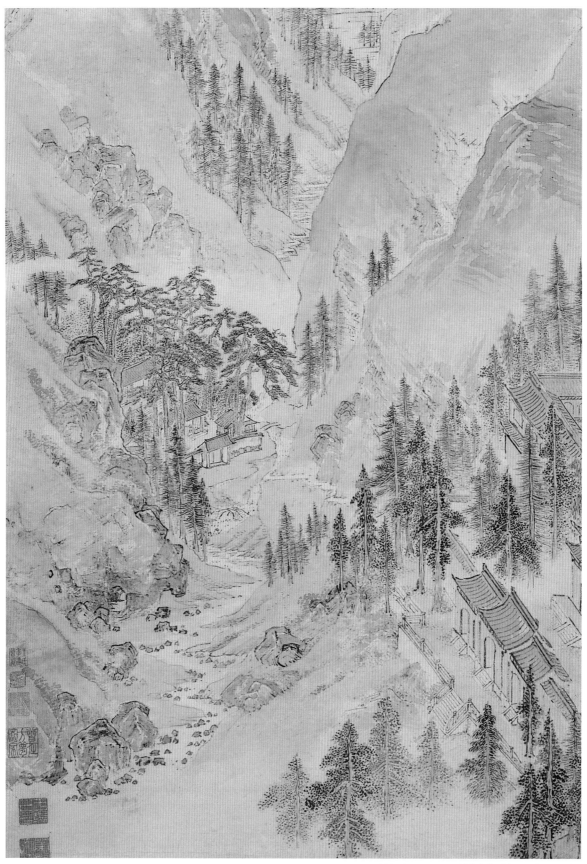

1.15 張宏（1577–1652 以後）句曲松風 圖 1.1 局部

的，卻很可能是來自他與歐洲繪畫的接觸。張宏知道，並且模仿過這些畫，這一點我們可由他早期的幾張作品中得到肯定。

歐洲的繪畫風格從十七世紀初開始，漸為中國畫家所知悉的景況，我們會在後面的章節論及。在此，我們祇需簡單地說，根據記載，西洋畫在十六世紀末與十七世紀初時，即已在中國流傳，其所使用的明暗對比法、透視法、以及其他幻真的技法等等，都曾令中國的觀賞者嘆為觀止，這批西洋畫包括以天主教為題材的油畫，以及耶穌會傳教士，其中最了不起者，如利瑪竇（Matteo Ricci）等，所帶來中國之書籍中的銅版插畫——內容多半描繪耶穌的一生、西方各地的景色與城市景觀、以及其他各種題材等等。[13]雖然這些油畫皆未能傳世，不過，我們卻仍能從存世的圖書版本中，找到這些銅版畫。這批版畫對晚明繪畫所造成的衝擊，迄今仍少有人研究，並且頗具爭議性。絕大多數的學者均不願承認此一現象曾經存在過。但是，我以為除非我們能夠認識到，來自歐洲的新的風格觀念、新的視覺擬想、新的表現人物和表現自然景物的方法等被引進中國，實在是十七世紀中國繪畫的一重要原素，否則我們將無法全面了解此一時期繪畫的發展。

支持此一論點的主要證據，在於晚明繪畫本身，以及在於一批為數不少的新的造型、新的構圖型式、和新的具象表現技巧等，突乎其然地出現——這許許多多都發生在中國畫家得以接觸歐洲繪畫後的幾十年間，而且也都可以在當時所傳入的西洋作品中，找到可對比的例子，再者，這些新畫風的顯現，也無例外地集中在南京、或鄰近南京地區的畫家的作品當中，而南京正是耶穌會宣教主要所在地之一。我們從耶穌會教士及中國人的記載中得知，當時的中國人頗為這些作品所著迷，往往蜂擁而至觀畫。因此，雖則我們無文獻可證明哪些作品曾為哪些畫家所見，然當時畫家瀏覽西洋畫的機會必然是極多的。以張宏所在的蘇州為例，其去南京不過百餘哩，行船往之歷覽實一平常且便利之事。由《棲霞山》一畫的題款，我們可知張宏曾於1634年去過南京，以此，我們或可推測，他也可能因其他機緣，而去過南京不僅一次。再者，蘇州本地也可見到西洋畫：利瑪竇曾經有意在蘇州成立分支教會，以是在此待過一些時候，並於1598年向蘇州巡撫進呈過一幅耶穌像——很可能是一畫像。據利瑪竇所言，此畫像後來被供在一歷來用以禮天的祭壇上。[14]

以這樣一段輕描淡寫的文字，來作為西方影響一說的理論基礎，或許顯得過份薄弱。然而，我在想，若我們就畫來衡量，則任何的疑竇皆可一掃而空。

張宏於1639年赴浙江東部，亦即古越地一帶遊歷，歸來之後，作了《越中十景》畫冊。他在末頁（圖1.16）的題尾中寫道：「以渡輿所聞，或半參差，歸出紈素，以寫如所見也。殆任耳不如任目與。」此番言語聽起來平常，然對張宏同時代的畫家而言，則一點也不然。就這些冊頁的特性而言，張宏此一題識可說直陳了他自己真正的信念：亦即他不準備再以傳統的面貌來創作。應當指出的是，他的作品並非實地寫生的——中國人向來便不在戶外作畫。張宏或許帶回了一些畫稿，然後再根據畫稿來完成作品。總之，他想以圖畫報導的方

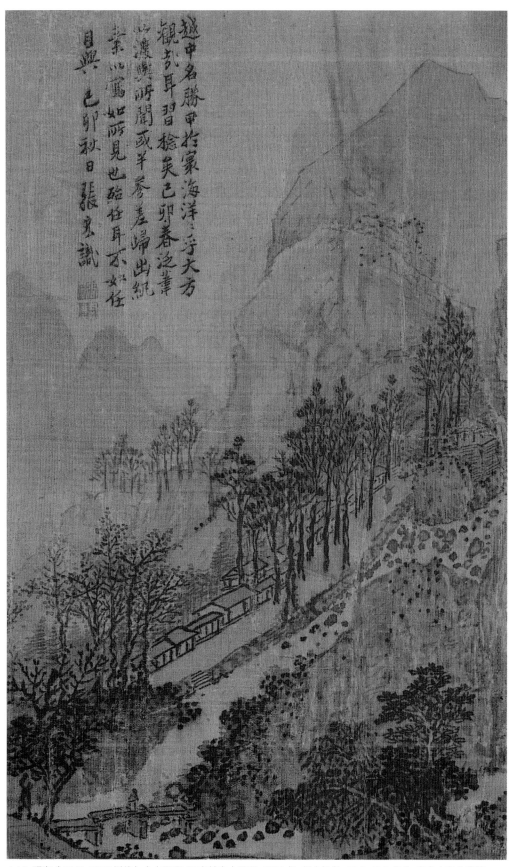

1.16 張宏（1577–1652 以後）山水冊頁 取自越中十景冊 1639 年 絹本設色 29.9x18.2 公分 奈良大和文華館

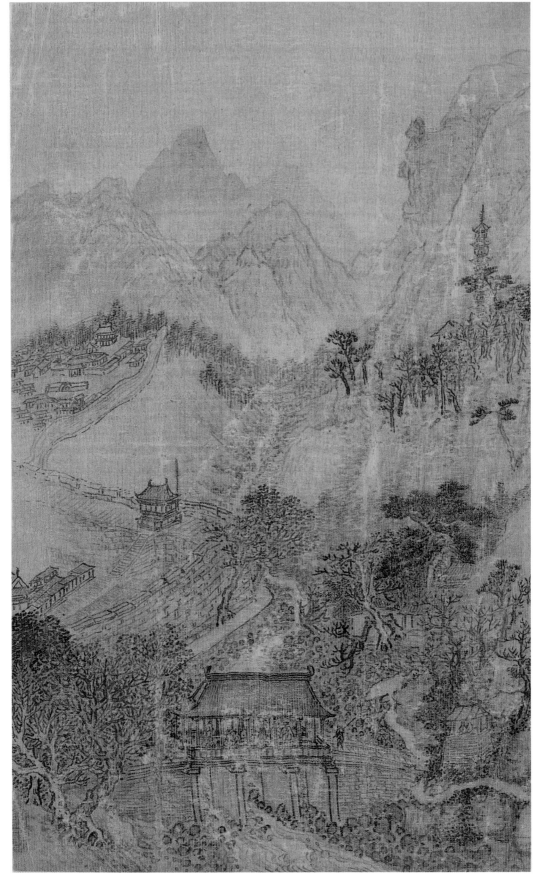

1.17 張宏（1577–1652 以後） 山水冊頁 取自越中十景冊 （見圖 1.16）

式，將越中的景色呈現在觀者眼前；在技巧上，他想要創造一種蜿蜒入深的穿透感：既陡且
長的對角線，或向後延伸的曲折線，並以漸小的建築物排列其間，用以交待此種退入的深度
感（圖1.17），將觀畫者引入作品之中，令我們在視覺上宛如身歷其境。

　　對中國繪畫而言，不論這些技法是前所未見，或是已經既存數世紀，而久未為人使用，
我們在布朗（Braun）與荷根柏格（Hogenberg）所編纂《全球城色》（Civitates Orbis
Terrarum）一書的銅版插畫中，亦可找到相似技法的作品。[15] 這是一部描繪西方世界城鎮的書
籍，1572年出版於科隆（Cologne），計六大冊。其中，至少第一冊，或可能不祇第一冊，最
遲在1608年以前，即已被引進中國。以下我在本章中所列舉的例證，都將完全取自此書的第
一與第二冊。類似的曲折深入與景物陡然縮小的技法，均可在許多銅版畫中得見，舉其例
者，如一張描繪歌蒂斯（Gades）城的作品（圖1.18）。

　　除前所述，張宏在其他冊頁中，所曾使用過的別的手法，還包括了沿著河岸或湖岸向後
蜿蜒入深（圖1.19），以及一種史無前例的構圖方式（圖1.20），將河的兩岸分置於畫面的上
下兩邊，然後以一座近乎垂直的橋連接兩岸，橋面亦隨著畫面的深入而逐漸變窄。這些技法
對中國觀賞者而言，必定造成了一種很劇烈的遠近感。

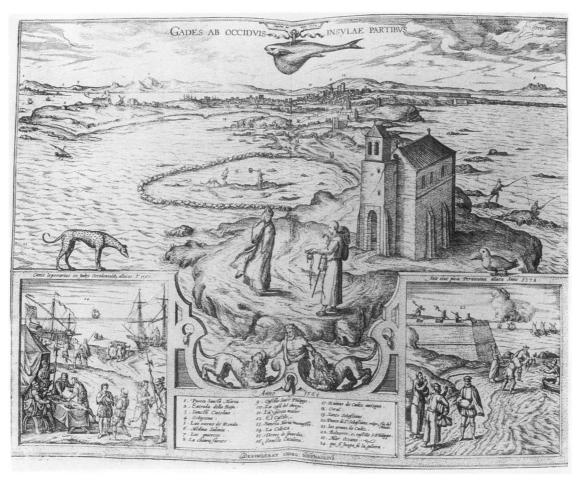

1.18　佚名《歌蒂斯城景觀》銅版畫　取自布朗與荷根柏格編纂《全球城色》第5冊（科隆，1572–1616年版）

1.19 張宏（1577–1652 以後）山水冊頁 取自越中十景冊（見圖 1.16）

1.20 張宏（1577–1652 以後）山水冊頁 取自越中十景冊（見圖 1.16）

1.21 佚名 堪本西斯城景觀 銅版畫 取自布朗與荷根柏格編纂《全球城色》第 2 冊（科隆，1572–1616 年版）

　　布朗與荷根柏格書中的一張堪本西斯城（Urbs Compensis）風景版畫（圖1.21），也運用了相同的構圖型式，張宏的作品極可能是根據這一張版畫而作。兩件作品中，遠處岸邊呈水平排列的景物顯得極為類似，使我們不得不懷疑張宏是否曾經先對這張版畫作過研描，而後加以變通，畫成我們此處所見的冊頁：沿碼頭列泊的船隻、城牆、屋宇、教堂與尖塔等（換了張宏的冊頁，則是寺廟與寶塔）。總之，無庸置疑地，張宏的某些構圖形式乃得自於此類日耳曼城市景觀圖。除了張宏於畫中題跋所自言的「任耳不如任目」之外，此畫冊中的作品同時也一再地說明了一項真理，亦即畫家無法光靠摹寫眼之所見，來創造出最能傳達景物形貌的作品——此為一永不可能的艱鉅事業——唯有借用或突破固有的風格，選其適當者，方能達此目的。

　　1627年，張宏以止園為題，作了一部多達二十頁的畫冊，其中第一張冊頁以鳥瞰圖的方式，描寫了止園全景（圖1.22）。此一冊頁乍看或無什麼特出之處，因為中國畫家長久以來，便經常以俯瞰的視點來描寫含庭園在內的各式景色。早些時候，蘇州畫家錢穀於1570年所作的一張冊頁，可以作為此種標準型式的範例（圖1.23）。冊頁中，建築物、圍牆、樹木與石頭整齊地分佈在一個向後上方傾斜的地平面上，描寫的視角也都完全相同。張宏的鳥瞰視角無法放在這樣的傳統中來理解，因為兩者在各方面的差異實在過大。張宏冊頁中的景物與觀者之間的空間距離更為遙遠——而且是前所未見的遙遠；畫面由下半部的角落沿對角線向上延伸，並以最靠近觀者的左下方三角形地帶，來穩住構圖，觀畫者得以上下或進出城

1.22　張宏（1577–1652 以後）山水冊頁　取自止園冊　紙本設色　32x34.5 公分　柏林東方美術館

1.23　錢穀
（1508–1574 以後）
小祇園　冊頁
取自紀行圖冊
絹本設色
23.1x19.1 公分
台北故宮博物院

1.24 佚名 法蘭克堡景觀 銅版畫 取自布朗與荷根柏格編纂《全球城色》第 1 冊（科隆，1572–1616 年版）

牆、角樓、橋樑和船隻各處。類似的景況則無法在錢穀的作品、或其他同類型的傳統繪畫中見到。

　　如果我們懷疑張宏在描寫止園時，所採取的是西方式的，或至少是中西混合式的鳥瞰法，那麼我們的猜測是正確的：相同的特徵可以見於上述布朗和荷根柏格所著的書中，例如其中的一幅法蘭克堡（Frankfort）景觀版畫（圖1.24）。在設計上，兩張作品均以一個具延展性的中景，來作為整個畫面的主空間。如此，便產生了中景至地平線之間，空間轉換的難題。原歐洲畫家在處理上，顯得相當拙澀，而張宏則採取中國作風，以雲霧遮掩了部份的構圖，巧妙地避開了此一困境。庭園及其緊鄰地帶以外的景物，已不在張宏所關切之列。

　　在同一畫冊的其他冊頁中（圖1.25、圖1.26），張宏運用了極具創意的斜景與截景構圖，營造出俯視花園庭院時，得以窺視受遮蔽空間之內部的視效。我們由他描繪亭閣與迴廊的方式得知，雖則他並未採取義大利式透視法──這並非不可能，因為利瑪竇本人對透視法頗熟稔，再者，當時中國耶穌會圖書館裡，存有一些有關建築透視圖之製作的作品，其中也包括了帕拉迪奧（Palladio）之作在內[16]──但是，與這些作品有所接觸以後，可能使他開始對傳統的中國畫法感到不足，因而傾向實驗其他畫法，以求能夠更有力地經營出三度空間的立體結構、以及畫中內部空間的實體感。令中國人感覺嘆為觀止的，在於西洋畫中的建築物望之「令人幾欲走進」。[17]

　　以上所舉的例證，應該足以肯定幾項有關張宏的論點：他對西洋畫有一定的熟悉度；他

1.25 與 1.26
張宏（1577–1652 以後）
山水冊頁
取自止園冊（見圖 1.22）

能從西洋畫中擷取合於其目的的元素，同時卻又不需放棄對自己、或對中國畫的認同；他不斷地嘗試在作品中捕捉表象世界，希望能找到新法，再造視覺經驗中的某些片段。若非此種傾向使然，張宏很可能不曾受所接觸的西方技法影響，或即使受到影響，也可能曾有與此不同的結果。對於張宏，以及其他以不同的方式表現出其亦敏於接受新思潮的畫家而言，歐洲畫之傳入中國，使他們在最本質性的視覺擬想、以及形寫世界的方法上，產生了影響至為深遠的改變。前面的排比，旨在祛除吾人對於張宏是否知曉歐洲銅版畫一事的疑慮，而我所舉造形模仿與技法模仿一類的例證，僅不過舉西方影響之皮相罷了。一可資比類的佳例為日本浮世繪對十九世紀後半葉法國畫壇的影響，其中，顯現最為深刻的，並不在於那些帶有日本風的作品，而在於一些看來絕無日本情調、或無異國風味的畫幅（譬如德加〔Degas〕的作品）。晚明畫家不意間所接觸到的歐洲銅版畫與繪畫，其對中國繪畫真正而深遠的影響亦屬同一類，換言之，其對畫家的影響乃在於啟示與解放的作用。畫家——亦即那些在藝術造詣與個人性向上，足以接納此一類訊息者——受此激勵，重新思考到了山水再現的基本問題，進而知覺到他們歷來所接受、且不曾質疑的格法，實則多少過於單面，而且是可以被取代的。如此，畫家在創作上所得到的收獲，是屬於一種精神意識的自覺，並不一定能夠真正在那些確定與歐洲畫有所關連的作品中，找到實際的印證。也因此，我們想要確認畫家作品中的西方影響，勢必更加困難，而且需要更多的推測空間。

正如日本版畫為歐洲藝術家提供了新的創作典型與約束，使他們得以選擇用無光影的平塗法來作畫，西洋畫同樣也向晚明畫家作了許多示範，舉其重要者，如：形式之創造無筆法亦可完成——也就是說，畫家不須固守傳統保守的風格，祇求先以線條勾勒輪廓，而後設色，或是用筆觸鮮明的層疊交錯畫法，來迎合中國的傳統。「無筆法」繪畫在十七世紀以各種形式顯現開來，全面衝破了畫評自來所堅持的那一套既定的法則，不再祇圍繞著如何在紙絹上正確用筆用墨的藩籬。最顯著的一個例子是張宏於1629年所作的一幅山水（圖1.27、圖1.28），畫家將實體徹底分解為無數顫動的墨點和淺淡的色點。再一次地，張宏似乎是在探索另一種新的描繪法，希望能夠更貼切地捕捉外在感官世界的現象，以求呈現一種融合而非解析性的視覺經驗。張宏在描繪棲霞山和千佛巖時，也使用了相同的方法（圖1.7、圖1.8），祇不過並沒有這麼極端，而是稍加變化，以適合其描述性的目的。在正統的中國繪畫風格中，鮮明而嚴謹的筆法是一連串風格要件裡，最小的組合要素，由之而上，則有固定型式中較大的構成單位，乃至於支配整個構圖的典律。而張宏揚棄此種筆法，可說是他企圖突破傳統藝術技巧的包袱，以期更真實描繪自然景色的一種必要之舉。

回到張宏1650年所作的《句曲松風》（圖1.1），我們可以看見畫家受西洋技法所迷的痕跡已經被徹底消化：此一畫作看起來已極具中國特色了。我們前面所提的許多特色——畫家處理建築物的方式；作品裡中景元素急遽地縮小；以及畫家在追求自然主義式的效果時，較傾向於放棄正規之中國技法等等——在在都可看作是張宏稍早受技法實驗所使然的一些現

1.27
張宏（1577–1652 以後）
山水 1629 年
軸 紙本淺設色
台北故宮博物院

1.28　圖 1.27 的局部

象，雖則我們無法確切指認出他所直接仿傚的西洋範例為何。

　　不過，布朗與荷根柏格一書中，如艾爾哈瑪（Alhama）風景圖一類的銅版畫，或許可以為我們提供一些可能的相似點（姑且不去注意版畫中，位於近景的過大的人物，以及這張畫的城市主題）——首先，我們可以看到近景急速地下降至遠處的建築物，其次，地形延伸的方式係以平緩流動的地表、以及高下起伏的地形輪廓，來構成一種山坡的綿延不絕之感（圖1.29）。對正統的中國畫家而言，這兩種表現方法都是極為陌生的。然而，即使這一類的圖象可能存在張宏視覺記憶裡的某處，他筆墨下的「句曲山」卻是他私人眼中的句曲山，寧靜安詳，而且引人凝思，完全不若西洋畫裡的那種騷動與緊張感。一如我們在後面所將看到的，十七世紀其他的中國畫家同樣在這些外來的作品中，找到了深具威力的表達情感的方法，用以呈現紛擾不安的視覺景象，此種表現可看作是畫家因山河破碎而感悲痛，所發出的無言呼喊。張宏則並未如此，他顯然歷經了明王朝的崩潰，眼見滿清入主中國，然而他在繪畫中，並未顯露出任何他對這些事件的反應，他也從未將自己的繪畫，視為任何一種公然表達情感的媒介。他筆墨下的自然景物所要表達的，並非人性的理念，也不是任何對於文化價

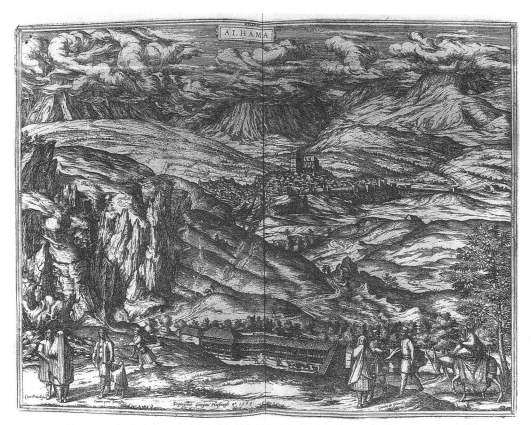

1.29 佚名 艾爾哈瑪景觀 銅版畫 取自布朗與荷根柏格編纂《全球城色》第 2 冊（科隆，1572–1616 年版）

值或玄學教義的肯定。正如他眼中所見的自然，他筆下所描寫的意象也是自足而毫無武斷的主見的。

　　這樣的自然觀，連帶著體現此一自然景觀的繪畫，否定了長久以來，中國山水繪畫所賴以依存的價值體系。畫家必須為自己所選擇的藝術道路而負擔風險。張宏預期了畫評所可能有的反應，也了解到當他在為繪畫賦予新生力量和意義的同時，他的繪畫已失去了傳統的力量與意義。從這個角度來看，則畫家在題款末尾所說的因年老技盡，無法「髣髴」受畫者之高致云云等語，便可因此迎刃而解了。當其時，張宏的藝術功力實正處於高峯，而他拒絕在畫中「髣髴」含自己在內的任何人之高致，正可說是他作為一個藝術家的與眾不同之處。然而，也正因如此，他在藝術上的創新注定要被那些具強烈歷史褒貶感的畫評所忽略。張宏在藝術上的真實地位，以及他的作品在畫評上所受到的待遇，這兩者的懸殊在如今看來，已是極為明顯的了。進而言之，中國晚期的繪畫因後來者無法繼張宏的成就而光大之，因此蒙受了損失，這在我們今日看起來，也是一樣的明白。一位十八世紀初的畫評家告訴我們，「吳中學者都尊之」，但是，就我們目前所知，並沒有畫家以他為模範，張宏在繪畫上所開啟的新方向，可說走進了一條死巷。[18] 何以如此呢？我們會在本章的結尾提出一些推測。不過，可能的理由大致可以歸納為三類：其一，中國人不願將遊歷山水或更廣泛的功能性繪畫，視為可敬的藝術創作；其二，在中國繪畫史上，此一類風格運動歷來普遍地失敗；其三，則為

十七世紀時中國對經驗主義的反動，尤其是對受西方所啟發的經驗主義的反動。

張宏的遊歷山水、或描寫定點的山水，都不是當時代創作中所絕無僅有的。出入整個十七世紀的地方志與名山古剎的旅遊勝覽冊中，木刻版畫插圖的使用尤為煩繁，而且也愈來愈有突破刻板樣式，而更接近繪畫的傾向。這一類的例證，可以在一部出版於1620年代的天目山記中看出（天目山位於浙江省，以禪寺聞於世）；記中的兩幅插圖（圖1.30、圖1.31）與張宏的畫作相較，有許多重要的相似之處。不過，這一類型的作品，係出自無名畫家之手，並且屬於功能性畫類，其在山水畫中的地位一如制式的功能性肖像，觀賞者一般並不冀望從其中產生審美的情趣，或甚至，審美性的反應往往是被認為不恰當的。張宏則希望觀畫者能夠以對待其他繪畫的方式來賞析他的作品。

在這段時期裡，遊歷與遊記文學都較以往更為流行。其中，最值得一提的是徐宏祖。從1607年起，至1641年他去世為止，徐宏祖在三十餘年間，未間斷地遊歷了數千餘里，遍訪中國的名川大山，並留下一部記載鉅細靡遺的遊記。[19]張宏於1651–53年間完成了《句曲松風》圖，其後不久，以孝道聞名的黃向堅則徒步旅行了一年半，將其發放在偏遠雲南地區為官的年邁父親帶回，回來的次年，黃向堅作了手卷與畫冊來描述行旅之所見（圖1.32）。然而，黃向堅的作品算是異數，獨立在中國山水畫主流之外，再者，他的作品也因為他自己的孝行，而被附會以道德的主題。張宏的實景山水並未訴諸這一類的道德主題，或是以其他的口實來作為畫由。他的作品難為中國人所接受，原因之一在於其跨越了畫類的際限，採取了描述性的手法和視覺報告式的功能性特質，以獨立藝術作品的姿態呈現在觀眾眼前。這一現象在中國繪畫的傳統中，是前所未見的。

中國的畫評自來便一再地拒絕肖似、或是以眼睛所見的自然來作為繪畫的充分目的。而凌駕在肖似之上，每一時代、或每一畫評家在繪畫中所重視的特質也都互有不同。為避免定義上的難題，一如中國人自己向來也都避此問題而不談，我們可以將此處所謂的特質，籠統地歸納為兩點，亦即六世紀初畫家謝赫所提繪畫六法中的前二法：氣韻生動與骨法用筆。早期，這兩種特質一般被認為是與具象再現的技法相合的。但在北宋末（十一世紀末與十二世紀初），隨著業餘文人畫運動的勃興，畫家在形似之外，更強調形式的表現，而領銜的畫論家或畫評家之間，也不乏本身亦為業餘文人畫家者流，他們著作成理，開始貶抑職業畫家所奉以為圭臬的具象再現技法。舉其中心人物蘇東坡為例，他在言及吳道子與王維兩位八世紀的繪畫大師時，曾經寫道：「吳生雖妙絕，猶以畫工論，摩詰得之於象外。」[20]北宋末期的另一位著名的鑑賞家黃伯思，則曾於1114年時寫道：「晉人深于畫者得意忘象，其形模位置有不可以常法觀者。」他援引古畫家為例，形容他們畫人物時，「手大于面」，畫車騎時，「車闊于門」，甚至批評這樣的畫「使俗工睨之」。最後，黃伯思引一位古代的鑑馬家為結，舉出此鑑馬家雖有能力辨認馬匹的基本特質、精力、與血氣，但卻往往對於馬匹的性別與膚色等表面特徵含混不清。[21]雖然在繪畫中追求「形似」的作法，一直要到十四世紀才成

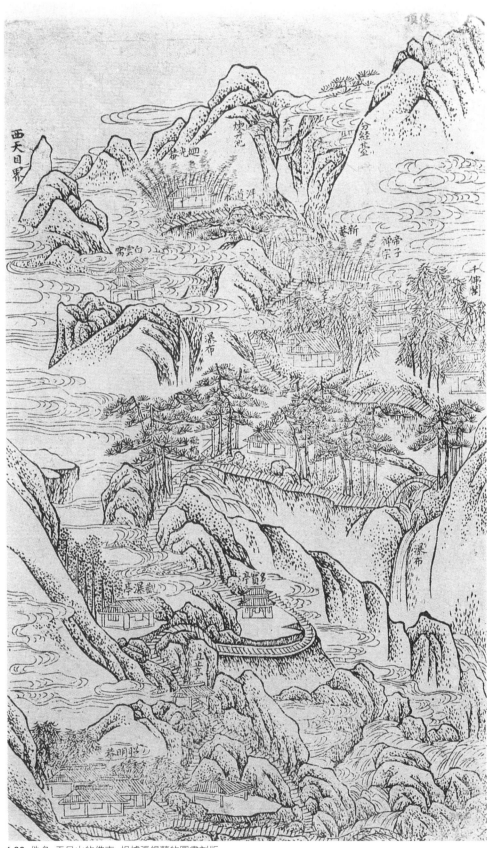

1.30 佚名 天目山的佛寺 根據張錫蘭的圖畫刻版
取自《東西天目山記》約 1621–1628 年 複製自《中國版畫史圖錄》第 15 冊

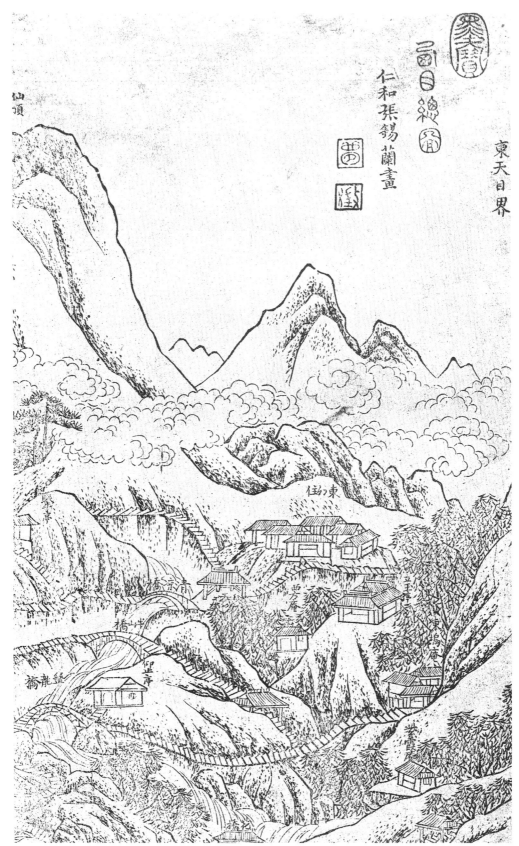

1.31 佚名 天目山的佛寺 根據張錫蘭的圖畫刻版
取自《東西天目山記》(見圖 1.30)

1.32 黃向堅（1609–1673）山水冊頁 1656 年 取自尋親紀行圖冊 紐約大都會美術館

為一眾所貶抑、且批判的教條，實則我們在北宋的畫論中，已經清楚地看出此一重心的轉移，具象再現的追求已成為過去，如今畫評所標榜的乃是其他價值，諸如詩意、以及經由繪畫而顯現出來畫家個人的特質等等。

在此，我們應該要認識到很重要的一點，亦即在中國繪畫中，追求以肖似的方式描寫自

然的景物，在經歷了長時期的演進之後，終於達到了其頂點，而剛才所述畫評價值觀的轉變，正好緊密銜接在頂點階段之後，甚且，我們或可以說這是畫論家對此頂點現象的一種回應吧。換言之，畫家一旦成功而透徹地掌握了具象再現的技巧之後，批評家便開始驅策他們步入另一個方向了。自此之後，就自然形象描寫的視覺可信度而言，後世無有可與十世紀作品等量齊觀者——譬如，一張無款的《秋林群鹿》，[22] 或是北宋最好的山水作品，或甚至是一件較罕為人知，然卻成就驚人的《雪竹圖》等等。《雪竹圖》（圖1.33）可能出自五代或北宋初某位不知名畫家之手，現藏上海博物館，是現存繪畫中最好的一個例證，可以用來證明十至十一世紀初，畫家已有超凡的技藝，能夠以脫俗的筆墨技法，或甚至可說是以一種難以言喻的技法，神乎其技地捕捉了物體的真實形象。[23] 這使人想起了北宋末一位學者在論及十世紀的山水畫大師李成時，曾經說過他的作品「殆非筆墨所成」。羅越引用了此語及其他類似的評述，並談到這些畫評「似乎顯示出……論畫者對於李成作品之中所呈現的一種前所未有的特質，感到了許多的驚異，更具體地說，李成的繪畫中，見不到以往大師們所不能或缺的特徵：亦即在一套理想化的固定技法之中，以筆法線條和墨點來揣摩出山水世界裡，千變萬化的面目。」李成的畫作裡，出現了「一種近乎無技法的技法，是當物體在畫家筆下逐漸成形時，畫家所直覺感知的結晶……終極說來，他的繪畫較諸以往任何可見的作品，都更像是一種直接得自於自然的呈現。」[24]

《雪竹圖》一畫中，幾乎毫無筆法可言，因為其形象係透過明暗、造形與背景之間不斷的變換關係而產生，有些部份是以淺淡的絹色來襯托出墨色較深的枝葉（圖1.34底部）；其他部位則反此襯托關係，以相反的技法，作出了枝葉留白的效果（圖1.34上半部）。在標準的墨竹畫中，竹子各部份的描繪乃遵循已經確立的筆法類型，然而在這幅畫裡，筆墨卻完全受役於竹的形狀及其結構。畫家在製作這張作品時，顯然下了很深的工夫，但畫中並未傾露出畫家刻意經營的痕跡；我們的視界與精神意識完全被竹的形貌所吸引；經由此一形貌的呈現，畫家清晰而深刻地傳達了他所觀察到的竹的成長與凋零（圖1.35）。

外在形貌的顯現自然祇說明了一件作品的部分意義，不過，此一畫幅所象徵的意義內涵並非我們此處所關注的主題。我舉出這一件作品為例，旨在說明：有一種繪畫類型是以描寫視覺之所見為依歸的。然而，在這之後的多少世紀當中，我們卻再也見不到如此般忠實於視覺描寫的畫作了。此畫幅不屬任何可循之風格傳統，其企圖在於掙脫筆法的成規，以明暗的對比來塑造形象，然這一嘗試後繼無人，而這一件作品竟成了一座寂寞的里程碑。我們不能說是中國畫家在一夕之間，陡然地喪失了以這種方式作畫的能力；相反地，我認為我們終究不得不承認，此種能力之所以不得發展，係受到後來以筆墨為依歸的反自然主義美學觀所抑制的結果。

十二世紀末至十三世紀的南宋階段裡，許多畫家開拓了新的繪畫方式，在畫家的筆墨之下，自然被呈現為一種稍縱即逝的視覺經驗，而不是穩固或可以解析的結構。這些畫家包括

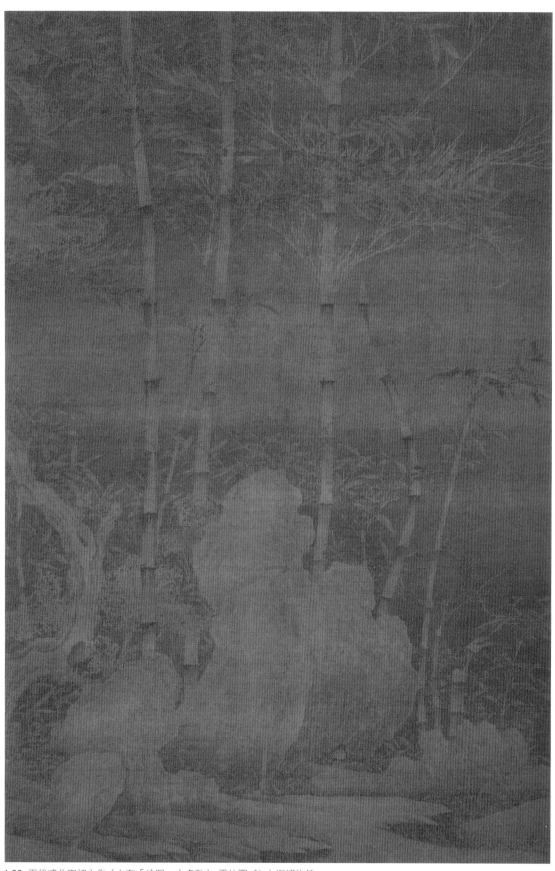

1.33 五代或北宋初之作（上有「徐熙」之名款） 雪竹圖 軸 上海博物館

1.34 圖 1.33 局部

1.35 圖 1.33 局部

了現藏東京博物館的《瀟湘臥遊圖》[25]的作者，牧谿與其他的禪畫家，夏珪及其最精采的作品，以及又一較少為人知的鮮例，也就是描寫杭州西湖手卷的作者李嵩（圖1.36）。在更早期的繪畫裡，描寫遠景時所用的淡而不顯的形式塑造法，如今被運用在李嵩的西湖手卷裡，幾乎盤據了整個構圖。細節的描繪極具選擇性，大部份的畫面多是迷濛不清，在視覺的經驗上，好似隔著一層薄霧而凝視遠處的景色。建築物僅顯現局部，且與周遭景物溶為一氣；整片的湖岸或山坡亦自成一個視覺整體，使觀畫者毋需分析，即可信手捕捉。

與一張現在的西湖風景照（圖1.37）兩相比照之下，李嵩畫中不自然的部份——包括建築物與樹木的不正確比例，以及空間的壓縮——極為明顯，但是，他卻也同樣明顯而成功地傳達了一種朦朧的氛圍效果。在南宋時間同一類型的作品中，我們目睹了畫家企圖擺脫在構成山水時，必得以各種筆法形式為宗的限制，而另闢蹊徑，嘗試使其筆下的山水更接近肉眼所見到的自然。此一繪畫的新方向，必然吸引了許多畫家及其贊助者，但最後卻仍無疾而終——原因之一在於南宋滅亡，另一方面則是畫評上再一次強烈的反動。十三世紀末的畫評家莊肅苛責牧谿的作品粗鄙，而在論及李嵩時，則說他所擅長之界畫人物「粗可觀玩」，至於其他作品——想當然耳，包括了《西湖圖卷》這一類的畫——「則無足取」。[26]約莫同一時期，文人畫家趙孟頫也對所謂的「近畫」大加撻伐，他主張繪畫應該回歸至高古的風格，並以此為實踐，畫了《鵲華秋色》圖。這確實是一幅極不尋常的作品。

《雪竹圖》採取客觀而分析性的描寫方法，李嵩的《西湖圖卷》則著重經驗性的視覺呈現，兩者之間有著極大的不同，同時，此二者也與張宏較為現世的自然主義，有著頗大的差異。然而，此中的差異，以及藝術中頗多爭議的「肖似」問題的本質等，應該不足以妨礙我們看出：這幾張作品其實比任何傳統的中國畫都更能傳達出竹與老樹在寒冬時的樣態，或在雲霧之日時，我們自近處山丘所能望見的西湖景色為何，以及若置身十七世紀中葉，在句曲山一地遊歷時，所能見到的景致究竟等等。每一張畫都代表了中國繪畫史上，一段後繼無人的插曲——或許是抗拒不了畫評界裡，較有權威的批評者所力主的相反觀點與風格，因而無法生存吧。我們或可帶一點想像，將十一世紀以後的中國畫史，看作是一系列形象型畫家（Image-men）與文字型畫家（Word-men）之間的對抗（借用貢布里希的區分法），而在此對抗中，由蘇東坡、趙孟頫、與董其昌等不可一世之立論者所領導的文字型畫家，最終總是獲得勝利，得以將繪畫從他們所認為的偏離正軌與危險的道路上拯救回來。

或者，我們也可以用另一種方式來建構此一段畫史，將宋代以後，中國畫家揚棄進一步追求具象再現技法的現象，視為一具劃時代意義的事件。張宏與一小部分的畫家突破了此一模式，但是畫史總是很快地又回復正軌。無論我們如何推演此一段歷史，其結果終究相同。我們所討論的這三幅畫非但不屬於，而且也不可能屬於同一條歷史的發展、或同一種風格的傳承。畫家如張宏者流，選擇以具象再現為其依歸，他們所面臨的難題有別於另一陣營的畫家，亦即他們無一持續的傳統可資定位，也無任何崇高的典範可作為其遵循或認同的依據。

1.36 李嵩（活躍於 12 世紀末至 13 世紀初）西湖圖卷（局部）紙本水墨 上海博物館

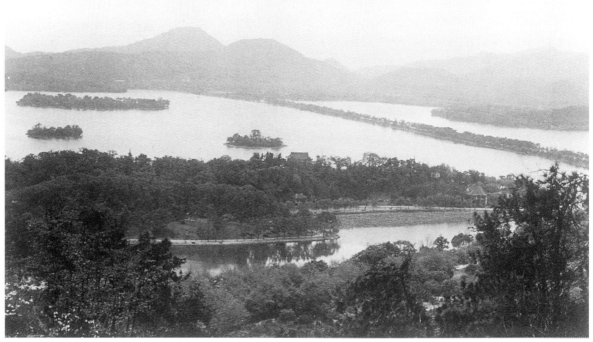

1.37 杭州西湖 高居翰攝影

在他們之前既無以自然主義為宗之集體而漸進的風格發展，每一位有志於此的畫家都必須重新開始，根據眼前所繼承的格法，加以變化，以期更為接近觀察所得的形貌。再者，即便畫家的嘗試成功了，畫評也無適當的觀念術語來討論其成就，理由是忠實模寫視覺所見之自然的觀念，早在許多世紀以前就已被貶抑了。董其昌甚至極少在其理論著作中攻訐此一觀念，而僅在論及畫家正確之創作實踐時，說道：「如刻畫細謹，為造物後者。」[27]此一議題早已蓋棺論定；就審美的情趣而言，如張宏一類的畫作固然頗能引人入勝，但是它們在畫評中卻永無立錐之地，這在中國繪畫史中，實是一無可挽救的致命弱點。

　　最後，張宏的創新之所以不受認同，以至於無法在後世畫史中據一席之地，恰可與同一時期西方的科學知識與方法無法在中國生根的現象相類比。（我並非在暗示此二者之間存有任何可能的因果關係，也無意將繪畫中的自然主義式描寫等同於科學性的研究方法，我祇是在這兩種否定的回應中，找到了一種相互的關聯性〔correlation〕，因為這兩種回應都牽涉到了一種對經驗方法論的排斥。）馬克‧艾爾文（Mark Elvin）的研究告訴我們，[28]中國的科技在十世紀至十四世紀之間達到顛峯，其後，隨著中國人由客觀性地研究物質世界，轉向了主觀經驗與直觀知識的陶養，科技的進展至此便完全失去了動力，而此一重大的變化，正好頗具深意地對應著發生於宋元之際的繪畫上的改革。

　　在晚明與清初的階段裡，曾經有一些中國學者對耶穌會士著作中所引介的歐洲知識與觀念，表現出了興趣，甚至有因而為之振奮者。方以智即是一個顯例，他是十七世紀時代，科學思想界的先導，他的著作涵蓋了自然科學與物理科學中的各種不同主題，譬如天文學、解剖學、動物學、以及光學現象等等，方以智最終並未對科學產生新而重要的貢獻，其後，也無任何科學研究的學派繼之而起。原因在於方以智（以及普遍中國人）對知識的看法：一如艾爾文所形容的，方以智認為知識是「循序漸進的，始於對現象的經驗／分析式探試，而終於直觀（intuitive grasp）所得的『心』領『神』會，而且此直觀所得的心領神會乃是終極的真實。」[29] 如此，自然律的發現，其價值僅止於作為領會普遍法則的基礎，這種普遍性的法則，其本質是形而上的，並且是以直觀方式所推演出的。普遍法則既經推演，則科學的探討便可休矣。再且，由於這些普遍法則早在許多世紀以前，便已為中國哲學家所領悟並傳諸後世，因此，眼前的探究不過是重新肯定了傳統的智慧。方以智批評西方的思想家無法超越到另一更高的次元，說他們是「詳於質測，而不善言通。」又說：「西學不一家，各以術取捷算，于理尚膜，詎可據乎？」其他中國學者對於西方科技的反應則更是強烈，有人說，在技術方面，中國「何嘗讓巧於夷狄……縱巧亦何益於身心。」亦有人說：「其（利瑪竇）伎倆……包藏禍萌，不思此等技藝，原在吾儒覆載之中……誠以治教之大源在人心，而不在此焉故也。」[30]

　　如果我們這樣的類比尚足採信，那麼，此中自也暗示了西洋畫風與張宏在繪畫上的創新之所以受到排拒，其原因必然在於此二者本身欠缺了一些要件，正如中國人認為西方的科學思想與技術非但欠缺了普遍性的法則，同時也缺乏了精神性與人文性的價值內涵一般。此種說法可從清初時代，以董其昌為追隨對象的正宗派畫家吳歷身上得到肯定；他在檢討西洋繪畫時，寫道：「我之畫不取形似，不落窠臼，謂之神逸。彼全以陰陽向背，形似窠臼上用工夫。」[31]

　　那麼，究竟中國繪畫中的精神與人文價值為何呢？以下，我們就以第二章來討論這一個問題。

# 董其昌與對傳統之認可

　　前文，我們以張宏1650年的畫作《句曲松風》，和董其昌1617年的《青弁圖》為引，說明了張宏的繪畫體現了一種中國人終究難以接受的描述性自然主義。有關此種排拒的心態，我已經舉出了幾種可能的原因，而且，還可以提出更多的想法。其一，此類畫在重視風格的晚明畫家和批評家看來，必定顯得「毫無風格」可言。張宏可能是在追求宋代名畫中那種圖畫質理的明晰，目的在使其題材或內容能夠不受風格的隱蔽，而灼然呈顯。但是，張宏所處的時代裡，無特定風格的畫法，已不再是畫家所能自由抉擇的，而且，畫評家也祇會誤認其為風格薄弱。其二，此種繪畫若要成功地傳達出自然景色清新而直接的視覺印象，勢必得突破既有的筆法規範、類型、以及構圖格式。正如孔達（Victoria Contag）所早已發現，[1]在中國畫中，此等定型樣式的行程，雷同於儒家理論中「致知」的過程。在這兩種過程中，當一再重複的模式被辨認且概念化以後，未經分析的感官資訊中所含的多樣特性，便被約化為明白易解、且便於掌握的格式。設若放棄這些已經定型的繪畫樣式，便顯得有失序之虞，且犧牲了長久以來所難得獲致的成就。

　　基於上述及其他理由，就以風格要素表現精神和人文價值而言，張宏的許多作品便被視為有所欠缺了，而所謂繪畫所體現的人文價值，則一貫地被中國人提升到超越純粹具象再現的層次。我們將在本文中探討其中的一些價值觀；首先，我們可以說，任何傳統的中國鑑賞家都可以在董其昌的山水畫中，找到豐富的人文價值。在嘗試去為這些價值觀念界定時，我們會引用董其昌及其他十七世紀畫論家的著作，作為提供我們研究此一時期繪畫的線索。不過，我們也會試著去避免一常見的錯誤，亦即簡單地假設畫論足以解畫，且無疑可以視為是畫家創作行為的確切說明；與歐洲藝術史的研究相較，在中國藝術史的研究領域中，此一方面的錯誤更為普遍而廣泛。[2]即便顯現在董其昌之流者身上，也就是當他既是畫家，同時又是理論家的時候，這等假設也仍屬錯誤。我們祇要對晚明畫論的本質提出幾點探討，便能闡明這一問題。

　　首先說來，晚明的繪畫理論是幾個世紀以來，畫家與畫評家們文字論辯的累積，而美學觀點的爭辯是基於對過去某傳統或現時代某畫派的偏好而發。[3]歷來畫評家的立場又受地方意識與社會階層等因素影響，而存有尊吳派抑浙派，或喜業餘畫家貶職業畫家等成見。但是，這些都是個人的喜好，並不是用來界定應如何作畫的教條式言論。及至晚明，當董其昌和其信服者逐漸主宰繪畫的討論時，上述各觀點間的多元性和相互平衡的關係便不復存在了。明代初期著作中所經常討論的宋元之間的對立──亦即宋畫與元畫孰優孰劣的問題──與另一套

兩極性的論點產生了串聯，原因在於宋畫不僅被看成與具象再現的風格有關，同時也與一般泛稱的職業主義有關，而元代繪畫則與表現力或甚至表現主義風格、以及與業餘文人畫運動相關連。張宏及其同流的職業畫家選擇了以具象再現為主的風格，此類畫風與宋畫的淵源較近，而離元代畫較遠；董其昌則獨斷地強調元畫和業餘文人主義的優越性，此一現象連帶同時代以及後來大多數畫論作者對此看法的認同，在在都意味著張宏之流的職業畫家們，因為創作方向相反，在畫評與畫論上，不可能受到適得其所的討論。畫評與繪畫脫節的現象亦可見於歐洲藝術。譬如，晚近一篇以〈塞尚（Cézanne）及其批評家〉為題的論文如此寫道：「難題在於吾人企圖以批評學院派自然寫實主義藝術的那套語彙，來評價非自然寫實主義的表現手法和理念。」[4]而晚明的處境卻恰恰相反：因應自然主義藝術而生的批評概念與用語，在宋代以後即已衰微，而另一股勢力則挾著一種泛道德的權威，阻其再興。

至於為什麼我們不能毫不加思索地便以董其昌自己的畫論來評斷他的作品，主要原因在於董其昌從未在畫論中指陳自己作為一個畫家的侷限性。他慣常地會讓讀者相信他集各家畫法的精華於一身。他的名言之一是：「畫家以古人為師，已是上乘。進此當以天地為師，每每朝看雲氣變幻，絕近畫中山。山行時見奇樹……看得熟自然傳神。」[5]若問董其昌，他的作品與張宏之間有何根本的差異？董其昌或許會說，張宏僅僅捕捉了景物的形貌，而他自己卻傳達了山水的靈氣與精髓。董其昌的山水作品是否真正傳達了任何可資捕捉的自然的神韻，我們可就其畫作來判斷。直截了當地說來，一如董其昌的立論，我個人認為這些極度非自然主義式的作品，無論是在視覺上也好，或是在玄學思索的層面上也好，大多悖離了對感知世界的真實關注，而且，了解這些作品最好的方式，乃是將它們看作是純美學性的結構，其與外在的物質結構和自然界現象之間，僅維持了一絲絲淡薄關連。[6]當其時，用這種以既有語彙還可以說得清楚的形式來創作山水，是可以被接受的；但是，如果把純美學特質作為一種標榜，則無法被認可，原因是即使在那樣的一個時代裡，人的內心雖早已取代外在的自然，成為最終極的真實，然則，傳統上奉自然為人類社會與行為的基準、且認為其體現了秩序規範的觀念，仍舊有其絕對的權威性，無法完全被拋棄。如此，連董其昌也必得聲言其繪畫融會了「山水之神」與古人的風格。

同樣地，董其昌在技法上無法維妙維肖地仿作古代大師的風格——維妙維肖至如張宏一般地得心應手——此一侷限性在其畫論中，隨著其所援引的「變」的觀念，以及他對「仿」的弔詭式辯述，都被揚昇為一種極高的美德。董其昌認為，最能重視古人風貌的作品，往往是看起來最不肖似的。再且，古拙也理所當然地成了一種境界較高的技法形式。在理論中，董其昌將許多他在實際繪畫中所無從完滿解決、或無法漠視的矛盾，提升到了哲學性的層面上；由於他解決這些矛盾的策略極為成功，他的論畫著作從此便被認定為是展現了他繪畫創作的真相。我這麼說自然不是為了要批評何惠鑑、吳訥孫、或周汝式等人對董其昌畫論所作的出色研究；據他們的看法，董其昌在調和這些矛盾時，其理論的基礎可從十六世紀初的王

陽明、及其後的哲學家們所信仰的心學中，得到印證。[7]我衹是想提出，就董其昌的作品而言，當代畫家王季遷先生的看法可能更近乎真況——他以仰慕的口吻稱呼董其昌是位「笨拙」的畫家。（自然而然，王李遷並非引「笨拙」一詞所慣有的貶損之意，而是取其率直、天真、質樸的涵意。）

與張宏的情況完全不同，我們對董其昌生平的每一細節都知道得極為清楚。董其昌早年的成長過程提供了研究十六世紀晚期社會階層向上流動的一個範例，董其昌出身於上海一窮苦的家庭，後晉身於繁華松江的仕紳階層，先以門生為始，終至於收藏家、書畫鑑賞家之首。二十多歲起，他開始作畫，以臨摹地方藏家所收的古畫為其學習的方式。同時，他也苦讀應試，於1588–89年間通過科舉，高名登科，從此奠定了其顯宦仕途（圖2.1）。

2.1
無名款（明末）
董其昌畫像 卷（局部）
紙本設色
台灣私人收藏

　　直到1636年他去世為止，董其昌持續地出入南北兩京，參與正史的編纂，並擔任皇子講官與其他要職。為免涉及當時政治黨爭，他不時引退，歸隱松江宅第習書、詠詩、作畫。1616年，因橫霸地方而激怒地方百姓，宅第遭人焚燬。因為如此，也因為他的繪畫被指責犯了形式主義及一味仿古的反動作風的錯誤，他的作品曾經在中華人民共和國的書畫展覽會中絕跡多年。1977年冬，他的一幅山水在北京故宮博物院展出，而連同展出的還有一則標籤，公開清算他在社會與藝術上的罪過。中國人在風格上附會道德觀，並且以這種道德價值評斷繪畫優劣的習慣依然存在。設若我們認同這樣的價值前提，那麼這種展覽會的措施也就天經地義，不足為怪。但是，如果我們從董其昌所屬的社會與知識階層的觀點來看，則同樣的嚴峻畫風，以及其與過去畫史間的深邃對話關係，在在都成為他畫作真正價值之所在。

　　有關創造性的臨摹，也就是中文裡所謂「仿」的討論，或許我們歷來過度地在理論的層面上鑽研，而對於其如何在具體畫作中運作的瞭解，則仍嫌不足。

　　據董其昌《青弁圖》的題款（圖2.2）來看，此畫摹仿的是十世紀的山水大師董源的風格，在董其昌自己的定義裡，董源是正宗派繪畫傳統的祖師之一。存世殆已無董源的真跡，因此也就沒有任何作品可與《青弁圖》作有啟發性的排比。不過，董其昌年輕的門生王時敏所作的一部畫冊，以縮小的畫幅肖似地仿作了許多古代大師的作品，其中有一幅冊頁，其構圖據董其昌的題識指出，[8] 認定為是仿自董源真跡中，屬於神品的傑作（圖2.3）。在王時敏的冊頁裡，除了描寫山麓的披麻皴、山頂的礬頭、以及其他董源式的特徵之外，我們看到了一種新構圖體系的濫觴：畫家以不斷重複的小單元來建構一條隆起的山脊，藉此引導我們的視覺向後延伸，沿著向上斜傾的山石地表，以明朗的階梯層次，營造出一種土石塊面的深度感。

　　同一畫冊中的另一幅作品（圖2.4），複製了十四世紀大師王蒙仿董源的山水。在畫中，同樣的創作手法被樣式化，且誇大了表現的效果，古怪的山石造型不時地湧現，犧牲了對地質構造的捕捉力。這幅冊頁同時也提供了一種新構圖類型的範例，成為董其昌創作上的另一起點。此一構圖，一邊是逐級向上的垂直延伸，與之對立的是一條蜿蜒的河岸向後方引退。而陡斜的地面則幾乎將此二者並列在同一個平面上。

　　董其昌的《青弁圖》明顯地是屬於同一系列——這並不是一個綿延不絕的系列或發展過程，因為此一發展似乎在董源之後便告終止，直到兩三個世紀之後，才又重新出現。董其昌題自己的作品為「倣北苑」（即董源），即是承認這一畫幅在此系列中的定位，而他所指的「倣」，不過是構圖類型、以及筆墨成規的沿用罷了。顯而易見，這種作法絕非一般所謂的摹仿。

　　我們在第一章提到過，董其昌曾行經青弁山，並憶起了曾觀元代大師趙孟頫和王蒙所作的青弁山水圖。王蒙的作品署於1366年（圖2.5），看起來似非董其昌所主要參考的範本，不過卻可能在構圖上提示了較為罕見的模式。兩幅畫都是以底部河岸邊的幾排樹展開近景，然後在畫面上方以遠山峯巒為結。較為寧靜的山徑圍繞著無限擴展的中景部分，同時，卻又

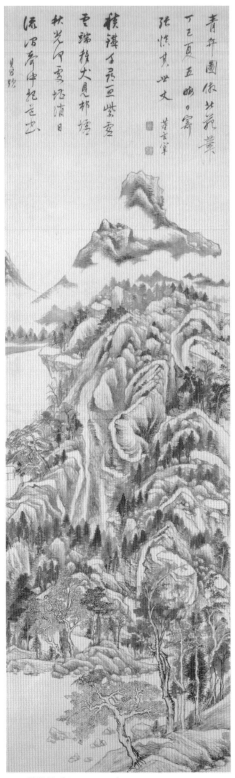

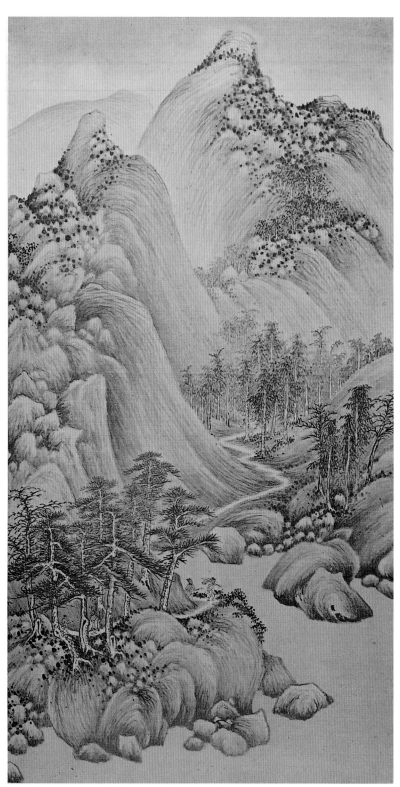

2.2 董其昌（1555–1636）
青弁圖 1617 年
軸 紙本水墨
225x66.88 公分
克利夫蘭美術館

2.3 王時敏？（1592–1680）
仿董源山水 冊頁 取自小中現大冊
絹本淺設色
54.5X37.3 公分
台北故宮博物院

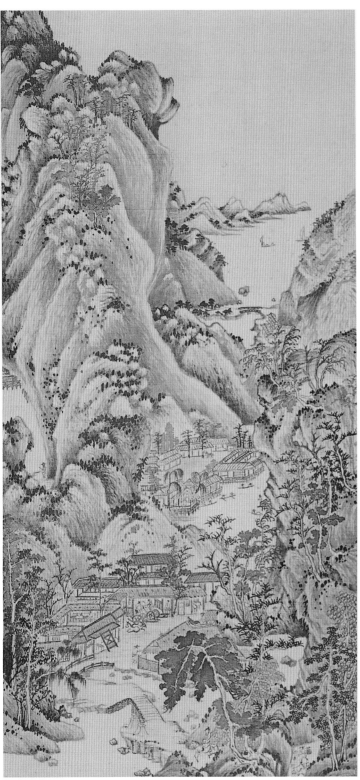

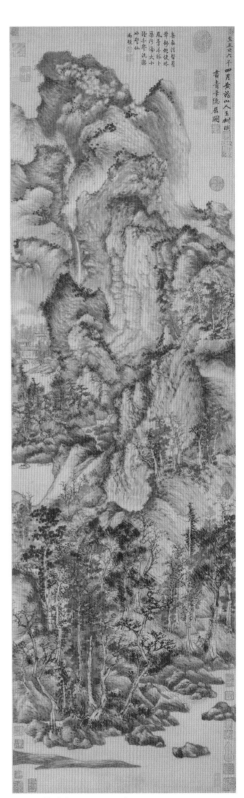

2.4 王時敏？（1592–1680）
仿王蒙山水 冊頁 取自小中現大冊
絹本水墨
55.4X25.6 公分
（見圖 2.3）

2.5 王蒙（約 1309–1385）
青卞隱居圖 1366 年
軸 紙本水墨
141x42.2 公分
上海博物館

似乎涵攝不住其中因動態形體間的交互作用，所產生的一股股騷動的力量。中景的部分被壓縮，成為一垂直平面，排除了此中蘊藏深度暗示的可能性，使得中景和近、遠景之間無法連成整體，如此，兩件作品都各自在空間上創造出了強烈的糾結不安感；尤其在董其昌的畫裡，由中景過渡到遠景時，因為視覺上的急遽跳躍，使得畫面的空間結構令人難以理解。就此畫看來，董其昌雖自稱「摹仿」古人作品，實際上卻是以卓越的原創力，對眾所熟見的山水類型加以變形，並藉著混淆觀者一般看畫的習慣，達到了一種極強有力的視覺效果。

董其昌以一藝術史家的角度上溯，將董源和王蒙納入他所定義的「正確」或「正宗」的風格傳承之中，並稱之為「南宗」山水，亦即取禪宗主頓悟的「南宗」作為類比。他為南宗繪畫賦予了許多特質，使山水畫有所提昇、超越，而不僅僅是再現景物或純粹表現技法。八世紀的王維和十世紀的董源雖被尊為南宗鼻祖，實則十四世紀的黃公望才是影響後世最鉅的大師。理解了黃公望的風格，從而奉之為取法的對象，如此，便或多或少地確保了畫家在風格上的正確性。除了董源、王蒙的風格外，黃公望的風格要素也可見於董其昌的《青弁圖》中：平淡且含蓄的筆墨，以樹作為佈局的指標，以及一種組構山巒的特殊模式，也就是以不斷重複的筆墨單位鋪設出山間的坡麓，而不將其描繪成一個連續的地表。在黃公望自己的許多作品裡，譬如完成於1347–50年間的《富春山居圖》手卷（董其昌曾一度收藏過此畫），雖然構圖上也有這種組構的特徵，卻還沒有像後代格式化的作品那麼明顯，而且，也並未真正減損畫中表現實質土石結構的自然主義式趣味（圖1.6）。

從作品的細部（圖2.7、圖2.8）更可看出董其昌所畫的山坡是如何地取法於黃公望。董其昌以圓狀或圓錐狀的繪畫組成系列來統一畫面，並以一排排濃密的樹叢和成堆的圓石作為頓挫，形成了畫面向上發展時的一種台階式效果。我們此處所見到的，並非兩位畫家表現了類似的地質構成，也不是兩個人不約而同地頓悟出了潛藏在地形中的充滿動力的結構，而是後起的畫家師法了前代畫家的營造法式，且將其當作一種建築的樣式來應用，以達成自我在形式和表現上的追求目標。

如今僅存摹本的《天池山壁圖》是黃公望1341年的作品（圖2.9），其構圖為我們在董其昌《青弁圖》中所見到的抽象建構系統，提供了一更加接近的範本，尤其是表現在山體逐漸拔高的節奏方面。在臨摹者僵硬化的筆法之下，山石地表被分化為許多互相牽引的部分，而董其昌發現此點特別適合於他作畫的目的。董其昌所知的僅是原畫的摹本，而他曾經在親見真景（蘇州附近一帶）之後，狂叫黃公望的名字，曰：「今日遇吾師耳」，[9]令同行者為之一驚。這和他見青弁山而憶兩幅青弁山水的事件相比，顯示出他對自然的感受深受他記憶中的繪畫形象所左右，因而無法對眼前的自然山水做出直接而單純的感官反應。在其他的機緣當中，他也從船艙的窗口見到了米芾的墨戲，而在雲霧飄渺之際，觀賞到了郭熙的雪山。[10]

然而，董其昌的繪畫絕非是一個拼湊古人作品的模仿雜燴；在一全新的結構中，他所借用來的形式，自也有其新的作用。尤其是在中段的部分（圖2.10），他史無前例地揉合了三

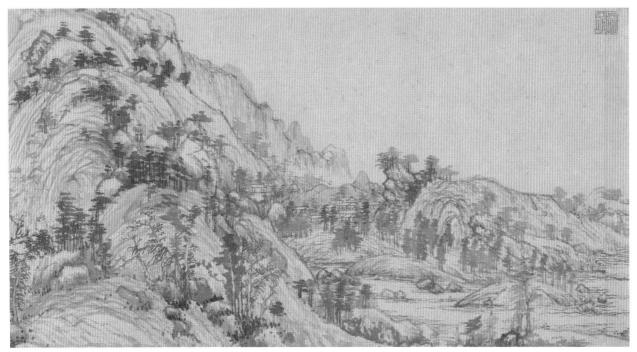

2.6 黃公望（1296–1354）富春山居 1350 年 卷（局部）
紙本水墨 縱 33 公分 台北故宮博物院

2.7 圖 2.6 的局部

2.8 董其昌（1555–1636）青弁圖 圖 2.2 的局部

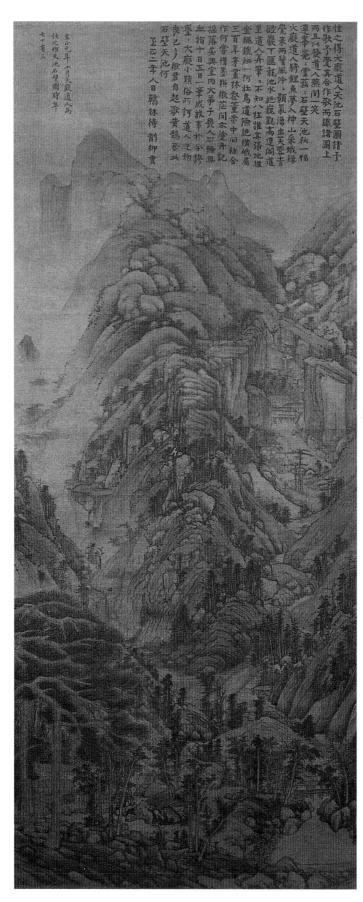

住之仍大癡道人天池石壁圖詩于
作秋予愛其合作歌而識諸圖上
兩旦仍發黃人燕聞笑
連峯光・實蔟：石壁天池秋一幅
火癡道人騎鯉魚蘿入神山采城綠
鸞來兩賢風泠・頹泉漏出笑寒青
縊巌下匯龍鹿龍高遠閣道
呈巌今弄筆・不知八住誰莫落池塘
金繩鐵細一何壯鳥道除絕橫峨眉
三百年孝畫林登童來中間拍合
作何當惜星點撤范間本塗丹記
溫落吳與室內大弟子幾人解無
血指十五日一筆成眞跡事杙分抹
臺・大癡小蕪俗人訂道人足物
淩已夕桃君自起歌黃鵠吞此
石壁天池何
五巳二年八日翰林侍　剖柳貫

墨山元年十月大癡道人為
桉之作天池石壁圖時年
七十有三

2.9
黃公望（1296–1354）
天池石壁圖
1341 年
軸 絹本淺設色
北京故宮博物院

種歷來處理景深的方法，但其揉合的方式卻使得這三股交待深度感的力量彼此牽制抵消，而非互相強化。畫面右側的山巒不斷地沿山坡向上堆疊，而後又折回至坡表；左側則是向遠處漸退的河岸；而仿自宋初巨嶂山水畫中峯結構的龐大土石懸崖，則不太協調地突出於畫面的左右兩側之間──此絕崖的側面和頂端均向後延展堆疊，暗示了山體的厚實感，但在空間的關係上，卻與其他的部分互相牴觸，形成了一股強勁而無可化解的或推或拉、或前或後的張力。此處未見任何摹仿的痕跡，而祇見一視覺上動人的新結構，其中，舊有形式系統的糟粕仍可從各種陌生且令人不安的對應關係中辨認出。

將表現景深的不同方法聚合在同一構圖之中，這樣的觀念絕不是前所未有的。早期的繪畫作品裡，譬如佚名的《清江漁隱》（圖2.11）即是一例。這件作品可能是根據十世紀的構圖所作的摹本，結合了近景具襯托與凸顯作用的樹叢，和矗立在中央、且其山側與峯頂以平行皴褶逐漸向後積疊的峭壁，以及流向遠處的清江等。然而，這位早期的畫家仍認真地著眼於表現一可居可游的山水，試圖融合各種景深法以求的空間的連貫性，董其昌則為了追求表現主義式的效果，刻意地悖此空間條理。

為免除可能的異議，值得在此說明的是：我們如此談論董其昌的繪畫，並不是強加現代人對抽象形式的癡著於一繪畫目的完全不同的畫家身上。正如何惠鑑所正確地指出，董其昌「無疑地是奠定中國繪畫中，形式分析基礎的第一位藝術史家」。[11] 在討論古代大師的繪畫方法時，董其昌傾向於強調構圖的問題。舉例而言，他寫道：「山之輪廓先定，然後皴之。今人從碎處積為大山，此最是病。古人運大軸，祇三四大分合，所以成章。雖其中細碎處甚多，要之取勢為主。」[12] 董其昌所描述的方法與他在《青弁圖》中的表現頗為吻合：畫面的構成確實是由幾個彼此積極互動的大塊面所組成，而這些大塊面則是由較小的形式以相同的方式連貫起來的，瞭解了這樣的結構方法之後，觀者乍看之下所覺得的畫面細碎的印象便不復存在了。

除了這類對構圖問題的關注，董其昌和他的追隨者還堅持好筆法的重要性（圖2.12），也就是說，對他們而言，筆法不單單意味著一般所認為的有技巧、有力或具表現性的筆墨，而是指某種特殊類型的筆墨。晚明的批評家唐志契寫道，蘇州畫派論「理」或自然的秩序，董其昌所屬的松江畫派論「筆」或筆墨。唐志契在〈積墨〉一文中，描述了「積墨」之法：「凡畫……必須墨色由淺入濃，兩次三番，用筆意積成樹石乃佳。若以一次而完者，便枯澀淺薄。」[13]

業餘文人畫家的筆墨常被認為是他們練習書法的延伸，但此一說法仍待嚴格的界定。可以肯定的是，自幼習書有助於這些文人對筆墨的熟稔，並有助他們對畫面結構的掌握。但是，唐志契所形容的積墨之法，以及文人山水畫家所喜好的那種建構形式的方法，乃是各類筆觸混合重疊的產物，此與書法並不能等同而論。再者，何以這類的筆墨會被認為特別適合於文人畫家？這並不是單靠書法所能解答的。要回答這一問題，最好的方法便是從這種「筆

2.10
董其昌（1555–1636）
青弁圖
圖 2.2 的局部

2.11
無名款（宋人）清江漁隱
軸 絹本設色　151.5x111.1 公分
台北故宮博物院

2.12 與 2.13　董其昌（1555–1636）青弁圖　圖 2.2 的局部

法」所蘊藏的表現力著手。這一類的筆法顯然不同於保守職業畫家所典型使用的描寫性細筆勾勒風格，同時也不同於明代另一派非正宗、或「野狐禪」式[14]職業畫家們所使用的大膽有力、或豪放不羈的筆法。

　　董其昌及其追隨者，以及開創文人筆墨典範的元代大家，他們所用的筆法與上述類型不同，他們所運用的，乃是各種不斷變化、乾濕濃淡不同的筆觸（圖2.13），下筆相當緩慢而有耐心。在有節制的情況下，此種筆法允許有限度地表現自發性的趣味。但是，躁急、輕浮、或賣弄技巧的效果卻是不受容許的，而且，即便是為了生動地捕捉質地結構及細節，也絲毫不能摒棄文人畫用筆的原則——筆墨的微妙變化自有其獨立存在的價值，而且與畫家的心手相應，並不全然以描繪事物的外在形象為目的。換言之，筆墨並不明白地具有描繪的功能。不過，它卻可以為畫中的造形與局部片段塑造出實體感，創造出令人滿意的質地，同時，也能界定空間的關係，並為整張畫幅賦予一種連貫性。因此，總的說來，筆墨可以視為是儒家自我修養的視覺顯現。

　　在多看幾幅董其昌「仿古」的作品之後，我們會再回到《青弁圖》一畫，進一步地斟酌此傑作的種種特質。

　　董其昌極少摹仿整幅畫的構圖。較常見的是，他取古畫之局部，大幅度加以改造，而後將其放入一嶄新的結構之中。在他一幅1620年代初所作的冊頁（圖2.14）當中，董其昌言及曾觀唐代詩人畫家盧鴻《草堂十志》一圖的摹本。盧鴻與同時代的王維一樣，被推崇為文人畫傳統的開山祖之一。盧鴻《草堂十志》圖的最後一景描寫的是「雲錦淙」（圖2.15），是

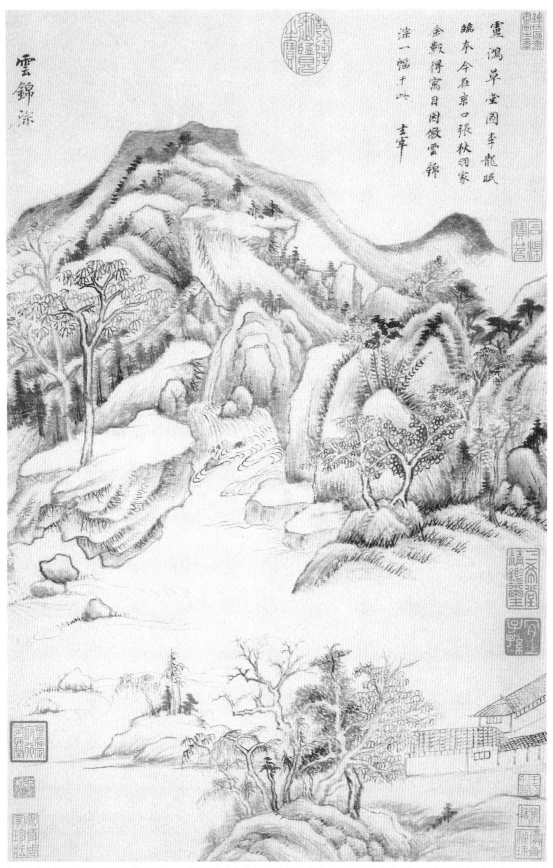

雲錦淙

盧鴻草堂圖李龍眠
臨本今在京口張秋澗家
余數得寓目因倣雲錦
淙一幅于此　玄宰

2.14 董其昌（1555–1636）仿盧鴻山水　冊頁　取自仿古山水冊　紙本設色　55.5x34.5 公分　納爾遜美術館（紐約王季遷舊藏）

董其昌冊頁上半部構圖的來源，其中，他如法炮製了盧鴻畫中岩石的基本結構：左側斜勢溪岸上的大樹、右側的小樹叢、以及在淙石上流淌的溪澗等。但是，董其昌一如往昔地刪去了其中的人物，而在近景添加了一叢形狀古怪的小樹和筆意間拙的茅屋，如此，畫面的比例為之一改，原本頗為穩定的構圖一變而為上重下輕、平衡頓失。

趙孟頫1302年的《水村圖》卷（圖2.16）深為董其昌所仰慕，並曾臨摹過數次。此手卷以右下角幾株茂盛與凋零相間的樹木展開，接著是一片沼地作為中景，係以低矮的房舍點綴於以小橋相接的洲渚之上，末尾則以兩列沿水平線展開的山丘為結。上述董其昌完成於1620年代初的畫冊中，另有一署年1624的冊頁（圖2.17），畫幅上的題識告訴我們，他一度收藏過此《水村圖》卷。此外，據同一題識所言，他亦曾經藏有一幅出自十六世紀大師文徵明手筆的臨本，而且指出原《水村圖》卷和文徵明臨本都承襲了王維的風格。在董其昌以此題材入畫之前的幾年，他不得已出售了這兩件作品，所以，祇能憑藉記憶，或者，更有可能地，以他所保留的習作來求得梗概。趙孟頫的水平式手卷在董其昌的作品中，被壓縮成垂直的形式，山巒的造形也被重新塑造，使得兩件作品之間的關係變得甚為淡薄，如果不是畫家自己的題識，我們很可能察覺不出其間的微妙關係。不過，即便畫家本人沒有留下任何線索，他同時代的淵博之士或許仍可看出其淵源──舉例而言，譬如他完成於1630年的畫冊，現存於紐約大都會美術館，其中的最後一幅冊頁（圖2.18）便無任何題識。在此冊頁裡，源於《水村圖》的各個局部並不像原構圖那樣稀疏地散布。為了符合董其昌的用意，各部分都被壓縮，使構圖變得緊湊扼要，天空則完全被省略掉。但是，這仍舊是趙孟頫《水村圖》的一個「仿本」。「仿」在此意味著隨意運用這個眾所皆知的構圖，或者並以乾筆皴擦來稍加暗示《水村圖》中的筆墨。

有些時候，「仿」表現了後代畫家對早期繪畫內在結構的理解，從而發掘出了前代畫家

2.16 趙孟頫（1254–1322）水村圖 1302 年 卷 紙本水墨 北京故宮博物院

2.15
（傳）盧鴻
（約活躍於 713–741）
草堂十志 卷（局部）
紙本水墨
縱 29.4 公分
台北故宮博物院

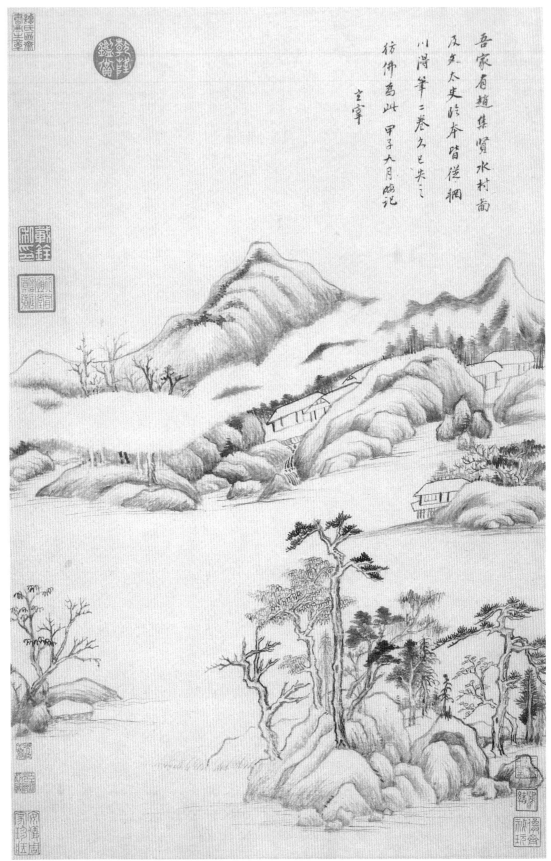

2.17 董其昌（1555–1636）仿趙孟頫山水　1624 年　冊頁　取自仿古山水冊
紙本設色　55.5x34.5 公分　納爾遜美術館（紐約王季遷舊藏）

2.18
董其昌（1555–1636）
山水　1630 年
冊頁　取自八景山水冊
紙本水墨　24.4x15.9 公分
紐約大都會美術館

所未曾開拓運用的形式結構。傳八世紀畫家王維曾作《江山雪霽》手卷，董其昌曾經研究過一本，如今傳世的一個版本可能是根據董其昌所見本再加以仿作，[15]畫質頗劣，其中一個片段（圖2.19）描繪了江岸雪峯景致，董其昌1621年所作的立軸《寫王維詩意》圖，上半部（圖2.20、圖2.21）那種僵硬拙澀的線條構造，想必受到了傳王維手卷的啟發。由此例證，我們見到低劣的仿古作品中，已經極度樣式化的特質，被轉化為意味深長、且在審美情趣上引人注目的形式。雖然我們無法在此引證，但是我相信，從品質俗劣的摹本之中，或是根據早期大師的贋本作品，去臨仿這一類風格特異的局部片段，這跟從品質極高的元代畫作、或是從更早期畫家的真跡之中去萃取風格要素一樣，都對董其昌畫風的形成有著不可抹殺的意義。

克利夫蘭美術館藏的一幅無年款手卷上（圖2.22），董其昌自題到：「黃子久《江山秋

2.19
（傳）王維（1555–1636）
江山雪霽 卷（局部）
絹本設色
縱 28.4 公分
京都小川氏收藏

2.20
董其昌（1555–1636）
寫王維詩意
1621 年 軸（局部）
紙本水墨
109x49 公分
紐約王季遷收藏

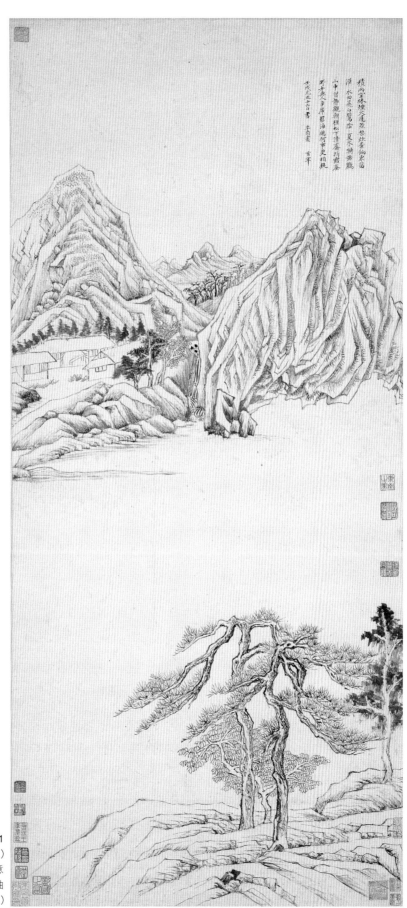

2.21
董其昌（1555–1636）
寫王維詩意
1621 年　軸
（見圖 2.20）

2.22 董其昌（1555–1636）江山秋霽 卷 紙本水墨 37.9x137 公分 克利夫蘭美術館

霽》似此，嘗恨古人不見我也。」董其昌所說的黃公望畫作已佚，但想必與黃公望作於1330
年代的《溪山雨意圖》的構圖相仿（圖2.23）。據此推測，我們可以發現，董其昌再次地以
嶄新的規則，重新改造了黃公望的構圖。他將地面傾斜，而在近景由右向左逐漸開展時，突
兀而不自然地變換了樹叢的大小比例。在作品中，董其昌表現了自己從黃公望山巒裡所領悟
到的結構原則，做出了一種至為極端、且近乎圖表式的闡釋。他恨黃公望不能目睹他的畫
作，這並非祇是一戲謔性的自誇：而是他意識到自己與過去畫史間的不解之緣，其實是一場
與古人的真實對話：在這對話當中，兩位深具原創力的畫家相去三個世紀，但是對於彼此所
共同關心的繪畫問題，他們卻能互通心得。好比史特拉汶斯基（Stravinsky，1882–1971）自
來便希望——可能他也的確做到了——能夠為佩戈來西（Pergolesi，1710–36）演出自己所寫的
芭蕾音樂「矮胖駝子」（Pulcinella）。

　　如此，承襲了古代大師的風格，然後經過改造變形的過程，發展出了一套形式與形式關
係的系統，此一系統便可運用於創造全新的結構，而無須從特定的造形中直接衍生。一幅未
署年款的山水（圖2.24）是董其昌最有力度的作品之一，其組成的原則和克利夫蘭美術館所
藏的手卷極相彷彿——相同的傾斜地面（或水面）與地平線，以及以近景的樹叢遙遙呼應遠
處的山石主體，因而類似地帶出了明晰有致的空間感——不過，在此畫中，構成地面主體的
各個肌理單元間，充滿著更為活躍的互動作用，這顯然是一「仿黃子久山水」，雖則畫幅上

慘淡秋光灘
眼新大癡昨
夜入精神思
翁為堂自譽
筆叫絕美妙
慘古人
乾隆戊寅御題

2.23
黃公望（1296–1354）
溪山雨意圖　卷（局部）
紙本水墨　26.9x106.5 公分
北京故宮博物院

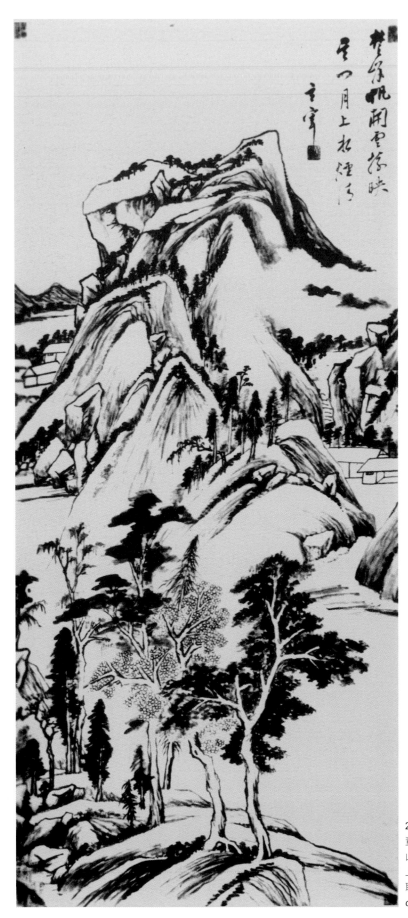

2.24
董其昌（1555–1636）
山水 軸 紙本水墨
上海博物館（張蔥玉舊藏）
取自 *Archives of Chinese Society
of America 2*（1947）：23

2.25 王蒙（約 1309–1385）具區林屋 軸 紙本設色 68.7x42.5 公分 台北故宮博物院

並未如此題寫。我們再度又看到，董其昌與古人畫風間的不解之緣，使他得以對本質上已經抽象的條理進行形式上的探索。也正是基於這一類本質上已經抽象的畫作，我們可以質疑董其昌是否真正以形寫自然景色為其職志，並且從而指出，他所繫定最深者，乃是對形式與藝術特質的關注。當然，也有人會說——而且總有人會作如是說——董其昌的作品不過是表現了不同面向的自然；再且，就更深一層而言，他的作品未必比張宏的作品來得不自然。持這種看法的人，總是能夠在自然景色中，找到更近乎董其昌畫作的片段，而不管這兩者之間的差距有多麼巨大。在我真正看來，我比較不能接受這種主觀的反應，我認為董其昌作品的結構完全背離自然，張宏改造了他所承繼的傳統形式，使其適於描繪外在形象，董其昌則將這些傳統形式進一步抽象化，為的是削弱其描寫性。

最後，另一幅可能完成於1370年代的王蒙的山水《具區林屋》（圖2.25），可以用來代表另一種董其昌偶爾參考的山水樣式。畫中的空間充塞了極活躍、且極具壓迫力的造形，宰制了作品本身所要表達的主題：一旅人坐於近景溪流岸邊，等待著自左方划來的小舟；坐於對岸屋內的，應是此畫的畫主；而在高處山坡另一屋內的，可能是他的妻子；畫面的右上方則露出了遠處湖水侷促的一隅。

董其昌所感歎的那種淡薄、散漫的摹仿手法，可以在吳門（蘇州）畫家文嘉1573年的一幅仿王蒙構圖的作品中見到（圖2.26），文嘉如法炮製了野逸閑趣的部分，但完全沒有把握住王蒙繪畫的重點。正因吳門畫家的末流未能瞭解元代大家作品中的形態結構，並據此從事嚴肅的形式試驗，使得董其昌和其他晚明的畫評家將其貶為微不足道的畫家。

2.26 文嘉（1501–1583）仿王蒙山水 卷（局部）紙本淺設色 縱 26.5 公分 東京國立博物館

　　董其昌在自己1623年所作的一幅冊頁（圖2.27）上題道：「仿黃鶴山樵筆」（但不見得即是以王蒙某特定之作為畫本），示範了應如何仿王蒙的筆法；亦即勿拘泥於膚淺的表面，而應致力於本質關鍵處。他排除所有畫中的人物及其活動之跡，這些在他畫中都是毫無地位的。他從王蒙那裡學到了如何讓山石主體向畫幅的周邊延伸壓迫性的擴張力，並學得如何貫穿構圖裡的連續動勢，以強化動速，以及如何將懸崖的表面化為扭曲蜿蜒之勢，使其特具表現力。在重現王蒙的這些風格面貌時，董其昌依照自己所說的「仿」的理則，創作了「仿黃鶴山樵（王蒙）」畫作。然而，他同樣也可以採用看似合理的說法，將此一冊頁題為「仿宋人筆」。如果是這樣的話，其參考點便在我們稍早所見到的宋畫構圖（圖2.11），而且，我們的注意力也會集中在中央山崖的構成方式與宋畫的相似性上，也就是它在一邊自成一體地向上疊架，隨後在另一側垂直陡下；同時，我們也會注意到畫中分明有致的景深層次、以及兩側斜線式的退路。董其昌也許是在說明王蒙與北宋山水間的關連，他在藝術史的著作中，也可能會如此地闡述，不過，他的意圖過於複雜，我們無從斷言。

　　以上的排比僅約略地擬想了董其昌在作畫時，所可能有的預想，也就是少數的文人觀眾在欣賞他的作品時，腦海裡所可能喚起的對古畫的視覺記憶；藉由這樣的排比，我們多少可以瞭解到他死推演的棋局是如何的錯綜複雜。以棋奕來作一種隱喻的說法——如果算是隱喻的話——這並不是我自己提出的。吳歷是董其昌的追隨者，他在成書於十七世紀末的畫論當中，有這麼一段經典式的論述：「畫不以宋元為基，則如奕棋無子，空枰憑何下手？」[16] 如果說以棋子喻畫，那麼，想要在對奕了數百年之久的棋盤中移動寸步，必得在既有的規則架構中才能移動，同時，也得遵循各個棋子所具有的特定價值；否則，此一棋步便無任何意義。董其昌並沒有為仿古的必要性而辯，而祇是簡單地認定、並寫道：「豈有舍古法而獨創者乎？」[17]

　　對董其昌自己而言，此一問句的答案自然是否定的；他無法不依賴「古法」而作畫，因為他無力「獨創」。他不是那種自幼即展現非凡寫實天賦的傳奇性畫家——在中國，這類傳聞慣常與文人畫家無緣，而是圍繞著職業畫家而生的。董其昌以臨摹和仿古作為學畫的起點，在他的繪畫事業中，供給他新的理念，並啟發他的靈感，使他在形式上有所創新，並非外在的客體世界，而是這些古畫。對其他大多數慣於仿古的畫家而言，也是如此。而且，在我們列舉「仿」在理想層面上所具有的文化價值之前，我們應當先認識到「仿」的實際優點。那些從事仿古的畫家並不因此就比較不具原創力，董其昌應當是最好的證明。以古人的風格為師。而不以自然為參考的對象，並不見得就會給畫家更多的限制，仿古也能提供畫家相當的自由，使他們對眼前所見的意象進行創造性的轉化。換言之，董其昌和張宏或塞尚（Cézanne）都不相同，他作品中的清新感和原創性並不是因為他「用前所未見的方式繪畫了青弁山」，而是他在傳統的風格中，「仿」人之所未曾「仿」，所以觀畫者得以自其中發現清新、且不容置疑的潛在力。

2.27 董其昌（1555–1636）仿王蒙山水　冊頁
取自仿古山水冊（見圖 2.14）

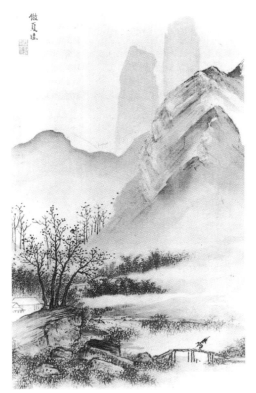

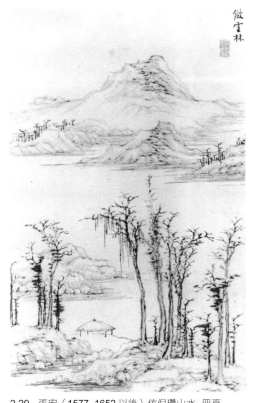

2.28　張宏（1577–1652 以後）仿夏珪山水　冊頁
　　　取自仿宋元人山水圖冊　1636 年
　　　絹本設色　31.58x19.69 公分
　　　加州柏克萊景元齋收藏

2.29　張宏（1577–1652 以後）仿倪瓚山水　冊頁
　　　取自仿宋元人山水圖冊　1636 年
　　　（見圖 2.28）

　　然而，我們應該瞭解，董其昌所提倡的有意的「變」，很難與無意間產生的變異劃清界限，這種非刻意造成的變異，可能在後代畫家仿前人風格時發生，或者因為畫家性情不同，以及因為繪畫技法不夠高妙而引起。董其昌的作品無法令我們相信，他有能力隨心所欲、維妙維肖地模仿古代大師的作品。從張宏1636年的仿古山水冊可知，張宏比董其昌更能肖似地仿作古畫。他的模擬能力不僅有助他臨摹古畫，同時也裨益他對於自然景色的描寫。但是，若以繪畫的趣味來看，則他的臨仿之作並不如董其昌的作品來得有意思。他告訴我們夏珪或倪瓚的山水面貌如何（圖2.28、2.29），就好像他告訴我們句曲山是怎樣模樣一般，然則，董其昌卻為我們創造了許許多多前所未見的新世界（圖2.30）。

　　董其昌所創造的世界雖新，但卻又給人一種難以忘懷的熟悉感（圖2.2、圖2.9）：古人原作的風格意象依稀猶存，足以與董其昌的改造創新之作交疊，並顯現出來。他的作品一旦創造出來，便成為一可被界定的風格系列中的新成員──這是「仿」的主要伏點──再者，就某種意義上而言，藉著其與古人畫作間的援引關係，這些仿古創新的作品也因而設定了自己在藝術史上的座標。與過去傳統密不可分的關係，確立了今日的存在。畫家並不以「獨創」來體現其創作力，而是在自己所選定的傳承之內，繼續以往一貫的創作活動，從而在此一古

江渚暮潮初落風
林霜葉渾稀倚杖
柴門關薜懷人山
色依微　　瓚

玄宰倣雪林筆

癸亥七月廿二日識

2.30 董其昌（1555–1636）仿倪瓚山水 冊頁 取自仿古山水冊（見圖 2.14）紙本水墨 55.5x34.5 公分 納爾遜美術館

代大師亦受褒貶和讚賞的價值品評體系中，愈趨完美。在古代大師風格所設定的架構內作畫，確保了畫家作品在大傳統中的定位，那怕是這些畫作看起來與董其昌的作品一樣，一點也沒有傳統的味道。這種藝術觀所預設的歷史模式，並不是一種暗示了有穩定變化、且不斷推陳增新的進步式史觀，而是一種徘徊在失去與復得、各種流派和風格的中斷與復興之間的發展模式。

就這個議點來看，張宏和董其昌可以被視為兩相對立、各持一端的畫家。張宏的畫顯然勝過同時代、或稍早兩代的吳門（蘇州）畫家所作的山水——不但因為他的作品深具獨創性，同時也由於他的作品表現了更為出色的形象說服力。從這些方面看來，無疑地許多人會覺得，這樣的作品是進步且成功的。但是，董其昌一派的畫家會立即指出，這樣的評斷有其時間上的侷限性，並且缺乏歷史的有效性。董其昌在作畫時，深深地意識到自己的歷史定位，彷彿他正面臨古代大師的品評一般。譬如說，他心中所認定的主要對手並非他同時代的畫家，而是活在三百年前的趙孟頫。借用中國哲學研究裡的一個比喻，張宏的創作觀是以橫向擴展，希望能夠在直接的經驗上，與同時代的人建立起一種共同的關聯性；任何喜好自然美景者，都能感受他作品的親和力。此一創作觀的危機在於畫家將自己與一般人並列，或者，（以中國人的觀點來說，）與一般的「俗」人並列，假設這些人都能與畫家分享同樣的視覺與感知經驗。董其昌則熱衷於抽象形式、以及其歷史特質的風格。此一創作觀可比掘井，但求其深不求其廣，如此，則此中的危機在於嚴厲地限制了自己與同時代人的直接連繫。不過，畫家卻也經由地下的蹊徑，而與其他不同時代的掘井人展開了追本溯源的交流。[18]

當「仿」給予畫家某些限制時，卻同時也為畫家抵消了一些其他的束縛，帶來了解放的作用：祇要聲言以董源、或以黃公望、甚或以王蒙為師，畫家便能從具象主義的準則、或是從裝飾美及技法的要求中超脫出來。如此一來，「仿」恰恰與歐洲古典主義的創作目的全然相反。一般而言，歐洲古典主義追求寫實性的描繪，並以一種不變的理想美準則作為其平衡點。董其昌的山水非自然、不美、而且充滿了拙氣；其所表現的並非畫家的靈巧，而是他的執著，正印證了王季遷對董其昌的評價——「拙」。為了克服這類作品在畫評措辭上所引起的困境，中國人慣有的策略是逆轉品評辭彙所原有的價值意義——十九世紀末，法國藝評家們在批評繪畫上的新趨勢時，也採用過相同的方法，他們開始為一些原來具有負面意義的詞彙，譬如「粗糙」（rough）、「野蠻」（brutal）等字眼，賦予正面的價值。一位藝評家在談到塞尚時，寫道：他的「拙氣顯示了畫家感人的真誠」（his "awkwardnesses demonstrate the splendid sincerity of the painter."），這話聽起來像是從中文翻譯過來的一般。[19]與董其昌同一時代的顧凝遠提出了一個看法，迄今仍時常為人所引用，也就是：畫家應該用心生拙，因為一旦失拙入熟，則拙不能復生矣。[20]

更好的方法可能是：擴大我們對藝術技巧的定義，以便容納業餘文人所特有的畫法；這樣的畫，我們便可以承認：文人畫家也能以其獨特的技法媲美訓練有素的職業畫家。但是，

這其中仍有語言作梗：中國人以「巧」意味巧技，其中含有精雕細琢與機巧的別意。在繪畫方面，「巧」指的是工筆的技巧、形貌的捕捉、以及運用素材的本領——如研磨調色、用絹等等。「巧」無法用來相涉畫家對象徵性語言的技巧掌握，也無法用來衡量某一筆法、或是描寫形式的表現力。相對於職業畫家的技巧訓練而言，業餘文人畫家必備的是掌握一套帶有特定意義和價值觀的繪畫傳統，再加上用的熟練度——在這方面，平日的書法練習已經為他們打下了良好的基礎。而中國畫評家對於此類畫技如何取得的描述，至多也不過是一再地強調畫家應當「讀萬卷書，行萬里路」的道理。然則，「讀萬卷書，行萬里路」一話所指的，並非廣義文化素養的累積，而是對於繪畫特定的認知、對古代大師及各種傳統的熟悉度、對於各風格所含特定意義的通曉、以及能夠運用不同的風格以喚起同一階層的文人雅士對此畫風的文化性聯想等等。在這些技巧上，董其昌一點也不笨拙。而且，也正是在這些方面，職業畫家較處於弱勢，雖則此中的佼佼者，如吳彬和陳洪綬等（此二人我們會在後面專文討論），仍能另闢蹊徑，尋得脫身之計。

業餘文人畫家固然應該熟稔整個畫史，但董其昌的仿古理論並不容許他們在古人風格的領域中，自由的來去，隨心所欲地選擇個人之所好。在畫史中追溯「真正」或「正宗」的傳承，等於是為畫家規定了一套固定而正確的模仿典範。而且，實際上也等於是表明了除此之外，其餘皆非可學。董其昌列舉了由唐至明的正傳，並將自己設想為此正傳的集大成者。之後，他又列舉了「錯誤」的風格模式——馬遠、夏珪等人——揭示這些畫家「非吾曹當學也」。[21] 適切地說來，這並非一道全面性的禁令，而是一種箴誡，反對身在特殊階層的藝術家——也就是文人畫家們——運用這些風格。長久以來，在中國的畫評中，繪畫風格與畫家的社會地位一直被相提並論，最早可以追溯到北宋末，也就是十一世紀到十二世紀初期間，當其時，畫家出身貴族或身為文人官僚者，其社會地位往往被用來引證說明其人繪畫的特質。換句話說，一旦風格的選擇成為重要的課題，而且，從傳統中創新或擷取風格，為的乃是配合畫評的品味、教條與個人的好惡，而不是為了能夠有效地創造出傳統標準所認為的較出色的意象或畫作時，則此種畫風不離畫家社會地位的觀念，便油然而生了。而畫家在這種比傳統更為廣闊的考慮下所做出的風格選擇，著實更能顯露出畫家本人的特性。

此套標準規範一旦確定，文人畫家與職業畫師之間，便因文人畫家對此一典範之固守，而釐清了界限，職業畫師所宗法的風格式樣與文人畫家截然不同。被文人畫家指為正當風格典範的，絕非任意之選。而是文人畫家覺得，這些典範最能夠與他們所能掌握的技法配合，而且也有助其得體地抒發合於他們身分的既精緻、且含蓄的情性。如此，可想而知，這一類畫作中的價值觀念，大多得自於畫家與其文人思想傳統間的聯繫性，而且，在這思想的傳統之中，最受珍賞的，正是上述那種精緻含蓄的特質。

在風格上附加這類特定的價值觀，自然意味了如果畫家無法像董其昌那麼有創造力時，便可能畫出風格「正確」、然卻無味至極的作品，卻又同時自信著凡有「文化素養」的觀畫

者，必會因認同此套評畫的偏見，而仰慕他的作品。這正是正宗派到了晚期時，所發生的現象。存在於這一類中國繪畫之中的種種限制──包括了禁用裝飾性、或描繪性的色彩，將筆法局限於少數幾種嚴謹的類型，以及排除所有不在「和諧」主題之列的題材等等──為傳統賦予了一股內聚力，並且為優秀的藝術家提供了一個堅實的基礎，使他們得以在此基礎之上，對繪畫的形態結構進行更深刻的探索。然而，這也可能導致次等畫家在創作上更形貧乏，因為如果沒有這些限制，他們或許還能憑藉個人的想像力，而稍有成就。就這方面的影響力而言，董其昌也和我們最後一章所將討論的主要畫家石濤一樣：他以畫論和自己的繪畫為後代的畫家立下了綱領，無論是他的畫論或是畫作，原意都是為了作為一種規範性的準則，但實際上，它們內容中的絕大部分，卻又都是那些追隨者所萬難企及的。

因此，董其昌本人的「仿」實未具有典型性。相形之下，多數受董其昌啟發的後代「仿」古之作，便遜色乏味許多。我的用意是要說明：董其昌所體現與表明的，乃是一個理想的境界；同時，我也要袪除一般人對於他運用傳統風格的誤解。其中，包括了兩種相互矛盾、然卻不時被提起的錯誤觀念。第一種說法認為，董其昌既然這麼重視仿古，必定也是一個保守、且傳統的畫家，祇求一味地複述古人的成就。另一個誤解則是，董其昌的仿古主張乃是似是而非的，原因在於他的作品其實祇顯示了他自己的風格，別無其他。

董其昌與傳統之間的真正關係，極不同於上述兩種誤解。想要定義此一關係，最好的方法便是依照我們先前所作的那種比較，先從考量董其昌的畫作及其所仿的對象著手。由於西洋繪畫史中缺乏與此相當的例子，想要以一般的說法來敘述這種關係，頗為困難。[22]或許有人會想到畢卡索（Picasso）改作格呂爾瓦爾德（Grünewald）、或樸桑（Poussin）、以至於委拉斯奎茲（Velasquez）等人的構圖，然而，畢卡索的手法與動機卻和董其昌截然不同。畢卡索在選擇這些構圖時，乃是隨興之所至，並非像董其昌那樣，企圖有系統地瞭解整部畫史，或甚至想要對畫史各顛峯階段裡的特定風格系列進行了解。如果我們暫不談繪畫，而想起史特拉汶斯基（Stravinsky）的音樂中，那種結合冷漠的形式主義與古式曲風的特色，那麼我們或許可以說找到了一個較為近似的類比──或者，就某些方面而言，對於董其昌的尊古崇古，龐德（Ezra Pound）在詩歌上的創作，可能更接近於董其昌對傳統的回歸。[23]在這裡，我們從龐德身上也看到了類似的情形，亦即文人學者的身分與創作者的角色合而為一。同時，我們也目睹了相同的使命感：企圖想在文藝歷史中驗證一系列精采的高峯，以便作為自己仿效的典範，在這同時，也有淘汰次級作品的用意。對詩人龐德與畫家董其昌而言，模仿與闡釋二者乃是息息相關的。他們兩人都在譯古作為新風，以及全盤性地變化古人的結構與紋理之間，來去自如。對他們而言，這些古藝術作品各自代表了其所在文化中的最高成就，它們為藝術家提供了可任人擷取的風格樣式，而且為他們原本並無特出抒情才份的新作，憑添了一層具有永恒意義的面向（而在此處，史特拉汶斯基可以重新歸回此列之中）。[24]

現在，我們應該回到董其昌的《青弁圖》，並將其視為山水畫來考慮。我們可以先問：

它是哪一類山水呢？從這個問題，我們又再次地提示了：中國和西方一樣，也存在著許多廣泛而不同的山水畫類型。有關中國早期山水畫的宗旨，多位學者已有詳盡的討論。此處我們僅需提出兩位本身亦是畫家的畫論家所寫的有關山水畫的著述。其一是五世紀的畫家宗炳，他記述了自己晚年時，如何在居室的牆上施張絹素，並根據記憶畫出了早年所曾經遊歷的山水，以便能夠重新體驗漫步於山水之中時，所曾經激起的精神超脫感。[25] 另一位則是時代較後的十一世紀大師郭熙，他在《林泉高致》中，開門見山地便問：山水畫之作，其旨安在？郭熙寫道：儘管漁樵隱逸乃其性之所適，仁人君子豈能高蹈遠引，離世而絕俗？接著又云：「然則林泉之志，烟霞之侶，夢寐在焉，耳目斷絕。今得妙手，鬱然出之，不下堂筵，坐窮泉壑……此世之所以貴夫畫山水之本意也。」[26]

　　郭熙這番話似乎與四百年後的阿爾柏蒂（Alberti）所說的甚為相近，祇是郭熙所言更為精細；阿爾柏蒂在1436年的畫論中，簡扼地肯定了山水畫對觀者心理的作用：「因為看見描繪鄉間怡人景致的畫作，我們的心情於是愉悅難喻。」不過，在文藝復興時代的藝術代言人之中，看法與宋代大師較為接近的，乃是列奧那多（Leonardo，即達芬奇），他認為繪畫應該捕捉自然宇宙間的和諧。[27] 郭熙《林泉高致》中的其他論述，以及其完成於1072年的唯一傳世真跡《早春圖》（圖2.31），在在都闡明了北宋時期的山水畫觀念，也就是山水畫不僅是表現自然美景的媒介，同時也能藉以傳達人們對於自然秩序——也就是中國人所謂的「理」——的更深一層的理解。這種理解乃是半依經驗半賴直覺，透過自然本體的運行，而後對造化的整體有所掌握。

　　中國早期山水畫家——宗炳、荊浩、郭熙——的見證，維繫了中國山水畫中此一宇宙觀的基礎；不過，到了宋代，顯現在山水畫評與畫論中的，這種宇宙觀已多與審美的情緒混合。在義大利，一如貢布里希（Gombrich）所示，山水畫之所以興起，乃是由於畫家對繪畫有了一種或多或少的自覺性審美態度。雖然此一說法並不足以解釋中國山水畫何以興起，但是，也許我們應當承認，山水畫之躍昇成為繪畫的主流，與當時收藏鑑賞風氣的興起不無關係；而這種收藏鑑賞之風，乃是對繪畫風格、以及對畫壇宗師個人成就的一種重視。十一世紀的畫家及鑑賞評論家米芾在當時就已經認為，山水畫在本質上不同於畫牛馬、人物。畫牛馬人物較易，祇需形寫主題的外貌即可，畫山水則不能如法炮製。米芾認為，山水畫乃是藝術家心智思維的產物，因此，就內在的實質而言，是一種較為優越的藝術形式。[28]（我們應當要記得，中國的山水畫——至少在這個早期的階段裡——自來就不是一種對實景的記錄，而是畫室中的產物。）認定山水畫是一種心智建構的產物，並不等於是將山水畫看作一種表現性的藝術形式。視山水畫為表現性藝術的觀點，必得到元代才得到完全的發展。不過，早期認山水畫為心智之建構的觀念，卻為元代的發展開啟了先機，並且奠定了宋代以後山水畫丕變的根基。從宋代以後，畫評所推崇的重點於是由敏銳地捕捉物象或自然景物，並從具體地陳現自然秩序，轉易為畫作及畫家內心世界與個人體性的相關性之上。

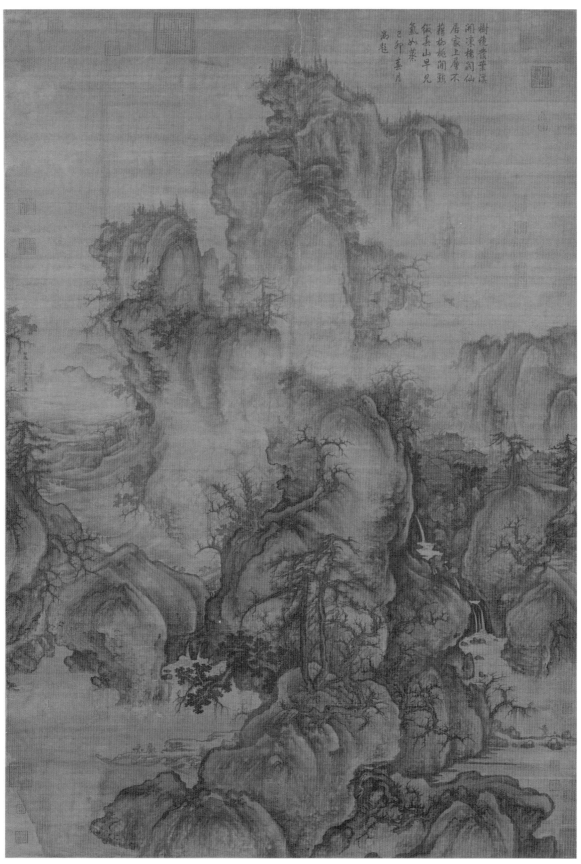

2.31 郭熙（約活躍於 1060–1075）早春圖 1072 年 軸 絹本淺設色 158.3x108.1 公分 台北故宮博物院

　　對熟悉西方藝術理論的人而言，這樣的說法意味著表現主義的觀念：藝術被理解為一種內心狀態的表白，主要著重於情緒的抒發。在歐洲，表現主義藝術的崛起，是對學院派和古典主義的典型反動。在中國，畫家的課題及所面臨的抉擇，則有所不同；而且，視繪畫為藝術家心靈之表現的觀念，並不意味著——實則，是明白地否定了——這樣的表現乃是任何瞬間情緒的發洩。相反地，具體表現在藝術作品中的，乃是一個由原理原則和價值觀念所構成的恆久結構，尤有甚者，這一結構還與心靈之外的世界相互呼應。其實，如果我們遵循此一中國人的思維型態，並且以之協調表面看似衝突的諸對立面，那麼，新觀念中認為繪畫乃內在自我之表現的觀點，便不見得與原先的舊觀點全然不能相容——舊觀點中認為，繪畫乃是畫家對外在物象世界的一種理解與呈現。南宋的心學以及後期的新儒學，尤其是王陽明（1472–1520）所發展出來的學說，甚至主張內外一體；在物體和表象受心靈所感知，而成為完全的存在之前，物、象不過是一種冥冥隱存的狀態而已。這種心靈的表現呈顯在繪畫上，便是創作的行為，透過這樣的行為，畫家得以重新建構他自己所主觀理解的世界。這種創作行為的「實踐」過程好比是完美君子以其德行淑世一般。這並不是單純再現物象外貌的問題，而且也不與畫家的原創力相牴觸：藝術家將自己內心的秩序感呈現在條理分明的畫面結構之中，而這些結構並不是一味地對自然進行摹仿，或是以任何既往的藝術風格作為模擬的對象——換言之，這些結構可以看作是畫家的心靈圖象——如此一來，繪畫提昇到了與哲學思維並列的地位，並且和其他的「雅藝」（詩、詞、書法、音樂）一同成為藝術家自我實踐的工具和體現。

　　理論方面，就談到此。表現在實際作畫的層面上，中國人歷來就很清楚地知道，畫作所企圖表達的，以及它所實際達到的成就，通常會比理論來得遜色。而且個別的畫家，以及他們所在的時代，也都各有其關注的課題。文人畫興起於北宋末，在元代時得到全面的發展，為中國畫注入了個人主義及個人表現方面的新能力，最後在元末大師，尤其是倪瓚和王蒙的作品中，才達到頂點。

　　然而，在元代的山水畫之中，較強烈的個人風格的產生，不能單以個人表現這個因素來解釋；此一現象與古代風格的再興和再運用有著密不可分的關係。元朝肇始，趙孟頫為繪畫定下了基調，在這個基調之下，個人主義和復古主義非但不互相對立，而且是相輔相成的。趙孟頫以後的元代山水畫大師都奉此為典範。以趙孟頫的外孫王蒙為例，即使是在他署年1366的最具個人風格的《青卞隱居圖》之中（圖2.5），五代山水畫大師董源的風格淵源也都依稀可見。此一作品中的許多重要的特色，也汲取了郭熙傳統中的強烈、而且帶戲劇性的光影效果，以及土石造形上的有力動感。王蒙在畫中所要表現的是一個特定的地點，而且可能是為其隱居在青卞山的一位表弟而畫。[29] 雖然我們無法以照片、或個人身歷其境的經驗來加以檢視，但是，我們仍可認定，此畫最起碼保留了某些與青卞山實景相似之處。然而，畫中表現主義的力量不僅抵制了現實實景的形貌，同時也與較正統的仿董源風格者、或郭熙傳統

的追隨者們所可能表現的含蓄、且理想化的山石形象，形成了一種拉鋸關係。此一作品既類似實景畫，同時卻又宛若仿古之作，其中，自然的景致和傳統既有的風格都受到了極端的扭曲。而正是在這種情境之下，王蒙創造了擾攘不安、且自然勢力雲湧喧騰的動人景象，其中，自然「理」則秩序的主宰力量，似乎已經鬆弛了它的制約作用。

迂迴曲折地介紹了這幅較早的有關再現青弁山（或反具象再現）的作品之後，我們建立了瞭解董其昌1617年《青弁圖》山水畫作的正確脈絡。與王蒙的作品相似，董其昌的《青弁圖》也是一件壯觀而複雜的作品，而且觀者一開始必定也是以北宋巨嶂山水的那套準則來領會此畫。但是，跟王蒙的作品相同，董其昌也刻意地違反北宋山水中的那種規範性的理性秩序感。宋代早期山水大家的成就正在於他們將自然界中豐富的意象組織起來，使之成為一種比例、等級分明，且明確可讀的構圖，並創造出了許多能夠表達畫家信念的結構，而這種信念相信人對外界環境的體驗，有著某種一致性。在一開始時，王蒙和董其昌似乎也想這麼做；他們信念十足地說服其觀者，希望他們試著以這種方式看畫——然而，由於空間上的不連貫、容易使人誤解的轉折、以及過多互相矛盾的表達訊息等等，終究都使得這樣的解畫方式成為不可能。從兩位畫家其他的作品來看，顯然地，如果他們願意的話，上述這些效果都是可以避免的；因此，這些難解的畫面效果，祇能看作是畫家的刻意之作。

早期宋代山水畫家對大山、泉壑、林木、以及環繞林木周遭的空間所作的既仔細、又有說服力的描寫，鼓舞了觀畫者神遊畫中山水。郭熙曾贊賞地寫道：山水畫之妙在於其可游可居。人物、屋宇、和過橋，為的是點出幽徑與休憩之所。王蒙畫中凹陷的空間使觀者得以憑想像力進入畫面，他並且保留了一些人物——右下角有一個，另有幾個則在左側中景遠處的屋舍中，恰恰點出了他自己所題的「隱居」畫題。

董其昌的構圖則恰如其反，呈現給觀者一道無可穿透的牆面（圖2.32），使其沒有可進入的空間和立足之地；再者，他畫出了一所樣式化的房舍，且房舍有一半仍在畫幅之外，位置則與王蒙畫中相同，可能是對王蒙畫作的一種回應。董其昌的畫裏從無人物出現。他曾在一題款中迂迴地解釋了自己從未學過畫人物，不過，我們卻寧可認為董其昌知道自己的山水畫是「不可居」的，而且，他也刻意要其如此。

無點景人物，當然不必含有山水不可居不可游的暗示。塞尚晚期的風景畫中也沒有人物，畫中的景色也同樣地令人感到一種距離感，僅可作為視覺探索之用。但是，這些觀察所能提供的關於創作方法或意圖上的對照，很快地就顯得無法作用了。董其昌的山水過度地不協調，故而無法以塞尚的「與自然平行的和諧體」的觀點來看待，再者，他也沒有在畫中「如實地呈現出他面對自然時的感受」，而且，我們也沒有辦法把麥爾・夏皮羅（Meyer Schapiro）筆下的塞尚拿來和董其昌相提並論，也說董其昌的作品「最終都是一個意象，一個能夠為表現物賦予新光彩的意象」。[30]

如果董其昌的山水畫不能視為是描寫自然的意象，那麼我們應該如何來理解它們呢？中

2.32 董其昌（1555–1636）青弁圖　圖 2.2 的局部

國畫論很早以前就有個人表現的觀念，這可能會誘導我們以同樣的方式來理解董其昌的畫，而且，這種看法也會跟我們所知道的董其昌相吻合，也就是董其昌的為人顯然跟他的作品一樣：嚴肅，而且不討好。不過，藉畫表現性情和個人情感的觀念，似乎並不適用於董其昌的作品，在這點上，我們雖然不須完全同意，但卻得承認羅越所說的：董氏的繪畫「完全與感覺絕緣」。[31] 和其他後來的中國山水畫家相比，董其昌更是形式世界的創造者，這些形式蘊藏了他所理解並加以運用的內涵，而這些內涵有一部份是與他融合在畫中的傳統形式有關，另一部份則與畫作中的曖昧性有關：先是觸動某些與自然實景的關連性，而後卻又將之否定。他對「繪畫乃情緒之表徵」此一觀念內涵的掌握，顯然不如他對表現性手法的掌握來的熟稔。我並不是意謂或相信董其昌對自己的繪畫形式和結構便能完全控制自如。董其昌不同於晚明其他許多文人畫家，他們自限於個人所偏好的風格之中，單事小規模、無冒險性的開拓，董其昌則不斷地嘗試創新，力圖使繪畫形式更能反映出自己的思想和心中的欲望衝動，並且在時有陷入混亂之虞的畫面中，注入一股不絕如縷的美學性秩序。他作品中的戲劇性多半來自視覺符號間的緊張激烈、且似無止境的掙扎，而比較不來自意象本身的戲劇感。不過，董其昌充分地掌握了自己所製造的繪畫「效果」，對於自己所創造或所運用的形式，董

其昌很清楚地知道其中所蘊藏的表現價值、以及其在文化上的關聯性意義。

　　而他畫中的效果大多予人不穩定與不安全感。如果繪畫可以傳達秩序感，則其同樣也能表達失序感，不管這種失序感是個人內心之感，或是社會上普遍瀰漫的氣象。如果繪畫的理想功能是在表達一種信念，相信人與自己所在的世界間，存在著一種和諧的關係，那麼，同樣地，它也能表現此種和諧關係在瓦解之後，所帶來的一種極為不安的憂慮。正統儒學早已確立兩種關係，一為人與自然世界間的關係（朱熹的新儒學中，認為人可通過「格物」而致知[32]），另一則是人與被神聖化的「傳統」之間的關係；而表現在董其昌的畫作中，這兩種關係卻成為極大的疑問。對晚明的文人而言，像《青弁圖》這樣的作品，必定以其表現形式，氣勢撼人地表達了一種難以言喻的紛擾不安感——也就是一種瀰漫於既有制度中的無理性、無秩序感。或者，我們甚至可以說，董其昌在繪畫中體現了晚明哲學所特有的對傳統的深刻懷疑和質問。

　　我們不能因為張宏的山水較逼真地呈現了視覺所見的自然景觀，就單純地認定晚明的賞畫者也會因而認為他的作品比較真實。就某方面而言，在許多人眼中，張宏的山水看起來必然「較不」真實，因為這樣的作品較不常見。如前已見，此時繪畫已如博奕，偏重在知識思想和文化上的探索；在此之中，任何朝自然主義方向挪動的棋步，都是難以被接受的。董其昌運用了傳統固有的形象，諸如樹、石、雲、山、以及傳統的空間結構等，多少世紀以來，這些意象便一直帶有各種內容涵義，其中也包括了具象再現的內涵。即便是這些因襲的形象進一步地被公式化，使人再也難以說它們是在敘述或描繪某個物象時，這些意象也仍舊被認定、且毫無疑問地會被人看作是表達物象的正確方式——或許還比那些忠實於物象外貌的意象更容易為人接受。董其昌這種半復古、半創造的畫風，以及連帶著他因此而作出來的繪畫效果等等，這些對當時代許許多多畫家而言，都正顯得恰如其分；也因此，我們可以看到，在十七世紀初的繪畫當中，畫家們一個又一個地受他的新正宗史觀所吸引，並接受了他的美學指導。董其昌有能力在自己的繪畫之中凝聚張力，但是，換了其他人的作品，這些力量往往消失殆盡。然則，這並無損這種風格的權威性。時至十七世紀中期，張宏已達到作畫功力的顛峯，然張宏山水畫的取向與當時聲勢顯赫的畫評家與畫家們所尊奉的主張和作畫方向正相對立，因此無法奠立基業，成為一種可受認同的選擇方向。

　　這並非純然是張宏的自然主義出了錯。張宏以自然主義來表達他對外在世界的一種確切的視覺掌握，以之作為直接感官經驗的呈現，這和王陽明以降便一直流行的觀點互相衝突——王陽明相信表象世界的結構、色彩、和特質都是個人心智所賦予的。董其昌的作品似乎比較能夠協調傳統山水意象和人內在經驗的關係，而這種內在經驗未必祇局限於畫家對青弁山或其他大山的體驗。他作品中的山水意象是他執意根據過去傳統的原理原則來重構自然，並體現個人經驗的結果：換句話說，也就是人對外在世界的感知，並非建立在未經思索的瞬間片斷的感覺基礎之上，相反地，其乃根深蒂固於人內在的文化制約之中。如果我們也

與王陽明及其門人一樣，相信內心以外的世界唯有通過感知的活動方能存在，那麼，約制感知的個人修養與文化的因素，便不能視為是扭曲了某些獨立存在的現實，而是構成現實整體不可或缺的要因。

這樣的繪畫原本所欲訴諸的對象，乃是具有相同條件背景的觀眾；在我們有能力判斷這是否是一種正確有效的繪畫，是否這樣的繪畫「有所作用」之前，我們必須先瞭解其目的和手法，其表達內涵的方式，以及其所傳達出來的意義。從旁觀者的立場去看，我們或許能夠見出張宏和董其昌的繪畫取徑相悖，但卻是同樣正確的。但是，一如我前面所說，晚明及晚明之後的中國畫評家無法承認此二人雖有不同，但卻一樣正確；董其昌的正宗觀所指的，不僅是風格傳承正確與否的問題，同時也牽涉到畫家在依賴過去的傳統時，也得有正確的態度，而且依賴的程度也要正確，如此，乃能轉化、或甚至取代對直接感官經驗的依賴。我們將在下一章討論其他和張宏相類的晚明畫家，他們也從宋畫和西洋畫風中採用了某些製作幻象的手法，然而這些畫家之所以應用這樣的技法，一般而言，主要並不是為了形寫真實的物象世界，而是為了創造並不實際存在的世界，編織出夢境般、虛幻般的心中山水，此類山水以迥異的手法，勾喚起了與董其昌的畫作一樣撲朔迷離的不安定感。在這樣一個「擾攘不安的山水」時代裡，董其昌至高無上地主宰了一切，而張宏則無絲毫立錐之地。

# 吳彬、西洋影響、與北宋山水的復興

關於晚明繪畫裡的西洋影響問題，我們曾在第一章有關張宏的討論中約略提及，因為我相信張宏乃是受此影響的畫家之一。在本章中，西洋影響的問題，其與院派畫家吳彬及其他一些畫家間的關連等等，都將再度成為我們討論的主題，同時，我們也將思考此一時期，北宋——亦即宋代初期——山水風格復興的問題。西洋影響、吳彬、和北宋風格的復興等等，這些題目我過去都曾處理過，但是，由於新資料的發現，以及我個人的進一步思索，似乎都允許我再度回到這些錯綜疊雜的問題上。

西洋畫對晚明繪畫所造成的衝擊，仍然是一個頗具爭議的問題。日本學者米澤嘉圃多年前曾試探性地提出了此種可能，蘇立文（Michael Sullivan）則重要地向前邁進一步，指證出了在十七世紀初以前，西洋銅版畫即已流傳於中國，且為畫家們所得以接觸。除此之外，幾乎無人願意（至少在公開的場合裡）承認此一現象的存在。[1] 1970年，台北故宮所舉行的國際古畫討論會中，我和蘇立文首度提出了這樣的看法；當時，中國學者所表現出的激烈反對，曾經與會的人士想必仍然記憶猶新，而台北故宮博物院晚近出版的晚明繪畫展覽著錄，則顯示出其對此一看法的抗拒仍未曾減弱。[2]

我原先並無意在本書彰顯西洋影響的問題。然而，此一問題似乎愈來愈成為我們了解十七世紀中國繪畫的一個重要關鍵。此一問題的處理促使我們——正如它也曾促使中國人自己——去面對本土傳統中的許多本質性的課題，並從而覺查出中國傳統繪畫裡，尤其是到了歷史後期時，高度因襲舊傳統的特性，同時，也連帶使我們察覺出中國傳統繪畫所專擅、與所缺乏或所輕忽的特質。我們可以再次地在十七世紀的中國哲學中，見到類似的情況：耶穌會宣教士企圖在中國傳播天主教義，雖則並未達成目的，然對中國思想界卻產生了極深刻的影響，使中國本土的儒學或佛教思想相對化，突破儒、佛獨統全面的絕對性霸局，展現出一不容輕忽的以新思想替代固有思想的可能性。為駁斥天主教的論點，並重新肯定儒家或佛教的真理，黃宗羲等卓越的思想家們發展出了自己的論點，為十七世紀中國思想界帶來了催化的作用，前後持續了整個世紀之久。[3]

將西洋畫風格對中國繪畫的主要影響定位在明末清初，可能顯得頗不尋常，因為一般都認定這類的影響約出現在更晚的十八世紀。在十八世紀，西洋影響出現在康熙、雍正、乾隆三朝的畫院裡，畫家創作出明顯西洋化的作品，而且與郎世寧等活躍於滿清朝廷的西洋畫家們，所採用的中西合璧畫風正好相合。然則，時至十八世紀時期，西洋畫風格對中國最具深遠意義的影響期大體已近尾聲；這種影響早在十八世紀以前，就已深植那些遠為偉大的畫

家心中，或為他們所吸收，或為他們所排斥。廣受討論的十八世紀中西合璧畫風的出現，不過是一相當次要的現象，僅佔清代文化史中極短的一個篇章，而在藝術史上，則相形更為短促。若我們將精力集注於此，則會發現：專研於西洋風格如何影響中國晚期繪畫者，泰半未能真正掌握重點之所在。

在還沒有討論我所認為的真正的重點之前，我想先補充：對我而言，風格影響的追溯僅是不甚有趣的學術遊戲，除非我們能夠證明這些西洋畫風確實影響了重要藝術作品中的許多顯著特質。如果中國畫家僅直接抄襲或模仿了西洋畫——一如印度某些畫家的作法，他們和中國畫家類似，也是根據耶穌會士所引進的畫材創作[4]——我們便可簡略地帶過這一跨文化插曲，而將重心轉移到同一時期裡更具原創性的作品。然而在中國，我們正是在這些特具原創性的作品裡，看出畫家受所接觸的西洋畫影響；甚至說得更確切一點，西洋影響還似乎正是造成其原創特質的重要激素之一。中國的繪畫傳統太健康、太肯定自己的自足性，故而難為外來的入侵文化所淹沒。人類學家的刺激擴散效應觀念（stimulus diffusion）或許最能夠用來形容中國畫史上的這種反應。據此效應觀念，本土文化擷取了外來的理念與模式，然卻賦予其一個新且本土化的內涵，如此，本土文化便被驅向了一個它原先不會發展的方向。[5]如果有人問起他們為何引用外來的技法與其風格特點，晚明畫家（如果他們願意承認的話）的回答可能會與一位中共官員的說法類似——這位官員近日在回答一個外國農業代表團的問題時，說道：並非所有的外國方法都能適用於中國，「不過，接觸你們的方法，可以作為解放我們的心靈之用」。[6]

明代中國人與西洋人的接觸始於十六世紀初葉，當時，葡萄牙人與其他外國商人陸續前來中國南方沿海的港口經商。然而，第一位將西洋藝術品帶進中國的則是利瑪竇（Matteo Ricci），他於1581年抵達中國，而後在中國留居至1610年去世為止。由於通曉中文，且博學多聞，利瑪竇在所停留的城市之中，其中主要是明代的南北兩京（南京和北京），皆能為當地士林所接納。當時有許多學者言及曾見利瑪竇、或聽過他人描述利氏其人及其驚人的想法。除天主教題材的油畫之外，利瑪竇及其宣教同儕也引進了許多內附銅版畫插圖的書籍，其中固然有許多宗教性的作品，卻也有許多是西方各地的城市景觀圖。由於中國人極受這些圖畫書所著迷，利瑪竇等人均曾去信羅馬耶穌總會，要求寄來更多同類的圖書。1598年，龍華民（Longobardi）神父在一封發自中國的信中說道：「在此處，此一類通俗書籍均頗為人以為精巧且富藝術性，其因在於光影的使用乃是中國畫家向無所知者。」[7]利瑪竇本人在1605年的信中如此形容中國人：「驚愕於書中的形象，以為此乃塑像；難以相信其為畫作。」[8]中國人對於西洋繪畫與銅版畫的反應，也出現在中國人自己的記載當中。顧起元在1618年的《客座贅語》一書中，對於這類的圖解書籍有詳盡的描述，[9]其他不同的作家也對於這些圖畫感到驚歎。對他們而言，上述圖畫顯如鏡中影像，足以亂真。[10]

我們無法找到，而且也不應期望能夠找到畫家自己的記述，聲明其曾見並仰慕這些圖

畫，或甚至在作品的題識上坦承其摹仿了這些圖畫。任何希望受人敬重的藝術家都不會願意承認此點。龍華民形容這些銅版畫插圖頗為中國人以為「精巧且富藝術性」的報告，無庸置疑地反映了一種俗眾的反應，是中國人的一種禮貌性的應對，同時也是剛開始的反應。聲明顯赫的畫家和畫評家，在其純為傳世的言論之中，則並未表現出相同的熱情。在第一章中，我們引述了山水畫家吳歷約寫於十八世紀初的一段評語，他以自己傳統中的「神逸」、不取形似，來對照西洋畫家「形似」的技巧。十八世紀中葉的畫評家張庚與畫家鄒一桂，也表達了類似的觀點。他們都描述了西洋畫中製作幻象的技法。張庚指出清初畫家焦秉貞使用了略加變通的西洋法，卻同時寫道：「然非雅賞也，好古者所不取。」[11] 鄒一桂談及西洋畫時，則云：「學者能參用一二，亦具醒法，但筆法全無，雖工亦匠，故不入畫品。」[12] 清高宗乾隆顯然也持相同的看法，郎世寧在其宮中所擔任的職務正如御用攝影師一般，只是負責記錄他最珍愛的飛禽走獸、嬪妃、與皇宮景貌等。乾隆曾在詩中批評西洋畫法「似則似矣遜古格」，並建議若能「以郎（世寧）之似合李（公麟）格，爰成絕藝稱全提」。[13]

我們很希望能夠看到西方的觀察者、藝術家及其他人等，對中國繪畫的成就表現出較為善意的理解，然事實上，他們的反應祇說明了中西文化間無以互相瞭解的另一面。利瑪竇在其記事錄中寫道：「中國人大量地使用圖畫……但在圖畫的製作方面……他們毫無歐洲人的技術……他們一點也不知道油畫的藝術，也不知道在畫中使用透視法，這使得他們的作品往往生氣全無。」[14] 也許我們不應對一個並無藝術偏好的傳教士寄予過高期望，不過，我們卻可能會希望西洋的風景畫家能夠較懂得品賞。實則恰好相反。約翰‧康思特伯（John Constable）發表於1836年的一席講演中，曾經說道：「中國人已經畫了兩千年了，然迄今仍未發現有所謂明暗對照法（Chiaroscuro）的存在。」[15] 言中之意，想當然耳，正相當於中國人評西洋畫為「筆法全無」一般。而塞尚援引中國繪畫為例的唯一用意，乃是為了說明畫家作畫的大忌——如「撲克牌」型山水、或「中國式意象」——換句話說，就是欠缺了三度空間感的繪畫。[16] 一直要等到二十世紀，當製作幻象的技法普遍為西方畫家所排拒時，中國的非幻象式藝術方才顯現出其理趣。

此刻，我們或許可以提出這樣一個問題：假若中國人對於仿西洋畫風者的評價甚低，何以會有出色的藝術家願意取此行徑呢？一個簡單而片面的回答則是：畫家在作畫時，未必時時刻刻受制於畫評家所定下的規矩，或甚至受自己在其他某些場合中，所刻意雄辯的理念或意見所囿。再者，以上所述的反對言論都來自十八世紀。在晚明和清初的階段裡，借用西方藝術的觀念或許仍太新，且太難以辨認，因而畫評上無法置評。耶穌會的影響力在此一期間上達朝廷的最高階層，各方對其容忍的態度，必然也為某些連帶傳入的西洋觀念或風格，創造了一股眾皆容忍的氛圍。無論如何，雖則晚明的儒者與佛教中人受天主教思想所激怒，他們滔滔不絕地在著述中攻訐西洋觀點與天主教義，並對於這些教義逐漸在中國得勢的現象，表現了激烈的反感，相對於此，十七世紀有關繪畫的文論中，並無與此相當的激烈現象。這

類的攻訐持續地進入十八世紀，由此可以看出西洋影響滲透中國文化之廣泛。到了十八世紀中葉，耶穌會的勢力急遽殞沒，此段中西關係的插曲也已告尾聲。[17] 此外，到了此一階段，中國繪畫中的西洋影響已極明確，成為畫評界明確可認的攻訐靶心。相形之下，在晚明至清初的階段裡，雖則宗教與哲學方面的爭執點已極清楚，然在藝術上卻仍模糊至極，原因是蠻夷文化在藝術方面的入侵比較容易受人忽略，反而會被人誤以為是中國本土的發明、或是以往傳統的再興。事實上，這種忽略或誤解的現象仍然持續至今日。何以如此呢？我們在看了畫作之後，便能了解這種誤解的由來。

晚明畫家所據以了解的中國本土山水畫的規範，可以用兩幅十六世紀的作品來說明。此二畫幅都出自蘇州畫家之手。其一為文徵明無年款的《積雨連村》圖（圖3.1）。在此河景中，一道道點綴著樹木的坡岸，標示出概念化景深的幾個層次。畫中所有的物體，無論其位於畫面何處，都以正面呈現，而且都由一個恒定的──水平或稍微拉高的──視點來描繪。畫家並未嘗試交待真正連續的地平面，也沒有任何想要營造出光影、或三度空間山體量感的企圖。

對傳統固有技法涉獵較廣的畫家，譬如與文徵明同時代的後進畫家仇英（圖3.2），則能靈活地運用這些技法，使相同的繪畫成規看上去更忠實於自然面貌──諸如調整畫面比例；藉著變化岩石與坡麓的暈染色調，以顯出其些許的凸出感；以及，抑制文徵明畫裡用來強調畫面抽象質素的顯著筆法等等。對同一時代的蘇州市民而言，像這樣一幅處處皆明晰可讀的作品，必然已是自然主義所能表現的極限。然而，此一類型繪畫描寫表象世界的能力實則極為有限；不過，無論如何，表象世界的逼似畢竟不是山水畫原本所要追求的。中國山水畫乃是理想的景致，其所關注的，乃是諸如交遊聚會、文人雅集等一再反覆的事件，而這些也都被設置在非特定地點的山水背景之中。

在此一歷史悠久、且自得自足的傳統之中，西洋繪畫突然地闖了進來，引進了侵略性、分裂性的質素。耶穌會教士所引進的書籍中即有風景版畫插圖，譬如出自艾伯拉罕·奧泰利烏斯（Abraham Ortelius）的巨著《全球史事輿圖》（*Teatrum Orbis Terrarum*）中的一幅《田蒲河谷》圖（Vale of Tempe）。此書原出版於1579年，且於十七世紀之前即已傳入中國。以我們今日看來，《田蒲河谷》圖實稱不上視覺幻象技法中的驚人之作（圖3.3）。不過，這並無關本題；重要的在於：中國人得以從中觀察到他們雖不熟悉、然卻可接受的具象再現技法，而中國人能接受此類作品的部分原因，亦在於十六世紀歐洲風景畫中的北方傳統與中國宋代的山水畫有其相似之處。我並無意在此暗示這些相似點自有其歷史依據，雖然這並不是絕無可能，[18] 不過，眼前我祇想將這些相似點看作是不同藝術傳統間的神秘趨同作用。無論如何，由於這些相似點，使得中國人在面對以線性透視系統為宗的義大利版畫、以及德國或法蘭德斯（低地國）畫家們所製作的北歐銅版畫時，較能接受歐洲北部的這個傳統──此一傳統所承繼的乃是杜勒（Dürer）、阿爾多佛（Altdorfer）與大彼得·布魯蓋爾（Peter

積雨連村暗山莊何處
歸秋光棋書畫養言品
橋柔　徵明

3.1
文徵明（1470–1559 以後）
積雨連村
軸　紙本水墨
87.9x29.1 公分
波士頓美術館

3.2
仇英（16世紀上半葉）
秋江待渡
軸　絹本設色
155.4x133.4公分
台北故宮博物院

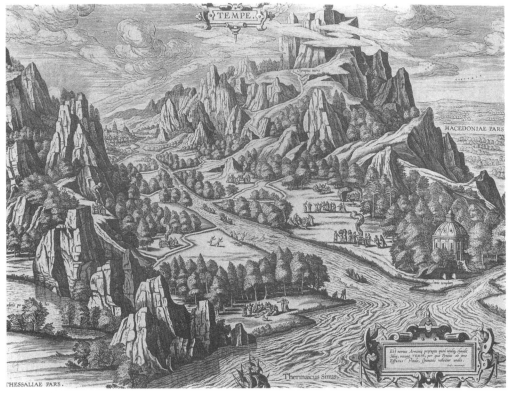

3.3 威立克斯氏 田蒲河谷 銅版畫 取自奧泰利烏斯所著《全球史事輿圖》 1579 年

Breughel the Elder）等一脈相承的風景畫傳統。（中國人在抵拒耶穌會士傳授義大利式透視法上所作的努力，可另闢一章討論之。）在本幅《田蒲河谷》中，對中國人而言，其新穎且令人感到驚愕之處在於：由強烈光影所造成的塊狀、如尖塔般的聳立山峯；河流沿岸水中的倒影；合理而清晰的傾斜地面，且其傾斜的角度不僅由前向後，同時也自右下角向左上角發展；斜聳於地平面上的群峯；以及，一股沿著對角走向發展的強勁推力，使畫面逐漸地向深遠處進行。

　　吳彬是受西洋畫風影響特深且早的畫家之一。吳彬原籍東南沿海的福建省——此地自十六世紀初起，即與外國商人有頻繁往來——於1570年代來到南京，並在該地任宮廷畫師之職。直到1620年代去世為止，吳彬主要往來於南京、北京兩地，故時有機緣造訪該地的耶穌會，並極可能曾觀利瑪竇於1601年獻呈萬曆皇帝的油畫與圖畫書。萬曆帝曾命宮中畫師將利瑪竇進獻的一幅描繪煉獄眾魂的銅版畫作，加以複製放大並填彩，吳彬或有可能參與其事。然而萬曆較感興趣的，並非有關煉獄的教義，而是畫中人物的服飾，於是命畫家依據利瑪竇的指點，製作了一部放大本，以便詳觀。[19]我們可以假設萬曆皇帝也覺得以中國筆法所畫出來的模本，更易令人神往。

　　無論吳彬是否曾經參與上述製作，我們仍可從他的作品看出他與西洋繪畫接觸的痕跡，特別是在他大約作於十七世紀初年的《歲華紀勝圖冊》中，此一痕跡便很清楚。數年前，我曾在一篇有關吳彬的論文中，點出了這些畫幅的外來特色，而在此處，我將祇輕描淡寫地帶

過：冊頁之一描寫了湖岸與佛塔倒映水中之景；另一冊頁則描寫崖頂斜傾，其上憩人，絕崖上還有一條曲折的山徑，可以供人攀爬而上，這很不像中國的畫法。[20] 此一絕崖之構成，可在納達爾（Nadal）所著《福音史事圖解》（Evangelicae Historiae Imagines）一書的插圖中，找到極相似的例子。此書乃耶穌會士藉以宣示基督生平之用，至遲在1605年，南京已有此書流傳，稍後，北京亦可見之。[21] 畫家將一圖畫中的造形襲用至另一畫幅之上，這樣的行為並不具有任何藝術史的意義，除非此中顯示出畫家接受了某種擬想、及某種再現形體的新方法——拿此處的冊頁來說，山崖就被想像成具有厚度的量塊，且崖表連續，可供人遊歷其間。

在第一章中，我們目睹蘇州畫家張宏所運用的一種構圖，也就是將河的兩岸分置於畫面的上下兩邊，而後以橋連接兩岸（圖1.20）。在布朗（Braun）與荷根柏格（Hogenberg）六大冊的城市風景圖集《全球城色》一書中，我們可以見到幾幅同一類型的作品。《全球城色》的第一冊出版於1572年，最晚在十七世紀初，中國已有此冊之引進，其餘數冊也在不久之後，陸續地傳入。吳彬《歲華紀勝圖冊》的頁幅之一，便採用了這種構圖，並且加以自由變化（圖3.4）。自宋代以後，中國畫家通常不將畫中的近景與遠景如此緊密地扣合在一起。如果我們試著去想像倪瓚或黃公望也同樣用橋來連接河的兩岸，那麼我們便可看出這種手法實不合於宋代以後山水畫家的表現目的。

一如張宏曾明顯地喜愛在畫面的底邊描繪建築物與樹木，然而因為紙幅所限，邊緣受到切割，僅僅露出建築物與樹木的上半部；吳彬必然也是如此。我們在布朗與荷根柏格的書中，也可看到幾張以相同手法表現的圖畫。這種作法反映了畫家企圖突破中國固有的視覺習慣，想以更逼真的方式，再現出從高處俯瞰景致的經驗，同時，這也意味著畫家在構圖時，要受到較多的限制。

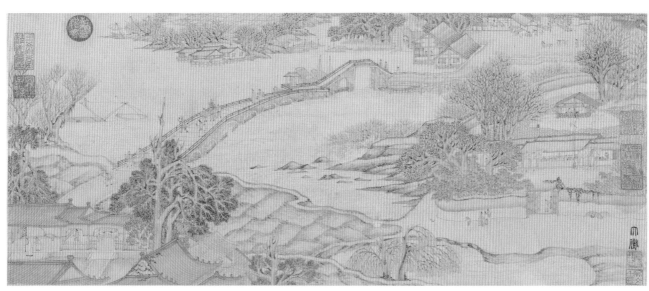

3.4 吳彬（約活躍於 1568–1626）大儺 冊頁 取自歲華紀勝圖冊 絹本設色 29.1x65.7 公分 台北故宮博物院

3.5 張擇端（活躍於 12 世紀初）清明上河圖 卷（局部）絹本淺設色 縱 24.8 公分 北京故宮博物院

　　在中國繪畫史中，這些表現手法並非全無前例可循。連接河岸的橋樑、以及被分割的建築物，都可見於《清明上河圖》中。此一描繪開封城全景的手卷，係由北宋末的院畫家張擇端製作，時約十二世紀初葉（圖3.5）。吳彬可能知悉此一知名手卷，同時，也與有人會說：吳彬構圖的真正來源乃是此一手卷，而非西洋畫。然而，這並不是一個二選一的問題。如果張擇端的作品的確是吳彬的範本，這僅僅為我們稍後所將探討的現象增加了一個例子：亦即較具描寫性的繪畫型態，在經歷了登峯造極的北宋時期之後，中止了五世紀之久，才又復興；而北宋風格在此時復興，我相信乃是由於中國人突然地接觸到西洋畫中類似的特徵，因而受到了刺激。我們祇需觀察吳彬畫中的橋樑如何隨距離愈遠而愈窄，便可相信光靠北宋張擇端的作品，是不足以解釋吳彬此一冊頁的特性的。

　　事實上，橋樑與曲徑並非孤立地被借用到中國的作品之中，畫家運用這些形式元素，為的乃是處理新的景深方式。而表現此種新的景深方式的例子之一，可見於吳彬畫冊中的另一冊頁：畫中描寫了村人蠶織的場景（圖3.6）。近景飼蠶與絲織的景致係根據中國古畫，但背景山水在中國畫史中則無前例可循。其來源必得自於西洋構圖，譬如布朗與荷根柏格書中，第五冊的希斯帕里斯（Hispalis）景觀圖（圖3.7）。吳彬將近景更向後推，不過，在近景之後，畫面的發展卻頗為相似：畫家以橋樑及其他沿對角線分佈的繪畫元素，來引導我們的視線急遽地向斜上方推進。高且傾斜的地平線使兩件畫作的地面看上去都似乎由右下角向左上角傾。山水周圍以人群點綴，而遠處的人物則急遽地縮小。在吳彬的畫中，一股拉力將我們的視點從畫面右方近景的房舍及人物，陡然而筆直地提高至後方樹叢中採桑的人群，這種手法正與希斯帕里斯景觀圖右半畫幅所採取的矯飾風格（Mannerist）手法如出一轍。後圖中，近景處佈有一組比例較大的人物，而緊接在近景人物後方的，另有一批較小的人群，這使得觀者的視野急遽地向後壓縮至畫景深處。這兩件畫幅的效果，並不是像我們在凝視一個空間

3.6 吳彬（約活躍於 1568–1626）蠶市 冊頁 取自歲華紀勝圖冊（見圖 3.4）

3.7 佚名 希斯帕里斯景觀 銅版畫 取自布朗與荷根柏格編纂《全球城色》第 5 冊（科隆 1572–1616）

與視覺都很統一的景致的各個部位，而是像在觀看一系列座落在遠近不同距離的景點，好比我們是在閱讀一敘事篇章一般。歐洲北方風景畫的這種成規，對原本熟悉於用移動式視點來構圖的中國畫家而言，必定頗能接受，並將其視為是移動視點法的延伸。希斯帕里斯景觀圖在我們眼中看起來雖不自然，但這並非此處的重點。在某些特徵上，此圖與中國山水表現方式的相合特性，定也使其較諸一幅空間上更為統一的圖畫，更易為中國人所解讀，同時，也使其構圖方法更有利於中國畫家的使用。

同樣地，歐洲畫家在城市風景地圖中所沿用的鳥瞰視點表現法，應當有助於張宏一類的畫家，使他們在描繪高視點的景物時，能夠據以修正中國傳統中因襲成習，且較不忠實於視覺經驗的畫法。張宏在1627年的止園圖冊頁中，便曾經模仿像布朗與荷根柏格書中的法蘭克堡景觀圖（圖1.24）所用的鳥瞰畫法。這些歐洲的圖畫式地圖必定也讓中國人感到怪異；其特徵之一是：畫面中暗示了一個斜角度的景，這使得地平面不僅由近前向後上傾斜，同時也向兩側傾斜，因此，畫中的元素皆由下半部的角落，沿著斜對角線向上分佈。對於城市景觀圖的原繪者而言，這已是一種行之有年、且方便有效的畫法，可將主題本身最具可讀性與最能交待訊息的一面呈顯出來。此部城市圖集的編纂人之一，喬治・布朗（Georg Braun），即是基於此而偏好斜景，他曾言：「城鎮描繪之法，應使觀者得盡觀路徑與街道之全貌，同時，亦得窺每一建物與空地。」[22]可想而知，這種作法主要並不是為了要呈現自然主義的形象。但是，對中國人而言，由於他們對西洋畫家的意圖並不甚明瞭，而且也無法分辨樣式化與圖畫式表現法的區別，這種表現方式可能被他們視為是一種組織山水畫的新而有趣的技法，並且為數百年來的正觀景物繪法，提供了一條新奇的出路。在整個十七世紀期間，曾有

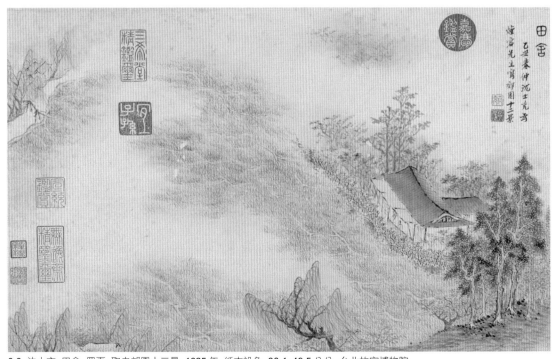

3.8 沈士充 田舍 冊頁 取自郊園十二景 1625年 紙本設色 30.1x49.5公分 台北故宮博物院

多位畫家嘗試變化此種佈局方式，其構圖極怪異，卻又似乎極具獨創性；唯有將這些畫作並置一處，其彼此間的相互關係，以及其與西洋銅版畫之間的援引關係，才會顯現出來。我們不應假設這些畫家都知道此一西洋來源，並且刻意對其作出回應。比較可能的現象則是：這類觀念乃是以逐漸擴散的方式傳開，而每一種畫本都比先前的版本更為遠離原來的西洋範例。

沈士充是董其昌的忘年之交，活躍於松江地區，曾於1625年以庭園景致作畫冊一部；當中有數幅冊頁，其景物依對角懸置，提供了極端的構圖範例（圖3.8）。沈士充與張宏相似，並不希冀營造出一確立的地平線、或者企圖穩定畫中的空間；他們圖中的景物都安置在畫面的邊緣地帶，隱入了雲霧或空白之中。十六世紀蘇州畫家擅長於繪畫庭園，不過，在這些較早的庭園畫中，畫家所精挑細選的造景元素——點綴之用的太湖石、樹木、亭閣等——都穩穩當當地排列在背景中，傳達著隱居與安逸的理想。沈士充的庭園景致則不穩定地斜傾著，且四面敞開，表現了一種與蘇州畫家不同、且令人不安的與世隔絕感。此中，人力所能控制的領域，曖昧不明地懸置在一個非理性的空間裡。

蘇州畫家邵彌有一部描繪夢境山水的畫冊，作於1638年，其中的一幅冊頁運用了斜景與傾斜的地平面，營造出一種詩意般的不真實感（圖3.9）。畫中，一人坐於池上的小屋中，等待著正從橋上走來的友人。在十六世紀的蘇州畫壇中，描寫文士隱逸生活的作品也頗盛行，但在當時的作品中，隱士及其避居之所也都安穩無慮地嵌藏在穩定的山水之間。在邵彌的冊頁裡，避世的觀念則透過歪曲的空間來表達——譬如畫面的右邊陡然地向上傾，而左邊則向下跌——好像要把畫中的空間從畫幅邊界以外的世界隔離開來一般。

3.9 邵彌（約活躍於 1620–1660）山水 冊頁 取自 1638 年山水冊 紙本設色 28.12x41.41 公分 西雅圖美術館

　　邵彌畫冊中的其他冊則是「漸隱」（fadeout）現象的顯著例子，「漸隱」手法使畫中形象看似真實，然卻無須融合於現實世界之中，因而提高了意象如夢似幻的特質。其中的一幅冊頁裡（圖3.10），一巨大的峭壁隱現在雲霧之間（我們應當注意到，畫面的傾斜感意味著峭壁並非完全以正面呈現），一佛寺或道觀座落於中央偏左的突岩之上，沿著峭壁細徑可抵此境，是另一個與世隔絕的意象。在另一冊頁中（圖3.11），畫幅全部的空間似乎都集注到左下角，並有一瀑布直落深淵。物象實體與細節並不貼附在畫幅的邊緣，而是沿一軸心，從左下角處依對角線向上延伸。此一格局頗類似沈士充的庭園景致，畫家同樣地將圖象懸置在畫幅的上下對角之間。

3.10
邵彌
（約活躍於 1620–1660）
山水　冊頁
取自 1638 年山水冊
（見圖 3.9）

3.11
邵彌
（約活躍於 1620–1660）
山水　冊頁
取自 1638 年山水冊
（見圖 3.9）

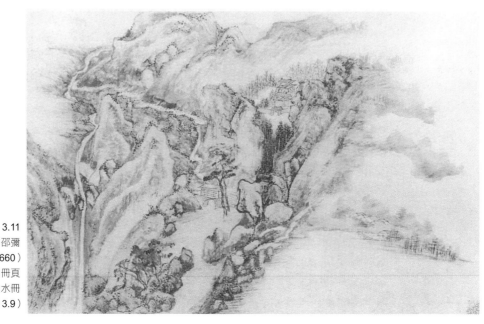

再一次地，我相信我們必得在西洋城市景觀圖的形式成規中，找出此種奇異構圖的靈感來源（圖3.12）。在這些景觀圖中，把主體從周圍的空間中抽離出來，亦即「漸隱」的手法，是為了藉以集中觀者的注意力，並避免去交待邊緣地帶的枝節。我們再度地看到：這些手法原本並不是繪畫藝術的成規，而是歐洲人在製作地圖時，所慣用的技法，但是它們卻被中國畫家所擷取，用以勾喚不真實的世界，而不是用來傳達現實世界的訊息。

董其昌的《江山秋霽圖》（圖2.22）是運用斜景與傾斜地平面的一個顯例。根據畫家自己的題款，此畫乃是仿元代大師黃公望的作品。而將《江山秋霽圖》和《田蒲河谷》（圖3.3）併在一處看，則鮮明地顯示出：除了以黃公望為範本，董其昌的作品也仰賴了他不太願意承認的畫源。應當強調的是，眼前我們所討論的構圖手法，在中國的傳統中，並無法找到足以令人信服的先例。此處的兩件作品中，綿延的山脈都是由重複的幾何造形單位所組成，並依平行的走向座落在傾斜的地面上。這兩幅畫作也都以強烈的明暗對比作為畫面的基調。在此，如果說董其昌有意識地模仿了西洋作品，這種可能性實在不大；比較妥切的假設是：畫家在觀看西洋版畫或其他類似的圖畫之後，心中就已深植想要據此新的範本來建構山水的意念。這種過程乃是不自覺的，同時也是無法逆轉的；即使是畫家很自覺地想不被影響，然一旦看了畫，他便再也無法回到「未曾」觀看的狀態。新的意象和結構一旦進入他的視覺記憶之中，便可隨意喚出，或是不由自主地湧現。

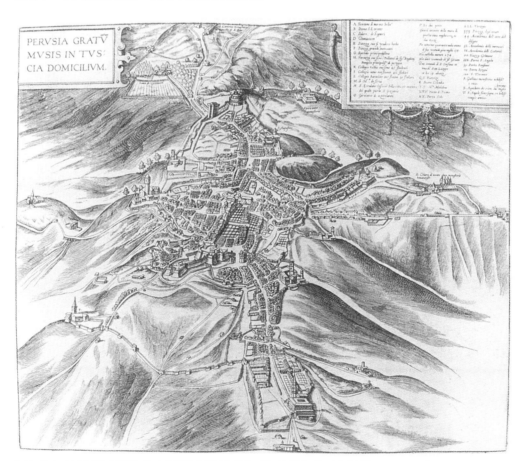

3.12 佚名 城市景觀 銅版畫 取自布朗與荷根柏格編纂《全球城色》第4冊（科隆 1572–1616）

3.13
趙左
（約活躍於 1610–1630）
寒崖積雪  1616 年
軸 紙本淺設色
211.5x76 公分
台北故宮博物院

3.14
圖 3.15 的局部

　　雖然沒有證據顯示董其昌確曾遇過利瑪竇，但此一可能性極高，因為他在北京和南京的時候，適逢利瑪竇也在彼處，兩人的社交圈也相合。徐弘基是南京的權貴暨收藏家，世襲魏國公的封號，不僅是董其昌的朋友，也曾是其藝術的贊助人；他曾經款待過利瑪竇，而利瑪竇形容他的住所為「真王者之流的宮殿」。董其昌曾經在自己閱覽過的一篇關乎天主教義的文論中，下過眉批。文論中引利瑪竇所言「生年雖已半百，然半嘗存」之語云云，董其昌批論此與佛家無常觀念並無二致。[23]董其昌這種反應乃是意料中的事；如果有人說他在畫中運用了西洋風格的質素，董其昌必定會替自己在中國畫史中找到前例，儘管他所找到了例證可能極為似是而非。當代的中國學者之中，還有許多是承繼董其昌的精神衣鉢的，他們至今仍採取相同的策略。

　　從董其昌的至交趙左在山水畫中所明白出顯現的西洋影響痕跡來看，董其昌熟稔西洋畫的可能性益形鞏固。趙左畫中的一些段落，譬如署年1616年的《寒崖積雪》圖中的圓石與地塊（圖3.13），顯示了驚人的光影幻像的處理。同樣地，這種效果完全不是自然主義式的；在一幅這麼傳統的山水之中，突兀地引用這些含體積量感的造形，這種經營方式無疑是異乎尋常的。

　　趙左其他的作品中包含了更為驚人的視幻段落。當我們把1615年《寒江草閣》的上半部單獨呈現時（圖3.15），畫中受雲霧籠罩、且側面向光的群峯，看上去真有如攝影一般的效果。其筆觸如此輕柔，完全使人忘卻了筆法的存在。在畫幅的其餘部分，畫家運用了相當傳統的形象，僅僅描繪了文士隱居河谷的情景（圖3.14）。

3.15
趙左（約活躍於 1610–1630）
寒江草閣 1615 年
軸 紙本淺設色
160x51.8 公分
台北故宮博物院

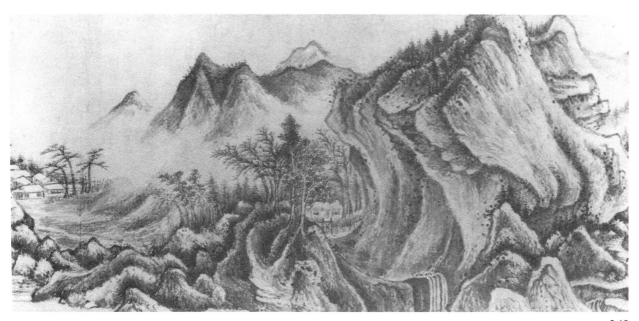

3.16
趙左（約活躍於 1610–1630）
谿山高隱圖
1609–1610 年 卷（局部）
紙本水墨 縱 31.25 公分
加州柏克萊景元齋藏

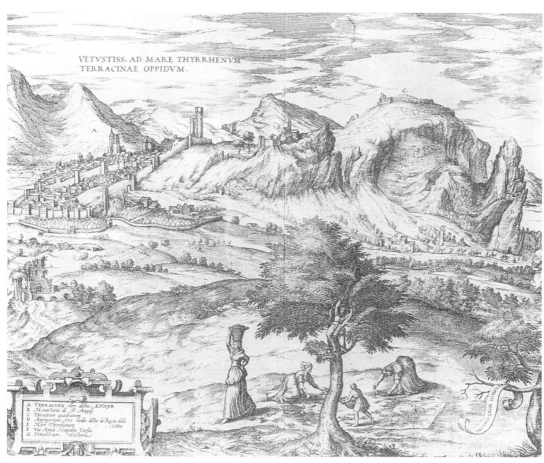

3.17 佚名 特拉奇那景觀 銅版畫 取自布朗與荷根柏格編《全球城色》第 3 冊（科隆 1572–1616）

3.18
董其昌（1555–1636）
山水 1612 年
軸 紙本水墨
154.7x70 公分
台北故宮博物院

趙左最早署有年款的作品是1609–10年間的《谿山高隱圖》卷。卷中也有側面向光的山峯，隱聳於凹谷之上，谷中一文士側坐於茅屋中，近景為一渦漩怪狀的地形；經由此處山間的窄徑，隱約可見茅屋及當中文士（圖3.16）。趙左的範本必定是布朗與荷根柏格書中的特拉奇那（Terracina）景觀圖一類的銅版畫（圖3.17）。在特拉奇那景觀圖裡，側面受光的圓錐形山巒出現在左邊遠景處，與趙左相似的地質形態則位於右側。在趙左的畫中，山石地表的凹凸明暗係由不明確的筆觸層層堆疊而成，其意圖似乎更接近於西方技法中的點描法、或油畫中的明暗對照法，而比較不像中國的皴法。

趙左的手卷上鈐有董其昌的印記，顯示董其昌知悉此畫。以他們兩人親密的交遊，我們在董其昌這一時期的作品中發現類似的段落，也就不足為怪。1612年的《山水》軸（圖3.18）即為一例。如細部圖所示（圖3.19），近景的岩石係以強烈的光影模塑，樹幹亦顯明暗。無例外地，董其昌為此一畫法徵引了中國古代的權威之論。他在別處寫道：「古人論畫有云下筆便有凹凸之形。」[24] 然而，在中國畫史中，此種技法唯一可能的淵源乃是五百年前的北宋時期，而且是出於董其昌並不重視的郭熙一派的山水中。董其昌極不可能從郭熙的作品之中吸取此種風格特徵，而不言及郭熙風格乃是其作畫的來源；相反地，他受西洋畫啟迪的可能性似乎更大一些。

如前所引，利瑪竇與龍華民曾經記述中國人對明暗對照法頗感著迷。即便無此言證，我們也能從晚明的繪畫中得知此點，而在許多始料未及之處，發現到畫家模仿此法的痕跡。如利瑪竇所言，中國人往往誤西洋圖畫為雕塑，此中所指，必是如納達爾（Nadal）所著有關基

3.19 圖 3.18 的局部

督生平《福音史事圖解》一書中，銅版畫插圖所呈現的戲劇性光影的營造。但是，將這些圖畫看做是雕塑，並不等於就是將它們看作是真實可信的形象；如果這兩者可以等同的話，那麼立體（3-D）電影的發明自也應當在電影史上開創出一個寫實主義的新時代，而不應當迅速地淪為創造恐怖幻想的形式工具了。可以確定的是，強調其圓柱狀的樹木、以及褶紋陰影很深的長袍，可以被視為是逼近於某些視覺經驗的描寫，但是，那位於遠方，但卻明顯如幻象般的城市，或者是花園中乘固態雲從天而降，顯現在基督面前的天使，又該如何看待呢（圖3.20）？在中國觀者眼中，這些版畫裡的視覺幻象與心靈幻想勢必已無從區分；反應在中國畫家的作品當中，此二者之間也同樣不可辨別，他們運用明暗對照技法，主要是為了創

3.20　佚名　蓋色緬花園中的基督　銅版畫　取自納達爾《福音史事圖解》（安特衛普，1593）

造一種幻覺，使人以為畫中所出現者，乃是實質的存在，然而，他們所描繪的絕非真實的世界，而是不可能存在的世界的幻象。在吳彬的畫中，和從天而降的天使相當的，乃是一龍騰躍於如石一般的雲霧之上，顯現在羅漢的眼睛上方（圖3.21）。畫中右上角落的樹木糾結成極怪異的形狀，並以暗影烘托，營造出整齊得極不自然的圓柱感。[25]

3.21 吳彬（約活躍於 1568–1626）羅漢 1601 年 軸（局部） 紙本設色 151.1x80.7 公分 台北故宮博物院

在衣褶上施以濃重的陰影，使人物看起來如塑像一般，這種技法的模仿，我們可以在某佚名畫家所作的羅漢圖畫冊中看到。此畫冊約作於明末或清初（圖3.22）；畫家誇張了衣袍僵硬、以及褶痕深刻的樣態，使人無法感覺它是真實的布料──實則，納達爾書中插圖的衣袍也與此相去不遠。原本的視覺幻象技法，在此被極度地運用，目的在於強塑想像人物的實體存在感，使人誤以為真。

在較出色畫家的作品之中，譬如人物畫家崔子忠等，其明暗對比雖然比較不顯著，但卻同樣有石塊般的僵硬感。我們引崔子忠一幅作品的局部為例。這是一幅作於1640年的作品，描寫蘇東坡與其文友正在梧桐樹下珍賞古玩的情景（圖3.23）。一般都尊崔子忠為復古主義大師，專事人物畫高古意態的模仿，這一說法頗為適切。在衣褶上施加明暗的技法，的確可在唐代、以及更早的繪畫中找到先例，這是早期隨著佛教而來的西方影響餘波。然而，我們必須再一次地說，這種技法在整整一千年之後有所復興，且其時正值西洋畫以明暗對照法的特色震驚中國人之際，這種現象實在不能以巧合視之。

3.22
佚名（明末或清初）
羅漢 冊頁
絹底染色後施以白彩
弗利爾藝廊

3.23 崔子忠（約活躍於 1600–1644）桐陰博古圖 1640 年 軸（局部）紙本設色 181.2x75.3 公分 台北故宮博物院

　　不過，中國人卻覺得：認同於遙遠過去的西方影響，要比承認眼前的西洋影響來得容易。任何經過認定的唐代或更早的技法，實則都可視為是中國固有傳統的一部份。顧起元於1618年寫道：「歐邏巴國人利瑪竇者，言畫有凹凸之法，今世無解此者。」繼而又引徵古書《建康實錄》中，所描述六世紀大師張僧繇作於寺門上的凹凸花畫，云：「遠望暈如凹凸，就視即平。」顧起元最後結論道：「乃知古來西域自有此畫法，而僧繇已先得之。」[26] 這是一極為典型的中國式觀感：凡古籍中可考者，即可予以某種認可，至於眼前新奇或創新的事物則總是可疑的。十七世紀下半葉的鑑賞家暨收藏家周亮工，也同樣宣稱自己在尉遲乙僧──七世紀期間活躍於唐都長安的于闐畫家──的作品中，發現了中國早期運用西洋油畫技法的先例。周亮工寫云：「按尉遲乙僧外國人，作佛像甚佳，用色沈著，堆起絹素。今西洋蠟絹畫，是尉遲遺意。」[27] 不過，他在此處誤西洋油彩為蠟。

　　畫家有時也會依循相同的模式，為自己得自於西洋畫法的啟示找尋中國古代的先例。譬如董其昌、趙左、藍瑛（圖3.24）、以及其他畫家等，當他們施重彩，不描輪廓線，以「沒骨」法繪畫山水時，其題款總是說他們乃是模仿張僧繇或唐代山水畫家楊昇。其實，更可能的則是：這種風格突然地出現在十七世紀初，乃是代表了畫家對西洋油畫的一種反應。十七世紀稍後，南京的山水畫大家龔賢則為自己的畫作徵引了許多模仿的來源，其中包括了如米芾、倪瓚、盧鴻等風格迥異的畫家，然則，龔賢從這些大師身上所獲得的，實不及他從西洋版畫中所獲得的多。

3.24
藍瑛（1585–1660 以後）
白雲紅樹圖　1658 年
軸（局部）
絹本設色
189.4x48 公分
北京故宮博物院

　　我在前面已經提到，中國對西方繪畫的反應，正好與其在哲學和科學上的反應有平行之處。我在第一章引述了某位晚明文士指控利瑪竇之辭，他說利氏企圖將包藏禍萌的外國技藝引進中國，然卻不了解「此等技藝，原在吾儒覆載之中」。其實利瑪竇本人亦鼓勵這一類的議論，當時耶穌會的策略之一，即希望藉著調和天主教義與中國早期的思想，期使天主教更容易為中國知識階層所接受。在寫於1590年代，而出版於1603年的〈天主實義〉中，利瑪竇力陳，中國早期的儒家經典中，早已表達了對昊天上帝與自然法則的信仰，而天主教僅不過是儒家精華的體現罷了。利瑪竇認為，中國思想步入錯誤之途，始自於佛教傳入中國，在他眼中，佛教乃是天主教在中國的真正敵人。反對利瑪竇觀念的——可想而知，係由佛教徒與信佛的文人士大夫所領導——則以出現於較晚期、且受佛、道強烈影響的新儒學作為其訴求，否認新儒學三教合一的學說乃是歪曲了原始儒學的本意。在他們認為，最能體現中國早期思想的精華者，乃是中國自己後來的發展脈絡，因此，佯稱恢復真理的西洋教義乃是令人不解且無用的。表現在中國的繪畫上，其反應也是屬於同一類型，事實上，這等於是說：像這些看似新奇的技法，或是種種我們所欲得之於西方的事物，中國在許多世紀以前藝術之中，早已有所知，即使後來為人所遺忘，我們亦可隨時恢復之，無需下求於西洋傳統。

　　在十七世紀的繪畫裡，最顯著、且最具藝術史意義的重要事件，便是北宋山水風格的復興，這當中涵攝了中國固有的技法、以及中國人對外來刺激的反響——這兩者互相輻輳。北宋（或宋初）階段的山水作品是中國繪畫史上最為崇高的成就，同時，也是客觀描述性手法最為極致的體現，其旨在於重現自然。在沈寂了五百年之後（十四、十五世紀一些仿李成、郭熙風格、以及少數其他畫家除外），北宋風格再度為明末畫家所刻意重拾，其中尤以南京一地的畫家為最。戴明說是此中畫家之一，他曾在自己畫作上的題識中寫道：「北宋人筆意不傳久矣，今偶拾以當松江。」——松江派者，即董其昌為首之派也，其不自然、且帶有風格自覺的山水，正好是反北宋價值觀的極端。[28]

　　這些價值觀可以拿北宋晚期的一幅無名款《秋山晚翠》山水軸作為代表（圖3.25）。我在這裡提出此一畫軸，絕不是以它作為此一類型山水存世的最佳典範，而是以它做為晚明復古大師們所必然知悉的一個畫例——其上題有戴明說的好友王鐸的贊語。對晚明畫家而言，此畫與那些距明代較近的古畫不同，富有體積量感的山石地塊，而且是以光影塑造成形，山石地表的肌理感則是由富描述力的筆法點化而成，形寫出風侵雨露的堅石與受蝕的土地質感。當觀者來到這樣的一張畫幅之前，他所感應的，並非僅是某件古物，而是如親歷自然之景一般，心有共鳴。有宋一代的作家便稱頌宋代早期山水畫，言及使人如有「真在此山中」之感。

　　對晚明一代而言，由於此種繪畫觀念過於古老，因而在本質上，無異乎嶄新的觀念一般。問題則在於：何以此一觀念恰好在此時重顯於繪畫之中？循著戴明說的題識，我們或可回答：這乃是對董其昌的極端形式主義的一種反動。再者，我們或許也可以考諸文獻而提

3.25
佚名（11–12 世紀）
舊傳關仝
秋山晚翠
軸 絹本淺設色
140.5x57.3 公分
台北故宮博物院

出：在南京一地，因為有著如吳彬等具備畫院訓練的畫家，再且，也因收藏家藏有北宋作品可供揣摩，這兩個條件同時而生，故而給予北宋風格復興的機會。

上述二者都是不可忽視的動因，然而，卻也都無法完全解釋這一現象。以包圍凹陷空間的大塊面和渾圓的造形來建構圖畫，使觀者受到吸引而進入畫中世界，從而得見詭異撼人的地質構成，並生驚畏之感，這種繪畫的觀念，我相信是經由歐洲銅版畫的引介，而重新萌生於中國畫家心中的。如果我們試著去想像晚明觀者對西洋版畫的可能反應，並牢記中國人向來便以傳統為先為重，那麼，布朗與荷根柏格書中的另一幅《西班牙聖艾瑞安（St. Adrain）山景圖》（圖3.26），可能可以用來說明上述現象是如何發生的。中國觀者必定覺得此圖的景致怪異，然其再現的方式卻又出奇地給人一種熟悉感。

發現西洋畫與自己北宋時期的山水畫有著某種神秘的相似之處，這種認知必定使中國人的注意力再度集中於自己傳統中此一段久已為人忽略的篇章。由斜傾、推擠的量塊所造成的動感；藉高光和暗影所塑造出來的強有力的渾圓感；岩壁層層的堆疊和分裂成縫，引導觀者的視線沿著岩表向後延伸；由枝葉繁茂的樹木所形成的對比性的淺平樣式；以及，整合細筆所描繪的局部，使之融會於較大的畫面結構之中──凡此種種，都可視為是舊傳統與新傳統、中國繪畫與西洋繪畫中所共有的，唯獨這其中，一個繪畫主體乃是根深蒂固在中國自己的歷史傳統之中，而另一個主體則源自於中國以外的時空領域，驀然地在此時同現於中國的土地之上。所有這一切都在一時之間，回流到了中國人所共有的形式與風格觀念的資料庫中，而為中國畫家所擷取運用。[29]

3.26 佚名 西班牙聖艾瑞山景圖 銅版畫 取自布朗與荷根柏格編纂《全球城色》第5冊（見圖3.7）

3.27 董其昌（1555–1636）山水　圖 3.18 的局部

　　如前所指出，連董其昌本人亦不免受此影響。雖則董其昌大抵仍致力於南宗較溫和、且較抽象的風格，有時候，他也追求厚重與巨嶂式的雄偉效果，譬如他作於1612年的山水軸；我們此處所見，乃是該作品的上半部份（圖3.27）。董其昌因技法所限，無法創造出如視覺所見的自然形象，即便他意欲如此，也無能致之。原本在其他畫家可能用來經營視幻效果的技法，一旦到了董其昌筆下，便祇能用來賦予峯巒一股富壓迫力的形體感。

　　北宋風格的復興係以吳彬為中心人物。如前所見，我們已知有幾位畫家在作品之中，至為明白地顯現了其確曾受到西洋的影響，吳彬也是其中一員。而在時間上，吳彬以北宋式的山水風格作畫，正好與他著迷於西洋風格一事相契合；基於此，吾人似乎更應該相信這兩個現象之間乃是有著彼此連動關係的。在其署年1615年的《溪山絕塵圖》軸中（圖3.28），吳彬喚起了巨嶂式山水的壯麗之感。畫家因有超俗的技法，故而能夠再造畫史早期的山水形態，尤其是他為形象賦予了一種真實的存在感，這些都是董其昌所無法做到的。然而，吳彬所呈現的卻是夢境、或虛幻的山水，畫面裡，糾纏拱曲的岩石巨塊繞匝著岩穴與溪澗，或者是迷思般地隱失於雲霧之中。

　　以不殫其煩的具象再現技法來描繪幻境般的景色（一如二十世紀超現實主義畫家之所為），逼使觀者產生一種曖昧難辨的感受，此中，真實感與不真實感互相交替，並且以令人不安的方式彼此牴牾。無論畫中形象如何地令人難以置信，其真實感的營造卻可經由畫家的風格之筆，而得到肯定。吳彬在畫中堅稱自己所描繪的，乃是自然景致的真實片段，而中國人對其畫作的品評也都循此基調。《畫史會要》一書成於吳彬歿後不久，我們在其中找到了一段對吳彬的描述：「布置絕不摹古，皆對真景描寫，故小勢最為出奇。一時觀者無不驚詫。」另一稍後的畫論《明畫錄》，則稱吳彬所畫者，皆山水即景也。縱使到了今日，中國學者仍堅持吳彬畫境之奇，乃是源自於他在福建或四川之所見，而無法歸諸為畫家心靈想像的飛躍。[30]

　　雖則吳彬在福建與四川兩地的遊歷，必然對其繪畫有所影響，但是，企圖將吳彬歸類為與張宏同類的畫家，認為他也形寫眼之所見，這樣的觀點實在無法使我們真正進一步地了解他。我曾在一篇有關吳彬的論文中力主：吳彬最有成就、最予人深刻印象的晚期山水，其形象的威力與意義多得自於畫史裡既存的理想意象，亦即宋初的古典山水類型，而此意象在經過畫家極富表現力的變形之後，仍維持其可讀的特性。以吳彬無年款的《方壺員嶠圖》軸而言（圖3.29），此畫所呈現出的理想意象，若要從存世古畫中尋其源頭，則以范寬作於十一世紀初的《谿山行旅圖》（圖1.12）最為合適。在范寬這件作品中，主宰畫面構圖的，乃是一個龐大而穩定的形體，然而，在吳彬的畫中，此一龐大而穩定的形體則臣屈於劇烈的扭曲之下，牴觸了原《谿山行旅圖》中所表現出的理性秩序觀；吳彬以諸多怪異的地質構成，和不一致的空間關係等，刻意營造了一種無理性感。

　　雖然畫中的無理性感是畫家所刻意引發的，然而，就某些部份而言，這種變形也是無

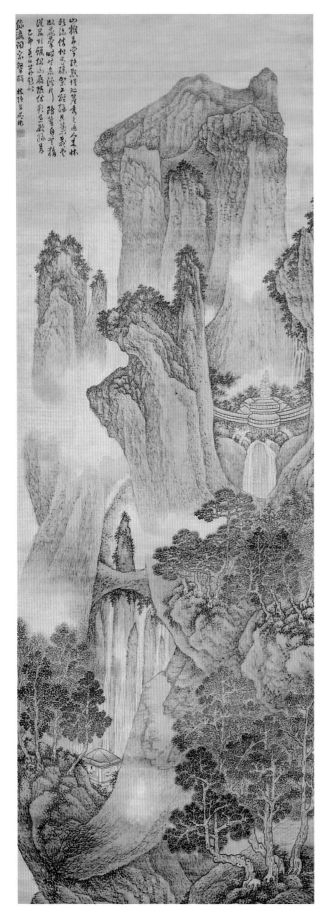

3.28
吳彬（約活躍於 1568–1626）
谿山絕塵圖
1615 年 軸
綾本淺設色
255x82.2 公分
東京橋本太乙氏藏

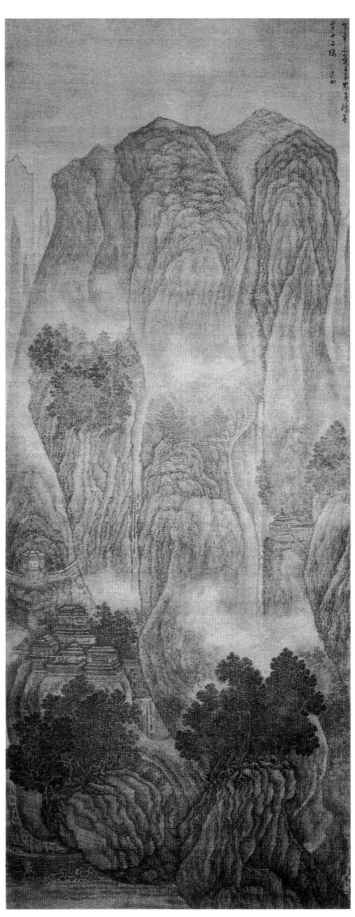

3.29
吳彬
（約活躍於 1568–1626）
方壺員嶠圖
軸 絹本淺設色
210.78x83.63 公分
加州柏克萊景元齋藏

可避免的：一位像吳彬這樣的畫家，他可能有能力重新捕捉北宋山水風格中的許多特色，重現北宋山水中令人敬畏的特質、以及其中的描述性手法，但是，北宋山水所傳遞出的終極訊息，卻是無法重現的。范寬的作品體現了宋代新儒學的理想，在此理想中，客體世界是一個連貫的有機體，足為人類的行為及社會效法。但是，這樣的理想早在晚明之前的數百年裡，就已經失去其大部份的權威性。在吳彬的山水背後，我們見到了一種體驗世界的方式，那是晚明思想裡所特有的一種較為主觀的思想型態；在此之中，畫家所感受到的乃是一個苦悶的世界，是中國人因受晚明政治與社會崩解之迫，而有所悲戚之感。如此一來，北宋山水類型所原本具有的意義，便因而反轉過來：本來是對自然景致的描繪，如今卻被用來表現人心的失序感。我曾在第二章裡提出，我們可以用類似的方法來解讀董其昌的某些山水作品，而且，此一讀法也適用於十七世紀獨創主義（Individualist）大師們的許多最為優秀的創作。如果我們思索晚明的山水畫中，究竟有多少成份是顯現了對客體世界的一種解脫，而究竟又有多少成份是代表一種遁入夢幻山水的心態。再或者，究竟其顯現了多大程度的抽象變形？其中的仿古成份又有多少？甚或，究竟在何種程度上，晚明的山水繪畫可以說是以上諸可能現象的總合？由以上的思考，我們可以明瞭吳彬與董其昌是如何地各以不同的方式，而成為自己時代的表徵，然則，當其時，張宏卻顯得與時代格格不入。

　　吳彬在其山水之中，勾喚起了幾種時間與空間的遙不可及感——距離今日，北宋一代乃遙不可及也；福建與四川兩地雖可履及，然卻仍遙遠至極；西洋國度則既無可履及，且亦遙不知其極——畫家以此方式來彰顯其夢幻山水中的一種心理渺茫感，以別於日常俗世的經驗。在一幅題為《陡壑飛泉》的巨型掛軸中（圖3.30），我們見到了一更為驚人的幻夢之景，畫中山峯化為一巨大的有機體，形狀極不自然，與其說它是因風侵雨蝕，或是因其他自然的演變而有此結果，還不如當它是某種植物或菌類的繁殖，且其成長絲毫無法以大地法則拘限之。自然主義乃宋代繪畫之主宰，然而，在此畫作之中，原來存在於自然主義之中的造形約束力，已經沒有了法力，不過，宋代山水的理想意象卻仍駐留在吳彬此一山水背後的深處——也正因如此，台北故宮博物院的著錄迄今仍錄吳彬此作為無名款的宋畫。此一畫幅除了保留巨嶂式的構圖之外，還包括了宋代山水原型中極具視覺說服力的要素：譬如，強而有力的立體性，以及特富質感的山石地塊；雲霧迷漫縹緲於山石地塊之間，因而造成空間上的分割感；以及，精細描繪的樓閣與橋樑等。與印度的理想境界不同，中國人的出世理想一向就不是為了追求感官形式的超越，以求能夠進入一種抽象的存在狀態；舉例而言，中國對道教洞天仙境的描寫與敘述，便頗富感官性的意象。吳彬畫作的原意可能就是在表現道家仙境——《方壺圓嶠圖》（圖3.29）的七言對句便暗示著這樣的涵義——畫家極盡技法之可能，具體地將自然景致呈現出來，以投諸於我們的知覺感官。

　　看來我們似乎已經偏離了本題，中國畫家在接觸了西洋銅版畫之後，其所受到的影響究竟如何呢？可想而知，要在《陡壑飛泉》這樣的一幅作品中找尋出西洋影響的脈絡，那是

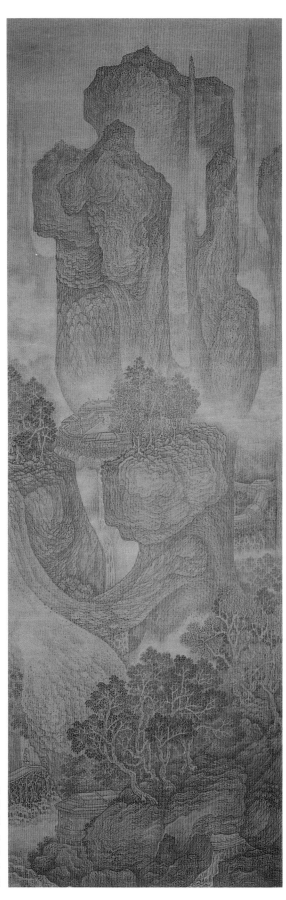

3.30
吳彬
（約活躍於 1568–1626）
陡壑飛泉
軸　絹本水墨
252.7x82.1 公分
台北故宮博物院

極困難的一件事，而在此處，我將吳彬的山水和納達爾《基督傳》一書的另一幅插圖（圖
3.31）極不相稱地並置在一起，其真正的用意並不是想以平常的眼光來證明這兩者之間的影
響關連。不過，我想指出的是，在吳彬的繪畫之中，以氣勢撼人的意象來營創出並不實際存
在的世界，這種創作基調的靈感泉源，或有可能是得自於觀看西洋畫的視覺經驗——在這些
西洋作品之中，原畫家們為虛幻的事物賦予了實在的形體。文獻的記載告訴我們，中國人對
這樣的圖畫大感驚詫，且難以相信其非雕塑之作，但是，這很不同於接受這些圖畫，並將其
視為是對實景的忠實再現——中國人不可能用這種心態去接受西洋圖畫，原因可說明如下。
首先，這些西洋畫的題材不但帶有異國風貌——畫中人物的服飾怪異，且樹木、走獸與城市

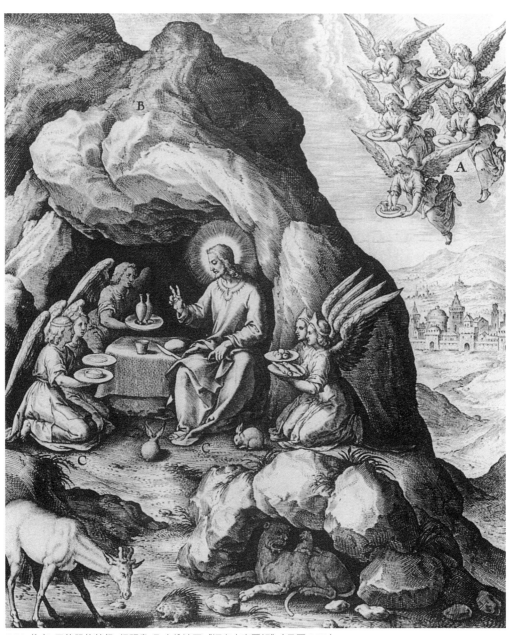

3.31 佚名 天使服侍基督 銅版畫 取自納達爾《福音史事圖解》（見圖 3.20）

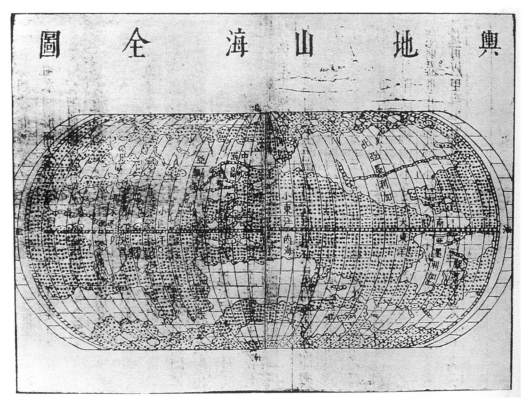

3.32 中國地圖 依據利瑪竇之世界全圖所製 複製自李約瑟《中國科技文明史》第 3 冊（劍橋，1959）頁 582

也都前所未見——而且，有許多作品乃是表現外國宗教裡的怪異信仰，在那樣的信仰裡，人行走於水面上，而極富肉感的少女則沈重地在空中鼓翼飛翔。再者，西洋畫家所使用的再現技法之成規不僅是中國人不熟悉的，且無疑也是他們所難以解讀的。最後一點，在中國人眼中，西洋畫家並不擅長於描繪山水。他們的肖像畫與聖母像可能如鏡中影像一般地眩目逼真，但是，依中國傳統標準來看，畫山、石、樹木所需的，並不僅是視幻技法，而在這方面，西洋畫家便不可能極具說服力地表現景物。換了任何一位優秀的中國畫家，祇要他取法自己本土的傳統，便可繪畫出看起來更為逼真的巖石，比西洋圖畫更要來得接近自然原景。使中國觀者感到印象深刻的，反而可能是西洋畫中，山石神秘變形的特性，亦即其黏稠的流動感與皺褶般的質表，以及受這些山石所環繞的幽深黑洞等。這一切看起來都極度地不真實，但是，由於其具有迫人的體積量感，且又無可迴避地盤據在我們眼前：我相信，吳彬及其他某些中國畫家所了解到、並據以發揚光大的，便是西洋形象中的這種雙重特質。吳彬畫中雕塑般的量塊並無法在北宋山水中找到真正的前例，這些量塊自闢門徑，強行地逼進觀者的意識界中，一如夢境中、或擾攘不安的幻景中的超真實形象一般。以山水畫來呈現另外的世界，且求其視覺上的說服力，這種作法對中國畫家而言，並非完全前所未見，但是，十七世紀有這麼多畫家採用了這樣的作法，我認為多半是由於他們正面接觸了西洋的宗教畫與外國景致圖中所表現的世界，而這些圖畫都是由耶穌會教士所引進的。

西洋畫必曾為中國觀者帶來了複雜的心理衝擊，這點可從明末一篇反天主教的文章略見

端倪。作者在文中抨擊利瑪竇所製之《輿地山海全圖》（圖3.32）；此地圖廣受翻印，首度讓中國人見到自己的國度在地球表面上所佔的渺小面積。再者，中國人亦因此圖而感困擾，因為圖中並未將中國置於正中央處。³¹該文的作者指責利瑪竇的地圖「及洸洋舍渺，直欺以其目之所不能見，足之所不能至，無可按聽耳。」又云：「真所謂畫工之畫鬼魅也。」³²此處的典故乃是源自於中國古代一位畫家的觀察，他說鬼魅易畫，因為鬼魅無形，難以求證。這位晚明作家也持相似的庸俗之論，凡是在藝術上無法求證的形象，或是推而廣之，凡是在地圖裡表現地理位置、形狀、與大小等皆無可考的國度者，一概加以反對。相同的反對見解，也可用來針對西洋書籍中的銅版畫：在視覺上，真景的再現究竟止於何處，而幻想之境又始於何時，這都是中國人所無從知悉的。但是，我相信，多位十七世紀畫家所歡賞，並據以模仿的，正是西洋形象中這種無以求證的特質。這些形象解放了中國畫家的想像力，使他得握絕對的主宰力，以創造出他自己的幻景世界。龔賢的繪畫即屬此類，他曾在畫中言及其所表現者，乃「人所未到之境」。

　　活躍於十七世紀晚期的一些次要的山水畫家──如揚州畫家李寅（圖3.33）、以及某不知名的藍瑛追隨者（圖3.34）──頗為這種新的表現形態所吸引，並將之運用於怪異的創作裡。在西洋技法中，畫家引導觀者的視線進入畫中深處，而在李寅的作品裡，景深的經營係沿著一連串擺盪的弧線，不自然地向後退入，可以說是對西洋法的一種拙劣模仿，同樣地，畫中的明暗處理也是對西洋明暗對照法的一種劣質仿作。在此畫中，旅人三五成群，或沿山徑行進，或棲店歇息。畫家不顧一切理則，堅信自己所表現者，乃是可信可遊的世界。這一類奇幻、且不具嚴肅性的圖畫流行於當時，想必也使中國人更加無法苟同於此類西洋的技法；到了十八世紀初期以後，這一類的技法便幾乎完全從中國消失殆盡了。

　　我們將簡要地以另一位畫家項聖謨（1597–1658）來總結本章。項聖謨是明代最了不起的收藏家項元汴之孫，同時也是董其昌的忘年之交。他習畫乃是以臨仿家中所藏的古畫入手。在明代覆亡之前，他依賴祖產，得以享受畫家暨審美家的優裕生活，但是，當滿清於1645年攻陷南京城時，他拋棄了項氏祖業與藝術收藏，偕家人避難南方。甲申之變後的數年間，他不得已而鬻畫維生，同時，據李鑄晉晚近的一篇論文指出，³³項聖謨自此時起，也開始在畫中明顯地以象徵的手法來表達其對明朝覆亡的悲痛，以及他作為一個明代遺民的故國之情。

　　1649年的畫冊中，有一冊頁（圖3.35），一如題詩所明確指出，畫中枝幹壯碩的巨樹乃是中國自己，挺立在世界的中央。而日落紅霞除了象徵衰亡，並勾起思舊之情外，也可解釋為畫家對明代王室的一種追思禮贊──明代「朱」氏王朝，「朱」即紅色也。巨樹的圓柱感係以明暗烘托，再次地顯出其某種程度的西化技法，而畫中景致的用色亦然，尤其是天空、樹葉、與矮樹叢等，都純粹用彩色描繪，這種非中國所固有的作畫特性，我們可以在布朗與荷根柏格手工著色的圖畫書、以及其他的西洋銅版畫作品中，找到相似的例子。在此，畫家

3.33
李寅
（活躍於 17 世紀末～ 18 世紀初）
仿郭熙山水
軸　絹本設色？
複製自《宋元明清名畫大觀》
（東京，1931）圖 34

3.34
佚名（清初）
山水　軸
絹本設色
192.9x74.4 公分
弗利爾藝廊

3.35 項聖謨（1597–1658）山水　1649年　冊頁　紙本設色　25.63x32.5公分　紐約王季遷收藏

運用了西洋的質素，在這陳腔老調的風格充斥的時代裡，眾人的知覺已經麻木僵化，項聖謨闢出了一條路徑，為其冊頁賦予了一股特異的氣質，也或許是一種深切痛刺的感受吧。

　　項聖謨主要的畫作是一系列完成於1626至1648年間的手卷，其內容在於謳歌文士隱逸的生活。其中最精的一部手卷並無年款，現藏於台北故宮博物院。在此手卷中，我們一方面看到無可容人通行的巨巖群幾乎要衝出畫面，從而逼進觀畫者所在的空間裡來，另一方面，我們也見到田園的景致向畫中深處退入展進，藉著這兩股力量的交替，項聖謨以繪畫的形式表達了隱居生活的單純面，以及與社會疏離的雙重主題。卷首的巖石與樹叢（圖3.36）係以視幻技法描繪，再度顯露出項氏混合了西洋風格，但是，這不過是較大現象中的一個表徵而已。在明末時期，彷彿有一扇門打開了，允許中國繪畫、或中國繪畫的某些部份受到潤澤，突然之間，繪畫中充滿了空氣、光、與空間感。其他的部份則基於畫家的選擇，仍舊閉守原態。但是，重要的是，此時畫家的選擇已不像以前那樣窄少了。

　　在晚明以前，畫家所進行的風格實驗，似乎祇是對眼前固有的風格體系加以溫和的變化，無論是在個人風格的表現上，或是朝自然主義的方向發展，他們僅能作出極為有限的調整。基本上，既有的風格成規似乎是牢不可破的，即便是最具獨特色彩、或非正統的大師，也仍舊遵此規範。到了晚明，可能性則遠為擴大了。畫家如董其昌者，可以創造出遠比以往抽象、且刻意營造的造形系統，他們探索紙墨的世界，以其極特殊的方式，喚起觀者在觸感

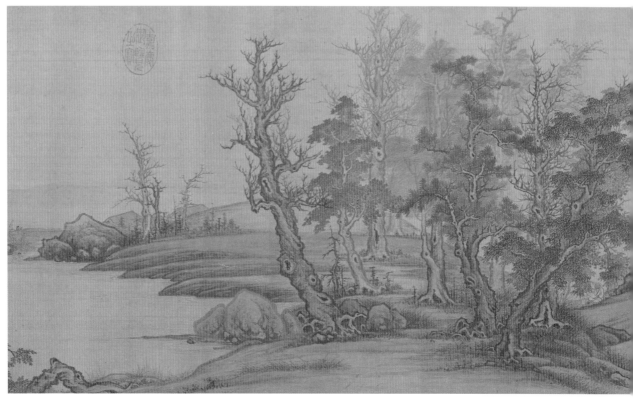

3.36　項聖謨（1597–1658）後招隱圖　卷（局部，右段）絹本設色　縱 32.4 公分　台北故宮博物院

3.37　項聖謨（1597–1658）後招隱圖　卷（局部，中段）（見圖 3.36）

與空間上的感受。其他如吳彬和項聖謨之流的畫家，他們對視覺現象的掌握力較強，能夠在真實與虛幻之間來去自如；他們選擇性地運用幻覺技法以贏得觀者的視覺信任，如此，便於引領其進入想像之旅，進而為觀者提供種種幻境般的山水景象，期使觀者肯定這些幻象具有獨樹一格的真實性。

在項聖謨畫作的卷尾部份（圖3.37），有一連串依對角線分佈的山脊，將我們帶領至一岩石眾多的河岸，而後，此一河岸開始出現坑洞與蝕孔，進而穿入了一個中空的幽深石穴。在此景的後方，可以看見一條河岸線漸次地隱入霧氣之中。無論我們是以地質學、風水、或道教的詮釋方式來解讀這些造形的構成，這些結構都具有使堅實量塊崩解的作用，使我們能夠進一步地遠離凡塵俗世。從戲劇性的近景突然地轉至靜謐的遠景，這一類的例子也可見於布朗與荷根柏格書中的幾張風景圖，而其中的一張，譬如那不勒斯灣（the Bay of Naples）與威蘇維亞斯山（Mt. Vesuvius）景觀圖（圖3.38）這樣的作品，便極可能暗示了項聖謨所使用的那種構圖。在這兩件作品之中，近景皆如隧道般地穿入，使人穿梭其間時，感到壓抑而侷促不安，但是到了上方部份遠景則遼闊地展開，令人獲得了紓解。

但是，這兩幅畫作並不相同；由於它們之間的差異極其根本，我刻意留到此處才提出說

3.38 佚名 那不勒斯灣與威蘇維亞斯景觀 銅版畫 取自布朗與荷根柏格編纂《全球城色》第 5 冊（見圖 3.7）

明。此一根本差異在於：西洋景觀圖中充滿了活動的人群，而中國的山水卻空無一人。我們還記得，董其昌的畫裡全無人跡。而吳彬的巨嶂式山水亦然。難道是人已從晚明的山水中消失了嗎？

將項聖謨的手卷愈向左展開（圖3.37左半部份），我們會發現，人煙猶未完全消失；但是，在此，人至少已變得極其渺小、極孤寂。他立於絕崖上，目窮水澤，眺視遠方。在連貫的隱居景致即將結束之際，這一片遙望無際的江河提供了一個離凡絕塵的出世意象，使人得以暫時從人世沈鬱的憂慮中，獲得精神上的解脫。這種出世的理想，我相信是存在於我們前面已經見過的大部份作品之中的──諸如趙左的《谿山高隱圖》卷、沈士充的世外庭園景色、邵彌隱顯於夢境之中的山峯、吳彬的《溪山絕塵圖》軸等。這些作品在在都以其不同的方式，提供了一種想像上的逃避，使人得從晚明嚴酷的現實中脫離開來，同時，這些作品也都各以不同的方式取鏡西洋畫法，希冀能夠更具說服力、或更咄咄逼人地將觀者渡入這些幻境般的避風港中。認知了此一層關連性，我們便能獲致最終的領悟：耶穌會傳教士所引進的這些描繪遠土、且看起來既怪又真的形象，必定要比文字記載或地圖更能使中國人覺察到，在「中土」的疆域以外，另有一真實遼闊的世界存在著。而較切合本文題旨的說法則是：此一現象使中國人知覺到了擴展經驗極限的可能性，此中包括了藝術上所提供的想像性經歷，使其得以超脫於傳統的禁錮之外。

# 陳洪綬：人像寫照與其他

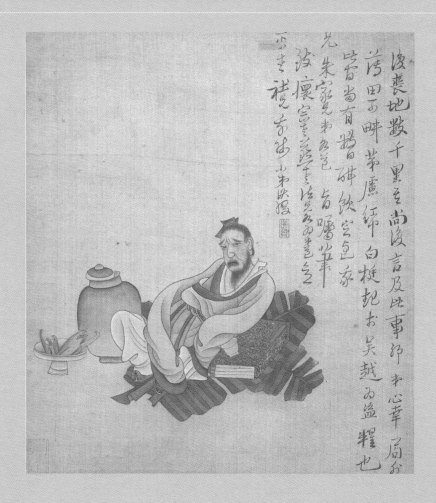

　　本章，我們將暫不討論山水畫，而改談晚明的人物畫與肖像畫。以人為題材的繪畫，無論其所描寫的是不同的人物類型、或是某些特定的個人，是真實的、或是想像的，曾幾何時，這樣的繪畫也曾佔據過中國繪畫的主流。中國早期的畫家大多和歐洲畫家一樣，擅長於人物的處理、以及以人物組群作為構圖的形態。而後，從十世紀左右起，無論在一般畫家或是最傑出畫家的作品之中，都可以看到山水畫與其他以大自然為主題的繪畫，取代了以人事為中心的繪畫題材。

　　有關中國畫家在視野上的根本性轉變，有許多種說法可以解釋。以我們眼前的重點觀之，我們僅需重申一點即可：中國山水畫的黃金時代從十世紀起，一直到十四世紀止，當其時，正值新儒學思潮的初興階段，此一思潮所關注的，乃是潛藏在自然現象背後的模式與理則。同時，這一時期的中國也正相吻合於艾爾文氏（Mark Elvin）所形容的：「跨入了以有系統的實驗方式來探究自然現象的門檻。」[1] 人物畫從此不再是繪畫的主要課題——至少一直維持到1950年代為止。不過，在經歷了長時期的空白，而其間，具有原創力、且畫品精妙的人物肖像畫一直乏善可陳的情況之後，從十六世紀末的晚明時期開始，中國才又有幾位一流的畫家重拾人物畫與肖像畫的遺緒。由於長時期的間斷，畫家因而缺乏有力、且一脈相連的傳統可資借鏡。在某些風格上，他們便以年代久遠的古畫作為參考依據——這樣的憑藉為他們的作品憑添了一股特殊的古拙之風——但是，就某些角度而言，他們雖以古代的風格為依據，卻創作出了中國畫史上史無前例的全新意象。

　　陳洪綬是晚明最偉大的人物畫家，生於公元1598年，卒於1652年。圖4.1所示者，即是他的作品，但是，頗出人意表的則是，這不僅是他的作品，而且畫的正是陳洪綬自己：這是一幅自畫像，作於1635年，現藏於台北故宮博物院，畫題為《喬松仙壽》。由標題看來，可以說是功能性畫作的另一個例子，可能是專為某人祝壽而作，希其福壽。不過，此處並無任何跡象點出陳洪綬原意如此。其真正的意圖何在——亦即為誰而作，目的如何等等——此一問題乃是此畫所引起的諸多尚未解決的疑難之一。然而，藉著嘗試去瞭解這樣的一幅複雜的作品，將可以指引我們更進一步地領悟到晚明人物畫的特色。

　　根據陳洪綬寫於右上角的題識可知，畫中的人物即為陳洪綬本人（以「蓮子」自稱），及其長兄之子伯韓。該畫有可能即是為此後生而作。陳洪綬的題識如下：「蓮子與韓姪，燕游于終日。春醉桃花豔，秋看夫容色，夏躓深松處，暮冬吟雪白。事事每相干，略翻書數

4.1
陳洪綬
（1598–1652）
喬松仙壽
（畫家與其姪立樹下）
1635 年
軸 絹本設色
202.1x97.8 公分
台北故宮博物院

則，神心倍覺安，清潭寫松石，吾言微合道，三餐豈愧食。」末行的字句隱晦，所用的典故出自道家經典《莊子》一書中的一段文字，其大意是，一個人若僅出遊於城郊，備三餐之食，即能飽而返，然若遊踪千里，則必須攜足三個月的糧食。行程倘有節制，則口體所需自然也就簡省。陳洪綬最後在題識的末尾落下年款，時為1635年春，並題「洪綬自識」。

題識與畫本身在情境上的脫節現象，立即予人深刻的印象：畫中形象所呈現的，似乎並非人物陶醉於花色與美感的情趣裡，再者，我們亦覺可怪，何以陳洪綬這樣一個無可奈何，且近於苦情譏刺的表情來呈現自己呢？如此處所見，陳洪綬此時年僅三十七，然卻已歷經了一連串令人抱憾的變故。[2] 九歲失怙，陳洪綬係由兄長與伯叔祖所扶持，然兄長居心不善，日後霸佔其應繼承的產業，而伯叔祖則在其仍極年幼之時，就教授他酒、畫之道，這兩種使人沈迷的嗜好，素來即為中國人所相提並論。（在瞭解了陳洪綬這樣的童年之後，而又看到陳洪綬畫中巾帽上簪花、手攜大酒壺的翰姪，我們不禁想問：陳洪綬又是如何影響其所指稱的「翰姪」呢？）

陳洪綬生於仕宦之家，自然走向讀書應試以求功名之路，但自二十歲時通過縣試後，他便一直未能通過在省城舉行的鄉試。久而久之，遂不得已而放棄仕途，轉而在較不受敬重的職業畫師一行中謀生。陳洪綬在十餘歲時，即曾隨藍瑛習畫；在其家鄉所在的省份浙江，藍瑛乃是最著名的畫家。到了十四歲時，陳洪綬已經在當地坊間鬻畫。在晚明社會中，職業畫師或畫工乃是被視為與伶人、或甚至於娼妓同屬一個階級的；對一儒生而言，職業畫師並不是一個容易被人接受的身分角色。但是，一直到1635年，也就是此畫完成之年，陳洪綬仍一心嚮往仕途。四年之後，他二度踏上失望之旅，來到北京謀求仕宦的機會。他被指派了一個等級低下的頭銜；或許是有鑑於其在繪畫上的成就，他被任命為待詔畫家，供職宮廷。他憤拒此職。在此1635年的自畫像中，陳洪綬表露出了自己仍處在徬徨的人生時刻當中，同時，卻又好似已經在既成的錯誤迷途中屈服了。

這並非存世僅有的陳洪綬自畫像。在1627年的冊頁中（圖4.2），陳洪綬以懷喪文人藉酒解脫這樣一個較為傳統的形象來描寫自己。四年前，他的原配妻子過世。他曾遊歷北京，原本希望能有較好的際遇，然卻敗興而返。陳洪綬並未在題識上暗示這些個人的不幸遭遇，不過，他卻隱喻了行將浮顯的家國之難——中國數千里幅員已再度淪陷（所指乃女真民族所侵佔的中國東北）——並且憂慮四處流竄的盜匪可能襲劫他的居所，強奪他僅有土地的微薄收成。雖則如此，一如陳洪綬所同時指出，這時他猶仍有餘日可以買醉，因是，陳洪綬邀其一位名為「秉」的好友同醉，並為作此畫。畫中人物的臉形被拉長，身體的姿勢欠缺有機感（圖4.3），這是一種古式的形象表現法，稍後我們會加以討論。此處所見的臉部與身姿的造形，正好與1635年較為自然寫實的自畫像形成對比。實則此1627年的冊頁並不真像是一幅實在的自畫像，反倒比較接近傳統式的人物畫類型，而畫家選擇用這種方式來表現自我。

在南京附近的一座五世紀墓葬中，出土了一組《竹林七賢》畫像磚（圖4.4），磚畫之一

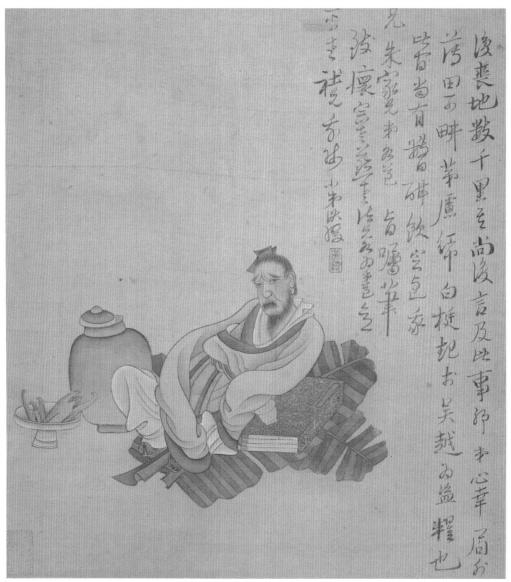

4.2　陳洪綬（1598–1652）自畫像　1627 年　冊頁　取自父子合作冊
　　絹本設色　26.4x23.28 公分　新罕布夏州翁萬戈藏

可以作為例證，說明陳洪綬冊頁畫像背後的理想形象為何，藉此磚畫，我們同時也能夠隱約得
知陳洪綬所希冀喚起的種種聯想。然而，這些聯想的引發並不全然適宜：竹林七賢選擇了從社
會中隱退，但在這之前，他們已經都是社會上眾所皆知的文人與學者，而陳洪綬並非如此。實
則，陳洪綬所符合的是另一種人物的類型，另一種較合於其處境的類型──也就是他原本是儒
生，因科舉未捷，而改業為職業畫師。這一類畫家多堅持個人獨立的人格，而且維持相當的自
主性，他們往往以陶養或縱放個人怪癖的行徑，來維持個人的色彩。此型畫家的典範，乃是晚
明稍早的一批畫家。同樣居住在浙江地區的十六世紀大師徐渭，便是其中之一。

　　陳洪綬必定熟悉徐渭的生平及其作品──他甚至曾在徐渭位於紹興的書齋居住過一段時
日。陳洪綬的作品與徐渭絕不相似，但其人生卻依循著與徐渭頗相類似的模式。這種類型的

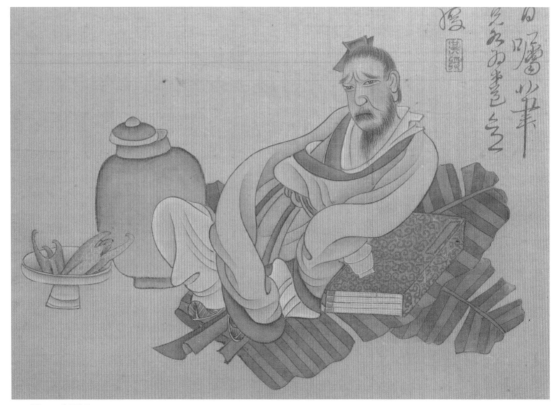

4.3 圖 4.2 的細部

4.4 佚名（五世紀）竹林七賢 南京附近墓葬出土之畫像石拓本

畫家通常有著不平凡的成長過程，且自幼即展現出藝術上的天賦異秉；他們都熱衷於民間的通俗文化，而戲曲與小說等非古典文學的形式乃是此中的代表；他們也都浪擲光陰與錢財，沈溺於都會的聲色犬馬之中；並且與仕宦及其他高人逸士交遊，這些他所交游的高人逸士都非有正統、且放浪不羈的情性與行徑。[3]陳洪綬的生平與生活方式也都符合這些特徵：他為木刻版畫作過畫稿，以作為酒宴遊戲之用的紙牌，或是作為通俗戲曲、小說書籍中的葉子插圖之用，而同時，在許多描述杭州西湖畔笙歌不絕的宴樂記載當中，陳洪綬也是經常出現其中的人物。[4]冊頁中所呈現的抑鬱酩酊的人物形象，也合於這種類型。此一冊頁的人物形象與年代稍晚的那幅自畫像有所差別，1635年的自畫像透露了對於內心狀態的真實描寫，而冊頁中所刻劃的形象則顯得過分誇大、且因襲傳統形象，故而無法表達出個人內觀自察的精神狀態。我並非意味陳洪綬之所以好酒，乃是為了去適應一個既有的行為模式，我想說的乃是：他在詩畫之中以這樣的角色來呈現自己，正反映出他因為科舉落第，與文人士大夫的崇高身分絕緣，從而便接受了這樣一個他所能找到的最佳角色。甚且，我們還可能要懷疑，雖則他在畫中滿是失意的神情，然而，對他而言，身為一個非正統的畫家，必定要比作為一個行政高官來得自在許多。

　　回到1635年的作品，我們可以提出這樣一個問題：這一幅畫所根據的，是什麼樣的類型與什麼樣的一套繪畫傳統呢？要回答此一問題並不容易。根據目前所知，自畫像中以這樣的背景作為襯托乃是史無前例的。再者，畫中人物太小，且太偏離畫面中央，一點也不符合晚明肖像畫人物端坐在樹下的構圖類型。

　　幾乎從中國畫史初興的階段起，樹下人物的組合形式便一直是繪畫裡象徵人處於自然之中的最小單位；山水畫所賴以演變的，也正是這一類的繪畫單位。這種主題的標準表現法為：抑鬱文人在樹下稍作歇息，或是端坐鳴琴、或甚至是靜聽樹間微風，且此一理想人物常有形象較小的侍僕隨從。其典型之一，可見於陳洪綬在稍早的二年前，亦即1633年時，所作的一件作品之中（圖4.5）。1635年自畫像中所採用的，便是這樣的圖畫類型，但是，陳洪綬讓自己投入畫中，成為其中理想文人的角色，而讓其姪子扮演提攜酒壺的僮僕。他的姪子巧妙地融入了此一傳統形式之中，陳洪綬自己則否；他以一活生生的人物，突兀地出現在具有荒謬感的不真實山水之中，兩者之間形成了一種拉鋸的關係，而這種張力正是圖畫本身所有表現的根本所在；實際上，此畫異常地懸盪在兩種構圖的傳統之間，一種是文人止於樹下的形式，另一種是以山水作為襯景的肖像形式，它同時勾喚起我們對於兩種構圖形式的聯想，但其本身卻又都不隸屬於任何一種構圖。

　　在這樣的畫作裡，樹的象徵性關聯意義，連帶地指涉了主要人物所具備的某些人格特質。人坐在柳樹下，可能意指其人酖醉於某種聲色之樂中，而人立於花朵怒放的梅樹下，則是正期待著梅花所象徵的春回信息，諸如此類等等。十三世紀的大師梁楷以四世紀時的歸隱詩人陶淵明為題，畫了一幅想像式的畫像（圖4.6）。畫中，松樹與紅葉樹木合成一氣，將畫

4.5
陳洪綬（1598–1652）
山水人物圖 1633 年
軸 絹本設色
235.6x77.8 公分
紐約大都會美術館

4.6
梁楷（活躍於 13 世紀初）
東籬高士
軸 絹本設色
71.5x36.7 公分
台北故宮博物院

中人物包圍在中間，同時體現了兩種理想，其一是由常青松木所象徵的堅忍不拔，另一則是由紅葉秋季的主題所暗示出的歲月凋零。這樣的雙重主題正好合於陶淵明深刻而銳利的人品風采；長久以來，文人士大夫凡有棄俗世名利之追逐而歸隱，並以詩酒自娛者，陶淵明一直是其典範。在自畫像中，陳洪綬怪謬地扭曲了此種主題造形，在松樹、及其後的枝幹扭曲的紅葉木之間，他另外安排了一棵綠葉繁密的大樹，令其擠壓在中，我們很難據此判斷陳洪綬究竟希望藉此勾喚出多少的意義聯想。無論其解答如何，近人所賦予此畫的仙壽標題與主題意念，似乎是不正確的。此外，不同於梁楷及其他同類的早期畫作，陳洪綬畫中的樹、石並沒有為中心人物提供一個穩當的包圍空間，相反地，卻將人物推向前來，使其侷限孤立在近景之中，再且，觀者與這近景之間，則仍舊受到了切隔，被一道水平走向的河岸與一條護城河般的水障阻開。

此外，另一道相對應的心理障隔則是由畫中人物臉部的狐疑、內斂表情，以及其稍向一旁斜視的眼神所營造而成。中國畫家一向深知自己在為畫中人物點睛的刹那，也正是此一人物神奇轉活的時刻。此一神氣的捕捉在後來的幾世紀中，發展得更為完善，人物臉相的效果也因而更能容納細微的區分。十八世紀中葉的人像畫家蔣驥在其《傳神秘要》一文中，開門見山便說，位於不同遠近距離的人像，各應含有不等程度的「目力」——「若遠至丈許或至數丈，人愈遠，相視愈有力」—— 並指出，「凡人眼向我視，其神拘，眼向前視其神廣」。又言，「無力之視，眼皮垂下」。[5]再者，如陳洪綬自畫像中的眼神所示，下垂的眼皮也能賦予臉部一種內省的神態。

中國的肖像畫家懂得如何從不同的角度來描繪人的頭部，以製造出具有表現力的效果，這點也可從成書於1607年的圖解百科《三才圖會》中的一系列圖像得到說明，圖中（圖4.7），從「背像」一直到「十分像」，一共有十一種不同角度的描寫。而其中，位於左頁右上的九分像，約與陳洪綬的自畫中的臉相角度相符。

4.7 佚名 寫真的角度 木刻版畫 取自《三才圖會》（1607年）人事編 第4卷 頁29–30

畫中人物直視向外的「十分像」偶可見於唐代（七至十世紀）作品或摹作之中，當其時，人物畫家仍致力於新法的追尋，期能為其人物形象賦予生氣與靈智。譬如八世紀初，永泰公主墓中的一幅壁畫，當中有一宮廷仕女，其兩眼向外直視，直與觀者視線相接（圖4.8）。《內人雙陸圖》傳為八世紀大師周昉所作，畫中侍女亦有不全然相同、但卻類似的臉像（圖4.9）。其目光的凝聚點稍偏，而這一細微的偏斜連同簡潔的線條勾勒、以及冷峻的面部表情，止絕了此畫與畫外世界建立連繫的可能，使畫中諸仕女得以專注於其彼此間的相互關連，形成畫作中一股內在的凝聚力。此畫可能是宋人仿唐的摹本。而到了宋代之時，大多數的人物畫家都審慎地避免使畫中人物的眼神直接與觀者相接。

4.8
佚名（唐代，618–906）
宮廷女侍
取自陝西西安附近出土之永泰公主墓
（706 年）壁畫

4.9
（傳）周昉
（活躍於 780–810）
內人雙陸圖 卷（局部）
絹本設色
縱 30.7 公分
弗利爾藝廊

4.10 馬麟（活躍於 13 世紀中葉）靜聽松風 軸（局部）絹本設色 226.6x110.3 公分 台北故宮博物院

　　宋畫中的人物實則從未向畫面以外的空間直視。畫家敏感如馬麟者，在1246年的《靜聽松風》圖軸中（圖4.10），便能善加運用此一限制，而在觀者與其主題人物之間，製造出一種親疏難喻的關係，畫中沈思默想的雅士似乎準備要對我們傾吐心聲，然卻又遲疑著，而把眼神移開一邊。此一雅士應與唐畫仕女一般，也深深地融注於畫中的事物，換言之，他正傾耳聆聽松濤之聲。不過，他卻顯得有些自覺，好似意識到正有人看著他。這種自覺意識在中

4.11
牧谿
（活躍於 13 世紀中葉）
猿圖
軸（局部）絹本水墨
173.9x98.8 公分
京都大德寺藏

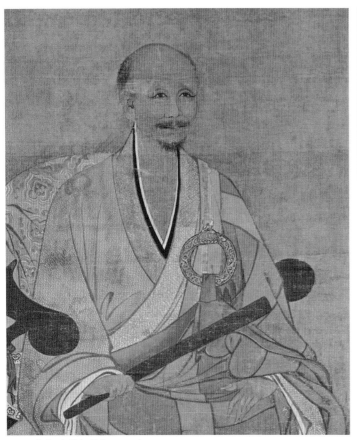

4.12 佚名 無準師範像 1238 年　　　　　　　　　　　　4.13 一菴（活躍於 14 世紀初）中峯明本像
　軸（局部）絹本設色 124.8x55.1 公分 京都東福寺　　　　軸（局部）絹本設色 122x54.7 公分 日本兵庫縣高源寺

　　國畫裡是極罕見的，若以這種自覺感而言，則馬麟的作品與陳洪綬的自畫像，以及其他下文
所將言及的十七世紀畫作等，都是極相類似的。

　　如果說馬麟的作品乃是針對宋畫中的禁忌，而採取的一種超絕的應變之功，那麼，反此
禁忌的十三世紀中期的禪畫大師牧谿之畫（圖4.11），真可謂是極端的神來之筆了。宋代觀
眾並不慣於被畫中人物那種具有挑釁味道的眼神所支配，遑言來自鳥獸的直接逼視。牧谿畫
作中的母猿，那令人無可迴避且神秘的眼神，必定使當時的觀賞者感到錯愕不安，即便時至
今日亦然。此畫如禪一般，衝破成規，期使觀者脫去慣常賞畫的反應，以啟發其全體知覺，
捕捉頓悟之感。

　　同時，從現存極少數的幾幅早期畫例來看，傳統正式肖像畫的製作，似乎一直被歸類為
一成不變、且不甚有趣的功能性藝術。傳世的最佳作品多為僧侶畫像。此處所引的兩件為：
牧谿的師傅無準師範的肖像，此作完成於1238年（圖4.12），以及十四世紀初，明本禪師的
一幅年代不詳的畫（圖4.13）。此二人皆正襟危坐，目光直視，笑容微露。兩人面部都具有
個人性的特徵，但並不加以強調。歐洲一流肖像畫家所擅長刻劃的心理深度，是中國畫所從
未能及的。中國最早期的畫論家雖已堅持肖像畫家不僅要寫貌、且須傳神，然而，傳世的作
品卻告訴我們，畫家們在此一方面的成就，並未超越我們在眼前的畫例中所能見到的。

4.14 倪瓚（1301–1374）與王繹（約活躍於1360）合作 楊竹西像 1363年 卷 紙本水墨 27.7x86.8公分 北京故宮博物院

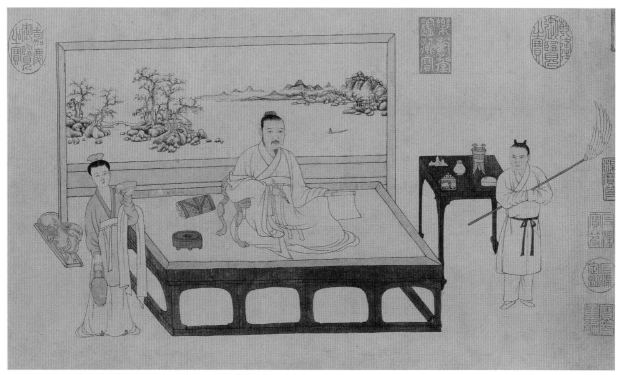

4.15 佚名（元代，1269–1368）張雨題倪瓚像 卷 紙本設色 28.2x60.9公分 台北故宮博物院

　　中國肖像畫家並不著重臉部的深刻描繪，而是透過襯托的背景與象徵物，嘗試為其主題人物賦予內在的生命。這些襯托的景物有可能是沿用已久的象徵符號，譬如紀年1363年的一件合作畫（圖4.14），畫中踽踽漫行的文士係為肖像畫家王繹所畫，而由倪瓚所補的松石，就是這種具有象徵意義的符號。或者，這些襯托的景物也可能是需要精心推敲，且具有特定意義的事物，一幅無名款的倪瓚畫像（圖4.15）便是一例。由此畫作，我們可對畫中的人物倪瓚得到許多了解：其文學素養、對古物的愛好、潔癖、甚至於倪瓚個人的山水畫特色，也都可以從作品中的畫屏得知。然而，倪瓚本人在畫中的形貌則並未交待出什麼訊息。

　　1437年，明代宮廷畫家謝環以宮廷士大夫雅集庭園為題，作了一卷群體肖像（圖4.16）。描寫文士假庭園以行文會的情景，這是一個因襲已久的畫題，謝環此作據該傳統而有所調整，以真實人物取代理想式的人物類型，使其適應肖像畫的功能；目的在於將原來傳統式人物的表徵符號，冠在真實人物的身上。畫中，官位最高的是三位楊姓的內閣大學士，他們均以正式肖像與宮廷畫像中常見的正襟危坐的姿態出現。擺設在三位大學士周圍的筆、墨、卷軸和古玩等等，說明了他們兼備文學素養、美感的洞識力、與世間的權勢。畫中人物與周遭環境在空間、風格上的交融，正表達出這些人物對於他們所居處的世界感受到一種安全感與和諧感。甚至畫家本人也在這一世界中佔有一席之地；雖則謝環僅出現在畫中的次要位置，然其存在則是無可置疑的。謝環此畫有二本傳世，其中，翁萬戈氏藏本的卷首已佚，另一現存中國大陸的卷子則完整保留卷首一段（圖4.17），在此一段落中，謝環將自己安排為甫抵達雅集的賓客。[6]走在謝環前面的，另有三位文人；謝環是距畫面中心最遠的一位賓客。不過，他在畫面上出現，顯示宮廷畫家的社會地位，已有顯著的提升。謝環是皇帝的親信，傳言他每日與皇上奕棋。

　　謝環與陳洪綬兩人在形象的自塑上，存在著極大的差異，此一差異立即使我們洞察出晚明職業畫家極曖昧、且缺乏安全感的處境。陳洪綬在當時的社會結構中，並沒有如謝環那般穩定的地位。總之，當時的社會結構瀕臨崩潰，無法提供個人任何保障。陳洪綬的自畫像肯定了其作為一個獨立人格的自足性，然卻也透露出了其脆弱性。

　　有了以上有關早期肖像畫的簡短說明作為背景，我們可以拿曾鯨的一件作品（圖4.18、圖4.19）作為起點，來討論晚明時期的肖像畫藝術。曾鯨是晚明時期最主要的肖像畫家，生於1568年，早年發跡於閩南沿海一帶，後徙南京，1650年去世。在其生涯中的最後十年，在

4.16　謝環（活躍於 15 世紀中葉）杏園雅集圖　1437 年　卷（局部）絹本設色　縱 36.6 公分　新罕布夏州翁萬戈舊藏

4.17 謝環（活躍於 15 世紀中葉）《杏園雅集圖》圖 4.16 之另一版本 卷（局部）絹本設色 37x404 公分 鎮江市博物館

4.18
曾鯨（1568–1650）
山水人物圖
1639 年
軸 絹本設色
116.87x40.62 公分
加州大學柏克萊分校美術館
感謝加州大學柏克萊分校博物館與太平洋電影資料庫提供

4.19 圖 4.18 的細部

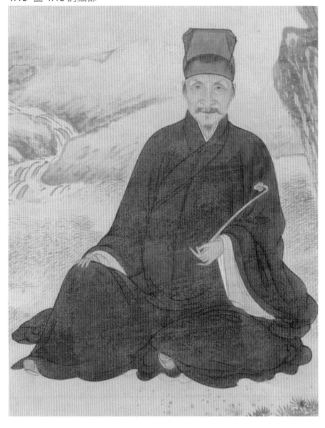

南京極為活躍。成書於清初，專錄明代畫家事蹟的《無聲詩史》中，便如此形容曾鯨的肖像畫作：「如鏡取顯，妙得神情。其傅色淹潤，點睛生動，雖在楮素，盼睞嚬笑，咄咄逼真……然對面時精心體會，人我都忘。」[7]其中說到曾鯨的肖像畫逼真如鏡中影像，此一比喻與當時另一學者在形容歐洲油畫人物的臉相時，所用的評語並無二致，而曾鯨似乎也可能受到了西洋畫的影響。福建自十六世紀初起，即與葡萄牙人通商，南京則是利瑪竇傳教的主要所在，曾鯨在福建與南京時，必定有充分的機會得見這些西洋油畫。無論如何，曾鯨的肖像畫較之中國以往任何的肖像作品，都更來得真實許多。

這幅不知畫中為何許人的肖像作品，係由曾鯨和某位名為曹熙志的畫家所合作，成畫於1639年。畫中山石與流水點景，係由曹熙志以傳統風格補綴。兩位畫家在基本的形象表達法上，各依各法，造成圖畫本身的一種分裂感，此一現象一如陳洪綬自畫像中所製造出來的奇異效果，被畫的人物活生生地向畫外直視。我們自然可以用各種解釋的方法，來搪塞此畫或其他類似畫作在風格上的不一致，而僅將其視為是兩位畫家合作的結果，或認為這是肖像畫與山水畫在風格上的不諧調所致。但是，這樣的說法僅不過是將問題的基點轉移罷了。反而使我們忽略了一個更重要的問題：何以畫家及其贊助人喜愛、或滿足於這一類型的肖像畫？

陳洪綬參與了一部肖像畫手卷的製作，畫中的主人翁名曰何天章（圖4.20）。陳洪綬負責卷中人物的描繪，樹石點景則由陳洪綬的弟子嚴湛所補，此外，另有第三位畫家李畹生，專事主角人物臉部的經營（圖4.21）。李畹生可能是一肖像專家，曾學曾鯨的手法。何天章坐在庭園中的松樹下，旁有一石几，几上設有經常用來象徵文人身分的物品。鄰近一片舖置在地的芭蕉葉上，則坐著一位貌美女子，可能是其妻或其妾，雙手直握一團扇，扇面上繪有綻放的梅花圖案，或許此一精工的譬喻暗示著何天章不衰的精力（在中國，梅花綻放的主題即含有此義）。一位較為年幼的女子坐在另一片蕉葉上，正吹笛以助其興。在此女子身後，有一酒壺正溫於爐上。此處，我們看到了另一組用來象徵不同人格特性、以及不同玩樂之趣的符號。笛不同於古琴，往往發人詩意之憂傷，且與酸甜難分的男女戀情有關。卷中人像風格與點景風格互不調和的關鍵所在，並不僅僅在於點景手法過於草率，一如我們在曾鯨與曹熙志的合作畫像中所見。關鍵乃在於：兩套涇渭分明的迥異風格各以一己完整的面貌出現，而結合在同一畫面之中，彰顯出何天章的兩種神貌：他的外在形象係由寫實的肖像手法來呈現，而他心中所想望的理想生活形態，則是用較傳統的形象塑造法來經營，以特具巧思的古拙風格表現，如此，創造出了一個由何天章所自選的環境氛圍。這種不同風格的結合，說明了畫中人物並不全然生活在其當時代裡，而是屬於一個帶有優雅古風的環境背景之中。

晚明的優雅文人也樂於被繪寫成某種理想化的完人典型。陳洪綬的好友暨贊助人周亮工曾有關於肖像寫照的短論，他沿襲傳統的詞彙，推崇當時代兩位追逐曾鯨的肖像畫家——周亮工言其不僅追求肖似，而且神情兼備——不過，他在後面接著又以陳洪綬為對象，解說何以陳洪綬雖不以此道見稱，然其寫照的成就卻在上述二人之上。[8]周亮工引陳洪綬近日為他所

4.20 陳洪綬（1598–1652）、嚴湛、李畹生合作 何天章行樂圖 卷 絹本設色 35x163 公分 蘇州市博物館

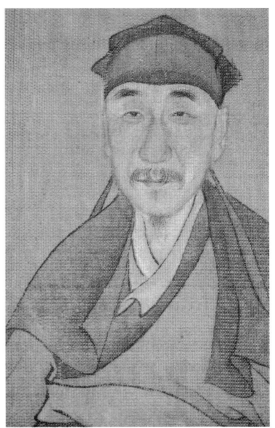

圖 4.21 圖 4.20 的局部

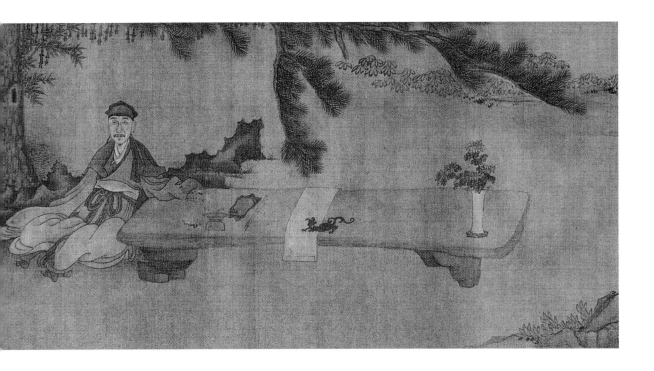

作的畫像為例，說明陳洪綬在畫中以陶淵明圖的形象來為他寫照。有關陶淵明圖，我們前面已見梁楷以此四世紀詩人為題所作的畫軸。政治動亂使隱逸的理想變得格外動人，每逢此時，陶淵明便屢屢被引用在此動盪年代的詩畫之中。

陳洪綬為周亮工所作的畫像已佚，不過，我們可從另一肖像作品中，得見陶淵明的形象是如何地被運用（圖4.22）。此處所引，為一肖像手卷的首段，原畫以某位士任老翁為寫照的對象。在畫中，此一人物重複地出現在卷中一系列的景致之中。負責寫照的畫家謝彬，正是上述周亮工所稱讚的兩位畫家之一，他是曾鯨的追隨者。卷中的山水景致係由陳洪綬之師藍瑛所繪，此處引首的一段景色則以極恰當的松樹與紅葉木為襯。從局部圖中（圖4.23），我們一方面見到了梁楷所創造出的精神奕奕的陶淵明形象，而在另外一端，我們見到的，則是一個庸庸碌碌的士任老社翁，充其量，不過是一平凡的晚明紳士罷了。在此，角色扮演的肖像塑造手法並不全然成功。

此一手卷畫於1648年，也就是滿清入主該地區之後的第三年。我們無法得知士任當時的實際生活為何，因為我們並不確知其為何人。不過，我們卻可從畫中看出他所想要扮演的人生角色為何。如果畫家對其人格的刻劃可信，則士任是一全然與世無爭的人，他全意浸淫於傳統中國文人所追求的逸興裡，彷彿無視於周遭境遇的改變。

手卷中的第二段（圖4.24），士任以文士聽泉滌神的姿態出現。對晚明的藝術愛好者而言，此一形象類型也是眾所熟見的。舉例而言，成書於1597年的木刻版畫畫譜《天形道貌》中（圖4.25），「聽泉」形象即是其中一系列人物的類型之一。隨著手卷的開展，我們得見

4.22 謝彬（活躍於 17 世紀中葉）與藍瑛（1585–1660 以後）合作　山水人物圖　1648 年　卷（局部）
紙本設色　縱 28.59 公分　加州柏克萊景元齋　感謝加州大學柏克萊分校博物館與太平洋電影資料庫提供

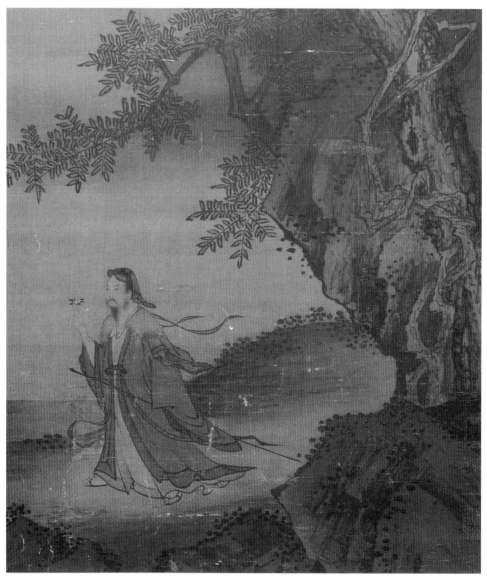

4.23 梁楷（活躍於 13 世紀初）《東籬高士》　圖 4.6 局部

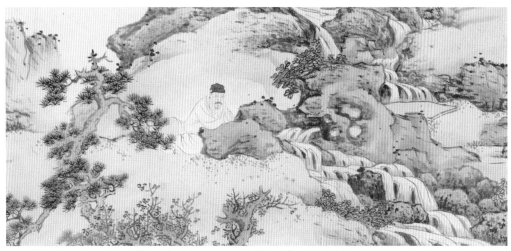

4.24 謝彬（活躍於 17 世紀中葉）與藍瑛（1585–1660 以後）合作 山水人物圖 卷（局部）（見圖 4.22）

4.25
佚名
聽泉
木刻版畫
取自天形道貌（1597 年）

4.26 謝彬（活躍於 17 世紀中葉）與藍瑛（1585–1660 以後）合作　山水人物圖　卷（局部）（見圖 4.22）

士任以各種形象類型出現，或為書齋文士，或是荒山採藥的道人，最後（圖4.26）則是以文士釣叟與一家之主的雙重角色出現，偕妻子兒女一起泛舟漁釣。士任的五個畫像被安排在一連續的山水背景中。觀者隨手卷空間的轉換而移動目光，展現在眼前的，則是一連串刻劃不同人格特性的形象，宛如吾人正在閱讀一篇墓誌銘一般。在中國，墓誌銘一類的文體乃是為死去的友人而作，文中所列乃死者的各項美德嘉行。一如何天章的畫像，這種形態的肖像風格標榜了固有德行與舊價值的延續。即便如此，在這些畫作中，畫家並未能掩飾其自覺意識的成份，或是其近乎打油詩式的趣味；畫家自己似乎並不相信他們在肖像人物身上所賦予的種種特質，同時，這些肖像人物似乎也並未能坦然地融注在他們自己所津津樂道的典型遊遣活動之中。[9]

　　倘若我們回顧明代稍早的作品，並觀察當時畫家如何描繪自己、以及其友人，那麼我們便可對此一明顯的特徵有一種更深的理解。此處所引的是沈周《十四夜月圖》（圖4.27）的細部，以及文徵明《停雲送別》（圖4.28）的局部，前者作於1480年代，後者作於1531年。在沈周畫中，沈周與其友人正對著秋、月、以及人的生死問題而凝思；而《停雲送別》圖中，文徵明則正與摯友王寵話別。兩位畫家均以最節制的手法，表現人物在此類場合中的情感流露。在沈周的畫中，在座者的面孔均無從辨識，而文徵明的人物雖有簡單的刻劃，但卻也無表情可言；畫家以同樣的方法刻劃人物與週遭的景致，使人景互融於一自足的空間之中；畫中人物全然陶醉在己所關注之事，他們並未向畫外投注視線、或邀觀者投入其所關注之事。這些人物與其所處的時、地、事件等，都是不可分的——而畫家所要表現的，也正是這些時空場景，而不是人物心性的刻劃。人物之間所存在的心理與情緒上的依存關係，則是內在的、而且是暗示性的。他們絕不像晚明畫作中的那些人物一樣，會自己投迎於畫外的世界。如果我們說明代中葉吳（蘇州）派繪畫中的人物宛如活在畫中的世界裡，我們所意指的

4.27 沈周（1427–1509）十四夜月圖 卷（局部）紙本淺設色 縱30公分 波士頓美術館

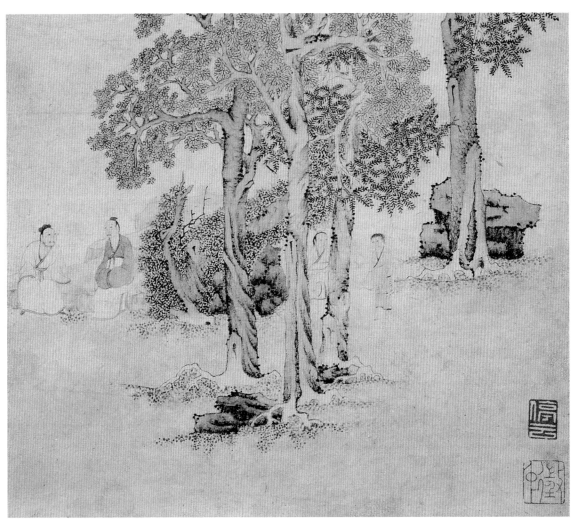

4.28 文徵明（1470–1559）停雲送別 1531年 軸（局部） 紙本設色 52x25.2公分 柏林東方美術館

是：畫中人物的生活與環境實則是經過刻意安排的，為的是能夠使現實人物優遊在畫中世界的美感秩序與安全感之中——或諸如此類，吳派詩畫所交待的，至少即是這般的情景。晚明人物也可說是居游在畫中的世界，也就是活在我們所一直討論的這一類畫作之中，但是，這些作品中的人景關係與表現的效果卻極度不同：晚明人物們多半是為了脫離無以棲身的現實世界，而逃避到藝術的領域裡來，但是，卻又發現畫中的世界竟也並不安適。他們的目光向畫外的觀者投注，好似受到某種需求所趨使，而必須重申他們個人的存在價值，並隱約表白其存在的困境。

此一現象並非僅侷限於肖像畫的範疇；它同時也引發了十七世紀畫中，題材對象本身的自覺意識問題。何以陳洪綬筆下的鳥（圖4.29）似乎知覺到畫外尚有其他的事物，並對畫外世界內容似有領悟？又，何以十七世紀稍後，八大山人筆下的鳥禽（圖4.30）竟顯得如此自覺而多疑？或許這些都是無謂的問題；我之所以提出來，並非因為已有成竹在胸，我祇是藉機喚起大家對此現象的注意。然而，換了其他的題材又如何呢？如果有人要問：就什麼角度而言，我們可以說山水畫中的山水也會意識到自己的存在、以及自己在宇宙間的地位呢？由此一角度出發，或許發此問題的人，能夠對十七世紀獨創主義畫家的作品，提出一些新的看法。不過，在本文中，我並無意如此深入。

回到人物畫：倘若晚明肖像畫中的真實人物可以扮演過去的知名人士，那麼傳統構圖中的理想人物也可以用真實的人物來加以彷彿。1594年，人物畫家丁雲鵬與山水畫家盛茂

4.29 陳洪綬（1598–1652）古木雙鳩 軸（局部）
紙本設色 台北故宮博物院

4.30 八大山人（1625–1705）鵪圖 取自安晚帖 1694 年
紙本淺設色 31.7x27.7 公分 京都住友氏收藏

4.31 丁雲鵬（約 1575–1638）與盛茂燁（1594–1637）合作
　　羅漢圖　1594 年　軸（局部）紙本設色　144.68x100.48 公分　京都私人收藏

燁合作了一系列羅漢或得道者的畫像，畫中人物係以較為熟見的制式羅漢造型來描繪（圖
4.31），但人物的臉孔卻酷似肖像，且其目光亦投向畫外的世界。可以肯定的是，在畫史之
初，羅漢圖乃是畫家根據想像所創造出來的人物畫像，即便是在一件五百羅漢的圖畫中，畫
家們往往也會竭其所能地區分每一羅漢的不同。不過，畫家並未使這些羅漢看起來像是南京
市街上，人們所熟悉且易見的人物。

　　類似之例也可見於《杏壇弦歌》畫軸（圖4.32），此畫為佚名畫家所作，可能完成於
十七世紀中葉，畫中，與會大部份的儒生均與位於中央的至聖先師孔子一樣，全神貫注地聆
聽著琴音的演奏。不過，位於畫面左上方的幾位人物，無疑是以酷似肖像的手法刻劃（圖
4.33）；他們的眼神轉向畫外，平靜地望著觀者。我們應如何來理解這樣的繪畫呢？是不是
某禪寺的信徒團體，委託畫家作了一系列這樣的羅漢圖，並且要求畫家將他們的形象繪入圖
中，使觀者能夠認出他們呢？林布蘭特（Rembrandt）的《夜巡圖》（"Night Watch"）便是這
樣的例子，林布蘭特所畫的，正是阿姆斯特丹（Amsterdam）的巡市警衛。或者，會不會是
某儒學專研團體指定了這樣一幅畫，並且將自己安排成夫子的門徒？就我所知，文獻上並無
這一類的記載。但是，我們又能作何推想呢？難道說，這祇是畫家運用肖像畫的技巧，以勾

**4.32**
佚名（明人）
杏壇弦歌
軸　絹本設色
143.95x61.5 公分
日本藪本氏收藏

4.33　圖 4.32 的局部

起觀者的注意，裨使其能夠更專注於畫中的想像性主題？

　　而真實人物的真實聚會又如何呢？據此晚明繪畫的傾向，現實與理想之間，存在著一種圖像上的吊詭與彼此變換的關係，我們可以因此而預想得知，真實人物勢必會被安置在一具刻劃，似乎是介於類型人物的描寫、以及個別人物的寫照之間。陳洪綬最為人所知者，乃是其具有古意的人物畫風格；在此手卷中，人物長方的臉形與拉長的雙眼，正合於此風。不過，和陳洪綬其他復古風格的作品相較，此處人物的刻劃比較具有個人性的特徵，人物的形體有古拙況味的作品之中，並且被刻劃成傳統式的人物；而陳洪綬為當代人所畫的群像手卷，所採用的便是這種手法（圖4.34）。卷中人物集於林石之間，頌經參禪，文殊菩薩像前有一石几，供作祭壇。參與雅集的人士包括了晚明著名的文論家袁宏道、其兄宗道、以及正在頌經拜懺的畫家米萬鍾。畫中人物的上方，均題有個人的名氏，以供辨識。該畫可能是描

4.34 陳洪綬（1598–1652）雅集圖 卷 紙本水墨 29.8x98.9 公分 上海博物館

繪蒲桃社的聚會。蒲桃社乃是1598年至1600年間，袁氏兄弟在北京一座廟宇中所成立的文
社。此景極可能呼應著「白蓮社」的主題；白蓮社也是一相似的結社，係由五世紀初的一群
僧侶與信士所形成，他們齊聚廬山，彼此論佛參禪。明代的一幅畫作以「白蓮社」為主題，
其中的局部顯示出了與「蒲桃社」主題相似之處（圖4.35）。這並不是說蒲桃社乃是白蓮社
的翻版，我想說的是，如果畫家僅將蒲桃社雅集描繪成一個當時的事件，而毫無歷史淵源，
那麼，他無異是在貶抑此一雅集的意義內涵。畫家以蒲桃社與白蓮社的雙重形象來表現此一
聚會，並且利用古意畫法來描述，在在都為此雅集圖卷賦予了一種古典的嚴肅感與距離感。

　　陳洪綬在雅集圖中落款「僧悔」，可知此畫是1646年後之作，因為陳洪綬從這一年之
後，才開始使用此一名號；此外，所有已知的與會者，在1646年之前均已去世。畫中人物並
不是以設色渲染的肖像畫技法描寫，而是以一種較不寫實、且以線條勾勒為主的方式也比較
有實體感，而且，樹石的皴擦也較為濃重。此處，無論是人物或自然的形體，兩者都被賦予
極度的觸覺實感，故而無法僅以傳統或藝術的產物視之。此畫的風格蘊藏了複合性的意涵，
一方面喚起了我們對於高古時代的記憶，另一方面，其所重視的氛圍，卻又屬於畫家周圍的
那個時代。

　　陳洪綬復古風格的最佳例子，可見於兩件手卷，此二手卷均以魏晉人物為題，描寫的是
獨善其身的避世理想。魏晉時代跨於西元三至五世紀之間，晚明文人與畫家都視自己所在的

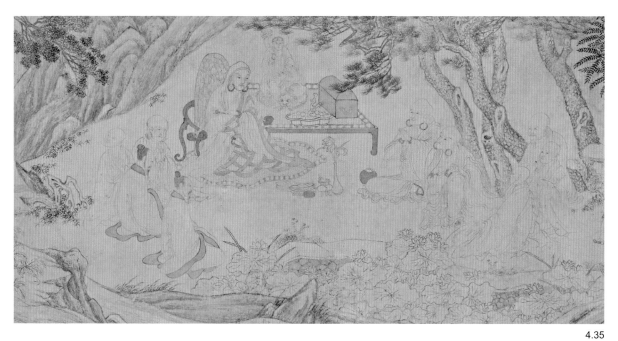

4.35
（傳）李公麟（明代仿本）
白蓮社 卷（局部）
紙本水墨
縱 30.1 公分
弗利爾藝廊

4.36 陳洪綬（1598–1652）竹林七賢 卷（局部）絹本設色 香港哈希達德氏收藏

時代唯一與魏晉差似的階段，其政治分崩離析，所流行的思想也近乎虛無。魏晉時代與晚明時代相同，個人主義與佯狂作怪的行為也都廣為時人所寬宥，甚至受人所仰慕。

陳洪綬在一部無年款的手卷中，表現了「竹林七賢」的主題，其中的人物組成為東晉時代（三世紀）的詩人與音樂宗師，其高逸行徑乃是時人最鍾愛的典範。據稱，晚明人士甚至在竹林間重演七賢的聚會。[10] 手卷的開展處，有數僮僕位於受強烈侵蝕的溪岸之後，手攜巨大酒壺，向卷中央處行進，而卷中央（圖4.36右段），七賢適意而坐，或飲酒，或彈琴，或「清談」——進行著天馬行空式的玄學對談，全然不受邏輯演論、或俗世生活的羈限。[11] 有幾位人物的意態係依循純粹的古風，不過，其餘大部份都是陳洪綬憑自己對古畫的了解，而新創的自由追仿之作。畫中的人物景致係以細而勻稱的線條勾勒，再加以水墨與色彩的烘染。線條的筆勢緊張有力，且綿密嚴謹，宛如畫法中的篆書。花、草、或甚至於個別的樹葉，均悉心勾劃；這是一種屬於細筆的表現畫風。

然而，陳洪綬也與上章所見的吳彬相同，他們都運用描述性的技法來形寫不真實、或甚至於怪異的物體形貌。以吳彬而言，其所繪的山形即具有一種神秘性。雖則陳洪綬並沒有在一開卷之初，就明白地點出僮僕們滑稽又悲苦的神情，然而，畫中形狀歪曲的土地、皺褶處處的樹幹、以及經過巧妙變形、且其上斜倚一人的石椅等等，在在都直接地顯露出畫家在處理該畫題時的複雜心態。近來，有的研究否認陳洪綬的畫風中具有此種怪誕的成分，並認為陳洪綬乃是人物畫中的董其昌，而董其昌的風格，則是嚴肅不過的仿古山水。以眼前陳洪綬「竹林七賢」一類的畫作而言，這樣的看法似乎有偏頗之嫌。今日的中國也有一套對陳洪綬的官方說法，他們說陳洪綬是通俗畫家，說他繪製娛樂性圖畫，為的是供廣大人民的喜趣，這樣的觀點雖則不無其理，然仍嫌偏頗。陳洪綬同時代的人似乎也與我們一樣，訝於其作品中的怪異特質——因其怪至極，故其友周亮工覺得有必要特此說明，指出陳洪綬的畫非僅止

於怪異而已，而是有夙昔的典型作為基礎的：「人但訝其怪誕，不知其筆筆皆有來歷。」[12]
如今，大家仍熱切地為陳洪綬的畫辯解，反駁其畫怪誕之說——這是不必要的，因為任何一
位瞭解其畫面內涵的人，都不會相信這種說法。比較困難的則是：存在於這些畫面之後的意
義內涵究竟為何？我們應該如何去掌握呢？

七賢中的四位，在畫卷的中段形成了一個組群。隨著手卷的展開（圖4.36左段），我們
發現另有二賢半隱於樹後。盤根錯結的繁奇樹姿，以及茂密連綿的枝葉樣式等等，都是陳洪
綬從他所接觸的高古繪畫中，所演繹出來的誇張造形——或者，極有可能是根據摹古作品或
仿古偽作，而加以變化其形。在此處，這些誇張的造型手法是用來傳達人物所具備的特性，
在視覺上，這些人物與畫家的誇張手法緊密結合，賦予了這些人物不落俗套、且富於古風的
特質，同時，也藉由糾纏的老樹本身象徵的意義，而為人物加注了堅毅的德操。

卷末（圖4.37）所立者，為第七位賢隱——若不然，至少也好似其有意加入其餘六人之
列。此賢以一頗鬱喪之姿站立，身著披肩，頭頂斗笠，一身的打扮原應顯露其野逸雲遊之
態，實則看起來卻有些怪謬之感。畫家描繪此賢的手法極不同於其餘人物，其中具有強烈的
暗示，尤其因為此賢轉其目光，投向觀者，很有可能是陳洪綬取某友人的肖像入畫，而取代
了七賢之一。據陳洪綬在卷尾的題款中所言，此人極可能是本畫的畫主「且潛道人」。晚明
仕紳與十八世紀歐洲的紳士一樣，顯然也喜愛被畫入諷刺畫之中。典型在夙昔；晚明作家則
對於時人虛偽矯飾的作風時有嘲諷，顯露出其對現世的懷疑與不信任。然而，古代也非真正
可親，如同陳洪綬畫中所暗示的，他用另外不同的風格描繪且潛道人，並將其置於另一不同
的空間中，可以顯見，回歸古人之世的企望實則並不可行。如果卷末此一人物真是且潛的
話，則陳洪綬在描繪且潛時，並未完全讓且潛正面直視觀者。陳洪綬並不十分在意主題人物
情感的捕捉，他所傳達的，反倒是他自己對此主題人物的感受，以及他個人與理想之間的難

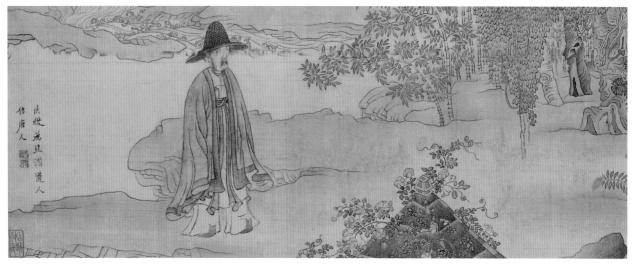

4.37 陳洪綬（1598–1652）竹林七賢 卷（局部）（見圖 4.36）

解關係。有關人物的描寫，實則陳洪綬在描繪其餘六賢以及其所在的竹林時，也並未全然令其以正面直視。

　　極重要的是，我們應當在此說明：我們不應將此一手卷視為是畫家所開的一個個人的玩笑，因為這樣的想法並不正確；再者，我們也不能將此一手卷看作是陳洪綬對於高古題材的一種戲謔仿作（parody）──如果說，戲謔仿作指的僅是對經典之作的嘲諷的話。而陳洪綬在處理此一手卷的主題時，其態度如何呢？或許最能貼切形容的，便是他搓揉了對夙昔典型的崇敬與對現世的嘲諷於一爐。瞭解了陳洪綬這樣的心態之後，我們便掌握了一個關鍵，有助於我們明白陳洪綬在諸多復古式的作品之中，所真正要表達的內涵為何。這些作品瀰漫著嘲諷的調子。而嘲諷調子的產生，並不是因為畫中古意人物的樣態與其應有的高尚氣質不相搭調──如果這些作品乃是諷刺性的圖畫、或是戲謔性的仿作，我們或許可以作如是解──實則，這種嘲諷調子的形成，乃是因為一種無可填補的差距。一方面，存在一端的，乃是夙昔典型的崇高風範，而另一方面，差距的產生，則是由於後世那些自許為賢人高隱者們的東施效顰，這其中，陳洪綬也包括在內。[13]換句話說，陳洪綬所呈現的，乃是一種既令人傷痛，然卻又令人熟悉的嘲諷。這種嘲諷不僅意味著夙昔典型的不可及，同時，也顯示著畫家知覺到這些典型是不能用正面且直接的方式來加以呈現的；因為畫家在表現這些典型時，如果沒有加入某種程度的自覺意識的話，整個意思便會變成徹底的嚴肅認真，若是如此，便會誤使人以為畫中主角所體現的理想，依然是伸手可及，而且是畫家、文人作家、以及觀者們所仍能企求的。實則，畫家或文人作家們並不願如此斷言，甚至於根本就不相信此一理想在當時可以存在。

　　另外一部手卷乃是有關陶淵明著名的生平事跡，共有十一景，是陳洪綬在1650年時為周亮工所繪。卷中圖文並茂，所描繪的，乃是宋代以來經常被描述的陶淵明故事。有關陶淵

明故事的構圖，有各種不同的形式，其中一種構圖系列可能源自元代，且存世有數種不同的版本，一般都傳為元初趙孟頫所作，雖則我們很難肯定此說的真實性。陳洪綬的手卷中，也採用了其中一些構圖，以作為模擬的範本，除這之外，卷中其餘的段落極可能都出自陳洪綬個人的創作，並且，畫中所選的陶淵明詩句，也都是陳洪綬自己重新裁選的。我們可以推測，對陳洪綬及其贊助人周亮工而言，這些畫景與詩句勢必有著某種特殊的淵源關連。舉例而言，在第六景中，陶淵明傲辭官印（圖4.38），這在從前的卷作中，是前所未見的。此景的題詩如下：「觶口而來，折腰則去，亂世之出處。」周亮工是明亡之後，首批為滿清政權服務的漢人之一，他被延攬入朝的時間為1645年，亦即南京陷亡之年。陳洪綬可能是以陶淵明為例，建議周亮工應早日引退，才是明智之舉。實則，周亮工終其一生都留在滿清官場之中；其間曾兩度因貪污受審，囚獄六年，幾被處死。

在第五景中，陶淵明（示其一足不良於行）正由其子與僕人以籃形竹轎抬行（圖4.39），此景乃是取自較早的畫作之中（圖4.40）。不過，陳洪綬的畫作與其所取材的範本之間，仍然有著許多差異，而這正好說明陳洪綬在意圖和表現方法上的不同。從卷中的畫面與

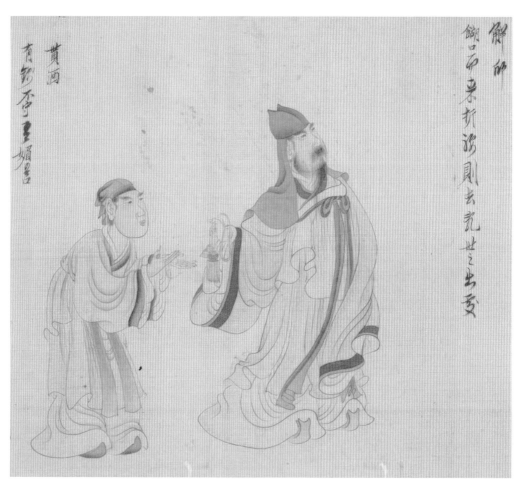

4.38　陳洪綬（1598–1652）陶淵明歸去來兮圖　1650 年　卷（局部）　絹本淺設色　縱 30 公分　檀香山美術館

4.39 陳洪綬（1598–1652）陶淵明歸去來兮圖 卷（局部）（見圖 4.38）

4.40 佚名（明人）陶淵明圖 卷（局部）紙本水墨 縱 26.6 公分 加州大學柏克萊分校美術館
　　感謝加州大學柏克萊分校博物館與太平洋電影資料庫提供

所引的詩句來看，年代稍早的這件手卷所提供的，乃是一種較為直接而明確的情節敘述；此卷係為廣泛的一般觀眾而作，畫中提供了一篇完整的文字記載，敘述陶淵明的種種遭遇，說明他如何在前往佛寺的途中，因為有人以酒食為騙局，而將他攔住，強迫他與一地方官吏相見，而這位官吏正是他歷來所不屑於謀面的。在這件較早的卷軸裡，陶淵明嚴肅地坐在一個像是竹椅的筐籃內。畫面係以白描為主，細筆勾劃，並無任何特殊的筆墨性格。陳洪綬則慣於多用典故與暗喻，而較少使用舖陳直述的方式來表達主題，他僅在畫面旁邊題曰：「佛法甚遠，米汁甚邇，吾不能去彼而就此。」當他題詩和作畫的對象乃是別具古雅品味與學養的人士時，他自可放心，因為這些人士必然已對他所描寫的故事極為熟稔，再者，也能夠認出他所援用的風格源由為何。陳洪綬從古畫中——譬如，傳為七世紀畫家閻立本所作的《歷代帝王圖卷》（現存波士頓美術館）——學到了如何以線條來刻劃量感，並提高其表現力。陳洪綬筆下的陶淵明不甚安穩地屈坐在搖搖晃晃的轎椅中，顯見其難以親近的性格。此中有著一股特意營造的拙氣，可從卷中人物的怪異比例看出，輝映了晚明鑑賞家所珍賞的天真、拙樸之感，他們不僅在古畫之中追尋此一特質，同時，也將其與真誠的人格相提並論。

　　陳洪綬復古畫風的主要來源並非唐畫，雖則他自己有時會在題款中如此言及，實則，他所根據的，乃是比唐代更早的第四與第五世紀的人物畫風格，我們可以從以下的比較得到證明。在同一手卷的另一段落裡（圖4.41），一方面，陶淵明以我們前面已經見過的踽踽漫遊者的姿態出現，在另一方面，他又以一怪誕農人的形象現身，他正告訴其妻，田中所將種植

4.41 陳洪綬（1598–1652）陶淵明歸去來兮圖 卷（局部）（見圖4.38）

者，乃是利於釀酒的糯米，而非食用之米。我們在此一段落底下，並置了傳為四世紀畫家顧愷之所作的《女史箴圖》的局部（圖4.42）。陳洪綬畫中人物的臉呈梨形、袍衣厚重但衣袖飄晃、衣褶處略加暈染、人物的身軀搖曳、且姿態誇張，這些都是模仿自《女史箴圖》一類的作品，並加以誇大。此處，我們看到了同樣的手法，在《女史箴圖》中，原本畫家的目的是為了嚴肅的說教，但是，陳洪綬則代之以暗喻；在原畫作中，這些古意手法都曾代表著一定的涵義，陳洪綬雖然復古，但是他並未真正地重現相同的意義內涵，相反地，他僅僅隱約點到而已——換句話說，他是將其隱藏在復古風格的暗示之內的。

卷中第一段（圖4.44）所描寫的，是陶淵明坐於平石上，正品聞著菊香；另外，第八段（圖4.43）則是陶淵明坐於石几前，準備為一畫扇題詩。第一段的題款為：「黃華初開，白衣酒來，吾有何求於人哉？」第八段則寫道：「寄生晉宋，攜手商周，松烟鶴管，以寫我憂。」我們又一次地看到，雖則這些畫像動人地描寫了陶淵明的心境，但是，如果我們要在這些畫像之中，尋找另一類畫家所可能會表達的那種平舖直敍、且毫不模稜兩可的訊息，則卻是不可能的。陳洪綬的陶淵明畫像也和他自己的畫像一樣，充滿了自覺感：即使是陶淵明闔眼端坐，其雙手仍然有意識地合什，且陳洪綬在筆墨風格中，隱含了一種嘲諷，在在都為此畫像（圖4.43）賦予了一種自覺性的趣味。卷中人物的姿態、手勢都承襲了傳統形式，我

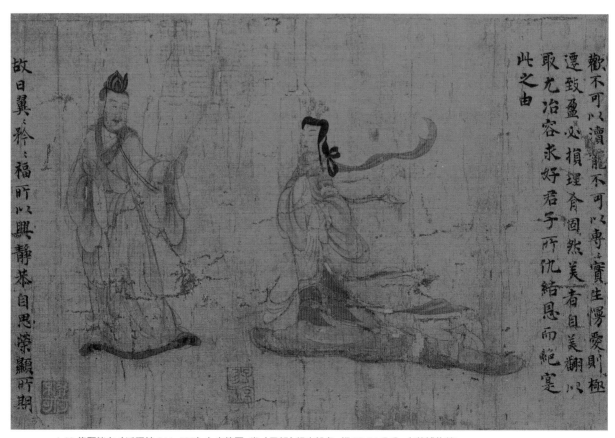

4.42 傳顧愷之（活躍於 344–406）女史箴圖 卷（局部）絹本設色 縱 24.37 公分 大英博物館

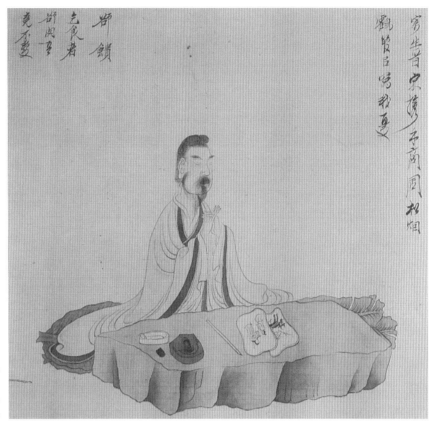

4.43
陳洪綬
（1598–1652）
陶淵明歸去來兮圖
卷（局部）
（見圖 4.38）

4.44
陳洪綬
（1598–1652）
陶淵明歸去來兮圖
卷（局部）
（見圖 4.38）

4.45 陳洪綬（1598–1652） 陶淵明歸去來兮圖 圖 4.43 的細部

們可由其中而見詩人（陶淵明）脫俗的高尚品格，也可見其深具美感的優雅氣質，以及他對
過去理想的依戀；但是，這些都是經過誇大、且戲劇化的，而且，此中，畫家自覺的特質穿
透了圖畫本身原所營造的一種表面效果。

　　儒家的教條訓誡我們，凡真正的德操與人性的真誠，必得是不自知而行的，而且必須顯
現在無意識的自發行為之中。孟子的一則著名寓言說到，一人見稚童墜井，而援手救之，此
舉若乃發乎天性自然，則為善行，倘其在轉瞬間思及可能之酬報，則援手之舉已失其善矣。
對晚明人士而言，如此般純正的動機顯然是不可能的事情。十六世紀末的反傳統思想家李直

贊，便一再地質疑當時代人，以及他自己的本心動機。在李贄看來，與他同時代的文人學士等等，言必稱追隨聖人或「山人」們的理想，思優遊如畫家、詩人一般，放逸於山林自然之間，遺世而獨立，實則，這種說法不過是自欺欺人罷了。李贄評道：倘其「幸而能詩，則自稱曰山人；不幸而不能詩，則辭卻山人而以聖人名…展轉反覆，以欺世獲利…」[14]

就他存世的著作來看，陳洪綬也不祇一次地表達了類似的幻滅與醒悟，以及他個人對於崇高動機的質疑。1650年，陳洪綬求見友人所藏的一幅畫作受拒，之後，他作文而訴胸中鬱澀，末了，他以此為結：「然余生平于交游，每以古人期之俟，愚哉！今而后當以今人期之者，請自老友始，雖然余亦不能復以古人自期矣，悲哉！」次年（1651年），他寫了一篇短論，檢討當時代繪畫之失，文中，他責難業餘文人畫家利用自己的文學聲名、以及其在科舉中奏捷的優勢，沽名釣譽，伺機提高畫名；在陳洪綬的眼中，這些人實從未受過應有的繪畫訓練，而且，在揮筆時，連基本的「形似」能力也無。尤有甚者，他們甚至還譏評「老成」畫家。在此短論之中，陳洪綬雖然沒有指名道姓，但是，像董其昌一類的「名流」畫家，想必也是他所不滿的對象之一；實際上，陳洪綬不但在文中引用了董其昌之友陳繼儒的話語，同時，還加以一番駁斥。陳洪綬的文字之間，流露著一種酸葡萄心態，因為他自己科舉未捷，無由任官，否則，他必然也會視繪畫為業餘之趣。然而，他在評及職業畫家時，卻也仍舊嚴苛，即使是對自己，他也有微詞──在文中的另一處，他分繪畫為不同品第，上自「神家」，而至「名家」，再由「作家」，而止於「匠家」，並說他自己「惟不離乎作家」，而此境界之不足，乃是他個人所必須承擔的。[15]

此一品第區分將繪畫的品質高低與社會地位混為一談，實則，這是植基於中國社會長久以來的四民制度之中，也就是士、農、工、商四個階層。在明代以前，畫品中的較高者，為「神品」和「逸品」，此二者慣常用來讚賞文人士大夫之流的畫家，而較低次的「能品」，則不離乎工匠階級。然而，除了上述四個公認的社會階層之外，另有第五個階級，包括了販夫、牙人、說書人、賣唱者、變戲法的、伶人、以及娼妓等等，白樂日（Etienne Balazs）稱這些為「不定的行業」（doubtful professions）。[16]而小說、戲曲等中產階級文藝的興起，正是因為有此不入四民的第五階層作為背景，再者，也因此，從明代中葉起，有許多畫家，譬如吳偉、徐渭、和陳洪綬等，開始與此階層結合。此一類型畫家所處的尷尬社會地位，可以從陳洪綬身上得到極佳的說明：他一心渴望進入文人士大夫的階層，但總是處於被貶抑為工匠階級的險境之中，然則，就性情而論，他所最適合的，卻又是浪蕩不羈的世界，終日得以酒會友，並與歌舞戲曲和浪漫小說為伍。他與既成的社會規範之間，存在著一層極不安的關係，而此一層不安關係終究形成為一種自我的矛盾，終陳洪綬一生，他似乎從未找到調解此一矛盾的出路。就這一角度而言，則陳洪綬作品中所呈現出的複雜性，以及這些作品在面對過去傳統、以及在面對眼前的通俗文化時，所展現出的類似的不安關係等等，都可說是反映了陳洪綬自身所處的困境。

到了最後幾年，陳洪綬的幻滅與醒悟是同時混雜著罪惡感與悔恨的。1644年，北京陷入滿清之手，數位他所最為景仰的好友先後自盡殉節。其餘友朋則投入抗清行列。陳洪綬並未參與任何復明的大業；他放聲哭號，爛醉如泥，行徑怪異至極，時人均以為他已發狂。他曾避居佛寺一段時日，後又返回俗世，晚年以通俗職業畫家為生。他自號「老遲」、「僧悔」、與「悔遲」，卒於1652年。

在走避滿清勢力圍逼的途中，陳洪綬湊巧讀了陶淵明的名作〈桃花源記〉，故事敘述一漁人意外地發現世外桃源。陳洪綬為此故事作了一幅圖畫，並在題款中指出，他有意以此圖畫記錄他當時所面對的處境。可想而知，畫中所記述的，自然不會是他當時所真正面臨的處境，而是他心中所希冀，然卻無法實現的一些想望。陶淵明本人，以及其詩文間所流露的主題意識等等，正好代表了這一不可企及的理想，而陳洪綬在描繪陶淵明的形象時，不但陳顯現出了此一理想，同時，也透露出此理想的遙不可及。我們已經見過夠多陳洪綬及其同時代人的作品，在這些作品裡，當代人物借古人的形象而現形，目的在於使人相信這些陶淵明圖也有此特色。有學者認為，陳洪綬此處乃是將周亮工描寫成陶淵明。[17]是否如此，我們不得而知，因為往往連陳洪綬自己的朋友都被矇在鼓裡，無從得知其神秘的意圖：周亮工曾在某處論及陳洪綬的一幅作品，文中，他懷疑陳洪綬將自己畫入了該作之中，但卻無法肯定。我們眼前的這幅畫作以其極怪誕的復古變形風格，反映出種種因畫中人物的定位難以捉摸，而產生的種種曖昧感：無論陳洪綬的用意為何，我們都可以看出，在陶淵明的這些形象之上，隱隱約約地重疊著某位晚明人物的身形，而這一人物有些可笑地想東施效顰，模仿陶淵明的模樣。

最後，我們再回到陳洪綬1635年的自畫像（圖4.1）來，希望現在能夠比較理解此作的內涵。晚明繪畫中所已經司空見慣的角色互換，諸如寫照（肖像）人物與傳統性人物之間，個別人物與類型化人物之間，以及真實人物與理想型人物之間的角色互換等等，在在都使陳洪綬的自畫像衍生出了許多模稜兩可的曖昧感。文士佇足樹下的構圖形式通常暗示著避隱山林，遠離塵俗的糾葛，而陳洪綬在畫上的題識也說明了此乃他所要表達的主題。但是，陳洪綬自畫像的臉部與身姿，以及他與其姪所身處的山水背景，卻都與上述的主題相違背。延伸在人物背後的岩群不但極突兀，而且完全違反自然。陳洪綬似乎對不隱定感的營造極感興趣，他在畫面的左右兩邊，各設定了一個高低不同的水平線，使得地平面較向右上方斜昇，這種手法，我們在董其昌及其他畫家的畫作中也曾經見過。畫家此處的用心昭然若揭；左右畫面的岩群均向後退入，而以遠處水平線上的山丘為終點，清楚而明確，不過，右側遠方的水平山丘要比左側為高；為了凸顯此一差異，陳洪綬從近景開始，便不斷地重複運用岩群的堆積，直到岩群堆疊到水平線的山丘附近，在此一延伸的過程當中，陳洪綬並不減岩石的大小比例，岩群一直維持相同的筆觸造型，而且，岩石的墨色也不因為由近及遠而漸淡。

山水的質地則是以極端、甚至反常的造形來塑造：岩石看起來像木刻，而松樹幹與松枝

則看似龍的軀體。最遠處的木葉係以一排排重複的筆觸刻劃而成，這種造型在最初的時候，代表的是捲曲的樹葉。所有的這些造形，看起來都極不舒服，好比是俗劣的樣板圖案一般，如果不是見於當時代二流抄襲畫家的偽作古畫之中，就是出於筆墨重滯的仿作畫家之手。作為一個浙江地區的職業畫家，陳洪綬所繼承的傳統中，有絕大的一部份便是由此俗劣的繪畫成習所構成。陳洪綬並沒有將這些已經俗劣化的造型重新合理化，使其得以再現自然，相反地，他更加彰顯這些造形的不真實感，將他自己與其姪纏繞在腐朽傳統的礫屑之中。在全世界的畫家當中，再也沒有比中國人更擅長於以風格作為一種隱喻（metaphor）的手法的了，而中國畫家之中，又沒有能出陳洪綬之右者；陳洪綬沿用傳統成習中的造形系統，並加以刻意的誇張與扭曲，我們可以從這種手法看出畫家的種種複雜心態，一方面，身為一個職業畫家，陳洪綬對於自己的社會地位，毋寧是懷著無數矛盾的情感的，另一方面，我們也可以看出，陳洪綬有感於繪畫形式的墮落，原本用來捕捉自然形貌的清新意象，如今皆已退化，不再真實可掬，心中於焉也有了一種苦澀難言之感，除此之外，他也深深地知覺到，處在這樣的一個時代裡，再也無法和古人一樣，可以將過去的傳統當作是一個真理的寶庫，隨時供畫家擷取。

在此自畫像中，陳洪綬將自己放在一個自創的舞台上，意圖以一種帶有威嚴的身姿站立，但是，威重感的傳達並不成功，他的目光幾乎與畫外的觀者相接，好像即將要對我們表白他自己，但是，最後卻又將自己封閉起來（圖4.46）。陳洪綬以自己和自己的畫作為例，說明晚明社會不但為個人主義提供了一個較為寬闊的空間，同時，也說明了身在這樣的年代裡，無論是對傳統進行質疑、或甚至是顛覆，都是可能的，此外，並且點出了這兩種現象的危險所在。雖然此一陳洪綬的自畫像並非以直截了當的方式來表現，它也仍舊是一件極度真誠、且高度自覺意識的傑作；放眼世界藝術史，除此作之外，我未曾見過有其他更為傑出的作品，能夠更傳神地呈現出一個身處亂世而又善感的知識份子的形象。

到目前為止，我們所見到的人物畫作，並不完全代表晚明之際的人物畫；整個人物畫中的各種類型，以及重要的畫家等等，都沒有被觸及。如果我們放眼其他這些作品，便會發現，除了寫照的肖像畫之外，畫家所最常描寫的主題，僅不過是其中少數的幾種罷了，舉凡這些主題，譬如我們前面已經見過的「竹林七賢」和陶淵明故事，都是與精神性靈的滌淨、以及超凡入聖的題材相關。這一類的主題包括了文殊菩薩掃象、倪雲林園中洗桐、道教術士徐景陽舉家升天、以及羅漢群會等等。一如我們先前在晚明山水畫中所曾領略到的，十七世紀的人物畫作似乎也有相同的傾向，它們不但引起相同的遐思，同時也隱含了相同的寓意，換言之：它們都暗示了一種避塵離俗的渴望。以此時此景為主題，並肯定現世即景之樂趣的畫作，比較常見於十六世紀與十六世紀以前的繪畫，而晚明繪畫則較少見到這種主題；至於通俗故事的描繪，以及風俗畫等，除了僅見於木刻版圖書中的插圖外，也幾乎未見於晚明繪畫之中。除了少數幾個例外，晚明繪畫也幾乎找不到舊文學與舊歷史的題材，即便是歷來所

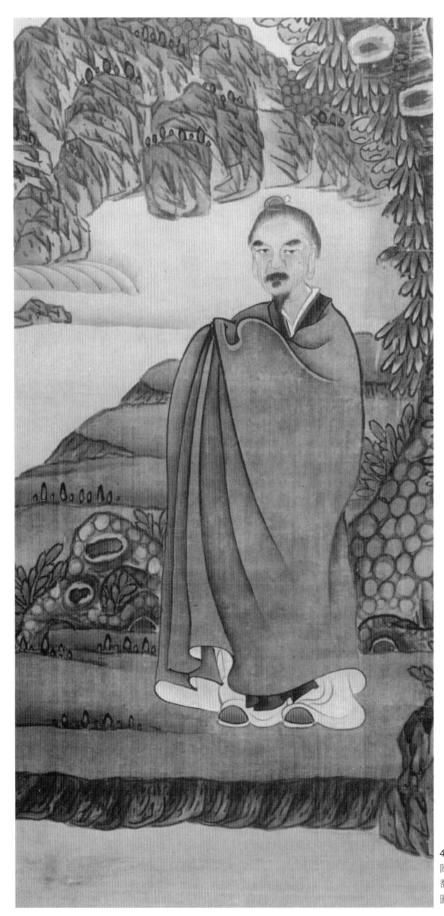

4.46
陳洪綬（1598–1652）
喬松仙壽
圖 4.1 的局部

流行的馴馬調良主題，也毫無例外地消失殆盡——晚明主要的畫家會怎麼去思考畫馬的主題呢？對晚明時期的繪畫贊助人與觀眾而言，他們所感興趣的，乃是特定人物的描繪，而且，最好是描繪他們自己，如果說，所描繪的並不是他們自己，那麼，畫中這些人物的生活型態、以及動作象徵等等，多少也會與他們自己的所好、處境相呼應，並且，從畫中這些人物的身上，他們也能看出自己的形象端倪。他們樂於在畫家的畫作中，以對等之姿，抗禮古代的偉人，不過，無論是畫家或是他們自己，卻也都不太相信此一對等的可能性。

我認為，此一藝術景況不但為我們肯定，而且也為我們彰顯了我們從其他資料來源中，所得知的有關晚明知識份子的困境。對中國人而言，至高真理的發掘，必得訴諸過去的文化、傳統、以及高潔心性所顯透出的氣質，而無法求之於眼前的現實即景。的確，對於王陽明思想的尊崇者而言，人本心之外的世界僅不過是一種不完整、且隱晦的存在，必須經由心性加以賦予意義，方始能夠獲得完全的存在。就理想層面而言，外在的現實驗證內在本心的存在；但是，當外在現實無法「取成於心」時，中國人便特別地陷入了一種矛盾之中（借用史華慈〔Benjamin Schwartz〕的說法），也就是困厄於儒家兩極性的「治國平天下」與「修身」的理想之中，不知何去何從[18]。在較安定的時代之中，譬如十五世紀末、十六世紀的蘇州，也就是在沈周、文徵明、及其門人的時代裡，畫家如果要在繪畫裡謳歌日常生活之美時，他們可以稱頌今日之世離古人理想不遠。人們的生活好似融入於詩畫的世界之中，而古今以來的理想都蘊藏於內。畫家與作家經常言不離古人之世，延頸而望，以古人的思想與舉止為依歸，視眼前的現實為古人之世的重演與實現。這是中國文人心所嚮往的社會常態。但是，很明顯地，此一理想境界的實現，是不可能完美無缺的，而且，到了晚明一代，人的內在心性與外在現實之間，有了一種極端的不和諧，完全地阻絕了此一理想真實實現的可能性：外在的現實世界持續地牴觸撞擊內在本心，攪亂了和諧。我們在前面幾章所探討的山水畫家，各以其不同的方式處理此一問題。張宏以極端的方式，阻絕了過去的傳統，而將精神集中在眼前可捕捉的即景現實，但對於晚明時人而言，這並不是可行的解決之道。董其昌和吳彬則變通古人的繪畫舊習，以合今用，指引出了一條較佳之路。至於陳洪綬、以及其他我們已經討論過的肖像寫照與人物畫作等，都可以看作是畫家堅決、或甚至孤注一擲的嘗試，企圖重建過去的理想，通貫古今，並且來去文化、生活之間。然則，這些作法也都代表了畫家的一種自覺，也就是他們都承認了古舊的繪畫公式再也無法起死回生的事實。

# 弘仁與龔賢：大自然的變形

　　至此，我們所討論過的晚明畫家，都是能夠突破當時中國畫壇的積習而有所創新的；他們在瀕臨危亡的傳統主義中，自闢蹊徑，為後世的畫家開啟了新的契機。從張宏身上，我們看到了一幅圖畫的創作，可以是根據自然界中特定的景致，而不必一味地以前人的畫作為追隨的典範，再者，酷近自然實景的樹石描繪，也可以用來取代傳統畫作中所慣常使用的造型成規。從張宏身後的畫評與後代的作品來看，似乎沒有人對他特別青睞。吳彬復興了北宋初期巨嶂山水的風格，轉宏偉的形象為幻夢般的憧憬。一如我們稍後所將看到的，對於十七世紀的繪畫，吳彬的影響力實較張宏為大，雖則其貢獻鮮為人知──中國人從未察覺到他的重要性。

　　顯而易見，董其昌可說是當時最有影響力的山水畫家，但是，他的影響力及於兩類截然不同的畫家，而且，這兩類畫家都並未完全以他的風格為典範。他那些被稱為「正宗派」的門生們，大抵變其繪畫氣勢為陰柔，捨其特具況味的破格畫風，僅維持其唯古是尊，且筆法謹嚴的保守特色。在另一方面，那些被稱之為「獨創主義」畫家之流者，則在董其昌的繪畫中找到了解放性的特質──董其昌極端地扭曲造形與空間，他的畫作具有一股近乎抽象且純粹的力量──不過，大體上，這些畫家並未採用他的風格原貌。他們知覺到另有新的選擇空間──他們必定思忖到，倘若董其昌能夠那樣作畫，則沒有什麼是不可能的──他們各樹一格，探索新的表現自由。

　　然而，除了此一解放性的影響之外，晚明的繪畫──無可避免地，對獨創主義畫家而言──也強而有力地揭示了繪畫與前人風格之間，以及與自然經驗的表現之間的雙重關係。這種關係歷來一直是中國畫家所關懷的根本課題，祇是晚明以前的畫家從未如此自覺地加以探討。對於此一關係，董其昌並未提供任何有用的典型，他的山水畫大抵僅維持了極為淡薄的自然面貌。在1640年代至1650年代之間，多數主要的畫家似乎已經對自然失去了興趣，而無疑地，其中一部份的原因，乃是由於董其昌權威的影響。可以看得出來，畫家們致力於抽象表現的可能性──諸如幾何的，書法性的，以及減約式（reductive）的表現法等等。在這個階段裡，他們山水畫中的實體感趨於薄弱，經常以纖弱的線條構成。而後，彷彿又重回到山水畫史的發軔期，晚明畫家捕捉山體與質表觸感的筆墨技法又逐漸熟練，形象的實體感越發成形；原本在前一階段被剔除的三度空間感，以及豐富的皴法筆路等，都又重新回到畫家的山水之後。他們似乎是以線條的梗概來重建外在的世界，藉此作法，他們推出了足以擠身鉅作之林的畫作，在這些作品之中，自然並未被否定，而是被變形了。

以下，我將循此模式，對清初的山水畫作一梗概式的敘述，並以兩位獨創主義大師，弘仁與龔賢的作品作為開始。

此處所引的兩件作品都沒有年款。弘仁的絕妙之作《秋景山水》（圖5.1），約作於1660年，而龔賢的《千巖萬壑圖》（圖5.2），則作於1670年左右。弘仁的生年為1610年，龔賢則在1618年左右。兩人都生長在晚明政治黑暗，且社會動盪不安的環境裡，也都經歷了1644–45年間，滿清入主中國，改朝換代的鉅變，被迫生活在異族的統治之下。在這種環境之下，中國知識份子所面對的，乃是兩種選擇：一為承受通敵賣國的恥辱，在新的政權中為官，另一種選擇則是成為「遺民」，仍維持對前朝的忠誠。在畫壇之中，選擇前者的畫家，往往依附在正宗畫派之下，而選擇後者的，大抵屬於獨創主義者之流。

我們可以輕而易舉地點出這其中的歷史關聯，但要說明何以如此，卻不容易。或許有人會說，使這些人在政治立場上保守、妥協、或是不妥協的種種原因，其中諸如個人的身世背景、氣質等等，已經可以相對地說明這些人在藝術上的取向。但是，避免為滿清服務，以保持個人對明朝的忠貞，這種抉擇從某個角度而言，雖然可以說是一種不妥協，卻也同樣可以看作是保守主義的一種極端表現。如果說，我們要對藝術家選擇風格的脈絡有一個較佳的了解，我認為，我們不應該把風格看作是藝術家因應眼前特殊的景況，而發出的自然回應，而應當將它看作是數百年來舊模式下的另一例子，亦即：藝術家乃是依照自己的生命定位，而選擇一己的藝術風格。大部份的獨創主義大師如果不是削髮為僧，便是成為半隱半逸之士，例如弘仁即遁空為僧，而龔賢則過著半隱居的生活；這兩者都是一般公認的途徑，可以使人名正言順地去脫個人原先所在的社會地位。而畫家選擇獨創的畫風，往往也跟他所選擇的社會角色相吻合，雖然這種關聯並不一定放諸眾家皆準。

如此，當我們稱弘仁和龔賢為獨創主義畫家時，這意味著他們二人各以不同的方式，展現了晚明畫壇與文人圈中的個人主義特質，而且，他們二人也都在繪畫中追求個人獨特的風格，有時甚至將畫風推向極端。他們並不是具有怪癖；在明末清初期間，有些畫家的畫風迂奇怪誕，實堪稱怪癖之流；但是，我們所將討論的獨創主義大師，並不與這些畫家同類。雖然這些大師早年可能以怪異的形式和筆墨技法為試驗，但是，他們最終還是超越了早期作品中的匠意，在自然形象與純粹的繪畫形式之間，找到了一種山水的力度。

我在此處引用了兩幅這類的山水作品。兩件作品，以及它們的發展形成的過程，將會是本章的要旨。換句話說，我們將著眼於繪畫形態（morphology）的發展理則，並探究藝術家是如何累積，進而達到創作一幅傑作的關鍵。可想而知，這種過程終究還是難以分析的；有太多的因素超乎我們掌握，無法一一窮究。這些因素包括：一個藝術家乃是屬於某畫派、某群體、或是某繪畫傳統的；他的生活和創作乃是出現在某個特定的歷史階段中；他對生命意識的表達，乃是源自他經驗所曾感知的某些特定的景致而來，而他的創作力也多少要取資於某些藝術作品，無論這些作品是古人或今人之作，他總會受到一些影響；以及諸如此類等

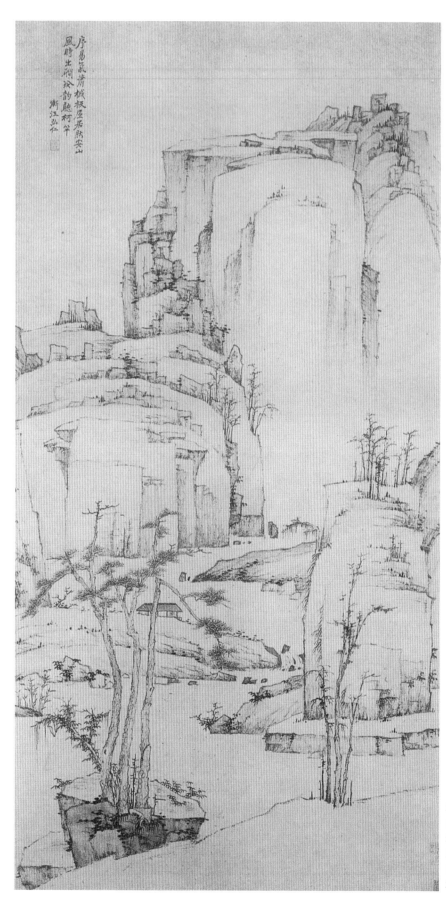

5.1
弘仁（1610–1664）
秋景山水
軸　紙本水墨
122.2x62.9 公分
檀香山美術館

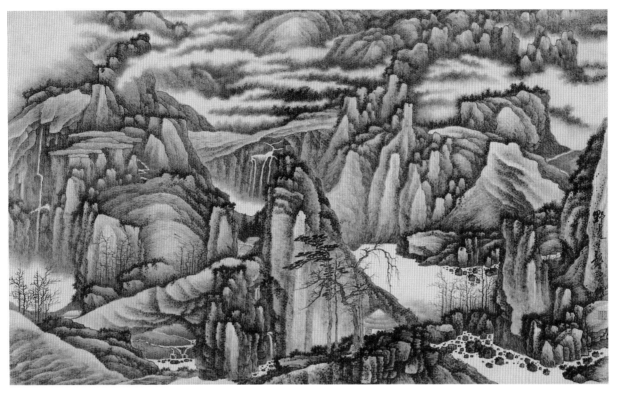

5.2 龔賢（約 1617–1689）千巖萬壑圖 軸 紙本水墨 62x102 公分 蘇黎士里特堡博物館 德諾瓦茲收藏

等。在此，我祇能簡要地提出幾個因素，探索它們如何影響弘仁和龔賢的作品。

　　這兩位畫家都是地區畫派中的領銜人物。弘仁屬於安徽畫派，龔賢則是金陵畫派。弘仁生於安徽南部的歙縣。他熟讀四書五經，曾經在地方科考中獲第諸生，但是從未步入宦途。1645年，滿清入主中原，他的家鄉也巢傾卵覆，他遠避東南沿海的福建，並於翌年剃度為僧。1651年，他轉回安徽的家鄉，先後居住在歙縣和黃山的幾處僧院，直到1664去年世為止。[1]

　　我們所知的弘仁最早的畫作，乃是一部集體創作手卷中的片段。這一手卷作於1639年，係由安徽地區的五位畫家各司一段而成。這類集錦式的作品頗流行於十七世紀，慣常用來獻給某位東道主或贊助人。當時弘仁所負責的部份（該畫此處未列）並不顯眼，所採取的形式極為傳統：陡峭的岩壁直聳在河流之上，岩間有一上昇的小徑，徑間立有亭子，小徑到了亭子之後就消失在山崖右側，而後，又復現在山崖左側。這類的畫風無異是對元代山水畫的僵硬模仿，尤其是仿自倪瓚的風格，晚明有許多畫家便以倪瓚的畫風為師。對於一位年方廿九的年輕畫家而言，以這樣一幅乾澀無奇的作品作為繪畫生涯的起點，實在不能說是一個好的開端。[2]

　　十二年之後，也就是1651年，大約是弘仁從福建返回歙縣後不久，他再度與其他七位不甚重要的安徽畫家一起合作類似的集錦式手卷。弘仁在卷中所作的仍是一個大體相同的構圖（圖5.3）：同樣是河流邊的懸崖峭壁，一條小徑消失在山崖的右後方，然後，又復現在山

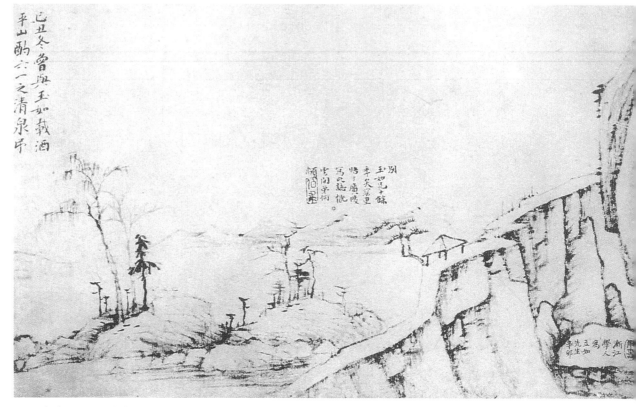

5.3 弘仁（1610–1664）山水　1651 年　個菴山水合錦卷（局部）紙本水墨
取自《個菴山水合錦冊》 神州國光社出版之畫畫冊（上海，1936）

崖左側；畫中的亭子位於左側的山徑間。但是，在此次的作品裡，河岸與山崖都以重疊的長
方形結構組成，並以枯厚的線條勾劃，蜿蜒的小徑被拱高至高處的平台上，層層相疊的河岸
也被用來營造階梯般的畫面效果。這些都是有趣的創新手法，雖然祇是出自一位業餘、且未
臻成熟的畫家之手，但是卻具備了頗為顯著的風格──我們已經可將其定義為一種安徽的風
格。

　　類似的結構組成，以及類似的勾劃筆法，也可見於同年代其他安徽畫家之作──譬如，
程嘉燧繪於1639年的一幅冊頁（圖5.4）。這件作品缺乏表達肌理的皴筆，僅以枯乾細碎的線
條暗示出山石造形的粗糙質感，同時，也製造出一種山石重疊的量感。但是，這種體積的感
覺僅僅微乎其微；這些畫作看起來都太沒有質量感，太遠離世間的真實；畫家也沒有在其筆
墨骨架中添增其他趣味，使其成為特具藝術特質的結構，故而無法引人注目良久。

　　想要了解這一風格的形成，我們可以概略地回顧安徽畫派的背景。安徽一地自來並無
源遠流長的繪畫傳統。在晚明之前，這個地區祇出現過極少數的畫家，而且沒有地區畫派形
成。不過，長久以來，安徽南部的歙縣、休寧一帶，便是中國最為富庶的商業集散地之一，
同時，也是學術的重鎮。晚明一代，中國最佳的雕版印刷即出自該地，最精製的紙、筆、墨
也是此地所產。十六世紀末以降，有兩項互相關連的發展促使此一地區嶄露頭角，並使之成

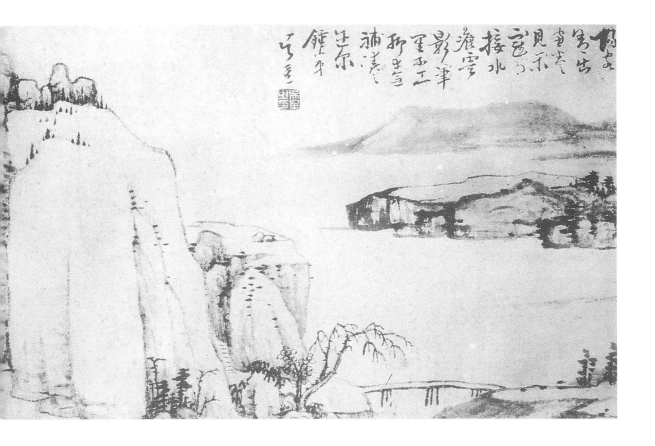

為藝術的重鎮。

　　第一項發展乃是一種顯著畫風的出現，這可以由丁雲鵬1585年的一件山水作品作為代表（圖5.5）。此畫的構圖極為傳統；然而，值得注意的是，皴法的筆觸、以及水墨的暈染在此都已然消失，而改以線條為主的手法來經營山水造形。另一發展則是木刻版畫的製作，諸如通俗小說中的插圖，或是墨譜中的圖案等等。在安徽畫家、刻工、以及印工的通力合作之下，木刻版畫的製作達到了空前未有的水平，且為其他地區所不及、此處所引的兩個範例（圖5.6、圖5.7）都採自較早期的墨譜，也就是1594年的《方氏墨譜》。這兩個範例都是以丁雲鵬的圖畫作為藍本。畫中相同的線條特質和幾何圖樣，多少可以說是木刻版本身所特有的一種效果。

　　在繪畫中，這種線條化、幾何化特質的出現，是否應當理解為是因為版畫的刺激，致使畫家對筆墨線條的品味有所改變，而趨於瘦簡的平面風格，或者，我們應當將這種現象理解成是因為畫中先有這種品味，而後影響了版畫？這個議題仍待深究。不過，無論孰是，版畫和繪畫相互影響的現象，則一直是安徽畫派所特有的顯著特色。若說繪畫模仿木刻──如果事實的確如此的話──這意味著畫家主動放棄了繪畫本身所具備的能力，而去接受另外一種素材的限制。從表現力的角度來看，採用線性風格，意味著畫家排拒了以富有質感及視覺效

5.4 程嘉燧（1565–1643）山水人物 1639 年 冊頁 取自畫山水冊
紙本淺設色 23.1X12.8 公分 台北故宮博物院

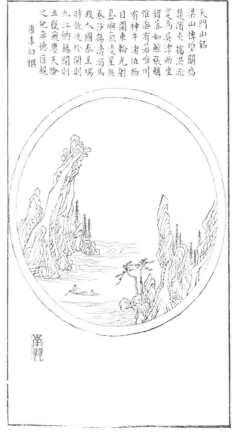

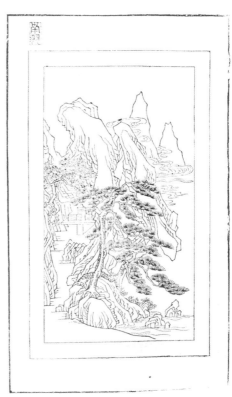

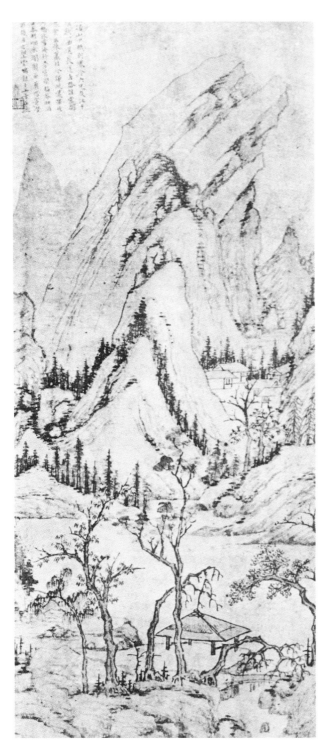

5.5 丁雲鵬（1547–約 1621）山水 1585 年
軸 紙本水墨？
取自《神州大觀》 第 6 冊

5.6 與 5.7
丁雲鵬（1547–約 1621）墨譜畫稿
取自《方氏墨譜》（1594 年）

果的風格來吸引觀者的注意。從藝術家的觀點而言，畫家為自己設定了種種限制，這顯示出他們共同面對的一個課題：即使他們的技法語彙受到極度的限制，他們仍企圖表達傳統山水所講求的堅實結構，以及形式和空間上的明晰感。換句話說，他們企圖在不犧牲表現力的原則下，要從形式減約的階段（reductive phase）跨進形式構成的階段。在這個方向上，二十世紀的西方藝術與音樂為我們提供了不少對比，足以使我們認清此一風格變化的本質，並對其中的難處，心感戚戚。

如此，安徽畫派在這種風格的走向下，持續了百餘年之久，該地區的畫家都遵此畫風而不渝。而這種畫風也果真特別適合於繪寫此一地區的風景地形，尤其是黃山的景致。如果我們想要探討地區風景如何影響畫家的風格，其困難在於吾人應如何去區分畫家究竟是直接仰賴在自然實景而作畫，抑或是受到了同一地區畫派的前輩畫家影響。一般人很容易以為：在畫家的心靈世界中，這兩種形象是共存不離的，祇有藝術史家會用盡辦法來區分其不同。這也是實情，不過，在討論弘仁時，我仍會將這兩者劃分開來，以利分析。

首先，我們可能會懷疑，弘仁在福建避居了六年之久，這一段經歷是否對他的畫風造成了影響？實際上似乎是如此的，雖然此一影響並不是極關鍵、或是極長久的。弘仁剃度於武夷山，該地的景致必定持續地縈繞在他腦海裡。此外，他也很可能看過同一時期福建的領銜畫家吳彬的作品。

在吳彬具有高度想像力的山水畫作之中，一件署年1609的作品（圖5.8），生動地展現了山水畫景致跳脫於山水原形之外，使人不勝驚愕的特質。山峯層層堆疊，蜿蜒細徑神奇地消失在岩穴之中。吳彬以細緻完備的技法風格表現這些景象，極力肯定這些景致的真實性，以遊說觀者心不信任之感。

但是，如果畫家的技法無法像吳彬那樣遊刃有餘，卻仍嘗試創作此類繪畫，則其筆下的景況又將是如何的面貌呢？我們可以拿福建的業餘畫家黃道周繪於1632年的一件怪異作品（圖5.9）為例。黃道周筆下的山峯與洞穴，平板、且缺乏具有信服力的細部描繪，看上去僅似幻思般的憶造山水。此畫所欠缺的乃是：畫家本人並未真摯地相信自己所呈現的世界為一真實的存在。

無論弘仁是否確實見過吳彬原作，或者僅僅接觸過像黃道周一類的作品，他在返回安徽之後不久，即在一部集錦畫冊中作了一幅冊頁。在冊頁中，弘仁似乎有意無意地想要結合福建畫家的古怪構成，使其與安徽畫派的塊狀山水融成一氣（圖5.10）。[3]弘仁早期作品中的曲折小徑，如今出現在畫幅右上方，且攀升吳彬式的幻境山水。此一風格融合的嘗試並不盡成功；作為某一實景形象的展現，整張畫幅完全缺乏說服力，再者，也並未具有幻想般的魅力。在這早期的階段裡，弘仁似乎並未真正投入其所借用的形式之中，而且，也並未注意到自己運用筆墨時的造作與不自然。

回到歙縣之後，他曾數度遊歷位於縣城西北的黃山。自古以來，黃山即是詩人、畫家、

5.8 吳彬
（約活躍於 1568–1626）
畫山水 1609 年
軸 紙本設色
台北故宮博物院

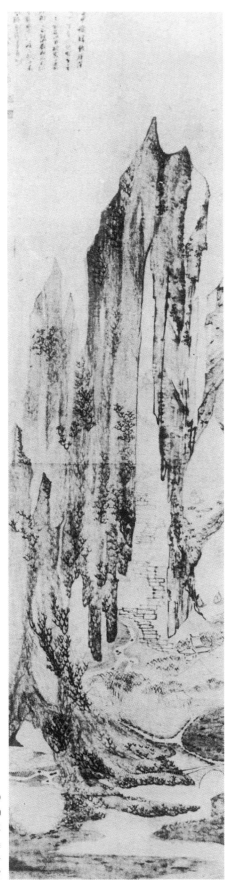

5.9
黃道周（1585–1646）
山水 1632 年
軸 紙本水墨
195x50.8 公分
天津市美術館

詭秘誰初启一圖曾经采药有遺踪尋將結夏先消

夏踏盡松濤不汗衫為　香士先生設意　漸江

休鞍羸驂�“高寞句引千峯入座端十畝旺蔬三面竹看壽延遲頻來寺看羹湯弟湯

5.10　弘仁（1610–1663）　山水　冊頁　紙本水墨　取自《新安名畫集錦冊》（上海，1920）

與其他人遊踪之所至；不過，黃山成為易於往來，且普受喜愛的旅遊勝地，乃是在十七世紀初，一位名為普門的僧人在此建造佛寺之後。在這之後，陸續又有其他寺廟興建；到了弘仁的時代，朝山、或登覽者已有一條極佳的遊山路線可循，可以依此路線覽勝，並可寄居山寺。黃山的開拓刺激了當地的藝術家，使他們紛紛以筆墨刻畫此山壯麗的奇峯和雲色。

　　在此之前，丁雲鵬曾畫下一系列黃山的景致，但是並未流傳下來。[4]弘仁在早年的繪畫生涯中，曾作一黃山五十景畫冊。我在此處引了其中一幅（圖5.11），並對照一幅木刻版畫。這件版畫見於一部有關黃山的勝覽指南之後（圖5.12），出版於弘仁身後不久，係根據弘仁同一類型的畫作而製。[5]一幀以黃山絕壁和松樹為景的照片（圖5.13）顯示出，弘仁的畫作適切地傳達了這些景致的某些形貌，但是，如果從其他方面看去，則仍嫌不足：他勾劃了峯體岩塊的形狀、以及其鱗隙的岩表，但是，所呈現的形象卻極平面化、且圖案化，缺乏隱隱若現的巨體感、以及開闊的空間氛圍。

　　以畫風推斷，在他可能作於1650年代初期的其他作品中，譬如一畫冊中的一幅冊頁（圖5.14），他嘗試運用較為繁複的構圖作畫，試著調整造形的系統，以符合黃山的原貌。在他的造形語彙中——無論是構成斷裂岩塊的狹長、或不規則的多角造形，或是從絕壁間伸出的倒掛松等——我們可以從黃山實景的照片中看出（圖5.15），弘仁筆墨下的造形大抵跟黃山

5.12 汪晉穀 擾龍松 木刻版畫 取自《黃山志》（清初）

5.11 弘仁（1610–1663） 擾龍松 冊頁 取自黃山勝景冊
　　紙本水墨？ 北京故宮博物院

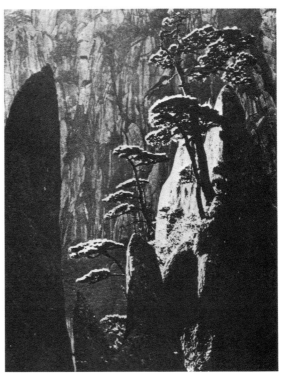

5.13 黃山峯嶺與松樹的照片

5.14 弘仁（1610–1663） 山水 冊頁 取自八景山水冊 見《漸江上人山水冊》（上海，1920）

5.15 黃山峯嶺與松樹的照片

的地質和植物形態相符。但是，在造形用語上具有貼似原山水景貌的造形和基本形式，並不保證畫家就能妥貼地掌握山水的形象；弘仁在畫作中，並未捕捉住黃山群峯的雄偉氣勢，事實上，以他此刻所能掌握的技法來看，那種效果也的確是他難以企及的。在早期的繪畫生涯中，弘仁明智地自我設限，僅選擇以冊頁和手卷等格局不大的畫幅來作表現。他的平面化線性風格也很難擴展成大幅立軸，或是用來表現巨嶂式的山水大幅。

與弘仁同時代的較年長畫家蕭雲從（弘仁可能從其學畫），曾於1648年試著以同一類的風格創作巨嶂式立軸，其結果顯而易見，是一完全失敗的作品（圖5.16）。蕭雲從所畫的並不是黃山——他從未涉足此地——但是，卻嘗試以剛硬的線條風格來表現山體高聳、且空間深邃的效果。安徽畫派所自設的簡約風與蕭雲從的目標格格不入；在蕭雲從的畫中，曲折退入的空間，以及垂直上走，山體漸弱的山崖，看起來生硬且不自然，無法勾喚起真實的空間感或高聳感。

如果我們要問，一個畫家如何在其作品中捕捉黃山的巍峨景貌，一個極簡化的答案便是：親覽黃山，並依黃山的實景面貌入畫。在這種畫家應如何成功創作山水的觀點上，中國作家與畫家的立場似乎是一致的。而畫家如果有論畫的文字流傳，他們多數會稱：他們的繪畫導師乃大自然，而非前人的作品。為弘仁作傳的作者們一貫認為，弘仁在數度登覽黃山，此一經驗引發了他在繪畫上的長足進步，而弘仁本人也以一首七言詩自表心跡：

敢言天地是吾師，萬壑千崖獨杖藜。
夢想富春居士好，并無一段入藩籬。[6]

也就是說，他仰慕十四世紀大師黃公望的作品，但是，他寧願直接走向大自然，就好像他相信黃公望也曾如此一般。但是，他必然和其他藝術家一樣，也發現到（雖然他們並未如此明說）：大自然無法解決形式與圖畫的問題。實則，弘仁時有模仿黃公望的情形，而他在畫中許多最為傑出的成就，往往便是依賴前人解決繪畫難題的方法，而作出神來之筆的調整。

舉例來說，弘仁一幅作於1658年的山水畫（圖5.17），便以黃公望的造形系統作為基本的結構。弘仁在題款中指出，此作乃是倣元末次要畫家陸廣的筆意，不過，陸廣係以黃公望為師，故弘仁仿黃公望之心可說亦同。在弘仁簡淨的線條構成中，我們可以看出黃公望的山水風格（比較圖2.9）：山坡的構成如規律圖案一般，這是以一再重複的造形單位堆疊而成，並在中景位置的中央山體之上，形成了一種漸行漸深的節奏脈動；全畫構圖係以中央山體為主調，並銜接畫面的其餘構成。但是，這種形式秩序的完成，卻犧牲了自然主義的原則，同時，也打破了弘仁長期以來，企望在畫中展現黃山壯美石峯意圖。黃公望原來在描寫杭州山丘時，所發展出來的渾圓、特具土質感的造形、以及形式的構圖等等，並未得到良好的轉換，以順應弘仁的意圖。一個真正以造物為師的畫家是不可能作出這樣的繪畫的，而弘仁在七言詩中所說的「天地是吾師」，我們祇能將其理解為是中國傳統文人歷來所慣用的辭藻罷了。

5.16
蕭雲從（1596–1673）策杖圖
1648 年　軸　紙本水墨　107.2x31.5 公分
天津市美術館

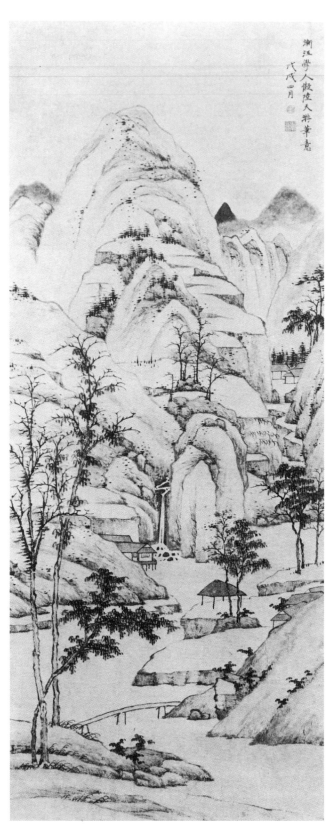

5.17
弘仁（1610–1664）山水　（倣陸廣筆意）
1658 年　軸　紙本水墨　86.4x35.2 公分
加州柏克萊景元齋藏

　　然而，就弘仁的畫作本身而言，它是一件強而有力，且格局完善的作品，展現了弘仁至1658年為止，所達到的筆墨造詣。有關弘仁在技法上的進展，我們無從清晰明辨，由於某種無法分說的景況，從1651至1656年間，我們並沒有弘仁可靠的紀年作品。我們祇能揣測，他在這段期間正力圖發展新的技法，以克服安徽畫派的平板畫風，並以其他藝術家作為參考對象，其中並包括了較早的大師，試圖鑽研他們是如何解決類似的創作難題的。董其昌和正宗畫家以古人的風格為宗，主要是為了崇古思古，弘仁與其他的獨創主義大師則並不如此。換句話說，弘仁等人並不是為了引發觀者對風格的聯想性，或是為了挾古代宗師以自重，或是表現自己對高古風格的熟稔，同時，也不是為了展現一種觀者所能共享的品味。實則，畫家的意圖是功利性的；對他們而言，他們從古人的畫中擷取基本的造型和形式，其用途乃在補助創作，以利他們追求某些表現性的效果，或是凸顯他們筆下的主題。我們一般不稱弘仁或龔賢的畫為「仿黃公望筆意」或「仿米芾」，因為他們的作品並非以古人的風格為表現的主旨，而且，山水景物也不僅僅是他們表現的媒介而已。

　　在弘仁試圖師古的諸創作中，其中有一件作品似乎對他特別具有深遠的影響力。此畫作於1657年，他訪寓南京之時。時值暑夏，他在南京香水庵作了一套含八幅冊頁的畫冊，由冊中末頁的題識，我們得知此一畫冊乃是為某宗玄居士而作。其中有一幅冊頁（圖5.18）係以兩座形狀古怪的塔形岩石為主體，左有瀑布，其上更有一浮屠，標示出山谷中有佛寺之存在。畫中右方塔形岩上灌木雜生的矮樹叢，橫生於岩石邊側的方形石塊群，以及左側幽暗夾縫間的淺瀑等，都明白地顯露出弘仁的意圖：他所嘗試的，乃是北宋大師范寬式的風格。他

 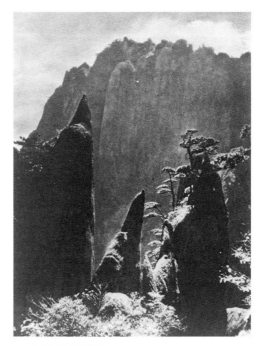

5.18 弘仁（1610–1664）山水　冊頁　取自 1657 年畫冊　　　5.19 黃山的照片
　　見《支那南畫大成》第 11 卷　圖版 124–131

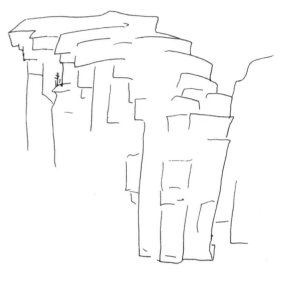

5.20 弘仁（1610–1664）山水 冊頁
亦取自 1657 年畫冊（見圖 5.18）

5.21 依據圖 5.20 所描的山形輪廓

畫中的基本造形，都可以在范寬畫作中找到關連（比較圖1.12）。

　　先前討論吳彬時，曾經提到南京是復興北宋風格，或北宋式巨嶂山水的重鎮。我們同時也可以在此地看到諸多此類風格的山水作品，無論是畫家的原創、或是仿古者，皆有之。眼前我們所見到的這一幅冊頁中，弘仁的仿古程度並不深入，畫中僅運用了若干與前人雷同的母題，而其構圖形式，則與他本人早期的作品相去不遠。實則，弘仁此處所用的雙岩塔式構圖，乃是重複他五、六年前所作的另一幅冊頁（圖5.10），此一構圖也在其他作品中出現過。畫中，一座岩塔尖頂而右傾，另一座則方頂而向左推擠。這些乃是弘仁個人的形式語彙中，所縈繞不去的造形，經常會逼向畫家的筆端，不由自主地再度顯形。顯而易見，弘仁筆下的造形皆乃依照黃山的聳直山體而成（圖5.19），不過，它們仍舊欠缺了適切的真實感：比例不定，形狀扭曲，顯不出量感、且無具體的空間感。這件作品好似范寬巨幅的拙劣仿作，范寬原作中的結構特點並沒有被真確地掌握。

　　不過，另一幅有弘仁題款的冊頁則顯示出，弘仁在南京期間，學到了比他在北宋繪畫中所見到的還更有助益的特質（圖5.20）。此畫也有陡峭的山崖，然而，畫家在近景處添加了一座屋舍，使其介於老梅與竹之間。此處的圖版係翻印自一老出版品，畫中山崖的結構甚不清晰，我另以硬筆線條描出，可以較清楚地看出其結構走勢（圖5.21）。在此，山崖不再由重疊的幾何造形單位所構成的──它不再是平板的山形，而是一座連貫的山體，有正向的岩面，有向後延伸的山側，同時也有一斜勢的峯頂，構成了山體深厚的效果。此一彎曲向上的山石地表具有

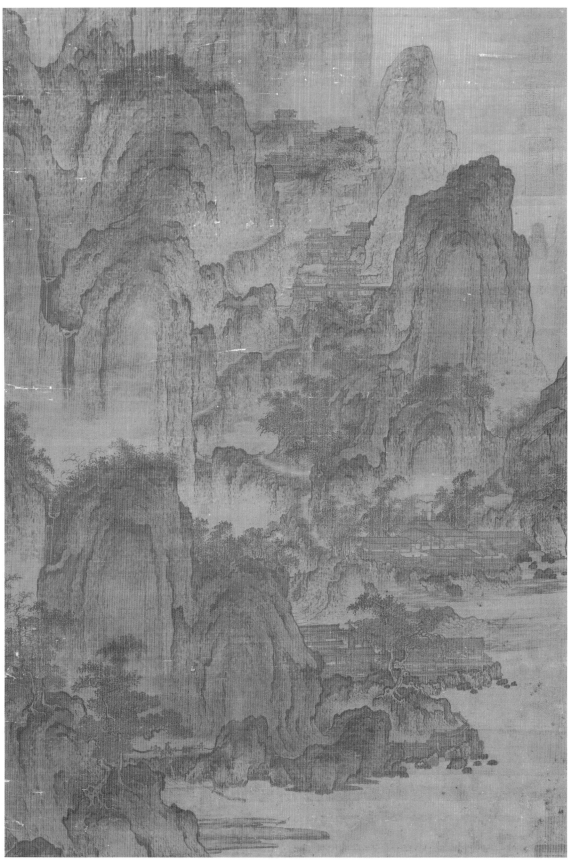

5.22 圖 5.23 的局部

一股向後延伸的脈動，這一動勢係由石塊外側邊緣的線條向內擠壓而成，但是，這些向內伸展的線條並未在山頂處相交，因為如果相交，則會打破整個山石表面的連續性。

實則，這正是北宋巨嶂山水結構的一種線繪解析圖。像這種建構絕崖與山峯的方式——也就是讓峯頂的地面斜向觀者——我們可以在十一世紀的繪畫中找到先例，譬如一幅可能作於十一世紀初，且署有燕文貴名款的山水細部則是（圖5.22）。弘仁的畫在處理地質構成時，雖與此畫有些不同，但是，就藝術形式而言，兩者大體上仍屬同一脈絡。宋初這種經營土石地塊的方式，乃是巨嶂山水演進的一個必要條件，因為這些地塊可以作為整個構圖的基本組構單位，一如上述燕文貴《溪山樓觀》一畫所示（圖5.23）。在這個階段裡，巨嶂的山體是用逐級堆積的方式建構，一系列分階的造形逐步地由近景的小丘累積至主峯，在整個構圖上，形成了一種階層秩序感。而從近景過渡至中景的深入效果，則是進一步地由一系列漸小的樹叢所明白標示出來。

與燕文貴同時代的范寬，也就是我們所熟知的《谿山行旅圖》（圖1.12）的作者，更是神乎其技地將這種建構形態加以簡化。范寬將明快有致、逐級上升的造形改變，代之以規模上極陡然，且極端的跳躍形式，使山體極快速地矗昇為一巨大的單體絕壁。

藉著北宋的這兩種巨嶂式山水構造形態，我們約可推斷弘仁在南京期間所可能見過的北宋山水類型——無論他所見到的是古代原作或是後世的仿作。他從中理解到了北宋畫風的構圖原則，進而將其應用到他生平的最佳作品《秋景山水》之中（圖5.1），以之作為構圖的基型。在此作之中，新舊技法的融合極度成功。越過近景的河岸之後，生長著幾棵高挺的松樹與若干小樹，其後，三座山頂平坦的土石絕壁或孤崗依序而立，且一座比一座高聳，這些在在都是以他如今已經熟練掌握的體積量感方式構成。弘仁這些表現並不是對宋人山形作一成不變的翻版，而是令人耳目一新的創新。在最遠處，一座如高塔般的山崗聳立於河谷之上，我們大約可以認出弘仁前所慣用的一尖一方的對峯造形，如今這兩座對峯已經壓縮成一連貫的山體。畫中地塊的伸展以彎曲的弧度深入畫面，而與之形成對位般襯托關係的，則是幾處樹叢，它們形成與地塊相反的曲線，且逐漸縮小，標示出畫面在由淺入深時的不同階段的運動感。整個構圖的安排明晰、緊密，整體效果極使人滿意。

此畫的成功處在於其成就了巨嶂山水的特質，同時，也為安徽畫派所特有的美學準則建立了一個理想的秩序典範。弘仁剔除了所有用來刻劃山石地表的皴法，而宋畫中所用的暈染手法，在此也都幾乎捨棄殆盡。他運用自己成熟期的畫風，以直線風格描繪，使得此一風格的潔淨幾何特質，能夠與宋式山水中的寬闊感和實質感同時顯現於畫幅之中。這件作品允許我們對它作出不同的解讀方式：一開始，也許有人會將它視為是抽象的構成，而欣賞其抽象的連貫性，一直要到了最後，才看出這原來是一幅氣勢撼人的山谷景象。再者，一如其他同類型的精絕之作，觀者在觀賞這件作品時，總是可以隨意變換觀點，同時，也可以反覆地再將它當作純粹的幾何形式來解讀。我們觀賞此畫的視覺經驗，也可以比擬為是人為秩序與自

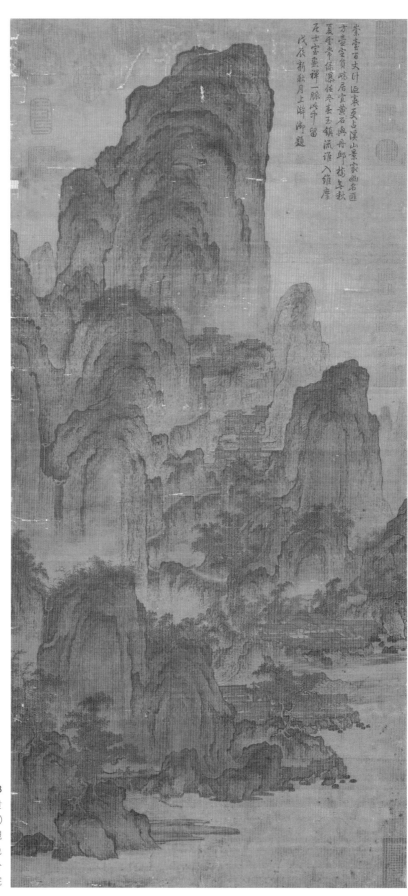

紫臺百尺迎嵐翠　更古溪山景家幽名匯
方壺宮貢峙店宜黃石與丹郎楊冬秋
夏雲常傍隱住矣玄玉鎮流誰八維塵
石士宝畫祥一脈岩干留
戊夜新秋月上御題

5.23
燕文貴
（10世紀末～11世紀初）
溪山樓觀
軸　絹本設色
103.9x47.4 公分
台北故宮博物院

然秩序的交流。自然秩序就是中國人所說的「理」，而在「理」的統御下，藝術形式和理想的山峯形象是融為一體的。

　　不過，這件作品仍有另外一個面向，也就是它勾喚出吾人對自然的特殊體驗。弘仁在山谷間畫了一棟簡陋的房舍，此屋微小、且半掩於河岸之後（圖5.24），畫家並在畫幅上端題有五言詩一首：

　　　序易氣蕭槭，板屋居猶安。
　　　山風時出硼，冷韵聽柯竿。

誠如弘仁詩中所意圖經營的寓意，我們讀了這首詩之後，也不由得會將此畫看作是他居住黃山峯頂時，所得自於個人體驗結晶。

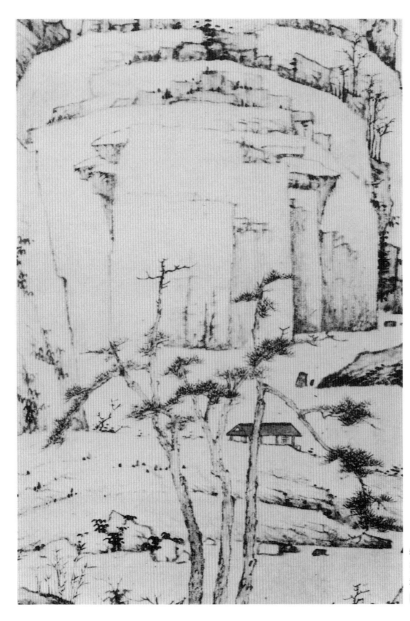

5.24
弘仁（1610–1664）
秋景山水
圖 5.1 的局部

　　然而，形式組構的複雜性使我們的注意力再度轉向畫面的構圖本身，而將這些基本的形式視為是線條的結構。畫幅右側的小山壁（圖5.25），其構造大抵依循我們先前所曾述說過的類型；不過，它同時也是一個奇特的變化型。換言之，原來宋畫結構中，令人一目瞭然的空間連貫感，如今卻為弘仁所刻意違背。沿著小山壁的右側發展，可以見到一連串突出的直角造形，營造出走勢傾斜的壁表在節節上昇及後退時的階梯感。而在同一山壁的左側，則是一條筆直的落差，在形式上，壁頂與谷底被拉成一線，形成單一的平面。這種一方面營造厚重的造型，同時卻又否定其實體感的並列技法，製造出了一種令人愉悅的視覺曖昧性，這也正是此畫令人流連且思索良久的諸多因素之一（如前已見，類似的曖昧性也可見於董其昌的畫作之中）。我們可以想見，弘仁正思索著一個仍頗為含混，然卻是藝術家們經常縈繞不去的視覺意念：倘若此一形式以自我矛盾的結構來作為整個構圖的基礎，其結果將如何呢？

5.25
弘仁（1610–1664）
秋景山水
圖 5.1 的局部

蘊涵在弘仁無年款的《武夷山水》軸背後的，勢必也是某些與此相類的思索和視覺摹想的過程（圖5.26）。這是弘仁最為驚人的作品之一。畫家再次將我們的視野置處在類似的空間結構之中，衹不過此畫更為極端。弘仁在塑造主山體的左、右兩側時，在空間上是以種種互不相容的方式來處理的。從近景開始，一個階梯式的退入層次，將我們的視線帶引至中景部位，此處有一叢修長的樹木。在此樹叢之後，則是諸多重疊的造形，將我們引至峯頂。不過，山體的左側，另有一令人無法理解的垂直陡坡，此坡與畫幅的邊緣相互平行，並使山峯

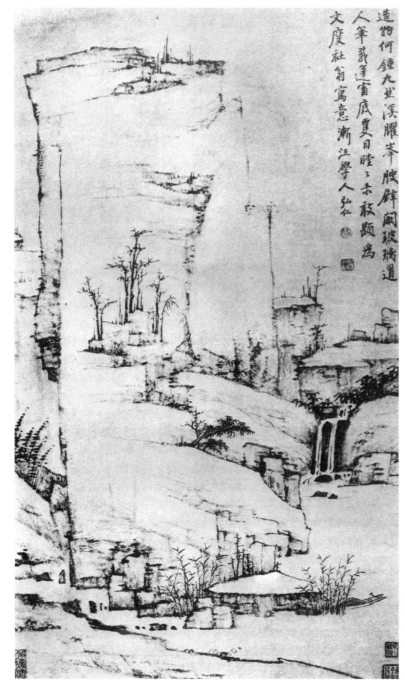

5.26
弘仁（1610–1664）
武夷山水
軸　紙本水墨
見《唐宋元明名畫大觀》
（東京，1929）圖版 413

的頂部與底部連成一氣。這種刻意操縱觀者視覺的大膽作風，似乎是要讓我們認為：畫中的構成與自然景致之間，並無任何重要的關聯。但是，畫家並不允許我們作如是想：他的七言題詩非僅照例地點出某一定景的風光，同時，也抒發了畫家對這些景色的特有感受。他所畫的乃是十餘年前的記憶，當時，他曾沿著福建的九曲溪上溯，途中所見，盡皆武夷山的奇岩怪石。弘仁的題詩暗示說，此等景致將當時泛舟於溪上的詩人都震懾住了，使其瞠目無以為詩。弘仁的題詩如下：

造物何鍾九曲溪，矓峯腹壁闢玻璃。

道人筆載篷窗底，雙目瞠瞠未敢顯。

一方面，此畫乃是一個極複雜的抽象構成，畫家刻意以此混淆我們的視界；另一方面，此畫也是畫家根據己之所見或記憶所及的福建九曲溪，而作出某種景色的再現，至少，畫家本人在題詩中是如此說的。但是，刻意的抽象構成如何能與真景的再現相互並存呢？

我們或許可以簡單地推想，對於那些巨大；且若隱若現的岩石造形，弘仁所僅有的，不過是模糊的記憶罷了，如此，他才能夠不受具象再現的限制，而得以自由創造發揮。不過，弘仁在避居福建時，已經是一畫家，我們可以肯定他必定以當地景致入畫，並保留了若干畫稿，便於日後進一步地加以舖陳描繪。然而，他的回憶或畫稿究竟如何？這似非此處的重點。真正要緊的，乃是中國畫家如何將此般宏偉的景色形之於圖，進而使人萌生視覺的擬想。

一張以大藏峯為景的老照片（圖5.27），表現出了此峯為一沈穩壯觀、且望之令人興嘆的巨景，此峯的岩石構成乃是沿九曲溪而得見之景，頗與美國西南地區的高台地景觀差似。同一山峯也可見於十八世紀一部有關此地的勝覽指南中的木刻版插圖（圖5.28），與實景的攝影相比，此圖幾乎令我們無從理解起：版畫圖稿的設計人過度誇張了大藏峯的垂直形態，並且將它刻畫為頂重底輕的傾斜造形，同時，也誇大了山間洞穴與裂隙的大小。[7]在大藏峯底下，一船家正為某士紳撐篙渡過山崖，而士紳此時正仰首凝視該矗立之峯。我們與其說這張版畫乃是對大藏峯的實際描繪，尚不如說它是一種圖畫的記錄，記述了旅人在溯溪時，因仰望此峯而心有所感。

弘仁描繪武夷山的方法大致相同。他曾經在另一幅以武夷山為題的畫作中題下：「武夷岩壑峭拔，實有此境。余曾負一瓢遊息其地累年矣，輒敢縱意為之。」[8]

基於以上的線索和弘仁在畫上的題識，我們於是對此畫在融合抽象與具象的問題上，有了進一步的了解。《武夷山水》軸不僅是一形式的結構，同時，它也是一真實的形象，在某些方面，它呼應著弘仁對武夷山的心靈感知。題畫詩中所暗指的詩人，因為敬畏山川之心溢於言表，故而無從措辭，以抒武夷山景；而作為畫家的弘仁，則傳達出了此山在他心中所造成的震撼之感——無庸置疑地，此中必也混雜了當年他避居福建時，所曾經歷的動盪之感——營造出一種能夠令觀者產生類似的視覺經驗的結構。為達此目的，弘仁從純粹造形的

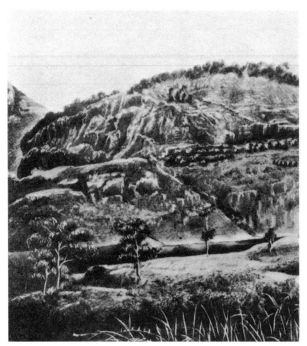

5.27 武夷山大藏峯的照片

5.28 佚名 大藏峯 木刻版畫 取自《武夷山志》清初

試驗中，得出了特具一格的畫風，再者，他也在畫面的空間中，製造了驚人的矛盾效果，這些在在都正契合於弘仁作畫的題旨。

再回到《秋景山水》圖，我們現在可以從其中看到另一畫作之影，其風格的走向新穎，受北宋山水所啟發，適足以表達另一種心靈的山水，也就是弘仁在安徽山中的幽隱心境。在經歷了一段時間的摸索，以及透過一部份對北宋大師技法的學習，弘仁所重新建立起的這種空間與量感的秩序，不僅將安徽畫派的走勢推到極致，同時也反應了弘仁在心情上，已經達到沈穩的境界。在經歷了明朝淪亡之痛，以及流亡福建的歲月之後，弘仁此時的心境已轉趨平和認命。他似乎不再是心靈飽受創傷之人了。此外，我們也在同一時期其他畫家的作品中，見到了雷同的轉變。這樣的說法雖然可能有些危險，不過，這種發展似乎與1650年代晚期至1660年代間，穩定的政治、社會情勢相互輝映。到了此一時期，中國人多已能接納滿清的統治，且發現滿清的統治並不如他們所預想的那樣暴虐。如此，無論是對弘仁本身或是對中國而言，《秋景山水》圖在在都蘊涵了一種安詳解脫的境界。

看了弘仁的《秋景山水》圖之後，再觀賞稍較其年輕的同輩畫家龔賢的《千巖萬壑圖》（圖5.2），我們可以立即察覺到兩位畫家在氣質與畫法上的深刻不同：弘仁的作品開闊且沈穩，龔賢則綿密、悒鬱，兩者正相對比。如果說弘仁的成熟風格意味著他在心境上的解脫，那麼，我們可能馬上會質疑龔賢的作品是否反應了正好相反的情境——也就是傳達了一種受時代政局與處境羈絆的情感糾結。他的詩和他的著作，以及連帶我們對他生平的了解，都為我們這個看法提供了豐富的佐證。

　　龔賢的生年約為1618年，原籍江蘇崑山，早年活躍於南京，極可能曾經捲入明末的黨爭之中。[9]在這之後，或約在此一時期前後，他也曾與復社的成員有過密切往來。此一文社的成員以東林黨的後繼者自居，並於1630–40年代期間，在政治上頗為得勢，但是，最終卻在1644年時，被其政敵所肅清而潰散。龔賢雖則從未任官，而且，到目前為止，有關他涉入政治的深淺如何，我們仍不得而知。但是，由著復社的潰散，龔賢甚有可能也因而受到牽連。1645年，清軍攻陷南京，他逃入山中，直到1651年，才又重返俗世，並投身距南京僅五十哩的揚州。而在往後的歲月裡，他往來於南京、揚州之間。他在兩地都有朋友與贊助人，但是，他大部份的時光都處於半隱居狀態。他所往來的朋友包括了前復社的社員，這些人都以明代的遺民自居，一心效忠前朝，此外，他也與若干在滿清為官的文人為友。他的畫為他帶來若干收入，但是，在他有生之年，他的作品似乎並未特別受到歡迎。他的創作頗豐，但是，有許多作品卻流於重複，或甚至規格化。他一生貧窮，卒於1689年。

　　龔賢因地之便，得以研觀南京一地所藏的中國古代畫作，如是，他對古代繪畫的認識遠較弘仁來得廣博。而在視野上，他也因而更增進了一些理論性與藝術史方面的見解；他在畫上的題識一般頗長，且顯其涵養。他曾作課徒畫譜數本，譜中對筆法、佈局、以及諸如岩

5.29 與 5.30　龔賢（約 1617–1689）　山水　冊頁　紙本水墨　見《龔柴丈山水冊》（上海，1929）

石、樹木、屋宇的畫法等,都有實際的指導。他曾自言以造物(自然)為師,董源、黃公望俱不在他眼下;雖則如是說,他和弘仁一樣,也經常自相矛盾,因為在他許許多多的作品中,總不外乎自題仿某某古代大師。不過,他似乎也的確是中國晚期畫史中,最為特立獨行的畫家了。他時以「前無古人,後無來者」自稱,而在我們目睹了《千巖萬壑圖》一類的畫作之後,乃知其言並不為過。

在他的諸多題識中,有一則特別能夠顯示他在山水畫中所追求的旨趣,其中,他提到了兩種繪畫的特質:奇與安。龔賢寫道:「位置宜安。然必奇而安,不奇無貴於安。安而不奇,庸手也;奇而不安,生手也。……愈奇愈安,此畫之上品,由于天姿高而功夫深也。」[10]他在給門徒的一段畫訣中,強調了「安」的概念:「畫屋……若敬斜使人望之不安。看者不安,則畫亦不靜。樹石安置尚宜妥貼,況屋子乎?」[11]龔賢希望他的畫景予人一種不熟悉感,甚且要能出人意表,然卻又不能失其為可言之景。他所在意的,乃是意象的創造,而較不是筆法或抽象形式的營造。至於何以意象應「奇」,他在另一題識中,有極言簡意賅的解釋:「恐筆墨真而邱壑尋常,無以引臥遊之興。」在畫中創造新奇的意象,使觀者得以離塵忘俗,並且,使觀者的視野因意象的亂真之感,而誤以臥遊之景為真——這正是龔賢自設的標的,而他也的確如是地完成了。

若干年前,我曾為文細論龔賢早期畫風之嬗遞,在此,我僅需點其大要。[12]1650年前

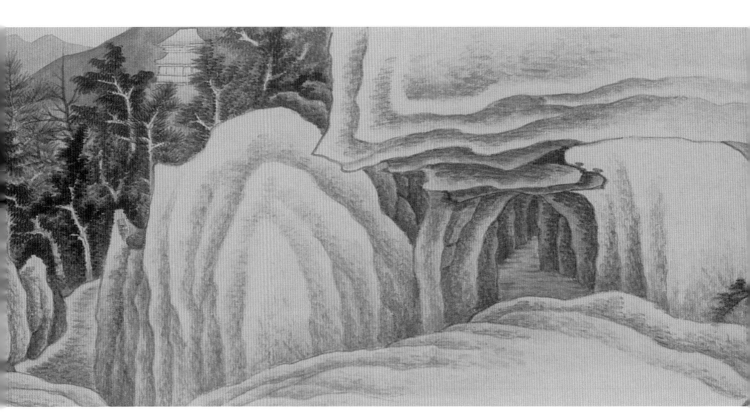

5.31 龔賢(約 1617–1689) 山水 卷(局部) 縱 26.5 公分 香港劉作籌藏

後，龔賢作了一部畫冊，我們在此處引了其中的兩幅（圖5.29、圖5.30），龔賢運用了與弘仁類似的線條筆法，此一筆風乃龔賢學自南京一帶的山水畫家，原係安徽畫風的延續。雖然他在山腰處與崖壁的部份暗示了三度空間的結構，但是，對於一個企圖營造畫面真實感的畫家而言，這兩幅冊頁都顯得過於薄弱而無實體感，無法滿足畫家的目標。

到了1650年代中期，龔賢已開始為自己的線條結構賦予實體感，他在其中添加了一種極為圖案性的陰影效果，這種明暗的層次乃是山石造形的線條骨架作為分際，深淺勻稱地由一個塊面過渡至另一個塊面（圖5.31）。如此，他所描繪的地質構成，其地表便往往如畦狀，（或用中國人的說法），如皺褶般（folded surface）。如果我們純以圖案的理路觀之，則其便如深淺相間的條紋一般。先前，我一直認為這一技法乃是源自北宋那種具有層次的皴法，然而，這僅部份為真；龔賢與其他的畫論家都曾一再指出其風格的淵源乃是出自北宋。不過，我相信另一個重要的因素，則是來自歐洲版畫的影響。如前已見，從十七世紀開始，中國畫家（尤其是南京一帶的畫壇）即已知悉這類作品，並受到了影響。首先提出龔賢作品受到西方影響的，乃是二十世紀初的一位中國收藏家，其後又提出相同論點的，則分別是米澤嘉圃和我。不過，前二者均未指出龔賢所受的具體影響為何，以下，我將試著找出此一脈絡。近年來，學者們對於龔賢已有許多進一步的詮釋，他們在他的作品當中發現了道教的玄思、政治性的弦外之音、以及其他具有象徵意義的内涵等等；眼前，我從西洋影響的角度來

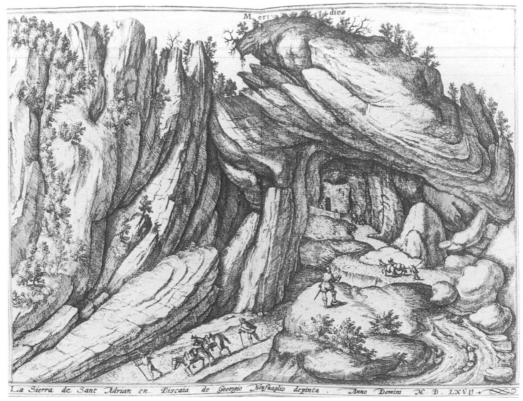

La Sierra de Sant Adrian en. Biscaia de Georgio Neufuaglio depinta . Anno Domini . M . D . LXVII .

5.32 佚名 西班牙聖艾瑞安山景圖 銅版畫 取自布朗與荷根柏格《全球城色》 第 5 冊 （科隆，1572–1616）

評析龔賢的山水作品，並不是為了要推翻上述這些詮釋，而是作為一個補充。[13]

　　布朗與荷根柏格所編纂的《全球城色》一書中的聖艾瑞安山景圖（圖5.32），其景象酷似龔賢畫中的巖穴構成、以及巖穴周圍的岩塊。巖穴自來便是中國畫家所慣常描繪的題材；常令人聯想起居住在其中的道教術士，再者，也往往令人想起通往奇幻世界的通道。龔賢有時也在詩中運用道教的意象，所以，此畫頗有可能即是為了傳達這種寓意。不過，早期中國畫中對巖穴的描寫，卻從未出現過像龔賢筆下那種兩側垂直於地面，漸行漸窄，且逐漸潛入山中的巖道。此外，龔賢的明暗技法也可以看作是他重現西方明暗法（Chiaroscuro）效果的一種企圖；這種效果的顯現，我們可以從歐洲銅版畫家斧鑿岩石時，所用的陰影線看出。龔賢在中國筆法中，找到了一種近似西洋效果的點畫法（stipling），但是，這種畫法並不盡然符合中國傳統的皴法筆觸。在這個階段裡，龔賢作品的效果僅粗似西洋銅版畫，但是並未傳達出西洋畫所具有的那種凹凸渾圓之感。

　　不過，到了1670年代初期，龔賢已經極能掌握這種效果，好似已經能夠全然將其化為己有，當時，他完成了一部手卷，現為納爾遜美術館所收藏（圖5.33）。手卷中，巖穴已經被轉化為一種個人化的地質形象；地形中，明與暗的神秘交替感，傳達出了某種強烈、沈吟的心緒。但是，我認為，他用來營造這些效果的技法，泰半得力於研究西洋畫的結果。

　　如我前面所已經指出，西洋畫因為運用了視幻的技法，而為中國畫家提供了一種前所未

5.33
龔賢（約 1617–1689）
山水　卷（局部）
紙本水墨
縱 26.25 公分
納爾遜美術館

5.34 龔賢（約 1617–1689）山水 卷（局部）（見圖 5.33）

見的幻境般景象，如此，使得畫家們在觀看這些外來的作品時，如有亂真之感，也因此受到了啓發，而試圖製作出具有類似效果的畫作，以博觀者同樣的反應。一如龔賢在畫論中所指出的，我們同時也可以在他的畫作中看出相同的意圖。儘管他可能不時地在畫中的題識提及傳統的中國風格，但是，這些傳統的風格並不合於他所要表現的旨趣；傳統風格所具有的那種令人熟悉親切的特質，恰與他所要捕捉的出奇效果相互牴觸。他在課徒的畫訣中，以明顯異於中國傳統的說法，描述了他畫風中的許多視幻的特點。他寫道：「畫石塊上白下黑。白者陽也，黑者陰也。」十一世紀的郭熙早有類似之論，不過，郭熙在繪畫上的實際運用，與龔賢大異其趣，而且，郭熙的理論與實踐則在其身後的數世紀中，便已失傳了。[14]

　　橋有面背，面見於西上，則背見於東下（圖5.34）。畫屋要設以身處其地，令人見之皆可入也（圖5.34右側）。此一觀點，不禁令人想起十八世紀的畫論家鄒一桂在寫及西洋畫時，所作的相同的記述：「畫宮室於牆壁，令人幾欲走進。」

　　即使是標準中國山水畫中最容易被定型的樹叢，龔賢也藉著樹叢間的幽深感，以及環繞在樹叢週遭的亮光與空氣等，使其散發出一股神秘的氣息（圖5.35）。他在一則題識中寫道：「偶寫樹一林，甚平平無奇，奈何？此時便當擱筆，竭力揣摩一番，必思一出人頭地邱壑，然後續成。不然，便廢此紙亦可。」[15] 我們可能會發覺，這樣的創作過程並不恰當——中國藝術家和西方藝術家一樣，歷來便主張意在筆先，亦即在複雜的創作過程中，畫家要在毫不刻意的狀態下，以心來引導圖畫的製作。不過，龔賢的意圖實則是極其清楚的。他筆下

5.35 龔賢（約 1617–1689）山水 卷（局部）（見圖 5.33）

的樹叢極奇特，且令人喜愛，其原因並不是因為在視覺經驗上，它們看起來比傳統繪畫來得
較不逼真、或較不實在，而是，它們更為逼近真景，且更有實體感。正如我們所已經指出
的，這乃是中國繪畫在運用西洋幻覺技巧時，所造成的一種弔詭。

　　龔賢這種技法的關鍵點在於：他運用了特別的章法，避免使畫作看起來過份地接近自
然實景；他作品的「奇」是就觀者的視覺經驗而言，而較不關乎山水的構成要素。例如，在
龔賢的構圖中，紙幅的留白佔有極重要的地位，其營造出了種種輕微不定的曖昧感：這些留
白可以視為是地表受陽的部份，也可以看作是霧氣飄渺、或是山徑、曠野之地，或甚至是溪
流、清池，而且，往往令我們迷於其中，不知何一解讀法方為正確（圖5.36、圖5.37）。龔
賢在描寫造形時，並不以細筆刻劃輪廓，而以明暗的烘托為主，更增進了畫面的曖昧感。再
者，也因為這一畫法在中國畫中極不尋常，故其本身有一種不安定感。龔賢經常祇以光、影
來界定畫中的景物和空間，且往往以單一皴法來營造塊面，使得原具有多樣變化的質理減化
而趨向統一。換句話說，龔賢在處理造形時，所欲訴諸的，並不是觀者心手的感知，而是他
們具有直覺暝想力的眼睛。正如我們在第一章所見，凡是不循傳統筆墨形式，而思以視覺之
所見來作為個人風格之基礎的，大抵都難逃畫評家的苛責。可以想見，龔賢必也難免於筆法
粗糙，且積墨過重的批評。

　　西洋畫不但為中國繪畫提供了新的再現技法，同時也為傳統的筆墨線條提供了別種可
能性，此外，它們還有助於十七世紀山水畫家突破傳統的構圖成規，以及幫助他們從傳統有

5.36
龔賢（約 1617–1689）
山水　1676 年
冊頁　紙本水墨
見商務印書館出版之畫冊
（上海，1939）

5.37
龔賢（約 1617–1689）
雲峯圖　1674 年
卷（局部）
紙本水墨
縱 16.56 公分
納爾遜美術館

限的山水類型中解放出來，使他們不再受到限制。龔賢以明暗交替手法，交織出具有深度感的連綿峯巒和山脊，這種戲劇性的景色或許有可能受到布朗與荷根柏格書中《艾爾哈瑪風景圖》（view of Alhama）一類的版畫所啟發（圖1.29）。龔賢似乎也從歐洲的版畫中，獲致了另一種構圖的靈感，因為這種構圖型態在歐洲版畫中屢屢可見，而在中國繪畫中卻是前所未見：構圖中，觀者的視野乃是由一近景的山坡眺望遠處的村集、江河、與地平線。布朗與荷根柏格書中的一幅城市風景圖，可以作為此處的一個例子（圖5.38）。龔賢作於1650年代的一幅山水冊頁（圖5.39），即是此類構圖的簡化樣式。奧泰利烏斯所著的《全球史事輿圖》也是由耶穌會士傳入中國，書中圖畫係出自威立克斯氏（Anton Wierix）之手，其中的一幅岱夫尼風景圖（the view of Daphne）版畫正是上述這種構圖類型的另一例證。這幅銅版畫呈現了一種樹林蓊鬱的山坡景象，坡間有建築物立於林木之間（圖5.40）。林木蓊鬱的山坡之間設有屋宇，這種景致極常見於龔賢的畫作之中，不過，就中國繪畫本身而言，這卻是極罕見的，因為屋宇慣常總是位在山腳下、谿岸邊、或是湖岸邊。想當然耳，這並不是說龔賢對山坡上立有屋宇的景象感到陌生——實則，龔賢居住於南京，而這正是南京一帶的典型景致——真正使人感到陌生的，其實是描寫這類景象的圖畫：傳統中國山水畫中的繪畫語言並未有此內容。

　　龔賢1671年的畫冊中，有一幅受這種構圖啟發的變化型山水。此一冊頁頗富盛名，根據

5.38　佚名　城市景觀　銅版畫　取自布朗與荷根柏格編纂　《全球城色》第 3 冊（科隆，1572–1616）

5.39 龔賢（約 1617–1689） 山水 冊頁 紙本設色？ 見《龔半千山水冊》 文明書局出版之畫冊 （上海，1910）

5.40 威立克斯氏 岱夫尼風景圖 銅版畫 取自奧泰利烏斯 《全球史事輿圖》（1579 年）

龔賢自己的題識所言，此畫乃是寫他夢所見（圖5.41）。不過，此畫的景物本身並無任何怪異或不尋常之處。然而，其構圖的原創性，畫中雲霧之氣所透露出的神秘之光，以及水面區域所形成的整片留白等等，在在都營造出一股如夢似幻的特質。

龔賢的《千巖萬壑圖》（圖5.2）約作於1670年，這是他用心最深、且最具原創力的作品，同時，也是他追尋個人化，追尋令人難以忘懷意象的巔峰之作。從我們此處所引的複製圖片中，此畫的規模看起來似乎極為巨大，實則，它高僅不過二呎，不禁使人在親覽原作時，倍感驚異。在中國畫中，像這樣的畫幅，無論其大小或規模，皆極不尋常。李鑄晉已經指出，這樣的尺幅較接近西洋的形式，而不像中國傳統的畫幅，有我認為，這種尺幅的出現，有可能是受歐洲銅版畫的尺寸所啓發。

更確定地說《千巖萬壑圖》與《全球史事輿圖》中的《田蒲河谷》圖有許多極雷同的特徵，不由得使人得排除其偶然巧合的可能性（圖5.42）。這些特徵包括了由右下角斜向左上角的對角線構圖；由強烈的明暗對比所造成的戲劇性效果——在處理這些效果時，龔賢的技法並不一致，而且不自然；在視覺上，溪流、小徑、山坡、與雲霧之間，有一種交錯縱橫之感；畫幅近頂端處有形狀鮮明，且觸手可及的雲層，作水平方向的蜿蜒；而山峯的構成則如一座座角形塔，重複地排列。對西方的觀者而言，西洋畫中這些岩石的構成，會使人聯想起塔樓式城堡和有城垛的鋸齒形城牆。但是對龔賢來說，他並無此類聯想，他選擇這些造形，僅僅因為它們特具表現力。在《田蒲河谷》一圖中，原法蘭德斯畫家以此圖來再現一真實的地景，也就是奧林帕斯山（Mount Olympus）及其週遭的景色，並在圖中附加與此山有關的古典內容與神話典故。然對龔賢而言，奧林帕斯山乃是一無名之地，其典故內涵也與他毫無關聯，也因此，他祇能視其為一想像的意象，其意圖或許是在於呈現對某遙不可及的西方國

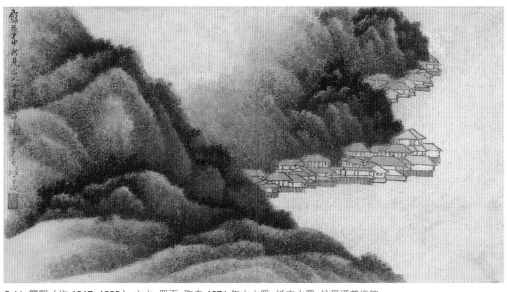

5.41 龔賢（約 1617–1689） 山水 冊頁 取自 1671 年山水冊 紙本水墨 納爾遜美術館

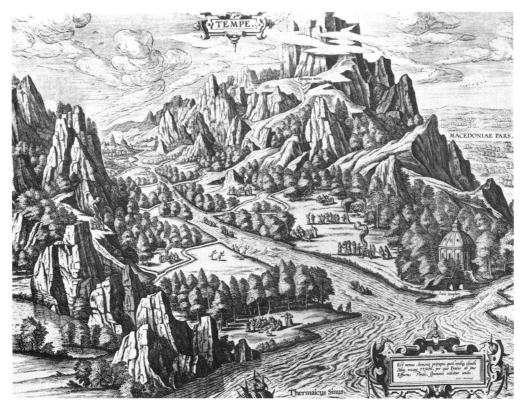

5.42 威立克斯氏 田蒲河谷 銅版畫 取自奧泰利烏斯《全球史事輿圖》（1579 年）

度的臆想，或者將它看作是一超乎象外的藝術奇想；而且，與其說它是特具想像力的實景描繪，還不如說它是一純粹幻想之作。或許這正可以作為他形寫胸中山水時的一個形象依據吧。經由他筆墨的傳寫，原西洋畫中的山峯可以脫胎轉換為他家鄉林木蓊鬱的峯巒；而在佈局上，即使原來西洋畫中的天空佈滿了游雲，也可以一化而為密不透風之景，盡是洞穴、山瀑、峯巒、與雲霧永無止息地向後蔓延的景象，直可說是龔賢自己的內心山水。

前面已經說過，耶穌會士所傳入的這些有關西洋國度的圖畫，以及連帶他們對這些國度所作的解說，使中國人更加地明白：世上確有這些遙遠、且景色奇美的國度存在。對中國人而言，這些國度必定有如化外之地一般，祇是，因有畫家生動之筆，故而顯得栩栩如生，再者，既然是化外之地，人們對其所知原已極少，故而多憑藉想像來編織其景。表現在繪畫上，這種因真實空間與想像空間的延伸所造成的影響，我相信是極其深遠的。無論畫家是因為看到西洋版畫中的異國景象，而作出視覺上的回應；或者說，他們所創造的，乃是一種幻境般的世外桃源，使人得以從世俗的喧囂嘈雜中，覓得一處隱避之所；抑或他們所營造的，乃是他們自己內心的山水格局；甚至他們所呈現的，乃是現實景象的變形——凡此種種，都在十七世紀獨創主義畫家的許多山水之作中融而為一。對於這些特質的種種，我們確可在作品中辨認出來，但卻毋須刻意且清楚地加以區分。而很明顯地，龔賢便將這些特質視為是處在一種彼此隱隱交替狀態，他在畫上的題識即分別如是地寫道：

雖曰幻景，然自有道觀之，同一實境。[16]

世間儘有奇險之處，非畫家傳寫，老死□□者不得見矣，然亦不必世間定有是處也，凡
畫家胸中之所有皆世間之所有。[17]

他人畫者皆人到之處，人所不到之處不能畫也。予此畫大似人所不到之處，即不然，亦
非人常到之處也。[18]

　　寫人所未到之處——《千巖萬壑圖》的確是呈現了此番景象。畫幅中，屋舍曾數度出現
（圖5.43，中央偏下），然而，這些屋舍正如整個山水一樣，緲無人煙。而且，龔賢和一般
中國畫家絕不相同，他並未交待出入屋舍的通道、或是往來山水之間的路徑。宛如他創造
了一個世界，而後卻又任其荒蕪，也好似他創造了一僅能供人沈思的山水，觀者祇能玄思居
游其間所可能有的感受。龔賢以繁複的對角線交叉系統來安排構圖，可能是受到上述法蘭德
斯銅版畫一類作品的啟發，不過，龔賢交待畫面深入的效果卻不相同，整張畫幅形成了一種
難以自由出入的感覺（圖5.44）。凹入的山水空間僅對畫外的觀者開展，然其彼此間卻無關
連。想要從空間上的安排去理解這張畫是不可能的。但是，如果要從一般俗世的地質構成去
理解此畫，也一樣有困難。

　　龔賢畫中所展現的，乃是現世之外的另一個同樣可信的世界，而在其不尋常的構成理念
下，他的山水足可比擬真實，且自成一局（圖5.45）。他所描繪的並不和宋代繪畫一樣——

5.43 與 5.44 龔賢（約 1617–1689）千巖萬壑圖 圖 5.2 的局部

自然可以獨立地存在，而且自有其內在的理序，吾人僅能趨近思悟，以知自己在自然中的定位。龔賢畫中的統一感與連貫感並不是源自自然秩序本身，而是得力於他自己的心靈。如果我們在他畫中的世界遨遊，則會發現，我們所見到的乃是由人精神意識所衍伸出來的人為山水景致，而不是一種由自然理則所構成的具體而微的小宇宙。如此，我們與龔賢共體了創世紀的歷程，凡人間的糾葛與塵俗中惱人不耐的事事物物，都被摒除在此世界之外。

5.45
龔賢
（約 1617–1689）
千巖萬壑圖
圖 5.2 的局部

5.46 龔賢（約 1617–1689）千巖萬壑圖 圖 5.2 的局部

　　不過，龔賢並未完全棄自然現象與其形貌如敝屣；在他畫中許許多多的段落裡，外在世界的景象雖然有時會被否定，但是，在某些地方，自然的形象也仍被他所充分肯定。以《千巖萬壑圖》的右上角為例，龔賢勾喚起我們從雲霧之上眺望多巖多山巔的自然景象，強調了他筆下山水的逼真性（圖5.46）。如此，自然臣屈於畫家的筆意之下，一如古人風格也任畫家所擷取一般；畫家可以視己之所好而取己之所需，而無需扭曲胸中的意象，使其屈就於自然景象或是古人畫風之下。

　　如此，弘仁與龔賢各用其法，達到了一種藝術家歷來所企望的超越塵俗的理想。在他們的筆下，自然景致可以令人倍感親切，但同時也可以令人覺得奇而怪；他們的畫風可以肯定，同時也可以否定畫中的世界。大自然可以隨畫家的風格而變形，也可以隨畫家幻夢與憧憬的轉換，而隨之變形。換言之，畫家可以用一種抽象化、淨化的幻化之景來表現現實世界，弘仁的作風即是如此；藉著幾何抽象形式所蘊涵的解放力，弘仁顯露出了他個人內心平靜的境界。或者，畫家也可以將非真實的世界營造得如真實一般，使它們看起來宛如具有實體，且在視覺上具有說服力，龔賢的作風便屬此類；在這些似真非真的山水世界中，畫家表達了他所終於獲致的一種帶有隱隱不安的寧靜。

# 王原祁與石濤：法之極致與無法

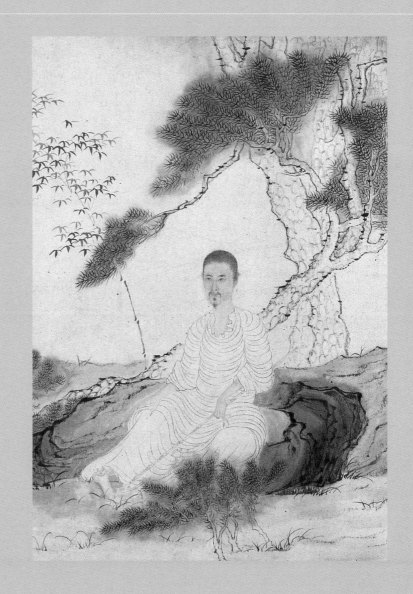

清初畫家所面臨的處境，可由當時三位畫家的文字中得其梗概。

首先是正宗派大家王翬在自己1669年的畫作中，所作的題識：「嗟呼，畫道至今而衰矣！其衰也，自晚近支派之流弊起也……風趨益下，習俗愈卑。」如是，他為早期的畫史作了一番簡述，並列舉出他心目中的近世四大支派：浙派、吳派、以董其昌等人為首的雲間派、以及他自己所屬的婁東派等。接著他又寫道：「其他旁流緒沫，人自為家者，未易指數。要之承訛藉舛，風流都盡……大底右雲間者，深譏浙派，祖婁東者，輒詆吳門。臨穎茫然，識微難洞。」[1]

其次是另一位正宗派大師王原祁。他在1700年之後所作的畫論《雨窗漫筆》中言道：「明末畫中有習氣，惡派以浙派為最，至吳門、雲間，大家如文、沈，宗匠如董，贗本溷淆，以訛傳訛，竟成流弊。廣陵、白下其惡習與浙派無異，有志筆墨者，切須戒之。」[2]

最後則是獨創主義大師石濤的兩段題識。[3]其一是他題於1699年的一幅畫作上的文字：「今天下畫師，三吳有三吳習氣，兩浙有兩浙習氣，江楚兩廣中間，南部秦淮徽宣淮海一帶，事久則各成習氣。古人真面目，實是不曾見，所見者皆贗本也。真者在前，則又看不入。」[4]

石濤在另一未署年的題識中，則寫道：「吾昔時見我用我法四字，心甚嘉之。蓋近世畫家專演襲古人，論者亦且曰某筆肖某筆不肖，可唾矣。及今番悟之卻又不然。夫茫茫大蓋之中，只有一法，得此一法，則無往非法，而必拘拘然名之為我法，吾不知古人之法是何法，而我法又何法耶。」[5]

這三位畫家的說法透露出他們認識到當時畫壇之弊，並各自提出矯正之道。在王翬看來，畫壇各支派間的互競互斥，使得中國繪畫整體趨於衰頹，而他的解決之道乃在於嘗試融合各派之所長，以求在風格上「集大成」，藉此融合、調解各家之分歧。王翬此一雄心壯志究竟完成了幾分，這並非我們此處所關切的主題；不過，確切可知的是，他早年與中年的繪畫成就甚高，且時有精絕的妙作出現，但在步入晚年之後，他卻一心致力於製作極為枯燥乏味，且了無新意的作品。換言之，他的「集大成」抱負在開始時頗為可觀，最終卻以乏善可陳為結。

王原祁的畫論中，一方面提到「習氣」，另一方面又提到繪畫「大家」。對他而言，問題的癥結在於「正宗」畫法受到異端與旁門左道的汙染。他與石濤都見到了贗品充市，似是而非的古人風格也因此漫佈畫壇，且為各地的小繪畫支派所臨摹因襲，早已離大傳統的滋潤

遠矣。王原祁與石濤對當時畫壇的處境所見略同，然他們所提出的矯正之道卻南轅北轍。在討論他們不同的解決之道前，我想再從另一個角度來重述我們眼前所討論的這個問題。

何以不同派別與不同風格傳統的林立，會使畫家身陷困境呢？從正面來看，這種現象可以視為是畫壇的生機盎然，橫在畫家眼前的，乃是多重的選擇。但是，畫家在選擇畫風時，並不是全然自由的。我在前述各章中，已經概略提到糾結在十七世紀繪畫中的各種課題，以及各類型繪畫在淵源上的複雜性。中國畫史到了這個階段，畫家風格的選擇早已形成一套理則結構，不同的風格意味著不同的深意內涵。這種理則結構的形成，部份是由於繪畫理論在量上的激增，且其熱烈激辯的風氣也不是往昔所能及。無怪乎王翬要在畫識中指出，初學者往往「臨穎茫然」，不知何由措筆。地區畫派的繁衍、業餘畫家與職業畫家的劃分及其支系流派、仿古（包含仿何種古代的風格）的問題、西洋畫的影響、以及董其昌的南北二宗之說等──凡此種種，對畫家而言，都變成了極大的包袱，且限制過大。到了這一時期，畫家的處境再也不像其他時代與其他地區的藝術家，他在創作一幅畫時，不僅僅是在從事一種單純的創作行為。實際上，他乃是有所為而畫，為的是鞏固自己的立場，為的是發表自己對藝術史的看法。

這一現象，我曾在別處形容為是：風格要素開始和思想史的理念（ideas）一樣，具有相同的作用；對畫家而言，這可能會促使他為自己的作品賦予更多不同層面的意義，從而激發並豐富繪畫的內涵。[6]但是，這最終卻扼殺了畫家的生機，對次流的畫家尤其如此。到了這個時候，畫家在風格上的選擇已經愈來愈不能等閒視之；畫家愈來愈無法依自己所身處的時空與社會地位來考慮畫風。換言之，風格的追循如今是必須經過畫家刻意去選擇的，而且，選擇的本身即具有特別的意義內涵。在這種情形下，畫家的處境也就更為困難。晚明政治與社會的劇變，以及滿清入主中原，改易了許多畫家的命運，徹底影響了他們在經濟上的處境，使他們在風格的認同與選擇上，面臨了一種全新的視野。如此，做為一個畫家，他究竟要怎麼樣在眾多的可能性中，選擇出一種風格的傳承，或是一套作畫的定規呢？

王翬、王原祁、和石濤都意識到這個問題。他們各人的解決方法雖不全然因個人特殊的背景所致，卻也並非毫無緣由可循。以王翬而言，他具有兼擅多家畫風的深厚功力，他雖然被收歸在正宗派之下，卻非生來即是其中一員，因此，在情感上，他對正宗派的歸屬感並不像王原祁等人那麼強烈。如此，他會有兼容正宗一脈，不為所囿，並博採各家之長，以求「集大成」的企圖心，無寧是極自然且可理解的。而王原祁和石濤也各以其不同的背景，選擇了不同的方向。

王原祁和石濤在方向上的不同，甚至可以從兩幅他們的畫像窺見一斑（圖6.1、圖6.2）。王原祁的形象出現在肖像畫家禹之鼎（1647－約1705）的畫作中，而石濤則出現在他自己作於1674年的自畫像中。其中，王原祁身穿長袍，坐於屋內的榻上，身邊有書數函，手中正持杯待飲。兩僮僕侍候在旁，其中一人捧壺。石濤在自塑的形象中，則坐於松下，身著

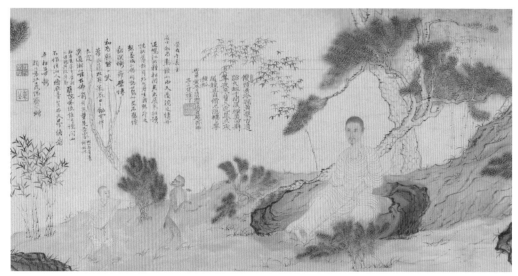

6.1 石濤（1642–1708）種松園小照 1674 年 卷 紙本設色 羅家倫舊藏

僧袍，眼觀二徒種松，此二徒分別是一小沙彌與一小猴兒。王原祁碩大的身形穩若畫中的家
具一般；石濤則較輕靈，好似受了松石的生氣濡染一般。從這兩幅肖像作品所傳遞的訊息來
看，如果我們這時看到他們兩個人的典型畫作，而且，如果我們也知道繪畫風格在中國畫史
中所具的特別涵義為何的話，那麼，我們就不難分辨出王原祁和石濤各自作了哪一幅作品：
無疑地，他們分別呈現出正宗派與獨創主義大師的風貌。而兩位畫家在前面所主張並追求的
矯正時弊之法，也深刻反映了正宗派與獨創主義者在面對林立的舊傳統與既有風格時，所採
取的不同的取捨態度。

　　王原祁的矯正之法是直截了當地將自己定位於某單一風格傳統之中，並認定其為最佳的
傳統──實則，在他的想法之中，這也是唯一正確的傳統──自此之後，無論是在文字論述
上，或繪畫作品中，他從未偏離過正軌。這本來是一件極容易而自然之事，尤其是像王原祁
這樣的畫家，他從祖父身上繼承了正宗的衣鉢，而他祖父所承襲的，乃是董其昌及董其昌以
前一整個脈系的先輩大家。真正困難的是，畫家怎樣在這個權威傳統的重擔下，仍能畫出高
水準的原創作品。稍後，我們可以看到，王原祁的確達到了此一境界，然後，他卻也是這一
脈傳統中最後一位大師了。

　　石濤在晚年所悟出的最終之道，則是一種最為極端、且最難達到的起弊之法：他要畫家
不再依附於既有的傳統與「畫法」，要讓「法」經由心與天地山川的交融互動，而自然孳生
出來。這一驚人之舉是中國畫史中前所未見的，而石濤在此決心之下的創作，我們隨後亦可
看到。

　　我們以正宗派和獨創主義畫家來稱呼這兩位畫家，並不是對他們作一種蓋棺論定的歸
納；事實上，跟所有優秀的畫家一樣，王原祁和石濤都超越在流派的限際之外。我們這樣稱
呼他們，與其說是因為他們個人的性情所致、或乃至於他們作品中帶有這類的質素，倒還不

6.2 禹之鼎（1647–約1705）王原祁畫像 卷（局部） 紙本設色 北京故宮博物院 見《美術》第三期（1978 年）

如說是因為他們對既往的繪畫傳統與當代畫壇的處境，各持不同的立場。而就某些方面而言，他們在立場上的差異，也反映出他們在人生際遇上的不同。表面看來，他們的選擇好像是出於自願，但是，從歷史的角度來回顧，他們各自在其特殊的環境下，也實在別無選擇。他們秉持自己所選定的方向，從一而終，且近乎嘔心瀝血。實際上，正宗派與獨創主義繪畫流風的創造期，也在他們身上達到了極致，並劃下句點。

王原祁與石濤都生於1642年，明亡時，僅不過三、四歲，因此，對於家國變色的感受，並不如長輩的弘仁與龔賢來得悲烈。兩人除同齡外，一生的際遇卻南轅北轍，大異其趣，他們祇在數十年後，有過短暫的接觸。

王原祁的祖父王時敏，師事董其昌，為董其昌繪畫的嫡傳，並與知交王鑑共創婁東派，蔚為清初畫壇的正宗。[7]王原祁幼承家學，從祖父觀習繪畫，並遍臨家藏豐富的古人名蹟。到了而立之年時，已深得正宗派畫風的神髓，令王時敏與王鑑都自歎不如。於是，王原祁被奉為此一偉大脈系的正傳，是正宗人士所遵循不渝的規條之一，不惟畫壇中信奉此一史觀的人士欣然景從，即使是康熙皇帝，也在1700年時，召其供奉內廷，鑒定古今名書畫。他也奉敕編纂《佩文齋書畫譜》，充書畫譜總裁，官至少司農（戶部左侍郎）。因其之故，正宗派山水遂成為院畫中的欽定畫風，此舉甚有可能是因為滿清統治者的提倡，藉以拉攏知識份子，提昇其政權的正統性。[8]簡單地說，王原祁盡享了一世的榮顯與聲譽。

在王原祁的作品中，最足以說明其正宗地位及個人成就的，莫過於他作於1711年的《輞川圖》卷。[9]在董其昌認為，中國繪畫的「正傳」始自八世紀的詩人畫家王維。及至十七世紀，唯一可信的王維構圖僅存於一卷三手仿作的《輞川圖》摹本。關於《輞川圖》卷，後世臨摹仿作的甚多，今日所知者，乃是一部1617年的石刻本。1710年秋，王原祁獲此石刻拓本乙卷，於是以其構圖為本，前後花費九個月的時間，於1711年夏末時分，完成了一部長卷，

6.3
王原祁（1642–1715）
仿王維輞川圖
1711 年 卷（局部）
紙本設色
縱 35.7 公分
紐約大都會美術館

6.4
佚名
仿王維（699–759）
輞川圖
石刻拓本（局部）

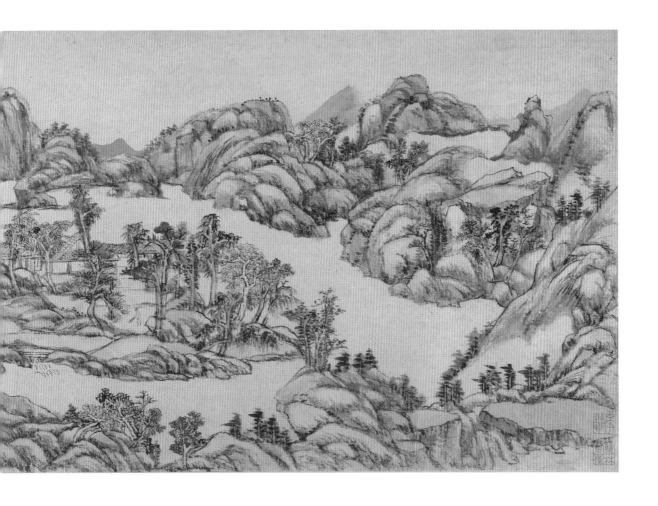

並附題跋，當其時，以中國傳統的算法，他已經步入古稀之年。在題跋中，他除了以正宗派的角度發表慣常的藝術史論點外，並述及有關《輞川圖》卷的來龍去脈。他在題跋中，一開始便推崇王維是畫史中第一位能達「氣韻生動」境界者，且其山水畫透露出自然的理序。他曾在別處盛讚王維，說他是能融自然之「理」與山水之「趣」為一的第一人。在中國歷史上，王維的詩名高過畫名，不過，他除了作詩吟頌自己所築的輞川別業外，也曾自圖輞川山水，狀其勝景。人時稱其作品為「詩中有畫，畫中有詩」。

雖然王原祁在題跋中言及，他在創作時曾參考王維的詩，但實際上，王維畫中的詩意或景致並不是王原祁所真正要捕捉的；再者，一件石刻作品也無法保留什麼詩意或景致的趣味。對他而言，重要的乃是畫中的佈局結構，以及他和南宗畫派這位祖師之間的淵源關係。在題跋中，他追溯王維以下的畫壇師承，一直到元四大家，他敘述元四家對王維的關係為：「俱祖述其意，一燈相續，為正宗大家。」又言：「南宋以來，雖名家蝟立，如簇錦攢花，然大小不同，門戶各判，學者多聞廣識，皆可為腹笥之助。若以為心傳，在是恐未登古人之堂奧，徒涉古人之糟泊耳。明三百年，董思翁一掃蠶叢，先奉常親承衣鉢。余髫齔時承歡膝下，間亦竊聞一二。」

如此，在重新營造王維的構圖時，王原祁刻意將這千年傳統中的起末兩端拉在一起，並總結了此一宗脈。這並不是一個從未間斷的傳統，而正宗派也沒有否認這一點，祇不過，他們認為這乃是由於正宗的真理時而失傳，最後才有董其昌之類的宗匠來振衰起敝，而與古人「會心」。值得一提的是，王原祁此一圖卷的正統傳承，一直延續至今日。當今之世，在中國傳統書畫的鑑賞領域中，有兩位最受敬重的人物，其一是現居北京的徐邦達（編按：徐氏已於2012年2月23日卒逝北京），另一則是居於紐約的王季遷（編按：王氏已於2003年7月3日卒逝紐約），他們都曾擁有此一畫卷。畫上有一段贊頌的題識——仍是提綱挈領，以相當的篇幅討論了畫史的正宗脈系——寫此題識的，乃是已故的上海名家吳湖帆，徐邦達與王季遷都是他的弟子。此畫現藏紐約大都會美術館；有關此畫進入大都會美術館的意義，我則不在此申述。

王原祁《輞川圖》的卷首部份（圖6.3），係以石刻拓本中的王維構圖為本（圖6.4），描繪的是華子岡和孟城坳，以及一個廢棄的舊城廓。畫作中，畫家運用了古意盎然且不自然的傳統畫法，使得原唐代的構圖顯得極為圖案化，且近乎地圖一般——極度傾斜、且不平穩的地面，時時變換的地平線，以及由山脊、城牆、和樹叢所營造出的口袋式空間繞匝的畫法等都極合於王原祁反自然主義式的作畫目的。這些構圖形式使王原祁得以運用各種引人入勝的方法來分割畫面，建立起遠近景致間的強烈對應關係，並使畫面空間成為抽象的格局中，另一個頗具可塑性的質素。但在另一方面，無論是王維或是其臨摹者，他們畫石與畫山脊的方法，對他都沒有用處，於是他用得自於董其昌的黃公望畫法來取而代之。

有關這一點，如果我們將王原祁卷中的細部，拿來與董其昌1617年的《青弁圖》細部相

較（圖6.5、圖6.6），即可輕易看出其脈胳。取法正宗一脈不同時期的畫風，並將其融於畫中——譬如取某家之構圖，融另一家之形式內容，甚至又取另一家之筆法等等——這種作法是可行的，因為在正宗派的看法中，這些經典的畫風乃是彼此相容不悖的。王原祁便經常在畫中運用此法。

相對於王原祁這種專研形式的作法，我們也不應該忘記，此一題材另有他種表現的可能，我們可以很快地看一下張宏繪於1625年的《華子岡圖》（圖6.7）。與王維構圖中的華子岡相較，張宏所呈現的是另一種面貌。[10] 前面已經說過，張宏具體而微地體現了正宗派畫家所鄙夷的較為自然主義、且較具描述性特質的畫法。他此處所圖寫的，乃是王維寄友人詩意中的情景，在詩中，王維記述了他夜登華子岡的景況，張宏依自己的想像而畫成此卷，彷彿他也親歷了當時之景一般：眼觀王維登上了華子岡，同時也聽到了岡下村中傳來的人語聲。

6.5 董其昌（1555–1636）青弁圖 1617 年 軸（局部）（見圖 1.2）　6.6 王原祁（1642–1715）仿王維輞川圖 卷（局部）（見圖 6.3）

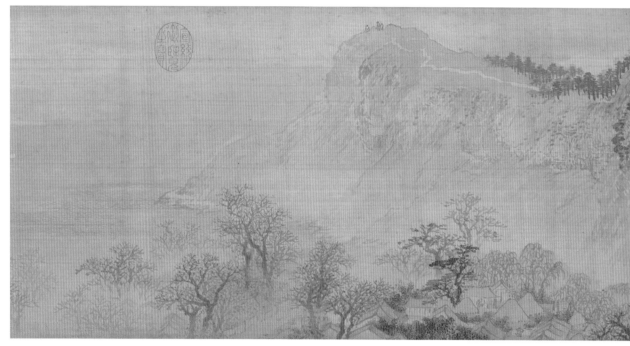

6.7 張宏（1577–1652 以後）華子岡圖 1625 年 卷（局部）絹本設色 縱 29.1 公分 台北故宮博物院

在張宏的筆下，景中的山岡與樹木都位於極真實的空間中，且看起來朦朦朧朧，彷彿是在月光之下一般。此一營造法頗能表現王維畫信中的詩意感，以及詩中對景物的生動描述，不過，此一手法卻是王原祁所不可能嘗試的。張宏將王維詩中的景物一一具象化，鉅細靡遺，乃至於幾乎難以辨認的岡下村人夜搗香秔，以及深巷犬吠之類的細節等，也都在描繪之中。對於這種不脫原來字句，據實表現的畫法，以及連帶張宏所一向採用的栩栩如生的畫法等，王原祁及其附庸的畫家想必會斥之為「庸俗」，並批評他的畫作欠缺堅實的間架結構。

王原祁無意用這麼翔實精確的表現法來呈現王維的詩，或重現他的畫作。他在題識中自得地寫道：「以我意自成，不落畫工形似……即云拙劣，亦略得詩中有畫，畫中有詩遺意。」和董其昌一樣，王原祁也希望在各方面獲致高逸超絕的聲名，即使是畫中的詩境也不例外。實則，他已經在畫論中明白地揭示，繪畫對他而言，並不全然是一種將視覺擬想具象化的形似藝術，同時也不是一種感知的過程，為的是表達自然景物的詩意內涵，或是自己對這些景物的印象。值得注意的是，他並未在畫論中告誡畫家應觀察真山真樹。他寫到了應如何作畫——佈局、筆法等等——以及應如何師法古代大師。其中有一段文字寫道：「作畫但須顧氣勢輪廓，不必求好景。」另一段則論及作畫的步驟：「先定氣勢，次分間架，次布疏密，次別濃淡。」[11]

在王原祁的想法裡，畫家意在筆先，然畫意的顯現，不應僅是呼應畫家的心情與形似的目的，而隨心所欲地臆作畫中的造形與自然意象。相反地，當畫意天然流露時，應當立即導入形式的系統，受之規範；而所謂形式系統，即是一套作畫的成規，它不僅穩固地存乎畫家心中，同時也是畫史中所既有，且與古人的形式系統互通聲息（圖6.8、圖6.9）。多少世紀以

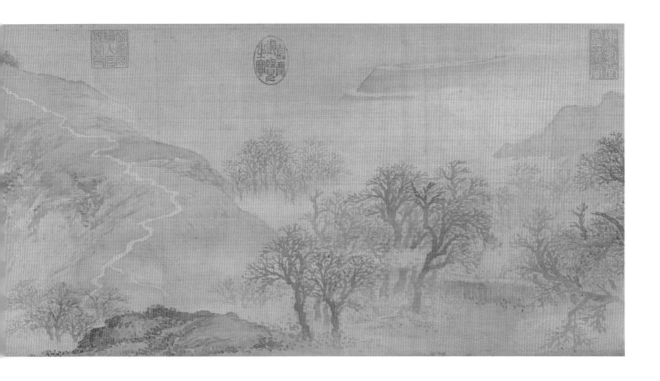

來，古人的這些形式系統，已經被畫壇許許多多的領銜畫家所接受、運用，並認定為是最能體現自然「理」趣的。換句話說，正如正宗派畫論家也堅決地認為：畫家用這種方法作畫，也能透顯出自然之「理」。但是，到了畫史後期時，實則並不如此，或者我們可以說，畫家在畫中所顯透出的「理」，與其說是一種自然的理則，尚不如說是一種繪畫的秩序，其與自然愈來愈沒有關連。

如果我們向董其昌和王原祁窮究這一點，想必他們會否定上述這種區分，而用哲學的方法來解決其中的矛盾，他們會堅持自然之「理」與繪畫之「理」乃是合一的。董其昌與王原祁在論畫時，時而會引用風水堪輿之學與理學思辯的詞彙和觀念。但是，這並不意味他們的繪畫必然像北宋的山水畫一樣，也呈現出自然的氣勢與理則。堪輿家對氣勢的觀念，和蘊含氣勢的「龍脈」，以及其他等等，都提供了畫家一套有用的語彙，可以用來描述、並分析畫中可能出現的各種開合起伏的結構關係。畫家從自然之中所領悟到的結構與章法，是可以和繪畫的美學結構相通的，但是，其地位並不比後者高。

在中國的藝術理論裡，這種相通或類比的思想頗佔有一席之地。舉例而言，王原祁即指出音樂一「道」未嘗不與繪畫相通，他並且比喻：音之品節猶如繪畫的間架，而音之出落，則宛若畫中的筆墨等等。[12] 王原祁的繪畫構成中具有抽象的特質，這自然也使得這些比喻更為相得益彰。那些成規非以描寫自然形象為主旨，這在繪畫上不但不是一種弱點，反倒是一項長處。在儒家反功利的價值系統中，這些不具寫實功能的抽象形式反而能傳達更多的文化意義。

6.8
王原祁（1642–1715）
仿王維輞川圖
卷（局部）（見圖6.3）

6.9
佚名
仿王維（699–759）
輞川圖
石刻拓本局部
（見圖6.4）

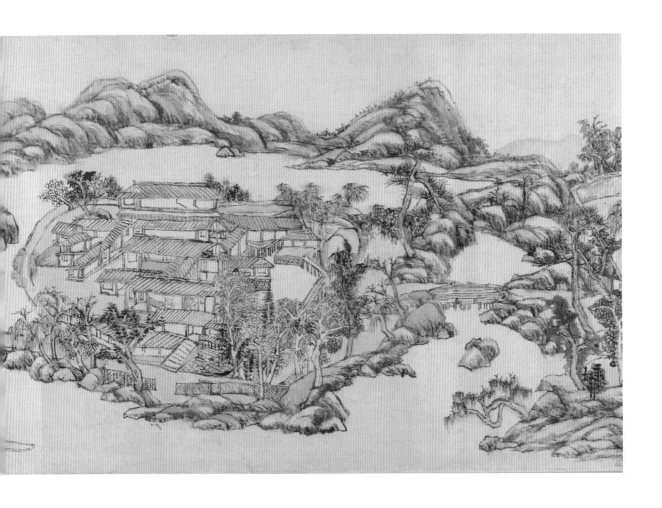

由此觀之，清初正宗派的大家皆以董其昌為宗。他們所不遵循的——或者說，是他們學不來的——則是董其昌在構圖中所刻意注入的不穩定感，以及一種非理性之感。董其昌的作品中，明顯有一種對形式處理的掙扎，一方面，這固然顯示出畫家對形式的駕御未臻完美，但同時，這也是董其昌一種特具力度與表現力的設計，頗合於明末年間，人心普遍惶惶的情境。但是，對後來的正宗派大師而言，這兩種形式特質都不適用。到了清初時期，形式的掌握似乎已告底定，且正宗畫家在清初社會中的處境，也已較不是問題。相對於董其昌，這些正宗派大師的作品謹守著傳統的約束，祇在有限度的範圍內作變化，隱約地透露出在階層分明的人為秩序中，個人的行動與創作的自由都極有限。在《輞川圖》一類的畫作中，王原祁利用繪畫形式表達了他對自己在歷史的脈絡中，以及在當時中國穩定的天下秩序中，已經擁有一席之地的自覺。

如果按我先前所說，王原祁的家世背景與亨通的仕途乃是促使其追循正宗畫風的主因，那麼，獨創主義畫家又在什麼樣的背景下，比較容易產生呢？再者，更重要的是，什麼樣的背景會產生像石濤那樣的獨創主義畫家，能夠一以貫之地堅持特立獨行的畫風呢？

首先，我們從弘仁和龔賢的例子得知，獨創主義畫家大多是未在清廷任職之士。其中有些人甚且是懷抱忠於明朝的遺民思想的。石濤因家世譜系之故，而被排入明朝遺民之列。[13]他生於1642年，是明朝宗室的後裔，明亡後，其父靖江王意圖稱帝復明，然事敗身亡。當其

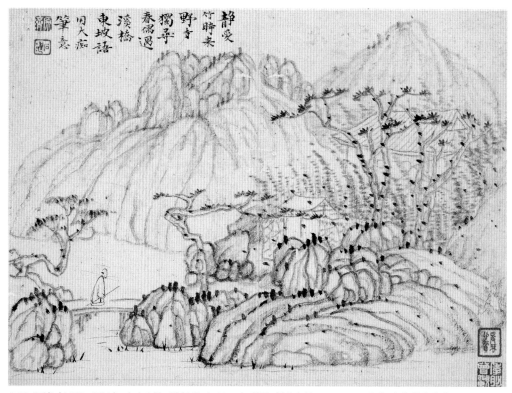

6.10 石濤（1642–1708） 山水人物 冊頁 取自 1677 年畫冊 紙本水墨 22.2x29.9 公分 台北私人收藏

時，石濤年僅四歲，倉促間，一家僕攜其逃離出生地桂林，並削髮為僧。1650年代與1660年代間，他雲遊長江流域各地區，遍訪名山，寄居寺廟，精研禪理。1660年代末，他終於定居安徽南部，直到1680年才離開。在那裡，他結識了許多安徽派的山水畫家，並得以觀其畫作；可想而知，在他以畫家的身份崛起之初，凡署年此一時期的作品者，約莫都可看出其學自安徽派畫風的痕跡。

1677年，他作了一部畫冊，其中的一幅冊頁（圖6.10）是以無暈染的厚重乾筆線條畫成，這種風格乃是安徽畫派的一大特色。從弘仁1658年的《倣陸廣山水圖》（圖5.17），我們得窺安徽派畫風的特質，並可從而看出石濤習染此派畫風的深淺。我們一開始便強調石濤對某畫派風格的依附，這或許顯得有些究兀，但是，唯有在明白了他與各畫派和各傳統間的依屬關係，以及他如何在不同的階段裡，逐漸地擺脫這些依賴，我們乃能清楚地了解這位晚期中國畫史中最為特立獨行的繪畫大師之風格歷程。在我這種按部就班式的探討下，這個時期是石濤風格發展歷程中的第一階段。在這個階段裡，他與既有風格之間的關係是最為單純的，而他所選取的，正是他當時所在之地的最典型畫風──或者，也可以說他所選取的畫風正合於他所處的時空。

不過，同一畫冊中的另一冊頁（圖6.11）卻使我們警覺到，石濤是無法以這樣生硬的劃分方式來加以界範的。因為這時的石濤已是一自闢蹊徑，且不為任何畫派所囿限的畫家了。

6.11 石濤（1642–1708）山水人物 冊頁 取自 1677 年畫冊（見圖 6.10）

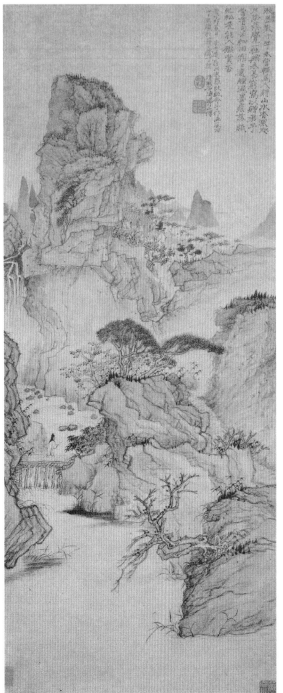

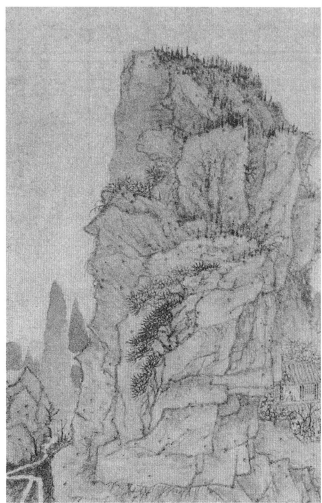

6.13 圖 6.12 的局部

6.12
石濤（1642–1708）
細雨虬松 1687 年 軸
紙本設色 102.6x41.3 公分
上海博物館

在這幅冊頁中，他描寫了一人正品聞梅花的清香，很可能便是他自己。無論是用筆或是畫中的情趣——畫中題詩的首句如此寫道：「真態生香誰畫得？」——其纖細優美，皆出自石濤自己的巧思；而且，除了畫中某些焦墨般的筆觸之外，畫家得自安徽名家的風貌者，已經極少。再者，如前已見，晚明以來的畫家，如果不是已經將人物從山水畫中完全剔除，便是把這些人物縮小為千篇一律、且不具任何表現力的元素。而石濤在其冊頁中，卻有與北宋山水雷同之趣，也同樣以人與自然的關係為主題，並以清新脫俗、且特具情思的形象來表現。

從1680至1687年間，石濤居住在南京附近，因而得以結識另一群畫家，其中也包括龔賢在內。不過，安徽派的畫風仍持續地顯現在石濤南京時期及更後的一些山水畫中——如構成山石地塊的平板、角方造形，散列的苔點，以及單薄的繪畫質理等——而在這樣的風格基調下，他完成了如《細雨虬松圖》一類的纖細精美之作，此畫作於1687年，現藏上海博物館（圖6.12、圖6.13）。他在題識中說，此畫乃是在一風雨之日裡，他為某位贈予他宋朝羅紋紙的老道而作。又說，他「潑墨數十年，未嘗輕為人贈山水」。對他而言，每一幅畫作都是一件嚴肅的工作。大多數的中國畫家，即使是頂尖之輩亦然，他們除了深具原創力的構圖之外，往往也會有許多公式化和重複的畫作出現。石濤似乎不曾陷入這種窠臼，至少到了他晚年時期，也都仍然如此。

著名的《黃山八景》圖冊，現為日本住友氏所收藏（圖6.14、圖6.15），必定也是石濤

6.14 石濤（1642–1708）山水 冊頁 取自黃山八景冊 紙本設色 20.4x27.1 公分 日本住友氏藏

6.15 石濤（1642–1708）山水 冊頁 取自黃山八景冊（見圖 6.14）

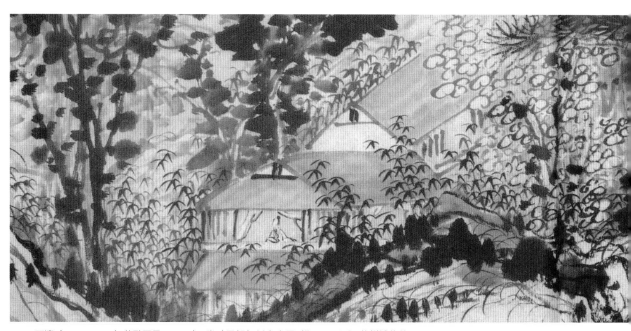

6.16 石濤（1642–1708）萬點惡墨 1685 年 卷（局部）紙本水墨 縱 25.6 公分 蘇州博物館

此一時期的作品。此一畫冊未署年，有些日本學者認為這是1668–69年間，畫家遊黃山時之作。[14]不過，由此冊畫風近似前述上海博物館《細雨虬松圖》的情況來看，此畫冊應當不是作於他遊黃山之時，而且，也不會是他遊歷黃山歸來後不久之作，而應當是二十餘年後，他憑記憶所及，並可能佐以當時信手記下的一些寫生稿而成。甚至於，畫上的題詩也都極可能是他當時遊山之作。我們可以說這是石濤風格發展的第二階段──總的說來，他逐漸擺脫了時間、地域、與環境等影響畫風的因子，不再受之束縛。為喚起觀者對過去的感知，石濤如今採用了一種與他當時所在環境不相切合的風格。石濤顯然具有超凡的能力，能夠絲毫不漏地重憶當年之所見所感。此一畫冊中的每一頁幅不但能夠代表黃山的風景，同時也能傳達出畫中人物對眼前風景的感受。這種強調感受的觀點，使石濤的作品不同於其餘多數人的黃山畫，譬如弘仁的作品等。石濤頁幅中的人物，無論是憑窗向外凝望令人歎為觀止的煙霞之景（圖6.14），或是孤獨的登覽者佇足遠眺江帆（圖6.15），這些都不是我們習見的定型人物，而是石濤個人記憶的具體呈現。就某種程度而言，這些人物其實就是石濤自己。

然而，石濤因地之便，而與南京一地的畫家交往，這對他也並非毫無影響，這一點我們可以從他1680年代的許多作品看出。他那種較為濃厚、淋漓的墨斑畫法，可能便是受到龔賢的山水風格啟發，我們可以從他作於1685年的精絕之作《萬點惡墨》卷（圖6.16），看出此一端倪。此卷的標題乃是取自石濤題畫詩的首句。不過，由於龔賢與石濤之間並沒有麼密切、直接的淵源關係，我們無法就此而說石濤是在模仿、或是採用某派風格。我們祇能說，《萬點惡墨》卷與龔賢約同一時期之作頗有類似之處（圖6.17）：濃厚的苔點，以及由層次

6.17 龔賢（約 1617–1689）山水 冊頁 紙本設色 23.75x23.75 公分 紐約艾斯華茲氏藏

分明的枝葉所營造出的視覺酣暢感。再者，如果說石濤是在突然之間，自行發展出一種這麼
類似龔賢的畫風，而且又是在同一個時期、同一個地域，這種巧合實在令人難以置信。石濤
並未成為金陵（南京）派的畫家，不過，他似乎仍選擇性地採用了此畫派的某些手法。然
則，《萬點惡墨》卷的題詩中，提到了兩位古代的山水畫家米芾和董源——但他僅僅暗示米
芾、董源若得見此卷，必會為之「惱殺」、「笑倒」。石濤如此寫道：

> 萬點惡墨，惱殺米顛；
>
> 幾絲柔痕，笑倒北苑。
>
> 遠而不合，不知山水之濛迴；
>
> 近而多繁，祇見村居之鄙俚。
>
> 從窠臼中死絕心眼，
>
> 自是仙子臨風，膚骨逼現靈氣。

以如此桀驁不馴的態度對代古代大家，意思即是說：他們可以休矣。可想而知，這乃是石濤的笑訕之語，藉機對畫家們在題跋中，過度奉米芾、董源為聖明的現象，提出譏諷。

1687年春，石濤移居距南京東北約七十哩的繁華商城揚州，此後，他便一直居住此地，直至1708年去世為止；在這中間，從1690年到1692年，他曾經離開揚州，而在北京居住了三年左右。揚州素來並無繪畫的傳統，而且，也未曾出現過任何可以成派的畫家，必須要等到十八世紀時，揚州始有畫派形成。北京則不然，當其時，它已是正宗派的重鎮；王原祁和王翬都是此地極活躍的畫家。石濤在北京時，曾先後與他們合作過繪畫，不過，他們這種「合作」並不需要畫家彼此親自交接。[15] 1691年，石濤與王原祁合繪一畫（圖6.18），其中，石濤起筆畫了蘭竹，而後由王原祁補畫坡石。不過，石濤可能還是見過王原祁的。王原祁後來曾讚譽石濤為江南畫壇之翹楚，顯然是對他另眼看待，不將他與一般揚州、南京的畫家等量齊觀。正如本章一開始時的引文，王原祁對揚州、南京的畫家素有貶抑之辭。無論石濤是否結識這些正宗派畫家，他必定見他們的作品，同時，也必定見過許多收藏在北京的古今名畫。同樣地，他對正宗派山水風格的了解，也明顯地表露在他此一期間及其後的作品之中。

石濤有一部作於1691年的畫冊，其中的幾幅便以典型的正宗派構圖為本，呈現出一番全新的面貌。他以特具質理的皴法筆觸建構大塊面造形，營造出具有連續感的地表，而這些塊面又彼此緊密相扣或串聯，圍拱成一個個具有深度感的口袋式空間。舉例而言，其中一幅冊頁的佈局結構（圖6.19）便極類似王鑑1648年畫冊中的頁幅之一（圖6.20），畫面的空間受中央的山塊所分隔，形成了兩個山坳，一個較窄，一個較開闊，而中央山塊本身也被一分為二。

石濤畫冊中的另一幅江景山水（圖6.21），則一路將觀者的目光牽引至畫面的深處，越過一排矮丘，直抵遠方顯著的地平線處。這裡，石濤運用了王原祁《輞川圖》中（圖6.22），地塊混合與空間交錯的構圖方式，唯其結構較為舒放。雖然王原祁的《輞川圖》可以確定是較後之作，但是，這種圖法其實在他較早期的作品中，已隨處可見。

如此，到了1690年代初期，石濤已經經歷了人生的幾個階段，他不但已和當時代的三個主要山水畫派有過極深的淵源，同時，也從其中吸取了他個人所希冀的畫風。正是因為這樣的一種吸取模式，再加上他個人的藝術才情，使他得以在中、晚年時，精通各家之法，並兼擅各派之長，終至於能夠跳脫於所有的門派與畫風之外：唯有在擅專諸法之後，乃能棄絕一切有為法，而入無法之境。誠然，如果堅持在棄絕一切派別之前，必得先與各派別有所淵源不可，這實在是無稽之談──可能造成這種結果的因素太多了；而且，石濤也可以有別種選擇，例如，他可以選擇像王原祁一樣，堅持單一「法度」、或單套繪畫成規，而後，心無旁騖地專注於抽象造形的營鍊；或者，他也可以選擇像王翬一樣，以集大成為其繪畫的職志。但是，如果我們因此而完全否定剛才的說法，認為石濤一生的特殊際遇對其藝術道路毫無鼓舞作用，那麼，這同樣也是一種無稽之談。

1691年的畫冊中另有一幅冊頁（圖6.23），可以看作是石濤對筆法規則與形式系統深感

6.18
王原祁（1642–1715）、
石濤（1642–1708）合作
竹石圖 1691 年
卷 紙本水墨
134.2x57.7 公分
台北故宮博物院

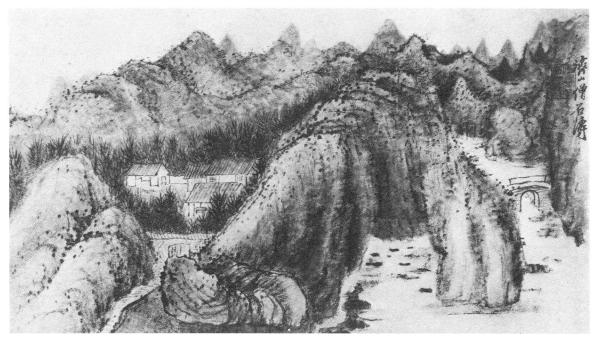

6.19 石濤（1642–1708）山水 冊頁 取自 1691 年畫冊 紙本設色 東京私人收藏

6.20 王鑑（1598–1677）山水 1648 年 冊頁 紙本水墨 25.5x33.4 公分 加州柏克萊景元齋藏

6.21
石濤（1642–1708）山水　冊頁
取自 1691 年畫冊（見圖 6.19）

6.22
王原祁（1642–1715）
仿王維輞川圖　卷（局部）（見圖 6.3）

不耐的一種表示，雖則他也曾在別的冊頁中，不甚熱衷地運用過這些筆法和形式。在此一頁幅中，石濤使用了漩渦式的運筆，而這種漩渦形式的運用，與其說是為了營造某種具體的形式，還不如說是為了破除形式。此一畫冊的最後一張頁幅上，有一長篇題識（圖6.24），其內容我們前面已經引述過，當中，他言及甚喜「我用我法」之語，並嚴詞譴責那些僅知沿襲古人的畫家，以及那些論畫全以古人畫法為準據的畫評家。接著，他對藝術創作應有的過程提出了自己的看法，與王原祁的觀點極不相同：「皆是動乎意，生乎情，舉乎力，發乎文章，以成變化規模。」換言之，規矩和法度應該是畫家個人摸索作畫的原理時，一種極自然的產物，而不應是一種由外力強制所產生的限制性規範。

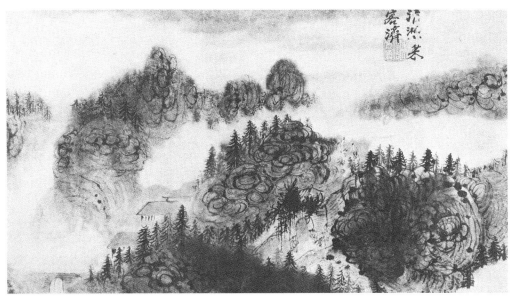

6.23 石濤（1642–1708）山水 冊頁 取自 1691 年畫冊（見圖 6.19）

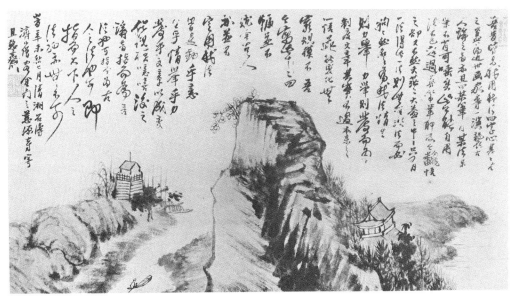

6.24 石濤（1642–1708）山水 冊頁 取自 1691 年畫冊

在北京的三年期間，似乎使石濤更加確信畫家應棄絕「仿」古的行為。1692年回到揚州之後，石濤反對仿古的聲音越發激烈。可想而知的是，石濤在北京時，必定已極厭倦人們慣以幾可亂真的說法來讚美王翬等人的仿古作品，這時，如果說有人也求其臨仿古作，他必然會為其所震怒。

石濤的巨作《廬山觀瀑圖》（圖6.25），若非作於客居北京之時，必也是作於北京歸來後不久。畫中，石濤勾喚起了十一世紀山水大師郭熙的畫風，以及他自己四十餘年前登覽廬山的記憶。如果說乍看之下，他似乎有自我矛盾的現象，亦即一方面他既貶斥仿古，同時卻又師法古人，我們可以從他自己的題識與畫作本身得到澄清。他在題識中寫道，他曾見郭熙畫作十餘幅，人皆道好，唯獨其無言，因未見有任何「透開手眼之憶」的特質，而這正是他在作品中所極力追求的，也就是將自己親眼之所見直接形寫於圖畫，以突破各畫派畫風藩籬。無疑地，他必然也知道自己所見到的郭熙畫作，必定多為後人之仿作。他無意加入此一行列，也作類似的矯情仿作。他寫道：「用我法入平生所見為之，似乎可以為熙（即郭熙）之觀，何用昔為。」[16] 和董其昌一樣，他將自己和古代大師相提並論，不僅暗示著他革新了舊傳統，同時，也暗示了他想回歸到傳統形成之前。他在別處寫道：「古人未立法之先，不知古人法何法？」[17]

石濤所意指的乃是：以無法為法。而當他自己在運用郭熙的畫風時，他並不將其視為是一種「法」，並且，也不當它是一套一般仿作者所斤斤計較的形式類型，或是一種佈局和筆墨的傳統；反之，他試圖掌握的，乃是師古人欲再現自然之心。從郭熙《早春圖》的局部（圖6.26），我們可以看出郭熙將山水安排在一個接一個的山坳四周，而每一個山坳都向後開展至另一個山坳，引人極目遠視，直至雲煙氤氳處。同樣地，石濤也在其畫中作重現相同的效果，好似此乃他個人自創，且前無古人一般。董其昌及其同流畫家重拾古人的格局，使繪畫遠離了自然；石濤則以未畫典範為出發，將畫中山水拉近自然，裨使其筆墨能夠傳達出更廣泛的視覺經驗。峭壁和山峯上的光線，人物與山水之間的比例——同樣的，站在下方俯視山間煙嵐的人物，極可能便是畫家自己（圖6.27）——在在都使人彷彿有身歷其境之感，這種強烈的感染力自宋代以後即不多見，而表達得如此淋漓盡致者，更是絕無僅有。

1690年代是石濤創作生涯最了不起的階段，不過，我們並不打算一一細數他這十年間的創作軌跡。石濤的目的乃是打破那種一成不變的公式化形式，而他也的確達到了。在這一時期裡，他有些作品又回復到較早期的風格。文以誠（Richard Vinograd）在最近的一篇文章中提到：[18] 1695年，石濤為自己在安徽和南京兩地結識的朋友畫下了兩部畫冊，所運用的便是這兩地所特有的畫風，用以追憶當年他與這些朋友共遊兩地的情景。例如，他送給南京友人的畫冊裡，有一幅冊頁（圖6.28）的構圖便令人想起金陵（南京）派大師樊圻的畫作（圖6.29），非但如此，畫中陰沈的天色乃是石濤筆下向來罕見的，這與樊圻也不無相似之處。不過，像這麼直接的風格援引，實屬特例；一般而言，石濤在引用別家風格時，都極隱約，且極技巧。

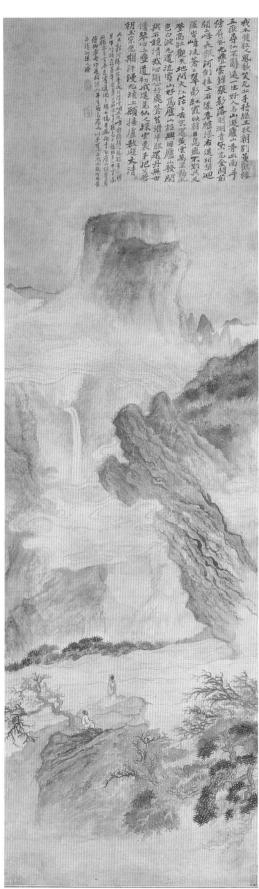

6.25
石濤（1642–1708）
廬山觀瀑圖 軸
絹本設色
212.2x63 公分
日本住友氏藏

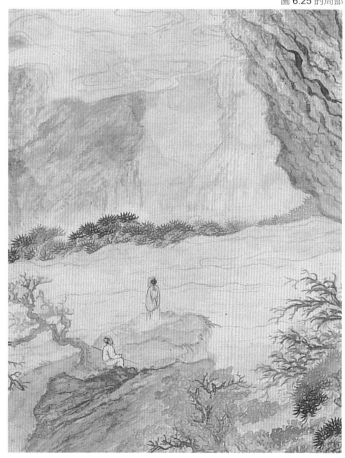

6.27
石濤（1642–1708）
廬山觀瀑圖
圖 6.25 的局部

6.26 郭熙（約活躍於 1060–1075）早春圖　圖 2.31 的局部

6.28
石濤（1642–1708）
山水 冊頁
取自秦淮憶舊冊
紙本設色 26.x20.2 公分
克利夫蘭美術館

6.29
樊圻（生於 1616 年）
山水 冊頁（裱為掛軸）
紙本水墨
24.4x30 公分
加州柏克萊景元齋藏

6.30 石濤（1642–1708）黃山圖 1699 年 卷（局部）紙本設色 縱 28.75 公分 日本住友氏藏

　　石濤1699年所畫的黃山圖卷中，表現了黃山群峯的景致（圖6.30），雖然安徽畫派所特有的畫風已經經過石濤巧妙的轉化，但仍依稀可辨。同樣地，石濤乃是在卷中回憶三十年前遊歷黃山的經驗，為的是贈給一位甫自黃山遊罷歸來的友人。由石濤此卷看來，風格的援引與否，似乎並非此處真正的重點：畫中的渴筆線條、不施皴理的山峯等等，其所表現的乃是黃山的實際面貌，並不著重某家畫風的運用。然則，安徽派的繪畫必然也曾在石濤與其贊助人的心中縈繞，勾喚起他早年在該地居處時的特別感受。我們可以從一張拍攝黃山群峯的照片中（圖6.31），看出石濤是多麼成功地使安徽派畫風為其所用，從而出神入化地呈現出他記憶所及的黃山。前面，我們也曾經拿別的黃山照片來與畫風迥異的弘仁畫作相比。我們作此比較的目的，並不在於點出兩位畫家所畫的景致有多麼接近黃山的實景；相反地，我們所要說明的是：黃山並無既定之形——其千變萬化，不同畫家之所見與所畫，各有不同，而這種種取景，也都可以被不同的攝影家所找到，並用鏡頭加以捕捉。正如石濤所常言，凡能寫人所未見之景者，必不脫山川之理矣。

　　石濤繪畫生涯的晚期約從1700年至1708年去世為止，這一期間，他留下了許多令人不解之謎。無論是在生活上、或是在繪畫創作上，都有許多事情發生。在此，我無意按照時間的先後與因果的關係，加以一一列舉。不過，對於此一重要且複雜的時期，我將提出一些個人的看法。我會以石濤1690年代末期所作的一部畫冊作為穿插說明——石濤在此畫用中，似乎

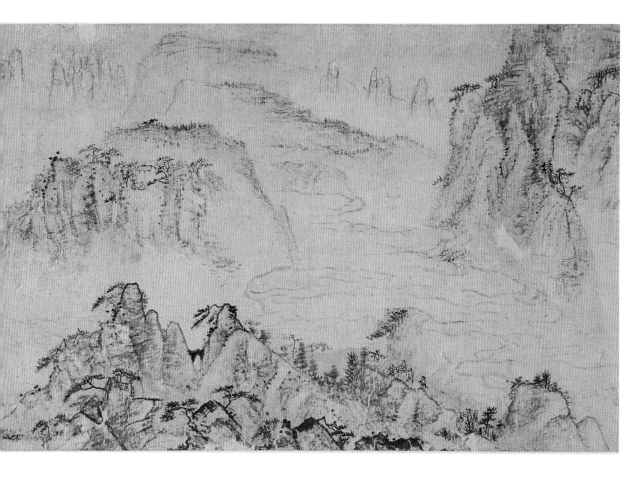

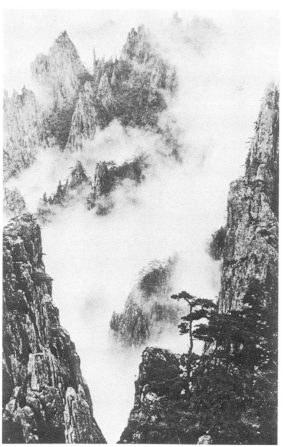

6.31 黃山照片

6.32
石濤（1642–1708）
山水 冊頁
取自為禹老道兄作山水冊
紙本設色
23.75x27.5 公分
紐約王季遷收藏

6.33 石濤（1642–1708）
山水 冊頁
取自為禹老道兄作山水冊
（見圖 6.32）

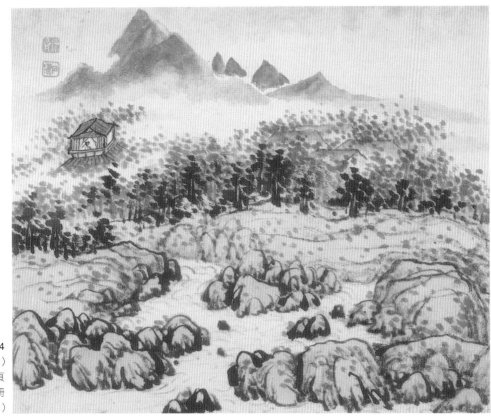

6.34
石濤（1642–1708）
山水 冊頁
取自為禹老道兄作山水冊
（見圖 6.32）

6.35
石濤（1642–1708）
山水 冊頁
取自為禹老道兄作山水冊
（見圖 6.32）

6.36
石濤（1642–1708）
山水　冊頁
取自為禹老道兄作山水冊
（見圖 6.32）

6.37
石濤（1642–1708）
山水　冊頁
取自為禹老道兄作山水冊
（見圖 6.32）

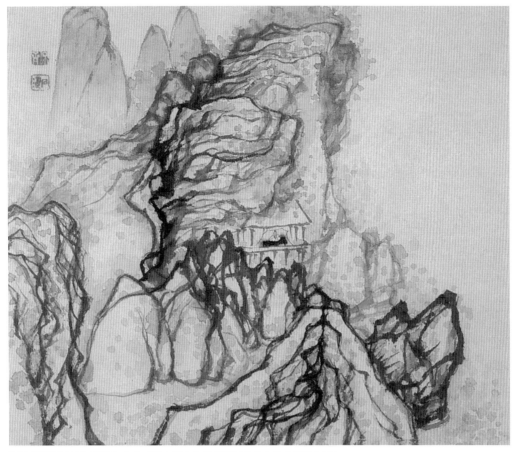

6.38 石濤（1642–1708）山水 冊頁 取自為禹老道兄作山水冊（見圖 6.32）

展現了一種無與倫比的多面畫路（圖6.32–圖6.38）。我所將提出的許多看法，並不一定是圍繞冊中的畫幅而發，再者，這些看法之間，也並不一定互相關聯。此處所說的畫冊，乃是石濤為他結識於揚州的某「禹老道兄」而作。

其餘的清初大家，如弘仁、龔賢等，都因自創一格，而可被尊為獨創主義畫家。不過，從藝術史的大環境來看，他們所創造的畫風仍不脫地區性畫派的色彩。而同時間，其他隸屬於這些地區性派別的次要畫家，則相應地運用著類似的畫風，唯其質品皆甚低。如此，所謂的獨創主義「畫派」，其實是頗為矛盾的。石濤洞悉此點，最後堅決地排拒所有的派別，並否認與任何派別有所瓜葛。

在此之前，董其昌等人早已主張變化古人的風格，並言「畫家初以古人為師，後以造物為師」。如果我們將畫論與畫作等同論之，可能會發現，董其昌的繪畫似乎與石濤並無太大不同。實則，兩人的差距是極其巨大的。這正是我們所一直在探討的主題——中國畫家的創作及其主張，或乃至於他對自己創作的說詞等等，這三者之間往往存有一種差距，換言之，亦即畫家的言詞與實際的作品之間，有著一道難以逾越的鴻溝。石濤比以往任何一位畫家都更認真地面對自己與前人之間的關係，而他所主張，並採行的解決之道，則較為激烈。他很

清楚地知道，存在於仿古與直抒個人對自然的感受之間的真正衝突為何，而他並無意僅以冠冕堂皇的理論塘塞過去。

換句說說，石濤比任何一位畫論家都更能認清楚這一點；在詩論方面，從十六世紀以來，即有許多文論家提出過類似的觀點。袁宏道是晚明時期的一位代表人物，他主張詩應該是一種童心的自然流露，而不應拘於格套、或因為尊古而使童心受障。他寫道：「大抵物真則貴，真則我面不能同君面，而況古人之面貌乎。」[19]而石濤下面的一段話，似乎也呼應著袁宏道的看法：「我之為我，自有我在，古之鬚眉不能生在我之面目，古之肺腑不能安入我之腹腸……縱有時觸著某家，是某家就我也，非我故為某家也。」[20]

無論畫論家們會怎麼說，山水畫從宋代以後，便已遠離其原先之旨趣。易言之，宋代畫家所欲展現的，乃是其對外在世界的肌理結構與運作軌跡的瞭解，或乃至於人與外在世界間的關係如何等等。宋代以後的山水繪畫，不僅愈來愈鑽泥於形式與風格差異的問題，而且，也愈來愈訴諸於傳統與具有表現力的筆法等等。石濤承襲了這一切，且精通此道，不過，他也幾乎獨力恢復了昔日繪畫所特具的形而上內涵。他以超凡的創作力，自闢一格，足可媲美宋代山水畫家歷經數世紀才累積出來的輝煌成果。而在石濤筆下，這一切卻都顯得如此不費吹灰之力，石濤並且堅稱，這些都是他自我實踐下的自然成果，祇要能夠摒棄對傳統和繪畫流派的依賴，每一個畫家都可自然達此境界。他在一篇約作於1700年左右的題識中，如此地寫道：「此道見地透脫，祇須放筆直掃，千巖萬壑，縱目一覽，望之若驚電奔雲屯屯自起，荊關耶，董巨耶，倪黃耶，沈文耶，誰與安名。余嘗見諸名家動輒倣某家某派，書與畫天生自有，一人職掌一人之事，從何處說起。」[21]換言之，石濤繪畫的源泉乃是來自各家各派，然而，卻又完全不屬任何一家一派。

除此題識之外，我們也在其他題識中發現，石濤其實已經察覺到作為一個畫家的困境何在，亦即：畫家的創作與其時代，以及和大環境之間的關係究竟如何？此一難題不但是當時代任何一個關懷此一議題的畫家所必須面對的，同時，也仍是今日藝術家與藝術史家所難以迴避的課題。如果說十五世紀佛羅倫斯的畫家必須以十五世紀文藝復興時期的佛羅倫斯風格作畫，或說，十六世紀末的蘇州畫家非以吳派晚期的畫風作畫不可，這樣的說法似乎暗示著一種決定論的觀點，或許令人難以苟同。不過，從這些畫家的畫作來看，他們的確也未曾脫此軌跡。此處，我們規避了真正問題之所在，而僅探觸畫家在面對上述諸風格決定因素時，所具有的有限的選擇自由。不過，所謂的風格決定因素，這是我們今日在探討此一問題時，才試圖加以定義的，當時未必有此清楚的界定。當畫家不祇是單純地學習前代大師的技法，而開始更自覺地意識到自己的風格，且更明白地知覺到古代傳統的存在，進而能夠更自由地選擇時，他所感受到的限制也就愈大。這時，畫家所面臨的，乃是新的問題：也就是他應當根據什麼來選擇自己的畫風呢？而且，他又應當如何克服像貝特（W. Jackson Bate）所說的「傳統的包袱」（burden of the past）呢？[22]

　　而我在本書各章節中所要傳達的信念正是：十七世紀的中國畫家顯然比前人都更自覺地意識到了這些問題，他們比前人都更明白這些問題的複雜程度，而且，他們也更廣泛地顯露出，他們企圖以極自覺、極有趣的方式，來解決這些問題。即使在世界藝術史上，歐洲十九世紀以前的畫壇，也都難與十七世紀的中國畫壇媲美。而且，放眼當時中國的畫壇，我認為，石濤所進行的風格嘗試乃是最有趣的。從我們前面所見過的石濤繪畫，以及我們所引述的石濤畫論，可以看出：石濤已經為自己找到了一種解決風格難題的法式。表面看來，石濤似乎已經為即將來臨的偉大新世紀奠下了根基，傳統繪畫的包袱終於被擺脫，自然終於和繪畫取得了協調。然而，這一切到最後都沒有結果：原因何在呢？在最後的篇幅裡，我們將試著去瞭解其中的原因。

　　1690年代末期，石濤不僅揚棄了他與各繪畫流派，以及傳統間的關係；在個人的生活中，他也棄僧還俗，擺脫了明代遺民的立場，並棄守他原來業餘畫家的身份。這種種劇烈的改變，好像都發生在轉瞬之間。並不是因為他的立場有所改變，而是他已極厭倦流派之爭，不願意再安身於任何一方。在顛沛流離的一生中，他時而結朋聚友，之後又因環境所迫，必須棄此而另結他伴，而在這一切的糾葛之中，他亟思解脫。當初他以明朝宗室的身份剃度為僧，乃是為了逃避滿清的迫害。他雖然習禪，且深受影響，但卻似乎一直未能真正融入僧侶的生活，而仍自由地出入於世俗社會之中。在1696年或1697年之際，他全然棄絕了與佛教的關係。同時，他似乎也放棄了反清復明的志向，從此在滿清的統治之下安身立命。在這之前，他已曾有過兩難的處境：他習禪的師傅們都支持滿清皇帝，並批評反清運動。石濤本人也曾接駕康熙，並曾親赴北京，而且很可能是以滿清朝臣的賓客身份前往。如今，他既非禪僧，也非遺民，而祇是一介畫家。在這種期間，他自建一草堂，名曰「大滌堂」，並自號「大滌子」，在畫作上，他時以此號落款。

　　既為庶民，石濤如今主要以鬻畫維生，成為職業畫家。身份改變的涵義，我們在討論陳洪綬時已經探討過：這不但意味著創作量要增加，而且更要顧及贊助人之所求。在1701年的一篇題識中，石濤有感於自己的書畫漸有「魚目雜珠」的傾向，並憂慮鬻畫一業可能是導致其書畫品質逐漸低落的原因。題識中，他也言及疾病纏身，這在他晚年的書信以及文章之中，也都不時提到。[23]

　　在為禹老道兄而作的畫冊中，石濤於最後一頁中如此地寫道：「是法非法，即成我法。」（圖6.37）此一畫冊可以視為是石濤逐漸擺脫固有畫風，突破傳統，進入另一繪畫階段的代表——如前已見，我們將這個突破的過程視為是石濤創作生涯中的初創期。冊中有數幅作品仍依稀呼應前代畫家與其他流派的畫風，不過，多數冊頁似乎都具有獨立的特色，其風格的選擇十分自由，並不是為了應和任何特殊的外在環境。有些頁幅如神來之筆一般，展現了特具原創力的筆墨和用色，絕不同於一般畫法，雖極冒險，但卻十分成功。無論石濤的步驟如何，想要進一步從傳統的成習中解放出來，他所必須面對的問題想必更為艱鉅。不

過，從石濤晚年的作品中，我們可以看出他確有此一意圖。

遺憾的是，他最後雖想實踐自己的理論，企圖隨性之所至，不再師法任何典範，且不受任何流派所限，然而，這也是他風燭殘年，百病纏身的階段。在此一階段裡，他也因創作過量，而為畫作品質日趨低落所苦。從1700年到他1708年去世之前，似乎沒有一件作品可與他1680年代和1690年代的畫作相比擬，他在創作力與形式的控制上，再也無法達到原有的均衡。也因此，我們很難分辨他畫風的衰退究竟是因為外在的因素，還是由於他在最後的發展階段中，因冒險過度，而失去了穩固的根基。我相信，後者乃是他晚年作品變弱的主要原因——換句話說，以無法為法的學說，終究使他完全背棄千百年來，中國繪畫所賴以維繫的諸多準則，而走上了毀滅之途。

1701年，石濤作了一部畫冊，可能是行旅途中的速寫，我們在此收錄了其中一幅（圖6.39）。觀者可能會以為這是畫家沿途所畫下的印象隨筆。不過，石濤並未參與此一旅行；他祇是以筆墨為友人黃硯旅勾繪此行之所見罷了。逸筆草草乃是石濤晚年的風格特色之一。約在同時，石濤因有感於宋元詩詞之意境，而另作了一部畫冊（圖6.40），冊中的筆墨與結構益發隨意。[24]畫中所流露的自然天成與狂放不羈感，頓時使人為之吸引。不過，我們也必須承認，到了此一時期，石濤的筆法大多止於表面的形式，不再如以往那麼敏感地捕捉各種造形。石濤1700年以後的作品，大抵屬於這一類隨意的風格；其餘多數的作品似乎都是信手拈來，其筆法往往流於凝滯重濁。

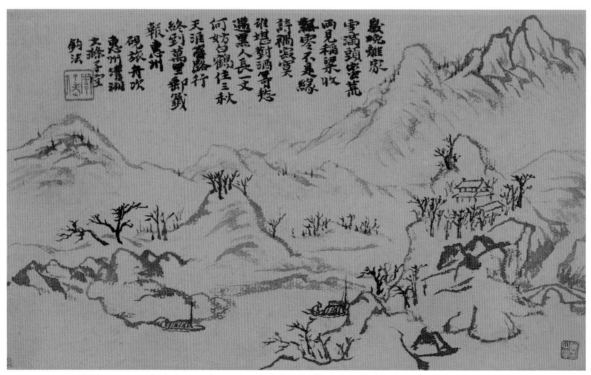

6.39 石濤（1642–1708）山水 1701年 冊頁 取自為黃硯旅所作山水冊 紙本設色 20.5x34.5公分 香港何耀光藏

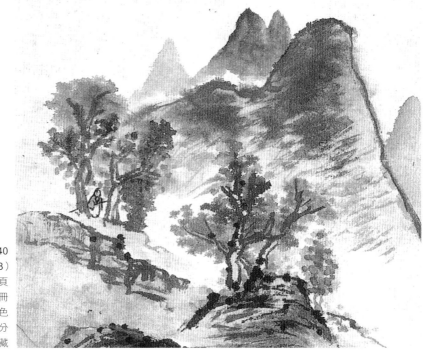

6.40
石濤（1642–1708）
山水　冊頁
取自宋元詩意冊
紙本設色
22.9x18 公分
香港劉作籌藏

　　說來或許有些矛盾，不過，石濤如今已是眾所公認的職業畫家，他的作品卻反充滿了
業餘畫家的典型特質：自然流露的筆思，隨意拈來的筆法與形式，持續不斷的風格實驗，而
且，似乎全然不理會當時所謂「好畫」的構成要件。從這個角度來看，他為十八世紀揚州與
其他地區畫家的「職業性業餘畫風」（professional amateurism），提供了主要的精神泉源。
石濤與王原祁將中國繪畫遺留在一個極怪異的處境之中：在王原祁的追隨者身上，我們看到
業餘畫派最終形成了一種學院派風格，而在十八世紀當中，多數頂尖的職業畫家卻以石濤為
典範，他們在作品中展現了前人所慣以認為的業餘風格的特質。

　　石濤1703年（陰曆）二月所作的畫冊中，有幾幅刻意違反構圖原則的作品；例如，其中
一幅（圖6.41）以笨拙的堆疊方式來形成對角交叉的構圖，簡直可以用來作為畫譜中的錯誤
示範。其他的冊頁（圖6.42、圖6.43）則顯示出石濤進一步地捨棄傳統的筆法，而改以嶄新的
暗示性手法來營造草色蓊鬱的山坡景致與繁茂的枝葉，藉以傳達畫面中的光線感與空間感。
在此之前，他曾經有過議論，認為畫家應當變化既存的構圖法式，並將這些法式視為是空殼
子，如此，畫家乃能根據自己對自然的體驗，而為這些空殼子賦予新的生命內涵。如今，他
似乎超越了此一限際，企圖進一步地融解這些法式於無形。他不再以新的筆法系統來取代舊

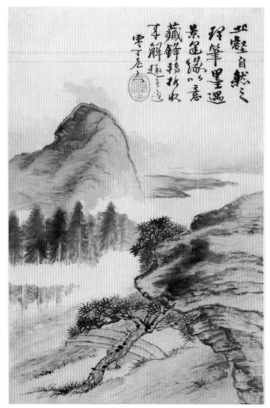

6.41 石濤（1642–1708）山水 冊頁 取自 1703 年畫冊
　　　紙本設色 46.8x30.7 公分 波士頓美術館

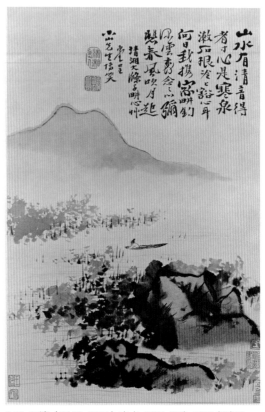

6.42 石濤（1642–1708）山水 冊頁 取自 1703 年畫冊
　　　（見圖 6.41）

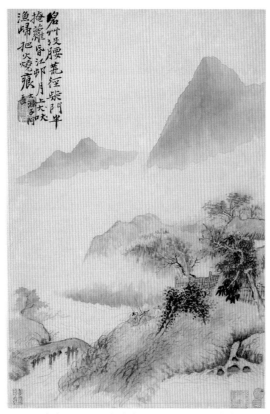

6.43 石濤（1642–1708）山水 冊頁 取自 1703 年畫冊
　　　（見圖 6.41）

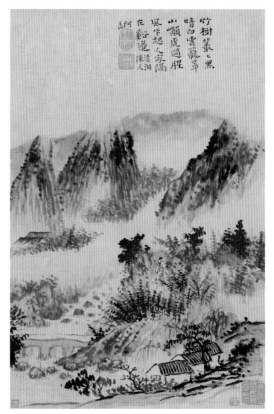

6.44 石濤（1642–1708）山水 冊頁 取自 1703 年畫冊
　　　（見圖 6.41）

的筆法系統，而是完全避免系統化的筆法；無論是以中國或是以我們西方的標準來看，這種
筆法的自由度已經陷入了一種近乎亂無章法的危險境地（圖6.44）。同時，他這一時期的構
圖形式，也不能被理解為是以新的類型來取代舊的類型；他的每一幅作品都是獨特的創作，
既未遵循前例，也未蔚為一種新的典範。

然而，可想而知，石濤這些畫作也並非全無法式可言，而且，想要完全擺脫作畫的法
式，也是不可能的事。我這樣說，乃是從一種相對的角度出發，而且是針對石濤作畫時的企
圖心，以及其畫作的效果而言──石濤本人其實從未提過這些觀點。不過，重要的是，無論
對石濤同時代的人而言，或是對今日的我們而言，他這些作品必定顯得獨樹一格，而與其他
畫家的風格截然不同。石濤這些畫作幾乎無法以任何既有的繪畫語言來加以陳述。

同年（1703）秋天，石濤作了另一部畫冊。在此，我們將以此一畫冊作為本章的總結。
同樣地，冊中也有幾幅作品（圖6.45、圖6.46）既令人欽羨其表現意念的清新，同時卻又令人不
得不承認其在技巧的犧牲上，已經過份徹底，而且，畫家顛覆既存藝術秩序的慾望，已經超
過其建立新秩序的興致。此中已經有某種不連貫的現象產生。

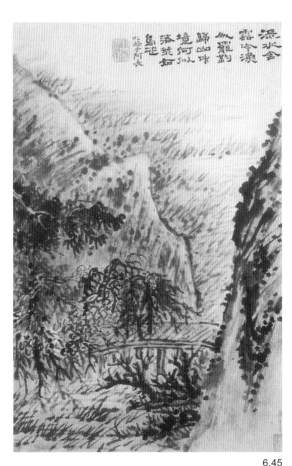

6.45

石濤（1642–1708）山水 冊頁 取自苦瓜妙諦冊
紙本設色 48x31.8 公分
納爾遜美術館（原東京私人收藏）

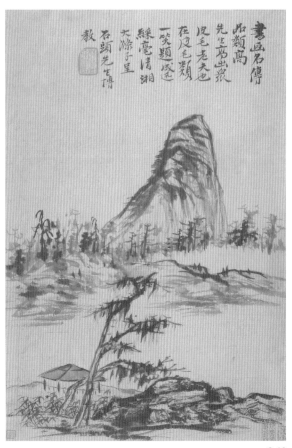

6.46

石濤（1642–1708）山水 冊頁
取自苦瓜妙諦冊
（見圖 6.45）

在冊中的一幅雪景圖裡（圖6.47），畫家以留白的方式營造白雪皚皚的大地，而僅在描繪輪廓時，以淡筆勾勒；天空與水色則是以灰藍色調暈染。此外，並以隨意點染的色彩象徵殘存的枝葉。石濤在其最後的作品與理論中，將風格的必要性推翻殆盡，此一遺緒對後來的十八世紀畫家而言，並未造成解放的作用，反而是形成一股令人裹足不前的威嚇力量：石濤的理論推翻了一切作畫的章法，並貶抑模仿之風，而且，其畫作中，也未曾提供任何一貫之法，使人可以據之模仿。後代畫家原可以學習他中期之作，但卻沒有人這樣作，相反地，他們似乎傾向於模仿石濤晚期的放縱風格，結果並沒有為繪畫找出一條健康的新方向。石濤是獨創主義大師中的最後一位；我們可以視他為超越時代的畫家，他以一己之力，為十七世紀繪畫的癥結找到了解決之道，但是，他最後似乎又對此失去控制。而在石濤之後的畫家，似乎也無人能夠重獲此一救贖之道。

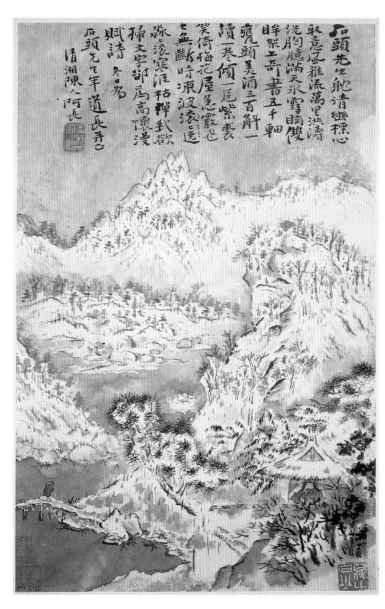

6.47
石濤（1642–1708）
山水　冊頁
取自苦瓜妙諦冊
（見圖6.45）

石濤晚年的最精品或許是冊中一幅描寫春山暮色的畫作（圖6.48）。山峯之下，乃是石濤畫中經常出現的熟悉要素：一文士正由樓間的窗口向外眺望。石濤以水墨暈染，淡彩和赭黃佈滿畫面，傳達出黃昏暮色之感。即使是張宏也不曾嘗試捕捉如此細膩的感受，或是捨棄佫多傳統的技法。石濤的作品既已如此動人，我們不禁要問：傳統的筆法或古意的援引，究竟能為他增添什麼特質？在我們看來，傳統祇會沖淡石濤作品的力量。不過，我們這樣的反應，是從二十世紀西方人的角度來看；對中國而言，如此自由地走出傳統之外，是極不容易被接受的。想要改變藝術傳統，其困難度好比是要大河改道一般。每一位重要的創新畫家都走過相同的道路，他們既得維繫傳統，同時還要更新傳統。石濤晚年繪畫所帶來的影響效力，並非屬於這一種，而是如江河決堤，使原有的河道再也無法疏通利導。當此之時，中國尚無法承受這般劇烈的改變。放眼中國繪畫──它與中國文化一樣──在經歷兩百多年的清帝國統法之後，傳統雖有式微妥協之勢，但仍穩掌主流。即便是講究個人才性的個人主義與非正統作風，也都終究要被其吸收與馴服。

不過，那些演變已經超出本書討論的範圍。我們可以肯定地說，在此階段之後，幾乎再也沒有任何具有力量的原創之作，可以和我們眼前所討論過的這些作品相媲美。在中國繪畫中，能夠與世界藝術史中的鉅作鼎足而立，且真正具有震撼力的作品，從十八世紀初以後即不復見。

為何如此呢？眼前我們已經分析過石濤，此處不必再論。不過，在這最後的結論裡，我要將石濤與王原祁相提並論，試著為他們作一個更整體性的解析。這兩位藝術家都知覺到，山水畫到了他們的時代，已經失去其應有的和諧境界與完整性。他們的作法固然迥異，但其力圖振興山水畫藝術的意念，卻無不同。在本章的開始，我們引述了石濤、王原祁與王翬三人的觀點，他們都察覺到，明末清初的繪畫已經被地方支派與個人風格弄得支離破碎。同一現象，我們從今日的眼光來看，卻覺得那是一個偉大的個人主義時代。不過，無論是從那一種觀點出發，十七世紀畫家在風格的選擇上，大約都各有所偏，且著重個人才性的顯露。他們受表現主義啟發，而且也跟所有的表現主義一樣：畫家為自己的表現手法設限，強調、並誇張某些風格的要素，而犧牲其他諸多要素。這種自我設限（同樣地，我們也可以肯定地說這是一種全神的投注），為繪畫注入了一股直接感動的力量，迄今仍影響著我們。不過，有得也必有失。至少，像這樣的風格，乃是經過畫家特別選擇的，後來的追隨者在遵循這些風格時，較難有進一步的發揮，反而不像十四世紀的黃公望與十六世紀的文徵明，後世的追隨者可以根據他們豐富而全面的風格，進一步地加以發揚光大。因此，即使畫家果真發展出了超邁絕倫的風格，其突出的成就終究仍不免落入孤立且後繼無人的命運。

和前一代的董其昌一樣，王原祁與石濤都意圖為繪畫創出一番新的完整境界──建立全面性的風格系統，並以全面性的理論基礎加以支撐。他們在繪畫與立論時，好比是在為後世闢疑、指點，並樹立典範。然而，在他們身後，山水繪畫並未真有一個嶄新、偉大的世紀來

臨，反而是急遽的衰落。

在歷史中，我們永遠無法完滿地解釋何以某一事件未曾發生，藝術史尤然。不過，我們仍可延續前面對石濤晚期繪畫的看法，而作出部份的解釋：藝術的理論即使能影響畫家作畫的路徑，理論與創作之間仍有其歧異之處；藝術在理論化的過程中，總是傾向於超越現狀，而採取一種難以妥協、且近乎極端的立場。在此情形之下，畫家往往可能被推入幽怪的死角與胡同之中。王原祁與石濤雖以發展繪畫的完整性為旨趣，然其繪畫最終卻走上極端之境，他們留給後世的遺緒極為薄弱，後世的畫家因而無法進一步超越，以達到嶄新的完整境界。

讓我們最後一次將王原祁與石濤的作品並列在一起（圖6.48、圖6.49）。此一組合呼應著本書一開始所舉出的董其昌與張宏在作品上的對立。無論是王原祁與石濤，或是董其昌與張宏，他們彼此之間的對比基本上相同──其中一位畫家以固定的章法與格局為依歸，並時時不離傳統，另一位畫家則超越在一切格法之外；而在中國人的眼裡，後者的作法是令人無

6.49 王原祁（1642–1708）仿王維輞川圖 卷（局部）（見圖6.3）

法接受的。我們的析論已到最後的盡頭，但卻仍未推演出任何解決之道。有一解決之道乃是
觸手可及的；從王原祁與石濤的作品之中，我們可以發現，祇要任何一家畫家稍微跨入對方
的境域之中，即可真正地「集大成」。但是，他們都被自己的理論所驅，各自推向了正宗派
與獨創主義的極端。對任何一方而言，逆轉方向可能都是背叛自己的原則。多少世紀以來，
畫評、畫論與創作之間的密切互動關係原本是強化傳統的一股助力，如今卻致命地削弱了傳
統；而且，使得原本在兩位畫家眼中，早已支離破碎的十七世紀中國繪畫，更形惡化。十七
世紀是一個畫論與創作的互動至為普遍且活潑的時代，同時，也是一個對於藝術傳統最具反
省力，且最強烈自覺的時代，而石濤獨力解放傳統繪畫包袱的失敗壯舉，為這個時代劃下了
句點。

# 注釋

以下係注釋所使用之簡寫書目，與作者、書名與出版地等完整資料對照如下：

《畫史叢書》

　　于安瀾編，《畫史叢書》，全10冊（上海，1963）。

《美術叢書》

　　黃賓虹、鄧實編，《美術叢書》，初集～四集（上海，1912–1936）。重印本增附五集與六集（台北，出版年不詳）。．

Cahill, *Chinese Painting*

　　James Cahill, *Chinese Painting* (Lausanne, 1960).

*Connoisseurship*

　　Marilyn Fu and Shen Fu, *Studies in Connoisseurship: Chinese Paintings from The Arthur M. Sackler Collection* (Princeton, 1973).

*Restless Landscape*

　　James Cahill, ed., *The Restless Landscape: Chinese Painting of the Late Ming Period* (Berkley, 1971).

Sirén

　　Osvald Siren, *Chinese Painting: Leading Masters and Principles*, 7 vols. (London, 1956–58).

*Symposium*

　　*Proceedings of the International Symposium on Chinese Painting* (Taipei: National Palace Museum, 1972).

## 第一章

1. Max Loéhr, "Some Fundamental Issues in the History of Chinese Painting," *Journal of Asian Studies* 23.2 (1964): 192–193; idem, "Chinese Painting after Sung," New Haven, Conn.,Yale Art Gallery Ryerson Lecture, March 2, 1967.

2. 此處所指的是對拙作*Fantastics and Eccentrics in Chinese Painting,* (New York: Asia House Gallery, 1967) 一書的書評及其他的反應。請參閱例如John Canaday在《紐約時報》1967年3月26日的書評。我此處所提到的中國藝術家暨評論家是王季遷，地點在華盛頓國家藝廊，時間約為1958年。

3. Ernst Gombrich, *Norm and Form: Studies in the Art of the Renaissance* (London, 1966), p.94.

4. 董其昌，《畫旨》，見《容臺集‧別集》（1630年代版），卷4，頁22。

5. 唐志契，《繪事微言》，見《美術叢書》第5輯，第6冊，卷2，頁127–28。有關吳（蘇州）派與松江派之分野及其時有之對立，拙編*Restless Landscape*一書中，尤其是頁26和頁75，已有簡短的討論。另外，筆者即將出版的晚明繪畫一書中，也有更詳盡的探討。

6. 董其昌，《畫旨》，頁5。

7. 有關張宏的題款，我參考了Tseng Hsien-ch`i, *Portfolio of Chinese Painting in the Museum* (*Yüan to Ch'ing Periods*): *A Descriptive Text* (Boston: Museum of Fine Arts, 1961), pp. 16–17, notes to pl. 83.

8. 參見張庚，《國朝畫徵錄》，收錄於《畫史叢書》序於1735年，卷1，頁6；姜紹書，《無聲詩史》，收錄於《畫史叢書》，卷4，頁76；秦祖永，《桐陰論畫》（1866年版），卷1，頁18。

9. 另有一幅晚明蘇州畫家袁尚統所作的支硎山圖，署年1637，亦使用了基本上相同的構圖，該畫現存台北故宮博物院；其餘則可見於其他各本之《蘇州全景》畫冊中。描繪虎丘（蘇州近郊）的畫作，也是一再地重複著相同的構圖，並且有著相同的半圖型化的特徵；如此之例，不勝枚舉。

10. 方濬頤，《夢園書畫錄》（序1875年），卷15，頁15。

11. 關於陶宏景與道教，參見Michel Strickmann, "On the Alchemy of T'ao Hung-ching," in Holmes Welch and Anna Seidel, eds., *Facets of Taoism: Essays in Chinese Religion* (New Haven, Conn., 1979), pp.123–192. 句曲山，亦稱茅山，自從楊羲於364–370年間在此發現顯靈之經典後，便成為道教聖地。五世紀末，陶宏景集注這些經文，奠定了道教後來發揚的基礎。

12. 近人（1947年）遊歷句曲山（茅山）道觀的記載，參見Giulano Bertuccioli, "Reminiscences of the Mao-shan," *East and West* 24, nos.3–4 (1974): 1–16, 在筆者這些講稿完成之後，坊間出版了一本有關茅山早期歷史及其道教淵源的專著: Edward H. Schafer, *Mao Shan in T'ang Times*, Society for the Study of Chinese Religions, monograph no.1 (Boulder, Colo.,1980).

13. 關於晚明繪畫所受歐洲影響之可能來源，可見 Michael Sullivan 詳細之印證，參閱 Michael Sullivan, "Some Possible Sources of European Influence on Late Ming and Early Ch'ing Painting," in *Symposium*, pp. 595–633; M. Sullivan, *The Meeting of Eastern and Western Art* (Greenwich, Conn., 1973), pp.46–86; M. Sullivan, "The Chinese Response to Western Art, " *Art International* 24, nos. 3–4 (November–December 1980): 8–31. 其他有關明清之際歐洲對中國繪畫之影響的著作，還包括：向達，〈明清之際中國美術所受西洋之影響〉，《東方雜誌》，第 27 卷，第 1 期（1930 年 1 月）：頁 19–38；該文之英譯見 Wang Te-chao, "European Influences on Chinese Art in the Late Ming and Early Ch'ing Period, "*Renditions*, no.6 (Spring 1976): 152–178; Henri Bernard," L'Art chrétien en Chine du temps du P. Matthieu Ricci," *Revue d'Histoire des Missions* 12 (1935): 199–229; Berthold Laufer, "Christian Art in China," (rpt. Peking, 1939), from *Mitteilungen des Seminars fûr Orientalische Sprachen* 13 (1910): 100–118; Paul Pelliot, "La Peinture et la gravure européennes en Chine au temps de Mathieu Ricci," *T'oung Pao* 20 (1920–21): 1–18; 西村貞，〈日本耶穌會の繪画活動と明末支那の洋画〉，《美術研究》，97 期（1940 年 1 月）：頁 454–70；米澤嘉圃，〈中国近世繪画と西洋画法〉，《国華》，685、687、688 期（1949 年 4 月～ 7 月）; John E. McCall, "Early Jesuit Art in the Far East," Part 4: "In China and Macao before 1635," *Artibus Asiae* 11 (1949): 45–69；方豪，《中西交通史》，（台北，1954），第 5 冊，頁 23–48：繪畫部份。

14. 參見*China in the Sixteenth Century: The Journals of Matthew Ricci, 1583–1610*, translated from the Latin by Louis J. Gallagher (New York, 1942), pp. 316ff.

15. Georg Braun and Franz Hogenberg, *Civitates Orbis Terrarum*. 我所使用的是哈佛大學Houghton Library 所藏之原版（*Théâtre des cités du monde*, Brussels, 1574–1618）；另外，也參考了出版於阿姆斯特丹的影印本*Civitates Orbis Terrarum 1572–1618*，其中並有史卡爾頓氏（R. A. Skelton）的導言（Amsterdam, 1965）。

16. Henri Bernard, *Ricci's Scientific Contributions to China* (Peking, 1935), p.31.

17. 鄒一桂，《小山畫譜》，收錄於《美術叢書》，初集，第9輯，卷下，頁137–138。

18. 張庚，《國朝畫徵錄》。

19. Li Chi, tr., *The Travel Diaries of Hsû Hsia-k'o* (Hong Kong, 1974).

20. 蘇東坡論吳道子和王維，參見Richard Barnhart, "Survivals, Revivals, and the Classical Tradition of Chinese Figure Painting," *Symposium*, p.149.

21. 黃伯思，《東觀餘論》，收錄於《文淵閣四庫全書》，子部156，第850冊，卷2，頁33。

22. 十世紀，無款，《秋林群鹿》，現藏台北故宮博物院；細部參見Cahill, *Chinese Painting*, p.68；全畫暨細部參見Sirén, Vol. 3, p1. 142–143.

23. 《雪竹圖》，現藏上海博物館。此一了不起且獨特的畫幅傳為徐熙所作；據載，畫幅下方的某處尚有畫家名款，然而筆者並未在原作或照片中找到。此外，畫中的一株竹幹上，可見一行倒題的古拙字體：「此竹可值黃金百兩。」此一題款在畫中的含意，以及題者個人身份為何——無論他是畫家本人或是藏畫者——在在都與此一作品在藝術史中的定位一樣，亟待吾人進一步研究。

24. Max Loehr, *The Great Painters of China* (New York, 1980), p.104.

25. 《瀟湘臥遊圖》，東京博物館。參見《宋元の絵画》（京都，1962），圖版 92–93。

26. 莊肅，《畫繼補遺》，序於1298年（北京1963年重新印行），頁9–10。

27. 參見Wai-kam Ho, "Tung Ch'i-ch'ang's New Orthodoxy and the Southern School Theory," in Christian F. Murck, ed., *Artists and Traditions: Uses of the Past in Chinese Culture* (Princeton, N.J. 1976), p.13.

28. Mark Elvin, *The Pattern of Chinese Past* (Stanford, Calif., 1973), pp. 179ff, 203ff. 在頁225中，艾爾文（Elvin）引用羅越（Max Loehr）所形容中國繪畫之特性：在「1300年左右，有一重大之變化」，用以說明此一現象與中國科技之演進相互對應。

一般的觀念認為耶穌會士在當時所引進中國的，完全是經驗論的方法，但Williard Peterson對此一觀念提出了重要的修正。他指出，耶穌會士的論點代表了當時歐洲正要被淘汰的較老的經院派自然哲學，不過，有時候他們也採用經驗論的看法，主張理論如果不能支持觀察所得之結果，便應該加以修正，同時，他們也提出了對中國傳統知識造成衝擊的邏輯演繹法。參見Willard J. Peterson, "Western Natural Philosophy Published in Late Ming China," *Proceedings of the American Philosophical Society* 117, no.4 (August 1973): 295–322.

29. 有關方以智，參見Mark Elvin, *The Pattern of the Chinese Past*, pp. 227–234. 亦見Willard J. Peterson, "Fang I-cihi: Western Learning and the 'Investigation of Things'," in William Theodore de Bary, ed., *The Unfolding of Neo-confucianism* (New York, 1975), pp.369–409.

30. 有關中國人對西方科技的反應，參見Douglas Lancashire, "Anti-Christian Polemics in Seventeenth Century China," *Church History* 38, no. 2 (June 1969): 218–241. 此處所引徐大綬和李燦的兩段話，亦見該文，頁221。此外，亦可參閱Douglas Lancashire, "Buddhist Reaction to Christianity in Late Ming China," *Journal of the Oriental Society of Australia* 6, nos.1 and 2 (1968–69): 82–103; D. Lancashire, "Chinese Reactions to the Work of Matteo Ricci (1552–1610)," *Asian Culture Quarterly* 4, no.4 (Winter, 1976): 106–116.

31. 吳歷，《墨井畫跋》，收錄於《畫學心印》（1866年版），秦祖永編，卷4，頁47；亦見《昭代叢畫》，第6輯，頁11。

## 第二章

1. Victoria Contag, "The Unique Characteristic of Chinese Landscape Pictures," *Archives of the Chinese Art Society of America* 6 (1962): 45–63.

2. 可參見如Clement Greenberg, "Cézanne," in Harold Spencer, ed., *Readings in Art History* (New York, 1969), pp. 328–29；亦見Theodore Reff, "Painting and Theory in the Final Decade," in William Rubin, ed., *Cézanne: The Late Work* (New York: Museum of Modern Art, 1977), p. 46. 雷夫氏（Reff）指出，塞尚（Cézanne）關於透視法的意見，係以文藝復興的傳統法則為依據，不過，他的畫卻與那些原則相悖。此外，尚有不可勝數的例證可供援引；此一現象在歐洲藝術研究的領域中，已被普遍承認。

3. 拙著有關明代晚期繪畫的著作（*The Distant Mountains: Chinese Painting of the Late Ming Dynasty*〔Tokyo and New York: John Weatherhill, Inc.〕）中，首章即討論了「爭論不休的藝術史」、董其昌的「南北宗」畫論、以及其他本文僅約略提及的相關議題。

4. George Hamilton, "Cézanne and His Critics," in Rubin, ed., *Cézanne: The Late Work*, p. 139.

5. 董其昌，《畫旨》，收錄於其文集《容臺集》（163? 年）之《別集》，卷 4，頁 38；亦可見方聞（Wen Fong）："Tung Ch'i-ch'ang and the Orthodox Theory of Painting," *National Palace Museum Quarterly* 2, no. 3 (January 1968): 14–15.

6. 說董其昌的畫悖離自然，並非否定其描寫能力、以及其偶爾流露的對於結構和樹石生長型態的關注，如波士頓美術館（Boston Museum of Fine Arts）所藏的一本二十幅寫生冊即是一例。可參見*Portfolio of Chinese Paintings in the Museum (Yuan to Ch'ing Periods): A Descriptive Text* (Boston: Museum of Trees, 1961), pl. 67, 71; 亦見Richard Barnhart, *Wintry Forests, Old Trees*, (New York: China House Gallery, 1972), no. 16, p. 55. 班宗華（Richard Barnhart）有關於此寫生畫冊的精彩討論。此一寫生冊之存在與我的觀察並無相悖之處。相反地，冊中對於自然景物的處理與我們所見到的典型董其昌精品之間的差異，正好支持我的論點。

7. 參見Nelson I. Wu, "Tung chi'ch'ang (1555–1636): Apathy in Government and Fervor in Art," in Arthur F. Wright and Denis Twitchett, eds., *Confucian Personalities* (Stanford, Calif., 1962), pp. 260–293; idem, "Tung Ch'i-ch'ang: The Man, His Time, and His Landscape Painting" (diss., Yale, 1954). Wai-kam Ho, "Tung Ch'i-ch'ang's New Orthodoxy and the Southern School Theory," in Christian F. Murck, ed., *Artists and Traditions: Uses of the Past in Chinese Culture* (Princeton, N.J., 1976), pp. 113–129. Chou Ju-hsi, "In Quest of the Primordial Line: The Genesis and Contents of Tao-chi's Hua-yu-lu" (diss., Princeton, 1969).

8. 此畫冊題為《小中現大》，現存台北故宮博物院（編碼：MA35）。由題跋中所提供的證據、以及畫的風格來看，俱顯示出此山水冊乃王時敏（1592–1680）早年追隨董其昌學畫時的臨仿之作。

9. 參見《畫旨》，頁 37。周汝式（Chou Ju-hsi）於 "In Quest of the Primordial Line," pp. 54–55, n. 52 中指出，董其昌所狂叫的《黃石公》具在雙重意義：一指道教中的黃石公，另外亦指黃公望。

10. 參見Mae Anna Pang, "Late Ming Painting Theory," in *Restless Landscape*, p.24. 鼓勵畫家從雲裡看山，並建議其觀察雲象以啟發構圖的靈感，正如前面所引董其昌的一段話（早董其昌一百年的義大利畫家達芬奇〔Leonardo da Vinci〕亦有類似之語），說明了一種對於「自然的」，而非自然主義的擁護。類似早期中國畫家所使用的半隨性手法等（如潑墨之類），係為避免做作的效果、或看起來具有人為斧鑿的痕跡。董其昌「以造物為師」的觀念，可能應該根據這些背景條件來理解，而不應認為其反映了任何忠實描寫自然形貌的企圖、或甚至以為他（在他的繪畫之中）對自然現象有真正的關注。

11. Wai-kam Ho, "Tung Ch'i-ch'ang's New Orthodoxy," p.129.

12. 《畫旨》，頁 9。

13. 唐志契，《繪事微言》，收錄於《美術叢書》，5 集，第 6 輯，頁 131–132。

14. 參見James Cahil, *Parting at the Shore* (Tokyo and New York, 1978), pp. 139–140, 163–166，此中討論了明代非正統職業畫家（或職業畫壇中的非正統畫家）使用狂放有利的筆法的現象。

15. 有關「王維」的山水長卷，參見方聞：Wen Fong, "Rivers and Mountains after Snow (*Chiang-shan hsüeh-chi*): Attributed to Wang Wei (A.D. 699–759)," *Archives of Asian Art* 30 (1976–1977): 6–33. 我不認為現藏京都小川廣己氏手上的手卷即如方聞所認定的，是董其昌所曾研究過的那個本子，小川廣己氏的本子應是後人根據同一構圖所作的較差的仿本。

16. 吳歷，《墨井畫跋》，收錄於《畫學心印》，卷4，頁45。適切地說，此處所指的想必是圍棋，而不

是象棋。

17. 董其昌，《畫禪室隨筆》（序1768年；1908年重印於上海），頁35–36；亦見Mae Anna Pang, "Wang Yüan-ch'i (1642–1715) and Formal Construction in Chinese Landscape Paining" (diss., University of California at Berkeley, 1976), p. 103.

18. 感謝杜維明先生對此問題的建設性闡述，並感謝他在其他方面的建議，使本文得以更形豐富。

19. 參見Hamilton, "Cézanne and His Critics," pp. 144–145. 此處所引乃藝評家Georges Lecompte寫於1899年的文字。有關形容辭彙價值逆轉的觀點，參見該書，頁141。

20. 顧凝遠，《畫引》，收錄於《美術叢書》，1集，第4輯，頁1。

21. 《畫旨》，頁4。有關某些畫家世出皇門貴族，以及其他文人士大夫作為畫家的社會地位問題，可比較早期畫史對趙令穰、王詵、蘇軾、李公麟、米芾與其他畫家畫作的評論。這些畫家的作品，以及畫評在讚賞時所用的語彙，都表達了一種新的繪畫價值觀。據此觀點，則藝術作品不但體現，而且與時遷移地傳衍了特定社會知識階層和創作者自己所特有的本質。

22. 幾位研究歐洲藝術史的同僚提出了這樣的想法：歐洲十六世紀的矯飾風格（Mannerist）繪畫，可能頗與中國繪畫中的「仿」相當。不過，由於我對矯飾風格藝術的瞭解有限，僅能對此一建議持保留態度，此議題尚待他人研究。

23. 可比較Louis L. Martz筆下的龐德（Ezra Pound）：「具有出色的模擬能力，能夠吸收其他詩人的風格、文體、及內涵，而後，在翻譯之中，在創造性的改寫之中，或是在以特殊方法所寫作出的原創詩作中，進行詮釋與再創新的任務。面具般的偽裝（masks）、角色的扮演等等，都是他詩作的風格；經由這些偽裝，詩人龐德傳衍了他對過去的理解，並且使之得為今日所用。」文見 "The Early Career of Ezra Pound: From Swinburne to Cathay," *Bulletin of the American Academy of Arts and Sciences* 30, no. 1 (October 1976): 31.

24. 有關史特拉汶斯基及其抒情天賦：我在此次講座之後，有幾位史特拉汶斯基仰慕者責難了我的看法。我與他們一樣，也極鍾情於史特拉汶斯基的音樂，當其時，我正想著史特拉汶斯基自己在諾頓講座（Norton lectures）上所說的話語（*The Poetics of Music*, Harvard University Press, 1942; 1974），他說：貝多芬（Beethoven）天賦異稟，然卻缺乏旋律方面的才情，貝里尼（Bellini）有得天獨厚的旋律才份，然（據史特拉汶斯基言中之意）於其他稟賦則極不足。史特拉汶斯基似乎言之成理地將自己歸與貝多芬同類。

25. 有關宗炳〈畫山水敘〉一文可參閱Susan Bush尚未發表的論文, "Two Fifth-Century Texts on Landscape Painting and the 'Landscape Buddhism' of Mount Lu," written for the Conference on Theories of the Arts in China, York, Maine, June 1979（即將出版）。文中對於宗炳一文是否涉及佛教觀念的問題，有極精闢透澈的討論。另外，亦可參見Michael Sullivan, *The Birth of Landscape Painting in China* (London, 1962), pp. 102–103.

26. 有關郭熙的《林泉高致》，我參考了韓莊（John Hay）尚未發表的文章。亦可參見Sirén, vol. 1, pp. 220–228.

27. 參見 Ernst Gombrich, "The Renaissance Theory of Art and the Rise of Landscape," in Gombrich, *Norm and Form: Studies in the Art of the Renaissance* (London, 1996), pp. 111–112.

28. 原引文係*Connoisseurship*, p. 57，轉引自俞劍華，《中國畫論類編》，卷2，頁653。原文出自米芾，《畫史》。

29. 王蒙的《青弁隱居圖》可能為其表弟而畫一說，見文以誠（Richard Vinograd）的博士論文，文中對於該畫的研究，有極具說服力的議論，且有新證據支持此說。

30. 見於Laurence Gowing, "The Logic of Organized Sensations," in Rubin, ed., *Cézanne: The Late Works*, p.

63. 文中所引塞尚的一段話如下：「若是一群愚人告訴我們：藝術家乃自然之附庸，則我們應該對他們作何觀感呢？藝術乃是與自然平行的和諧體。」史多勒（Natasha Staller）（感謝她所提出的諸多極具啟發性的意見）指出，我在此處直引塞尚個人的言論，且毫不置疑地將之應用於其作品上，此中的問題正如我敬告別人不應如此做一般。據史多勒指出，塞尚的畫可從諸多不同的角度來解讀或詮釋。我之所以經常引塞尚來類比董其昌，主要並不在於此二人的畫作是否雷同，而是因為塞尚與董其昌二人及其作品，都在藝術史上佔有同等地位，並且也都跨在形象與抽象之間的平衡點上，而形象與抽象之間的關連性乃是爭議最多、最引人入勝的，而且，也引發了至多畫評與畫論上發人深省的回應。亦見麥爾‧夏皮羅（Meyer Schapiro）有關塞尚的論著，*Paul Cézanne* (New York, 1962), p. 10.

31. Max Loehr, "Phases and Content in Chinese Painting," in *Symposium*, p. 291.其中，羅越（Loehr）寫道：「董其昌從他得知於過去的陳腐技法當中，提煉出一套新的山水形象，其特徵與力度源自於形象高度的抽象性：充滿體積量感的非描述性物質，被安置在一片雜系無章的空間之中。他的山水構成，在知性上極為迷人，在審美情趣上極令人愉悅，且完全與感覺絕緣。」

32. 有關朱熹「格物」的理論，參見Wing-tsit Chan, tr., *Reflections on Things at Hand* (New York, 1967), esp. pp. 92–94. 根據朱熹的看法，小自草葉，大至太極，萬物皆有其特殊的「理」則；經由對理則的體察，吾人便能積累知識，而達到對於全體的理解。

## 第三章

1. 趙左畫中的西洋影響問題，乃是米澤嘉圃在*Painting of Ming Dynasty*（Tokyo, 1956）一書中所提出的，見該書頁31–32、頁43–45（英文版）；頁78、頁90–92（日文版）。亦參見米澤嘉圃，〈中國近世繪画と西洋画法〉，《国華》，685、687、688期（1949年4月～7月）；以及他有關龔賢的專論，見《国華》，732期（1953年3月）、831期（1961年6月），據該文，他在龔賢的作品中找到了西洋影響的痕跡。有關蘇立文（Michael Sullivan）對於此一主題的探討，參見*The Meeting of Eastern and Western Art* (Greenwich, Conn., 1973), ch. 2, "China and European Art, 1600–1800." 至於筆者早期所發表的一些專論，請參閱 "The Early Styles of Kung Hsien." *Oriental Art*, n.s. 16, no.1 (Spring 1970): 51–71, esp. pp. 62–64；and "Wu Pin and His Landscape Painting," *Symposium*, pp. 637–698, esp. pp. 651–654.

2. 參見*Symposium*, pp. 618–622, 689–690；以及胡賽蘭等著，《晚明變形主義畫家作品展》（台北：故宮博物院，1977）。

3. 有關黃宗羲等人反天主教的議論，參見黃道章，〈晚明清初之反天主教運動〉，《清華學報》，第3卷，第1期（1962年5月）：頁187–220。

4. 有關印度畫家抄襲或模仿西洋版畫的例子，參見Milo Cleveland Beach, "The Gulshan Album and Its European Sources," *Bulletin of the Museum of Fine Arts*, no. 332 (Boston, 1965), pp.63–91；以及同一作者， "A European Source for Early Mughal Painting," *Oriental Art*, n.s. 22, no. 2 (Summer 1967): 180–188. 另亦參見Robert Skeltion, "A Decorative Motif in Mughal Art," in Pratapaditya Pal, ed., *Aspects of Indian Art* (Leiden, 1972), pp. 147–152，及史凱爾頓（Skelton）其他的著述等。

5. 參見A. L. Kroeber, "Stimulus Diffusion," *American Anthropologist,* n.s. 42, no.1 (1940): 1–20. 雖則克魯伯（Kroeber）所引用的例子——如歐洲在瓷器上的「發明」、中國的書寫「理念」乃得自美索不達米亞（Mesopotamia）、以及戲劇形式係由中國擴散至日本等——並不盡理想，但這並無損其觀念的有效性。李約瑟（Joseph Needham）和王鈴（Wang Ling）在*Science and Civilization in China*, vol. 1 (Cambridge, 1954), pp. 244–248中，對於文化擴散效應與克魯伯（Kroeber）的理論，均有極精闢的

討論與批判。

6. 農業部副部長邢崇智，見*San Francisco Chronicle*, July 11, 1979, p. 32的報導。

7. 參見Paul Prlliot, "La Peinure et la gravure européennes en Chine au temps de Mathieu Ricci," *T'oung Pao* 20 (1920–21): 1–18.

8. 參見Henri Bernard, *Le Père Mathieu Ricci et la société chinoise de son temps (1552–1610)* (Tientsin, 1937), p. 356.

9. 顧起元，《客座贅語》，1618年。使用版本為北京圖書館所藏之善本；美國國會圖書館存有該書的微縮影片。有關西洋圖解書籍的敘述，參見該書，卷6，頁24–25。

10. 有關中國人驚愕於西洋畫的生動逼真，參見方豪，《中西交通史》，第5冊（台北，1954），頁26–30：〈明清間國人對西畫之讚賞與反感〉。

11. 張庚，《國朝畫徵錄》，收錄於《畫史叢書》，卷2，頁32。

12. 鄒一桂，《小山畫譜》，收錄於《美術叢書》，初集，第9輯，卷下，頁137–138。有關此處所引、以及張庚的評語，參見向達，〈明清之際中國美術所受西洋之影響〉，《東方雜誌》，第27卷，第1期（1930年1月）：19–38；英譯文見Wang Te-chao, "European Influences on Chinese Art in the Later Ming and Early Ch'ing Period," *Renditions*, no. 6 (Spring 1976): 175–176.

13. 向達，同上引，中文版，頁33，註77（英譯本譯文拙劣，未能掌握中文原意，至於註釋部分，則未予翻譯）。中國人對於郎世寧的這種看法，一直維續至二十世紀。參見Cecile and Michel Beurdeley, *Giuseppe Castiglione: A Jesuit Painter at the Court of the Chinese Emperors* (Rutland, Vt., and Tokyo, 1971) p. 152，文中引述了羅光總主要於1969年為郎世寧畫展所給的一篇講辭的內容：「郎世寧在京學習中國畫，他不能學習寫意的畫法……郎世寧學會了寫生，然而他以中國線條法過於平板，他便使用青年時所習西畫的立體畫法……郎世寧的馬和狗，則活躍紙上，神情逼真。不過，他的寫生，乃是西洋人物畫的寫生……他的畫便只有西洋寫生的生氣，沒有中國畫的神韻……郎世寧的畫在中國沒有發生影響。」相對地，西洋畫家為康熙皇帝（在位1662年～1723年）的兩位貴嬪畫像，因畫得極逼真，康熙故而對高士奇言：「西洋人寫像，得顧虎頭神妙。」參見Jonathan Spence, "The Wan-li vs. the K'and-his Period: Fragmentation vs. Reintegration？" in: Christian Murck, ed., *Artists and Traditions: Uses of the Past in Chinese Culture* (Princeton, 1976), p. 147.

14. *China in the Sixteenth Century: The Journals of Matthew Ricci, 1583–1610*, translated from the Latin by Louis J. Gallagher (New York, 1942), pp. 21–22. 亦參見該書，頁79：「中國雖僅見輪廓線，且僅以黑色完成，全無其他色彩的變化，然知名畫家所作之畫，坊間需索甚殷。」

15. Robert C. Leslie, *Life and Letters of John Constable, R.A.* (London, 1986), p.403. 此處引文的前句如下：「觀察自然的藝術與閱讀埃及象形文字的藝術相似，兩者皆需靠學習得來。」列斯理（Leslie）在其注釋中又言：「近來，某些中國畫家在創作上仿傚西洋美術，製作出了具有強烈光影效果畫作……然而，這些作品仍祇是藝術上的模仿，其畫面既黑、又凝重、且陰冷，全無明暗對照法的真正迷人之處。的確，中國早期那些未考慮光影的作品，反倒較合人意。」此一說法似乎是西方首度出線的隱約微光，顯示其覺察到中國繪畫中的真正本質與其價值。

16. 參見Liliane Brion-Guerry, "The Elusive Goal," in William Rubin,ed., *Cézanne: The Late Work* (New York: Museum of Modern Art, 1977), p. 78

17. 關於耶穌會在中國的興衰，參見Wolfgang Franke, *China and the West* (New York, 1967), pp. 34–59中的簡要敘述。

18. 有關中國藝術影響西洋會畫得可能性，參見Donald F. Lach, *Asia in the Making of Europe*, pt.2, no. 1: *A Century of Wonder, Book I, The Visual Arts* (Chicago, 1970), pp. 64ff. 該文有詳細的討論，並附有相

關著作的參考書目表。蘇立文（Michael Sullivan）在 *The Meeting of Eastern and Western Art* 一書中認為，拉赫氏（Lach）所指出的尼格勞·德拉貝特（Niccolo dell'Abate）包許（Bosch）、與布魯蓋爾（Breughel）等人受中國畫影響，此一說法並不可信。

19. 參見 *Journals of Matteo Ricci*, p. 375.

20. 參見 James Cahill, "Wu Pin and His Landscape Paintings," *Symposium,* pp. 651–655: "Excursus: New Ideas from European Pictures." 描繪水中倒影的冊頁見該文，圖8。描繪崖頂憩人的冊頁，以及納達爾一書中的相似插圖，參見同文，圖11–13。

21. Geronimo Nadal, *Evangelicae Historiae Imagines* (Antwerp, 1596)，所引用版本，現存柏克萊加大 Bancroft 圖書館，以及哈佛大學 Houghton 圖書館。

22. 參見屠雷氏（R.V.Tooley）為《全球城色圖》（*Civitates Orbis Terrarum*）影印版（阿姆斯特丹，1945年）所寫的序文。

23. 參見 Arthur Waley, "Ricci and Tung Ch'i-ch'ang", *Bulletin of the School of Oriental Studies*, London University 2 (1922): 343.

24. 董其昌，《畫禪室隨筆》（序1768年：1908年重印於上海），卷2，頁1–2。（據我所知的存世畫作中，）董其昌曾在其上自云仿郭熙山水的作品，僅有一件，見於翁萬戈所藏的一部畫冊中，此畫迄今尚未曾公開出版過。

25. 應當指出的是，這兩件作品在年代上並不一致，吳彬之作署年1601，本書引僅其局部，然而，就我們所知，納達爾一書必須在四年之後（1605年），方才抵達南京。不過，當時另有其他圖畫書籍傳入南京，吳彬極可能受同一類型的其他圖畫所啟發。

26. 顧起元，《客座贅語》，1618 年版，卷 5，頁 20。

27. 周亮工，《書影擇錄》，收錄於《美術叢書》，初集，第 4 輯，頁 225。

28. 戴明說此作，見 Sirén, vol. 6, pl. 308b.

29. 北宋山水風格的復興可能因西洋畫之傳入而引起，此一說法首見於我1970年所發表的吳彬論文，本文乃是此一論點的引申。此一看法已多遭諸多學者質疑，我也試著在別處找尋情況類似、且已受學界肯定的例子，來支撐此一論點。巴克森道爾氏（Michael Baxandall）所提供的一個例子是：十五世紀末、十六世紀初，義大利文藝復興的畫風流入德國，此一風格的流入導致了（其結果之一）德國人對於古日耳曼風格的再檢視，並形成了局部性的古風格復興。與我們的主題較接近的——實則，可說是一極為近似的對比——則是西凡氏（Nathan Sivin）最近所主張的說法，亦即西洋天文學在晚明時期引進中國，此一現象引發了沈寂了三、四百年之久的中國傳統天文學的再興。西凡氏此一看法是他1980年2月5日在柏克萊加州大學的一個講座中所提出的。

30. 參見朱謀垔，《畫史會要》，序於1631年，卷4，頁61；徐沁，《明畫錄》，序於1673年，卷1，頁5。有關當代學者持相同態度者，參見 *Symposium*, p.692中，饒宗頤對拙作〈吳彬〉一文的評語；亦見胡賽蘭等著，《晚明變形主義》，英文部分，頁29，中文部分，頁21。

31. 利瑪竇所製作的中國地圖：參見 Kenneth Ch'en, "Matteo Ricci and Geographical Knowledge of China," *Journal of the American Oriental Society* 59, no. 3 (1939): 325–329. 亦見 Joseph Needham, *Science and Civilization in China*, vol. 3 (Cambridge, 1959), pp. 583–586: "The Coming of Renaissance Cartography to China." 我雖然強調，對中國人而言，耶穌會教士所帶來的之事與圖畫乃是全新的，但是，這並不是否定中國人本身在探險與製圖上的卓著成就，在早期的時候，中國人在這些方面經常是走在西方人前面的。不過，到了我們此處所研究的晚明時期，中國的這些成就早成過去，並且，在經過長期的閉關自守之後，泰半已被遺忘。

32. 此一反天主教文章的作者是魏濬，參見 Kenneth Ch'en, "Matteo Ricci and Geographical Knowledge

of China," p. 348. 魏濬原文，連同其他反天主教的文章，均收錄於《聖朝破邪集》（出版於十七世紀中葉），而此處引文，見卷3，頁37。亦見Nigel Cameron, *Barbarians and Mandarins* (New York, 1970), p. 208. 陳氏（Kenneth Ch'en）的文章中，亦提供了一相關著作的參考書目表，並極富趣味地擇錄了其他人對於此一地圖的反應。例如（見該文，頁353），一位十八世紀的作者指出，在十五世紀時，中國探險家鄭和曾經七下西洋，然卻不曾發現歐邏巴（Europe）或意大里亞（Italy）（鄭和所及之處，僅止於非洲沿海。）據此十八世紀作者辯稱，這足以證明利瑪竇的話語含混不明且無從證實。另有一作者於1745年（同上文，頁355–356）寫道，中國在戰國時代（西元前四～三世紀！）已有稗海之說，而利瑪竇所稱的天下五大洲，不過是沿用其說罷了。因此，他對利氏看法的結論是：「諸如此類，亦疑為勦說靈言。」

33. 李鑄晉，〈項聖謨之招隱詩畫〉，《香港中文大學中國文化研究所期刊》，第 8 卷，第 2 期（1976 年）：頁 531–559。

## 第四章

1. Mark Elvin, *The Pattern of the Chinese Past* (Stanford, Calif., 1973), 第13章 "The Revolution in Science and Technology" 的開頭處。

2. 有關陳洪綬生平事跡的最完整的傳記資料，參閱黃湧泉，《陳洪綬》（上海，1958），以及《陳洪綬年譜》（北京，1960）等二書。又見古源宏伸，〈陳洪綬試詮〉，《美術史》，62號（1966年）；64號（1967年）。亦見Wai-kam Ho, "Nan-Ch'en Pei-Ts'ui: Ch'en of the South and Ts'ui of the North," in *Bulletin of the Cleveland Museum of Art* 49, no. 1 (1962): 2–11；以及Tseng Yu-ho, "A Report on Ch'en Hung-shou," *Archives* 13 (1959): 75–88. Anne Burkus目前在其博士論文中，正著手有關陳洪綬的全面研究。1978年，我以晚明人物畫為題，開了一門討論課，課中，Anne Burkus以陳洪綬為主，撰寫了學期論文，文中關點敏銳新穎。我在本文中，數度引用她所提供的資料，甚表感謝。

3. 有關生活豪放不羈的「文人職業畫家」類型，可比較第2章，注14。

4. 陳洪綬在西湖畔邊宴飲的事蹟，見黃湧泉，《陳洪綬年譜》，頁26所引的張岱，《陶菴夢憶》一書的內容；亦見Tseng Yu-ho, "A Report on Ch'en Hung-shou," p. 81.

5. 蔣驥，《傳神秘要》，收錄於《美術叢書》，2 集，第 7 輯。參見該作第一段〈傳神以遠取神法〉，以及第二段〈點睛取神法〉。

6. 此本謝環手卷現藏鎮江市立博物館，參閱陸九皋在《文物》，第四期（1963 年），頁 3–4 中的介紹，文中附有不甚清晰的圖版與題跋。

7. 《無聲詩史》，曾鯨條：參閱《畫史叢書》，卷 4，頁 71–72。

8. 周亮工，《書影擇餘》，收錄於《美術叢書》，1 集，第 4 輯，頁 207–208。

9. 藍瑛在此手卷的題款中，稱士任為「老社翁」，而稱謝彬為「社中謝文侯」，指的可能是他們三人所共屬的一個文社。同樣地，陳洪綬也是周亮工的好友。在這種風格的肖像畫之中，主題人物以過去某一理想的人物類型、或某一特定的理想人物為模仿、扮演的對象，此一手法可能暗示著畫家與主題人物之間，有著一種過從甚密的交情關係，而且，畫家在其主題人物選擇適合的理想典型時，所根據的，極可能便是他個人對此主題人物的瞭解。若說主題人物自己要求以陶淵明的形象入畫，則未免顯得不夠謙遜。我在本章裡，一直避免探討主題人物角色的扮演究竟是主人翁自己、或是由畫家所選擇的問題；這個問題仍待進一步的引申。

10. 比較Ellen J. Laing, "Neo-Taoism and the 'Seven Sages of the Bamboo Grove' in Chinese Painting," *Artibus Asiae* 36, nos. 1 and 2 (1974): 54.

11. 此卷卷首的部分不附圖，係尊重收藏者Walter Hochstadter的意願。在此，我仍要向Hochstater氏致

謝，感謝他允許本書刊載此卷的卷尾部分，此一卷尾部分以前從未得見於任何出版物之中。

12. 周亮工，《讀畫錄》，收錄於《畫史叢書》，卷1，頁10。

13. 比較Andrew Plaks, "Shui-hu chuan and the Sixteeenth Century Novel Form: An Interpretative Reappraisal," *Chinese Literature: Essays, Articles, Reviews* 2, no. 1 (January 1980): 3–53. 文中，蒲安迪（Plaks）在明代的主要小說中，發現了一項突出的特質，亦即作家在處理其主人翁時，也運用了類似的反諷手法，在蒲安迪看來，此一特質反映了：「一種對於小說主人翁的本性、以及對於人類行為的意義等根深蒂固信仰的質疑。」我得以拜讀蒲安迪大作，係因作者在刊登前夕，惠贈其文稿影本，此時，我的講座文稿早已寫成，並且已在哈佛大學發表完畢。

14. 有關李贄對於欺世盜名的「聖人」與「山人」的評論，參閱William Thedore de Bary, "Individualism and Humanitarianism in Late Ming Thought," in de Bary, ed., *Self and Society in Ming Thought* (New York, 1970), pp. 145–247；引文見頁205。Anne Burkus在其討論陳洪綬的學期論文中，也引用此文作類似論述（見本章，注2）。李贄原文，見《焚書》（北京：中華書局，1961），卷2，頁46。

15. 有關陳洪綬於1650年所發的鬱澀之語，見《王叔明畫記》，收錄於陳洪綬的文集《寶綸堂集》，陳字輯，約成書於1691年，共10卷（1888年版），卷2，頁10–11。亦參考Anne Burkus的學期論文（見本章，注2）。有關陳洪綬《論畫》一文中評論當代繪畫之失的部分，見上書，卷2，頁6–7；亦見俞劍華，《中國畫論類編》，共2卷（北京，1957），頁139–140。有關陳洪綬論畫之品第，並自言所處的地位等，語出陳洪綬摹作周昉的一幅作品後所作的跋，見俞劍華，《中國畫論類編》，頁139。

16. Etienne Balazs, *Chinese Civilization and Bureaucracy*, tr. Mary Wright (New Haven and London, 1964), pp. 96–98.

17. 檀香山美術館所藏《陶淵明歸去來圖卷》中，描繪者為周亮工，此一說法出自李鑄晉。參見Chu-tsing Li, *A Thousand Peaks and Myriad Ravubes: Chinese Paintings in the Charles A. Drenowatz Collection*, Arribus Asiae Supplementum 30 (Ascona, 1974), vol. 1, p. 38.

18. Benjamin Schwartz, "Some Polarities in Confucian Thought," in David Nivison and Arthur Wright, eds., *Confucianism in Action* (Stanford, Calif., 1959), pp. 50–62, esp. p. 52.

## 第五章

1. 有關弘仁的簡傳，參見James Cahill, "Hung-jen," *Dictionary of Ming Biography* (New York, 1976), vol.1, pp. 675–678.

2. 此幅1639年的集體合作手卷從未發表於任何出版物。我很感激上海博物館提供卷中有關弘仁部分的照片；不過，上海博物館也要求所提供的照片不得複印。另一紀年1651的合作手卷則發表於《神州國光集增刊》，第9集：《個庵山水合錦卷》（上海，1935）。

3. 此一集體合作的畫冊已經以《新安名畫集錦冊》（上海：神州國光社，1920）之名發表過。冊中其他的頁幅分別紀年為1648、1649和1653。

4. 《黃山志》（序文紀年1679，出版於1753年）中有關丁雲鵬的記載，曾提及他畫過一系列的黃山景致。

5. 弘仁黃山五十景的冊頁見於《支那南畫大成》（東京，1935–37），第13冊，圖版1–28。此處所引以弘仁構圖為本的木刻版畫，係出現於黃山勝覽指南中：請參見《安徽叢書》，第5輯，第1冊，汪晉穀所輯之《黃山圖》（出版於十八世紀初？）。此外，揚州畫家蕭晨另輯刻有黃山圖一套，亦見錄於《黃山志》中，弘仁此圖亦見於其末段部分。

6. 黃予向，《漸江大師外傳》，收錄於《美術叢書》，5集，第10輯，頁78。亦見汪世清與汪聰，《漸

江資料集》（安徽合肥，1964），頁37。

7. 此張版畫取自《武夷山志》，序文紀年1753。

8. 汪世清與汪聰，《漸江資料集》，頁80；此畫之著錄可見於楊翰（1812–1879），《歸石軒畫談》。

9. 有關龔賢之生平，參閱Aschwin Lippe, "Kung Hsien and the Nanking School," *Oriental Art*, n.s. 2, no. 1 (1956): 3–11, and 4 no.4 (1958)；3–14. 此乃研究龔賢的論文中，年代最早、且仍具參考價值的一篇。較晚近的研究，則多半仰賴劉綱紀《龔賢》（上海，1962）一書所提供的資料。此類研究包括了：武麗生（Marc Wilson），*Kung Hsien: Theorist and Technician in Painting* (Kansas City: Nelson Gallery, 1969)；謝伯軻（Jerome Sillbergeld），"Political Symbolism in the Landscape Painting and Poetry of Kung Hsien (ca. 1620–1689)" (diss., Stanford, 1974)；以及吳定一（William Ding Yee Wu），"Kung Hsien (ca. 1619–1689)" (diss, Princeton, 1979). Howard Rogers尚未出版的《龔賢年譜》亦極具參考價值。目前有關龔賢生平的最新發現，則是其詩文集的公諸於世；此一披露，更增加了我們對龔賢身世的瞭解：參見汪世清，〈龔賢的草香堂集〉，《文物》，第五期（1978年）：頁45–49。

10. 龐元濟，《虛齋名畫續錄》（上海，1924），卷3，頁3。

11. 龔賢論畫屋須端正之說，參見其《畫訣》，收錄於《美術叢書》，初集，第1輯，頁36。下文所引，則出自周二學，《一角編》（序文1728年），乙冊，頁1–2。

12. James Cahill, "The Early Styles of Kung Hsien," *Oriental Art*, n.s. 16, no. 1 (Spring 1970): 51–71.

13. 指出龔賢畫作受西洋影響的二十世紀初收藏家，乃是陳夔麟，見其《寶迂閣書畫目錄》，卷2，頁13。有關米澤嘉圃，參見本書第3章，注1。龔賢畫中的道教思想與政治含意，分見前引吳定一（William Wu），"Kung Hsien"一文，與謝伯軻（Jerome Silbergeld），"Political Symbolism"一文。謝伯軻的論點亦濃縮發表為"The Political Landscapes of Kung Hsien in Painting and Poetry," *Journal of the Institute of Chinese Studies, Chinese University of Hong Kong* 8, no.2 (December 1976), pp. 561–573.

14. 有關龔賢論如何畫石之陰陽向背，參見《畫訣》，頁29。有關畫橋、畫屋之訣，亦見同書，頁35。另外，郭熙的類似之論，則見《林泉高致》，《美術叢書》，2集，第7輯，頁14–15。

15. 周二學，《一角編》，乙冊，頁1–2。根據吳定一的論文，載有此段題跋的長卷現存北京故宮，約作於1650年代。

16. 龐元濟，《虛齋名畫錄》，卷4，頁1–2，題跋錄自龔賢1688年的手卷。英譯全文，見 Cahill, "The Early Styles of Kung Hsien," pp. 69–70.

17. 金瑗，《十百齋書畫錄》（十八世紀晚期），卷4，頁9。此書頗有可疑之處，其所收錄的畫作幾乎全不見於其他著錄，因此，其真偽亦無由判定。此處所引的題跋可能係後人所添，而非出自龔賢之手。

18. 同上書，卷8，頁26。

## 第六章

1. 見周亮工，《讀畫錄》，收藏於《畫史叢書》，頁26。亦見Dawn Ho Delbanco未發表的論文："Wang Kai and the Stylistic Sources for the *Mustard Seed Garden Manual of Painting*" (Harvard, 1976).

2. 《雨窗漫筆》，收錄於《美術叢書》，初集，第2輯，頁17。亦見Mae Anna Pang, "Wang Yuan-ch'i (1642–1715) and Formal Construction in Chinese Landscape Painting" (diss., Berkeley, 1976), p. 15.

3. 石濤未剃度前的俗家本名為朱若極，自十八世紀初起，論畫者便以道濟稱之。實則，無論在題款或鈐印時，他都從未如此自稱過，也因此，當今的一些學者，尤其是在中國的學者，並不認為「道濟」乃是他的僧名。他們多稱他為原濟，號石濤；這兩個名字都常在他的鈐印中出現。

4. 《大滌子題畫詩跋》，收錄於《美術叢書》，3集，第10輯，卷4，頁85。

5.  陳撰，《玉几山房畫外錄》，收錄於《美術叢書》，初集，第8輯，頁79。亦見Ju-hsi Chou, *The Hua-yu-lu and Tao-chi's Theory of Painting* (Tempe, Arizona, 1977), pp. 44–45. 此一題識亦出現於石濤1691年畫冊中的最後一冊頁，不過，文句略有出入，此一畫冊現為日本東山氏所收藏。由其字句出入的情形來看，書上所刊的題識應是較早的原作；冊頁上所題，似乎是畫家後來憑記憶所寫，是以文字略有出入。石濤以輕蔑的語氣提及：論者動輒曰「某筆肖某筆不肖」；此一譏評似乎應和著十六世紀大師徐渭在批評仿古詩文時，所發表的類似議論：「今之為詩者……不出于己之所自得而徒竊于人之所嘗言，曰某篇是某體，某篇則否，某句似某人，某句則否。」參見Richard John Lynn, "Alternate Routes to Self-Realization in Ming Theories of Poetry," unpublished paper for a conference on Theories of the Arts in China (York, Maine, June 1979), pp. 47–48. 引文見《徐文長三集》，全二冊（台北，1968），卷19，頁8。

6.  "Style as Idea in Ming-Ch'ing Paining," in Maurice Meisner and Rhoads Murphey, eds., *The Mozartian Historian: Essays on the Works of Joseph R. Levenson* (Berkeley, 1976), pp. 137–156.

7.  有關王時敏、王鑑及其他正宗派大師的資料等等，可參閱Roderick Whitfield et al., *In Pursuit of Antiquity: Chinese Paintings of the Ming and Ch'ing Dynasties from the Collection of Mr. and Mrs. Earl Morse* (Princetion, N.J., 1969). 亦見James Cahill, "The Orthodox Movement in Early Ch'ing Painting," in Christian Murck, ed., *Artists and Traditions: Uses of the Past in Chinese Culture* (Princeton, N.J., 1976), pp. 169–181.

8.  此一觀點乃Howard Rogers 在討論十八世紀畫家李世倬時所提出的，該文尚未發表。

9.  參見Whitfield, *In Pursuit of Antiquity.* 在著錄中，此一畫卷的說明文字與題款的英譯，係出自傅申與王妙蓮之筆。此處，我參考了他們的英譯，並沿用他們所提供的資料。有關輞川圖的構圖，以及現存不同的版本，乃至於1617年的石刻本等等，參見古源宏伸，《王維》，文人畫粹編，中國，第1冊（東京，1976），書中有詳細的討論。

10. 有關此一重要畫幅，我在晚明繪畫《山外山》一書中，有更完整的討論：*The Distant Mountains: Chinese Painting of the Late Ming Dynasty* (Tokyo and New York: John Weatherhill, Inc.) 有關王維致裴迪書信的原文，見《王摩詰集》（1737年版），卷18，頁12。

11. 王原祁，《雨窗漫筆》，頁17。我參考了Pang, "Wang Yuan-ch'i" pp.16, 19.另亦見Sirén, vol.5, pp. 208–211.但是，後者的詮釋較不可靠。

12. 見Pang, "Wang Yuan-ch'i," p. 74. 此段文字出自《麓臺題畫稿》，收錄於《美術叢書》，初集，第2輯，頁51–52。

13. 有關石濤生平的著述甚多，無法在此一一列舉。可參閱Richard Edwards et al., *The Painting of Tao-chi* (Ann Arbor, 1967)；與*Connoisseurship*, 尤其是pp. 36–63. 有關石濤的生卒年，我是根據徐邦達最近的一篇文章：〈石濤生卒新定〉，《美術家》，第2期（1978）：2–8。不過，石濤的生年仍未有定論；1641年仍是一個可能的說法。

14. 日本學者定《黃山八景》為石濤早年之作，可以參考古原宏伸為《石濤和黃山八景畫冊》（京都，1971）所寫的文章。古原晚近修正了他的看法，改將此冊定為是石濤較晚的作品。

15. 見*Connoisseurship*, p. 49.

16. 對於此段引文的理解，我是依照傅申與王妙蓮的解釋，見*Connoisseurship*, p. 47.另一稍微不同的解釋，參見Richard Edwards, *The Painting of Tao-chi*, p.23.

17. 此一題識出現在他1703年山水冊中的第九冊頁，此冊現藏於波士頓美術館。

18. Richard Vinograd, "Reminiscences of Ch'in-Huai: Tao-chi and the Nanking School," *Archives* 31 (1977–78): 6–31.

19. 參見Jonathan Chaves, tr., *Pilgrim of the Clouds: Poems and Essays from Ming China* (New York, 1978), p. 16.

20. 《畫語錄》，收錄於《美術叢書》，初集，第1輯，第3章，〈變化〉。

21. 《大滌子題畫詩跋》，卷1，頁28；同樣的題識，文字稍有不同，亦見於吳辟彊輯，〈清湘老人題記〉，收錄於《畫苑秘笈》，全3卷（蘇州，1939–40?），頁12。後者大體上和波士頓美術館1703年山水冊上的一篇題識一致，但是，這三個版本皆互有差異。1703年畫冊上的題識似乎是憑藉記憶，且在倉促間寫就，因此可能有些錯誤。我在解讀這段艱澀的文字時，傅申和方教授（Achilles Fang）曾提供極寶貴的意見，另外，我也參考了周汝式（Chou Ju-hsi）的看法，"In Quest of the Primordial Line: The Genesis and Contents of Tao-chi's Hua-yü-lu" (diss., Princeton, 1969), p. 84. 方（Fang）教授指出，石濤文句中的最後一句「從何處說起」，乃是有意遙呼南宋末年的民族烈士文天祥，在臨死前對蒙古行刑者所說的話語。

22. W. Jackson Bate, *The Burden of the Past and the English Poet* (London, 1971).

23. 有關石濤此一時期繪畫創作的討論，參見*Connoisseurship*, p. 38: "Amateur to Professional." 1701年的題識可見沙可樂氏（Sackler）所藏畫冊中的最後一幅冊頁（見該書頁244與頁254）。

24. 有關石濤為黃硯旅所作的畫冊，見*Exhibition of Paintings of the Ming and Ch'ing Periods* (Hong Kong, 1970), no. 46. 有關宋元詩意山水冊，見傅申，《石濤》，文人畫粹編，第8冊（東京，1976），圖版102–113。

# 圖序

氣
勢
撼
人

# 索引

## 四劃

## 五劃

## 七劃

## 十劃

## 十四劃

## 十五劃

國家圖書館出版品預行編目（CIP）資料

氣勢撼人：十七世紀中國繪畫中的自然與風格 / 高居翰(James
Cahill)作；李佩樺等初譯. -- 再版. -- 臺北市：石頭, 2013.03
　面；　公分

譯自：The compelling image : nature and style in seventeenth-
　　　century Chinese painting

ISBN 978-986-6660-23-8(平裝)

1.書畫史 2.明代 3.清代

940.9206　　　　　　　　　　　　　　　　101027478